**역사는
디자인된다**

세계사의
큰 줄기를 따라
구성해 본
디자인의 역사

역사는
디자인된다

윤여경

민음사

"새로운 디자인 역사책을 써야겠어요." 디자인 역사 수업 첫 시간에 한 말이다. 그러자 한 학생이 물었다. "디자인 역사책이 이렇게 많은데 굳이 또 쓸 필요가 있을까요?"

디자인에 역사가 있을까

처음으로 디자인 역사 수업을 맡고 집 안 서재에서 디자인 역사책을 모두 꺼내 보니 20여 권이 나왔다. 대충 살펴보니 중요하게 다루는 구체적인 사례는 다소 달랐지만 미술 공예 운동, 바우하우스, 모더니즘 등 흐름과 구성은 대체로 비슷했다.

보통 디자인의 역사는 작품을 수집하고 나열하는 방식으로 기술된다. 이 경우 작가의 작품 선정에 논란이 있을 수 있다. 필립 B. 멕스(Philip B. Meggs, 1942~2002)의

『그래픽 디자인 역사』는 유명한 그래픽 디자인 역사서다.
미스터 키디(Jeffery Keedy, 1957~)는 이 책에서 20세기 초 미국
디자이너인 윌리엄 드위긴스(W. A. Dwiggins, 1880~1956)를
반 페이지 정도로 간단하게 다룬 데 불만을 토로했다.
실제로 드위긴스는 왕성한 작품 활동으로 초기 미국 그래픽
디자인에 상당한 영향을 준 인물이다. 심지어 '그래픽
디자인'이란 용어를 처음 사용했다. 어째서 멕스는 그런
인물을 가볍게 다루었을까? 현대 디자인의 이론적 배경은
유럽의 바우하우스에 있다. 그래서 멕스는 유럽 디자이너들을
중심으로 그래픽 디자인 역사를 기술했다. 그러나 디자인
분야의 실질적 성장은 미국에서 일어났다. 2차 세계
대전(1939~1945) 전후 유럽의 디자이너들이 미국으로 많이
건너왔지만 실질적으로는 미국 토착 디자이너들의 활동이 더
왕성했다. 키디는 이런 상황을 익히 알았다.

　　둘의 격차는 단순히 취향에서 벌어진 것이 아니다.
역사가는 취향을 근거로 과거 사실을 수집하지 않는다.
멕스는 바우하우스의 이론을 중심으로 디자인 역사를
구성했고, 키디는 현실적인 입장에서 디자인 역사를 보았다.
멕스와 키디가 디자인 역사를 보는 관점에 따라 드위긴스에
대한 평가를 달리했듯, 역사가는 관점에 따라 과거 사실을
수집하고 이를 해석한다. 이렇듯 관점은 해석을 낳고, 해석은
논쟁을 불러온다.

역사는 우표 수집이 아니다. 과거 작품들은 역사 구성을 위한 자료일 뿐이다. 유명한 작품을 나열한다고 역사가 될 리 만무하다. 역사가의 관점이 자료에 개입되고 다른 역사가와의 해석 논쟁을 통해 타협과 수용 과정을 거쳐야 비로소 역사로 자리매김한다. 물론 디자인 역사에서 멕스와 키디의 논쟁은 상당히 예외적인 사례에 속한다. 보통은 논란이 될 만한 해석을 배제함으로써 논쟁의 불씨를 차단한다. 그리하여 지금 우리가 배우는 디자인 역사는 대부분 작가와 작품 등 과거 사실의 기계적 나열이 대부분이다. 그럼에도 우리는 별다른 저항 없이 받아들인다.

디자인 역사를 어떻게 가르칠까

디자인 역사 수업을 상상해 보자. 학생들은 일단 멋진 작품들을 많이 보고 안목을 높여야 한다. 이런 까닭에 현재 디자인 역사를 수업은 양식사 중심으로 이루어진다. 선생님은 '미래파'나 '러시아 구성주의' 등 디자인사에서 주로 거론되는 양식의 작가와 작품을 수집하고 이를 정리해서 학생들에게 보여 준다. 양식의 흐름을 접한 예비 디자이너는 훌륭한 역사적 양식을 모범 삼아 자신의 스타일을 만들어 간다.

산업이 성장하던 과거에는 이런 사례 중심의 수업이 유용했다. 갓 디자인을 시작하여 정보 접근이 어려운

학생들은 선생님의 엄선된 자료들을 접하는 것만으로 큰
도움을 받았다. 그러다 디지털 시대가 도래해 바야흐로
만인의 정보 접근이 가능한 시대가 되면서 사례 중심의
교육은 의심받기 시작했다.

교실의 풍경도 사뭇 달라졌다. 요즘 상당수 학생들이
수업 시간에 노트북을 펼쳐 놓는다. 선생님이 작품을 보여
주며 양식을 설명할 때 학생들은 추가적으로 검색한다.
물론 선생님이 보여 주는 사례보다 검색 결과의 내용이
훨씬 풍부하다. 운이 좋으면 작품과 양식의 시대적 의의에
대한 명쾌한 설명도 찾을 수 있다. 강의 내용과 검색 내용이
상충되는 경우 질문을 하거나 침묵한다. 침묵하는 학생들은
더 이상 강의를 경청하지 않는 경우가 많다. 디지털 시대 이후
선생님의 엄선된 자료는 더 이상 학생들에게 특별하지 않게
되었다.

배움에 대한 학생들의 태도도 변했다. 일본 사회학자인
우치다 다츠루(內田樹, 1950~)는 일부 학생들이 선생님의
말을 듣지 않기 위해 최선을 다하는 현상을 주목한다. 이유는
백화점에서 물건을 구매하는 소비자 심리에서 찾을 수 있다.
과거에는 가치를 얻기 위해서 스스로 노력을 해야 했지만,
소비 사회에 들어와 필요한 가치는 구매를 통해 즉각적으로
얻을 수 있다. 구매한 제품에 불만이 있으면 곧바로 그것을
드러내는 것이 소비자 심리다. 일찍부터 소비자 마인드를

갖춘 학생들은 집중이라는 비용을 지불하고 수업에서
무언가를 얻으려 한다. 지불한 비용에 비해 얻는 바가
미미하면 집중을 포기하고 수업을 외면한다. 교육 현장은
지식을 구입하는 장터, 대학은 취업을 위한 스펙을 거래하는
백화점이 되었다. 소비자가 된 학생은 도움되지 않는 수업은
구매하지 않는다. 구매한 수업이 불량이라고 판단되면 즉각
불만을 표출한다. 교환과 환불을 요구하는 전형적인 소비자의
태도다.

정보가 무한대로 공급되는 디지털 소비 사회에서
학생들의 눈과 귀는 점점 수업에서 멀어진다. 과연 디자인
교육은 이런 현실을 어떻게 받아들여야 할까. 물론 배움과
소비는 다르다. 미숙한 학생들은 정보의 옳고 그름을 판단할
수 없기 때문에 먼저 묵묵히 배우는 것이 바람직하다.
그렇다고 현실을 무조건 부정할 수도 없다. 시대의 변화에
따라 교육도 응당 바뀌어야 한다. 모든 디자인 교육이
바뀌어야 한다는 말이 아니다. 오랜 전통을 자랑하는 실습
중심의 도제식 교육은 여전히 필요하고 유효하다. 하지만
디자인 역사와 같은 이론 교육은 디지털 시대에 맞추어
변화를 모색해야 한다. 엄밀히 말해 디자인 역사 공부는
과거의 작품(양식)을 통한 디자인 역사의 이해가 아니라,
그 시대의 역사를 통해 과거의 작품을 이해하고, 보편적인
디자인 개념을 얻기 위한 과정이다. 작품을 통해 역사를

이해하는 것은 유물을 가지고 역사를 추적하는 전문 역사가의
몫이다. 학생들도 역사와 디자인 개념을 알아야 과거의
양식을 제대로 이해할 수 있고, 나아가 자신의 스타일을 찾을
수 있다. 그래서 이 책은 디자인 분야 내부의 흐름이 아닌
디자인 현상을 둘러싼 세상을 주목한다.

디자인은 학문화가 가능할까

현대 디자인 분야는 실천적 결과물에 비해 이론적 성과가
턱없이 빈약하다. 무엇보다 보편적 이론이 없다. 디자인
개념은 상황마다 달라지고 새로운 개념을 주장하는 많은
디자인 용어가 등장하지만 오래가지 못한다. 디자인 전문
분야도 사정은 마찬가지다. 대부분의 디자인 이론은 개인의
경험과 취향에 근거한 탓에 파편화되어 있다. 학문이 되려면
이론이 필요하다. 이론은 그 분야가 공유하는 개념과 방법
그리고 역사로 구성된다. 개념과 방법, 역사가 유기적으로
연결되어 일관된 맥락으로 구성되어야 학문적 이론으로
인정받는다.

개념은 여러 사물이나 현상 속에서 공통 요소를 뽑아낸
보편적 관념이다. 쉽게 말해 그 분야의 사람들이 공유하는
공통 상식이다. 보통은 상식적 개념에 따라 다양한 방법이
도출되지만 때로 정설을 벗어난 새로운 방법이 등장하면

개념이 바뀐다. 개념과 방법이 상호 작용하며 변화하는
과정을 기록하면 역사가 된다. 개념과 방법은 역사의
기준이다. 먼저 '개념적' 기준이 성립되어야 한다. 디자인이
학문의 문턱을 넘지 못하는 이유도 보편 개념이 없기
때문이다. 보편 개념이 없으면 방법은 파편화되고 역사의
기준도 모호해진다. 디자인에서 보편 개념을 찾으려면 디자인
분야만이 아니라 디자인을 둘러싼 다른 분야들에 대해서도
알고자 노력해야 한다. 이를 통해 디자인이 어떤 맥락 위에
존재하는지 메타적으로 파악해야만 보편 개념을 알 수 있다.
디자인 개념은 방법을 낳고, 개념과 방법의 역동적 변화는
디자인 역사를 낳는다. 디자인의 개념과 방법, 역사가 하나의
조직으로 연결되면 디자인 분야의 경계가 형성된다. 그러면
디자인은 학문으로 발돋움할 수 있다.

오래전 디자인 담론 사이트 '디자인읽기'에서 디자인이
학문인지 아닌지에 대한 논쟁이 있었다. 필자는 디자인은
학문이 아니라는 입장을 취했다. 이후 "학문으로서의
디자인"의 가능성에 대한 미련이 가슴 한켠에 남았다. 누군가
디자인을 학문화해 주길 무작정 기다리기보다 어설프게라도
시도해 보자는 생각이 들었다. 먼저 보편적인 인간과 자연을
이해하려고 노력했다. 그리고 디자인이 형성된 시대와
디자인을 둘러싼 맥락을 공부했다. 무엇보다 학문이라 불리는
다른 분야를 공부하며 학문의 요건이 무엇인지 살펴보았다.

디자인 인접 분야인 예술과 공예, 건축은 물론이고, 정치, 경제, 사회, 과학 등 현대 사회의 주요 분야와 디자인을 연결해 보았다.

디자이너는 문자보다는 직관적 이미지를 언어로 사용한다. 다소 도식적이지만 공부하는 내용을 종종 정보 그래픽으로 만들어 보았다. 이런 과정을 통해 개념과 방법, 역사를 조명하는 '디자인 모형'과 '디자인 역사 연표'를 만들었다. 디자인 모형은 디자인의 공간적 이해, 디자인 역사 연표는 시간적 이해의 결과다. 이 두 개의 정보 그래픽을 기반으로 디자인의 역사적 의미와 개념을 추적했다.

디자인 모형을 실제 수업에도 적용해 보았다. 디자인 모형에 따라 디자인 분야의 양식들을 분석하고 발표하도록 제자들에게 과제를 준 것이다. 학생들은 디자인 양식과 시대적 상황의 연결 고리를 찾아 양식이 형성되는 과정을 구조적으로 파악했다. 과제를 수행하는 학생들은 스스로 디자인 개념을 정립했다. 심지어 어떤 학생은 디자인 역사를 독창적으로 재구성하려 시도했다. 수업 덕분에 오히려 내가 배웠고, 이때 얻은 자신감으로 디자인 모형을 적용한 디자인 역사 연표를 소개하게 되었다.

이 책이 나오기까지 여러 사람의 도움이 있었다. 먼저 한경대학교 대학원생들(김민수, 송현정, 남휘림)은 디자인 역사 수업 경험이 없던 필자에게 수업을 맡아 줄 것을 부탁했다.

이를 계기로 디자인 역사 연표를 구성하게 되었다. 첫 단락에
나온 질문도 이 수업에서 나온 것이다. 이 책은 학생들의
날카로운 질문에 대답하는 과정에서 쓰였다고 해도 과언이
아니다. 나는 이 수업을 통해 디자인 역사를 가르치기 위한
새로운 교재의 필요성을 느꼈다. 그래서 굳이 또 역사책을
썼다. 책에 들어가기 전에 독자에게 양해를 구한다. 나는 이
글에서 디자인의 학문화를 주장했지만 이 책이 주장하는
방법과 결과물을 두고 학문이라고 말하기는 아직 어렵다.
디자인 모형과 디자인 역사 연표는 실증적 접근이 아닌
추상적 사고 실험에 바탕하여 도출한 모형이다. 독학인 탓에
아직 어느 누구에게도 검증되지 않아 설익은 상태이며,
대부분 가설과 가정에서 시작해 다양한 분야에서 얻은
데이터로 구성된 콜라주에 가깝다. 이런 점에서 디자인
모형과 디자인 역사 연표를 디자인의 학문화를 향한 하나의
노정(路程)으로 여겨 주길 바란다.

　　집필부터 책이 나오기까지 민음사 김미래 편집자의
도움을 많이 받았다. 많은 이야기를 나누며 설익은 생각들을
정리할 수 있었다. 까다로운 필자에게 많은 배려를 해 주었다.
지면을 빌려 특별히 감사드린다. 마지막으로 주석을 꼼꼼하게
남기지 못한 것이 못내 아쉬움으로 남는다. 물론 여기에 적힌
문장들은 나의 독창적인 발상이 아니다. 여러 강의와 책에서

배우고 익힌 바를 나의 손을 통해 옮겼을 뿐이다. 잘못된 점이 있다면 모두 제대로 이해하지 못하고 인용한 나의 불찰이다. 응당 책임도 나에게 있다.

2016년 12월

윤여경

디자인 역사 연표로 무엇을 할까

이성민 철학자

추위가 겨울을 알리던 어느 날이었다. 대학에서 미학을 가르치는 한 친구는 강의가 끝날 때쯤 자기 강의실로 찾아오지 않겠냐고 했다. 특강을 위한 외부 강사로 윤여경을 초대했는데, 강의가 끝나고 같이 보자는 것이었다. 직접 만난 적은 없지만 이미 그를 알고 있었고 한번 만나 보고도 싶었던 나는 이렇게 마음을 먹었다. '이왕 윤 선생을 만날 거라면, 미리 가서 강의도 들어 보자.' 강의를 들으면 나눌 수 있는 대화 주제가 분명 풍요로워지겠다고 생각한 것이다.

디자인 문외한인 내게 그의 강의는 인상적이었으며 좀 특별했다. 그날 나는 디자인이라는 낯선 영역에 처음 지적인 관심을 품기 시작한 나 자신을 발견했다. 하지만 한 가지 물음도 발견했는데, 그것은 윤여경에 대한 것이었다. 그는 인류의 문명과 역사를 통째로 담은 이 디자인 역사 연표를 가지고서 무엇을 하려는 것일까? 이 마법 상자 같은 연표를

가지고서……

　이 책의 독자들은 어쩌면 내가 저 강의를 들으면서 차츰 깨닫기 시작한 것을 책을 읽으면서 비슷하게 알게 될지도 모른다. 강의를 들으면서 나는 확실히 디자인에 디자인 고유의 관점과 인식이 있다는 사실을 깨달았다. 윤여경이 직업적 디자이너로서 매일매일 하는 일은 주어진 데이터를 처리·디자인하여 알기 쉬운 도표로 만들어 신문 독자에게 제공하는 것이다. 이때 그 도표는 글이나 말로 하는 설명과는 또 다른 인식 틀이다. 나는 이것을 아직은 정확히 정의할 수 없는 가운데 우선은 "디자인의 인식론적 역량"이라고 명명해 놓겠다.

　어쩌면 윤여경은 점점 더 복잡하고 많은 데이터를 처리하는 일에 익숙해졌을 터다. 그리고 그만큼 그가 습득한 디자인의 인식론적 역량도 커졌을 터다. 나아가 우리는 이 책을 읽으면서 그가 디자인이 지닌 이러한 인식론적 가치를 잘 안다는 점을 어렵지 않게 확인할 수 있다. 실로 그는 아직 디자인을 본격적으로 논하고 있지 않은 1부에서 역사를 논하면서 바로 그 '인식'의 문제를 처음부터 전면에 부각한다.

　우리는 이 책에 별도로 실려 있으며 4부에서 상세하게 설명되는 디자인 역사 연표에서 윤여경이 인류의 역사 전체를 데이터 원천으로 삼았다. 그는 왜 그리해 보겠다는 생각을 하게 되었을까? 데이터의 압박 속에서 상당한 수준의 디자인

역량과 전문성을 획득한 이 디자이너에게 왜 이번에는 인류의
역사가 작업 대상으로 눈에 들어왔던 것일까? 아니면 역으로
이렇게 말할 수 있을까. 즉 디자인의 인식론적 역량이 겨냥할
궁극적 인식 대상 가운데 하나가 바로 역사이며, 그렇다고 할
때 최고의 디자인 실천가이자 이론가 중 한 명인 윤여경이
이제 역사를 겨냥한 데 이상할 것은 없다고 말이다.

　　책에서 그는 연표의 목적을 명시적으로 밝힌다. "디자인
역사 연표의 목적은 인류의 역사를 통해 디자인을 이해하기
위함이다." '디자인 역사 연표'라고 불러도 좋겠지만 그냥
'역사 연표'라고 불러도 손색이 없는 이 연표의 목적은,
그것의 창조자에 따르면 바로 디자인을 이해하는 것이다.
비록 이 연표에서 디자인은 400년을 단위로 하는 회색 파동
중 1850년을 분기점으로 하는 마지막 하강기에 비로소
등장하지만 말이다. 그 마지막 하강기란 바로 우리가 지금
사는 이 시기를 포함하는 근현대적 파동 국면을 가리킨다.

　　따라서 이 책에서 윤여경은 디자인 그 자체에 있는
인식론적 역량을 통해 역사를 연표화하고, 이번에는 다시
바로 그 역사 연표를 가지고서 디자인 자체를 이해하려고
한다. 이것이 그가 디자인의 역사를 쓰는 독특하고도
유일무이한 방식이다. 하지만 이 책을 다 읽고 나는 이 역사
연표가 반드시 디자인에만 요긴한 게 아닐 수 있겠다는
생각을 한다. 그보다는 더 큰 잠재력을 지닌다는 생각을. 연표

작성을 위해 윤여경은 세계사의 반복과 구조에 대한 통찰을
내보인 유력한 학자들을 섭렵하고 참조한다. 따라서 윤여경의
연표가 내포하는 보편 학문적 잠재성은 디자인과는 다른
영역에 있는 실천가나 연구자 들에게도 지적인 영감과 빛을
줄 수 있다.

　　웬지 이 책은 찾는 사람이 임자일 무궁무진한 보물을
감추고 있을 것만 같으며, 아직 우리가 알지 못했던 탐험의
장소로 우리를 이끌 것만 같다. 이것이 나의 강한 느낌이다.

차례

"아빠, 도대체 역사란 무엇에 쓰는 것인지
저에게 설명 좀 해 주세요." •

— 마르크 블로크, 『역사를 위한 변명』

• 이 정직한 질문은 마르크 블로크(Marc Bloch, 1886~1944)가 누구나
 읽을 수 있는 쉽고 간결한 역사책을 쓰기 위해 자신의 첫 문장으로 삼은
 것이다.

무엇이 미래를 예측할까

움직이는 동물에게 미래 예측은 생존과 직결된다. 미래 예측이 불가능한 동물은 주어진 환경에 적응하며 진화해 왔다. 반면 약간의 미래 예측이 가능한 인간은 약 1만 년 전 신체 진화를 멈추고 스스로의 미래를 개척하기 시작했다. 정착 생활을 하며 기술을 발전시키고 문명을 만들어 왔다. 역사에서는 이를 신석기 농업 혁명이라고 말한다.

인간은 자신이 죽는다는 사실을 안다. 그러나 언제 어디서 어떻게 죽을지는 모른다. 또한 죽음 이후의 세계도 알 수 없다. 불확실한 자신들의 미래와 사후 세계를 알고 싶어 했기에 누군가는 이런 역할을 맡아야만 했다. 그래서 신의 목소리를 듣고 전하는 제사장이 등장했다. 초기 농업 문명은 제사장이 미래 예측과 사후 세계의 관리를 담당했다. 제사장은 위태로운 상황이 발생했을 때 신탁을 받아 어디로 가서 무엇을 할지

알려 주었다. 사람들은 제사장에게 자신의 미래를 의탁했고
신탁을 받는 제식은 점차 거대해졌다. 거대한 종교적 제식에
많은 사람들의 노동과 피가 동원되면서, 신을 중심으로 한
종교 공동체가 구성되었다. 사람들이 제사장의 예측을 신뢰한
데는 그만한 까닭이 있다. 제사장은 천문학자처럼 하늘을
읽었다. 해와 달 혹은 별의 패턴을 읽어 자연의 순환 과정인
계절의 변화와 조수 간만의 차이 등을 미리 얘기할 수 있었다.
갯벌의 조개를 주워서 생활하는 사람들에게 제사장의 조언은
생존에 필수적인 정보였다.

인간은 불확실한 미래에서 오는 두려움을 해소하고
싶어 한다. 두려움은 크게 '불안'과 '공포'로 나뉜다. 덴마크
철학자 키르케고르(S. Kierkegaard, 1813~1855)는 불안을
"죽음에 이르는 병"이라고 말했다. 불안은 대상을 알 수
없는 막연한 두려움으로, 우울증의 원인이다. 인간은 거대한
자연에 막연한 불안감을 느끼기 마련이다. 자연 현상의
원인을 모르면 벼락이나 전염병 등을 신의 노여움이라
느낄 수 있다. 제사장은 이런 막연한 불안을 해소해 주었다.
공포는 대상이 분명한 두려움이다. 잉글랜드 철학자
토머스 홉스(Thomas Hobbes, 1588~1679)는 스스로가
공포와 함께 태어났다고 말했다. 홉스가 태어난 1588년에
스페인의 아르마다(무적함대)가 잉글랜드로 몰려왔다. 당시
잉글랜드에는 육군이 없었기에 군대가 상륙하면 모든 것이

끝이었다. 결연한 의지에 천운까지 따라 준 잉글랜드는 스페인 함대의 착륙을 저지했지만 공포는 잉글랜드인 마음속 깊숙이 각인되었다. 홉스에게 가장 큰 공포는 전쟁이었다. 그는 왜 전쟁이 일어나는지 알기 위해 보편적 인간을 탐구했고 인간의 폭력과 전쟁은 모두 이기심에서 비롯된다고 결론지었다. 홉스의 해법은 간단했다. 각자의 폭력 권리를 왕에게 완전히 양도하는 계약을 설정함으로써 오로지 왕만이 폭력을 사용할 수 있게 되면 폭력은 최소한으로 줄어든다. 이런 홉스의 구상은 근대 국가 개념을 형성했고 근대에 이르러 왕은 법으로 대체되었다. 홉스는 공포를 근거로 국가를 디자인한 셈이다.

　인간의 두려움은 결국 인간 자신에서 비롯되기에 스스로 극복하는 수밖에 없다. 불안의 극복은 제사장이, 공포의 극복은 왕과 전사들이 도와주었다. 이렇듯 인간의 두려움은 기능이 분화된 공동체를 형성하도록 이끌었고 제사장과 전사들은 통치 계층이 되었다.[*] 후일 제식을 담당하던 제사장은 성직자로, 전쟁을 담당하던 전사들은 귀족이 되어 종교와 정치는 기능적으로 분리되었다.

　세상은 계속 변한다. 르네상스 이후 유럽의 성직자와 귀족 들은 점차 신뢰를 상실했다. 성직자들은 종교 개혁으로,

- 동서양 귀족 모두 종교와 전쟁을 통해 형성되었다. 정치의 정(政)은 때려서 바로잡는다는 의미이고 선비의 사(士)는 도끼를 나타낸다. 전쟁을 전문으로 하는 통치자들은 전쟁에서 승리함으로써 공포를 해소해 주었다.

왕과 귀족들은 잦은 전쟁으로 몰락했다. 과학은 신을, 국가는 왕의 역할을 대체했다. 자연히 미래 예측과 전쟁은 보다 확실한 과학과 국가에게 넘어갔으며 국가는 과학을 장려했다. 유럽 과학을 주도했던 왕립 학회나 왕립 아카데미의 '왕립(royal)'이란 표현은 과학과 국가의 밀접한 관계를 함축한다.

이제 종교는 윤리와 도덕만을 담당하게 되었다. 신의 입지가 좁아지자 신이 규정한 성직자와 귀족 신분의 존재 근거가 사라진 것이다. 이들의 공백은 전문적인 능력을 갖춘 중간 계급이 대체했다. 중간 계급이 주도한 산업 혁명으로 자본가와 노동자라는 새로운 계급이 등장했다. 국가 운영도 전문적인 정치인에게 맡겨졌다. 이것이 근대 정치 체제다. 근대 정치인은 민중에게 국가의 미래 비전을 제시하고, 선거를 통해 선택받는다. 선택된 정치인은 의회와 정부에 진출해 법안을 만들거나 전쟁과 외교를 수행한다. 이제 미래 예측은 국가의 미래상과 과학적 성과에 의지한다.

과학은 어떻게 미래를 예측하게 되었을까

17세기 중반 유럽에서 삼십 년 종교 전쟁*이 벌어졌다.

● 유럽에서 로마 가톨릭교회를 따르는 국가들과 개신교를 따르는 국가들

잔인한 전쟁을 계기로 유럽인들은 종교에 환멸을 느꼈다.
프랑스의 철학자 데카르트(René Descartes, 1596~1650)●도
이 전쟁에 참전했다. 전쟁의 잔혹성을 목격한 그는 전통적
가르침을 믿을 수 없었다. 새로운 확실성을 찾고 싶어진
것이다. 데카르트는 근본을 의심하기 시작했고 모호한 것은
모두 배척했다. 오로지 명석판명한 사실만을 인정했다. 과거
학문적 유산 중에서는 '수학'과 '기하학'만이 이에 해당되었다.
그는 수학을 종교처럼 연구했고 대수 기하학(해석 기하학)을
만들었다. 데카르트의 접근은 철학의 흐름을 바꾸었다.

 한데 당시 이런 생각을 품은 사람은 데카르트만이
아니었다. 이탈리아의 수학자 갈릴레이(Galileo Galilei,
1564~1642)는 물리적인 운동 법칙을 계산했고, 잉글랜드
생리학자였던 윌리엄 하비(William Harvey, 1578~1657)는
심장과 피의 관계를 발견했다. 영국의 뉴턴(Sir Isaac Newton,
1642~1727)은 모든 자연 현상에 통용되는 자연계 법칙을
찾아냈다. 뉴턴은 하나의 공식으로 별의 움직임과 운동 현상

전반을 설명하는 만유인력의 법칙을 만들었다. 이 법칙은 현재의 현상을 정확히 설명했고 미래도 예측할 수 있었다. 갈릴레이와 데카르트, 뉴턴에 의해 수학은 과학의 언어가 되었다. 과학과 수학에 대한 호기심은 유럽 문명의 거대한 새 물결이었다. 역사에서는 이를 '과학 혁명'이라고 부른다.

17세기 과학 혁명은 신을 중심에서 끌어내렸고 이후로는 과학적 사고에 기반한 계몽주의가 유행하기 시작했다. 계몽주의는 신을 배척하고 인간의 합리적 이성을 깊게 신뢰했다. 그들은 시대를 초월하는 보편적 이론을 만들어 세계에 관철하려 했다. 계몽주의자들은 확고한 신념을 품고 과학적이지 않은 것은 모두 배척했다. 종교 전쟁의 환멸에서 시작한 과학 혁명과 계몽주의는 스스로의 확신을 강요하는 과정에서 가공할 만한 전쟁 무기를 발명했다. 이는 역사의 아이러니다. 계몽주의 국가가 제시한 미래상은 예기치 못한 전쟁으로 귀결되곤 하였다. 몇몇 정치인들은 전쟁이 정치의 수단이라고 주장했다. 기관총과 전차, 폭발물 등 과학과 산업 혁명에 힘입어 기계화된 대량 살상 무기들은 두 차례의 세계 전쟁을 이끌며, 인류 역사상 가장 많은 희생자를 만들어 냈다. 인간은 신보다 잔인했다.

언젠가부터 국가는 공포의 해결사가 아니라 공포를 조장하는 근원이 되었다. 세계 전쟁으로 엄청난 희생을 치르고서야 반성의 목소리가 높아졌다. 이후 인간의 이성에

대한 의심이 시작되었다. 과학은 거듭 발전했지만, 인간은
여전히 자연에 대해 아는 것보다 모르는 것이 훨씬 많았다.
이성의 한계가 느껴지자 인류는 다시 불안을 느끼기
시작했다. 근대 과학과 국가는 인간의 본질적인 두려움을
해소하지 못했고 사회에는 '불안'과 '공포'가 만연해졌다.
어쩌다 이렇게 되었을까? 신을 배신했기 때문일까? 어쩌면
스스로 모든 것을 해결해야만 한다는 강박 때문일지도
모른다. 신에게로 다시 돌아갈 수도 없었다. 인간은 두려움을
극복하기 위한 각종 학문들을 만들어 냈다. 그래서 개인의
내면을 연구하는 심리학과 집단의 행동을 연구하는 사회학이
등장했다. 심리학과 사회학만이 아니라 정치, 경제, 예술 등
필요에 따라 수많은 전문 분야들이 분화·생성되었다.

　　19세기에 시작된 사회학은 현재 상황을 조건적 원인으로
두고 미래를 예측한다. 예측보다는 경고에 가깝다. 다양한
미래를 가설로 제시하며 현재의 방향성을 의심한다. 초기
사회학은 실증적인 과학을 통해 현재와 미래를 설명하려
했지만 과학적 수단이 여의치 않자 역사에도 눈을 돌리기
시작했다. 역사는 과거를 조건적 원인으로 두고 현재를
설명하려 한다. 사회학자가 역사를 알게 되면 과거와
현재, 미래를 하나의 흐름으로 구성할 수 있다. 그래서
사회학자들은 역사에 관심을 두었다. 과거를 탐구하는 역사가
미래 예측의 주요 수단이 되자 다른 분야의 학자들도 자기

분야의 미래를 예측하고자 역사를 공부한다. 이제 역사는 각 분야마다 중요한 화두가 되었다.

역사가 미래를 예측할 수 있을까

사람은 무엇보다도 자신의 미래를 궁금해한다. 미래의 나를 알기 위해서는 먼저 현재의 나를 알아야 한다. 현재의 나를 알기 위해서는 과거의 나에 대한 이해가 선행되어야 한다. 결과적으로 미래를 알기 위해서는 과거까지 거슬러 올라가야 한다. 과거는 기억이다. 그러나 역사는 단순한 기억이 아니다. 역사는 과거의 다양한 기억 중 의미 있는 것들을 추리고 연결해 하나의 이야기를 만드는 과정이다.

보통 인간의 삶은 일정한 패턴을 따른다. 밤에는 잠을 자고 아침에 일어나는 일상적인 패턴은 특별하지 않다. 그런데 뭔가 특별한 사건이 일어나면 이 패턴에 변화가 생긴다. 역사가는 패턴을 변화시킨 특별한 사건에 관심을 둔다. 패턴 변화의 원인을 찾기 위해 기억을 추적한다. 특별한 사건의 기억을 찾아 현재와 연결하면 하나의 역사가 구성된다. 이렇게 배열된 역사는 과거부터 현재까지의 상황 변화를 설명해 준다. 패턴 변화는 현재를 설명할 뿐만 아니라 미래를 예측하기 위한 좋은 수단이 된다. 미국 역사학자 존 루이스 개디스(John Lewis Gaddis, 1941~)는 역사란 구조적

패턴을 찾는 과정이라고 보았다. 그는 현대 과학의 복잡계
패턴을 통해 역사 연구의 방법론을 찾았다. 그의 주장은
디자인 역사 연구 방법을 찾던 내게 좋은 지침이 되었다.
역사의 패턴을 알면 미래 예측도 가능하다는 생각을 전해 준
것이다.

　　역사의 패턴을 찾기 위해서는 먼저 자료를 수집해야만
한다. 자료는 아직 정보가 아닌 데이터다. 파편적인 데이터는
마치 무작위로 경험되는 감각 지각과 같다. 파편적 감각들이
구조적 패턴으로 연결되어야 감정이 되듯 데이터도 구조적
패턴으로 연결될 때 비로소 정보가 된다. 요즘은 정보를 얻기
위해 주로 인터넷을 검색한다. 웹이라는 공간에는 양면성이
있다. 데이터에 쉽게 접근하게 도우면서도 과도한 데이터로써
오히려 선택을 방해한다. 잘못된 데이터는 정보를 왜곡하고
판단을 혼란스럽게 만든다. 디지털 시대의 폐해는 데이터를
판별하는 판단력의 상실이다. 자료 데이터의 옳고 그름을
판단하기 어려운 만큼 역사 구성의 난이도도 올라갔다.
자료의 부족이 아니라 자료의 과잉이 합리적 판단을
후퇴시키는 역설이 작용한다. 과거 역사가의 작업은 되도록
많은 자료를 확보하는 것만으로 충분했지만 디지털 시대에는
자료를 판단하고 선택하는 해석 능력도 중요해졌다.

　　역사에 있어서는 사실과 해석이 모두 중요하다. 사실이
적으면 아무리 훌륭한 관점을 갖춰도 해석이 빈약해진다.

거꾸로 사실이 아무리 많아도 해석이 없으면 무용지물이다. 디자인사의 경우 양적으로는 많이 축적되고 있지만 해석적 접근은 부족하다. 역사가의 의도가 불명확한 데서 벌어진 현상이다.

　역사를 쓴다는 것은 사건을 둘러싼 구조를 재구성한다는 의미다. 이를 위해서는 역사가의 의도가 있어야 한다. 역사가의 의도는 역사를 쓰는 대상의 목적에 기반한다. 디자인 역사도 마찬가지다. 디자인 역사가가 자신의 의도를 갖기 위해서는 먼저 디자인의 목적을 고려해야 한다. 디자인의 목적이란 곧 디자인의 미래 가치다. 결국 디자인 역사가 디자인의 미래를 예측하는 것이 아니라 디자인의 미래 가치가 디자인 역사를 재구성하는 셈이다. 디자인은 명사임과 동시에 동사이기도 하다. 인간 삶의 발전을 위해 도구가 디자인되듯이 역사도 디자인된다. 이런 의미에서 "디자인 역사란 무엇인가?"라는 수동적인 질문을 "디자인 역사란 무엇이어야 하는가?"라는 능동적인 태도로 바꿀 수 있다. 과거는 찾는 것이지만 미래는 의지를 품고 만들어 가는 것이다.

　이 책은 일반적인 디자인 역사에서 말하는 세세한 부분을 다루지 않는다. 디자인 분야에서 벗어나 메타적으로 디자인을 살펴본다. 1부는 디자인 역사에서 사용되는 주요 키워드를

다루고 2부는 역사를 둘러싼 주요 논점을 중심으로 역사란
무엇인지 살펴본다. 3부는 필자가 구성한 문제 해결 방법과
디자인 모형을, 4부는 디자인 역사 연표를 설명한다. 디자인
모형은 디자인 역사 연표를 설명하는 방법적 도구다. 디자인
모형의 기준에 따라 역사를 패턴으로 나눈 것이 디자인
역사 연표다. 디자인 모형과 역사 연표는 예술과 디자인을
구분하는 기준을 제공한다. 5부에서는 예술과 디자인의
차별적 특징과 디자인 개념의 형성 과정을 살펴보고 역사가
주는 교훈과 디자인의 정체성을 고민한다.

　　1부와 2부는 역사를 보는 나의 인식 틀이다. 역사에 대한
생각을 정리하려고 시작했지만 힘이 부쳤다. 다만 독자에게
참고가 될 수 있다는 생각에 남겨 두었다. 3부부터 디자인
모형을 다룬다. 디자인 모형은 역사와 디자인을 보는 사고
모형이다. 이 책의 메시지는 여기서부터다. 역사와 디자인의
상관관계에 관심 있는 분이라면 3부와 4부, 예술과 디자인의
차별적 특성이 궁금하다면 5부만 읽어도 무방하다.

역사와
인간

시간과 공간, 우주,
인간, 기술 등
역사를 이해하기 위한
재료들을 살펴본다.

1 역사는 기억이다

　　인문학은 문사철(文史哲)로 대변된다. 문학이 인간의
정서를, 철학이 근본적인 원리를 다룬다면 역사는 인간의
기억을 다룬다. 인간은 여타 동물과 달리 기억의 분량이 유독
길다. 게다가 인간에게는 문자나 이미지 등을 통해 기억을
외부에 저장하는 기술도 있다. 인간의 장기 기억과 기술은
과거와 현재, 미래를 인식하는 토대로서 문명의 형성에 크게
기여한다.

　　역사와 디자인은 기억과 데이터의 구조적 패턴을
구성하는 행위라는 점에서 놀라울 정도로 유사하다. 역사와
디자인을 공부하기에 앞서 인간의 기억과 관련된 키워드를
살피고자 한다.

시간 인식(거리 변화)

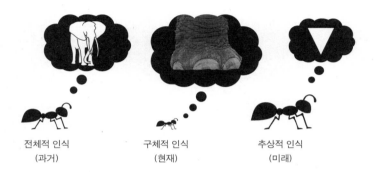

전체적 인식
(과거)

구체적 인식
(현재)

추상적 인식
(미래)

공간 인식(위치 변화)

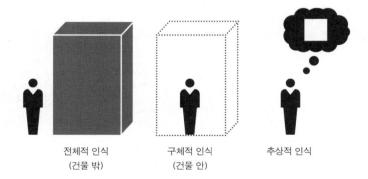

전체적 인식
(건물 밖)

구체적 인식
(건물 안)

추상적 인식

시간과 공간

현재의 나를 이해하려면 과거에서 현재까지의 맥락을
기억해야 한다. 기억 상실증에 걸리면 자신이 누군지 몰라
혼란에 빠진다. 디자인 역사를 모르는 디자이너는 기억
상실증에 걸린 것과 다름없다. 이런 디자이너는 자신의 직업
정체성을 망각하고 혼란에 빠진다. 그래서 디자인 역사는
되도록 오래 기억하게끔 구성되어야 한다. 그런데 현재의
디자인 역사는 주로 시간에 따른 작품 나열로 쓰여 있다. 단순
나열은 흥미롭지 않을 뿐만 아니라 잘 기억되지도 않는다.

망각의 동물인 인간은 단순하게 외운 것은 금방
잊어버린다. 반면 이해한 것은 오래 간직한다. 한자에서
智(지혜)를 보면 知(지식) 아래에 日(날)이 있다. 지식이 시간을
통해 숙성되어야 지혜가 된다는 뜻이다. 오랜 기억을 남기기
위해 역사는 지식이 아닌 지혜를 지향해야 한다.

고대에는 지식과 지혜가 별 차이 없었지만 최근의
디지털 시대에는 지식과 지혜가 확연히 구분된다. 인터넷에서
검색되는 파편적 데이터가 지식이라면 지혜는 데이터를
엮어 하나의 이야기로 만든 정보다. 파편적인 지식은 금방
망각되지만 정보화된 지혜는 오래 기억된다.

정보(지혜)는 경험 데이터(지식)를 통해 만들어진다.
그러나 같은 경험을 하더라도 각 개인이 다른 관점을 품고
있기 때문에 다른 지혜를 얻게 된다. 이런 점에서 경험과

관점은 정보를 만드는 재료와 틀이다. 비유를 통해 각기 다른
정보를 만드는 경험과 관점에 대해 살펴보자.

개미는 코끼리보다 훨씬 작다. 코끼리 발뒤꿈치 아래에만
있던 개미는 코끼리를 단단한 벽으로 기억하고 코끼리에서
다소 떨어져 있던 개미는 코끼리의 전체 모습을 기억할
것이다. 코끼리에게서 멀리 떨어질수록 코끼리의 구체적인
정보가 줄어든다. 아주 멀리 있는 개미는 코끼리를 추상적인
도형으로 인식한다. 개미와 코끼리의 거리에 따라 기억은
물론이요, 코끼리에 대한 관점이 달라진다. 개미의 관점은
시간 인식을 말한다. 코끼리를 가까이서 구체적으로 경험하는
개미는 삶을 살아가면서 느끼는 현재적 인식이다. 코끼리의
전체 모습을 보는 개미는 자신이 살아온 나날에 대한
회상이다. 마지막 추상적 인식은 불확실한 미래에 해당된다.
코끼리를 추상적으로 인식하는 개미는 코끼리에 대해
아무것도 모르는 것과 마찬가지다.

다른 상황을 살펴보자. 당신이 어떤 건물 안에 있다.
건물 내부는 볼 수 있지만 건물 외관은 볼 수 없다. 건물의
전체 모습을 보기 위해서는 건물 밖으로 나가야 한다. 밖으로
나오면 건물의 전면이 보이겠지만 이 또한 전체 모습은
아니다. 한쪽 측면일 뿐이다. 한쪽 측면만으로 건물의 전체를
가늠하기는 어렵다. 옆면, 뒷면도 있고 입면, 평면도 있다.
건물의 모든 측면을 동시에 보는 것이 불가능한 만큼 건물의

전체 모습은 상상력을 동원해 재구성할 필요가 생긴다.
지구가 건물이라면 인간은 지구라는 건물 안에 있는 셈이다.
지구 밖으로 나간 경험이 없던 과거에는 지구를 추상적으로
인식했지만, 현대인은 구체적인 지구의 모습을 안다. 그러나
우주 밖으로 나가 본 경험은 없기 때문에 우주는 여전히
추상적인 대상이다.

개미의 관점 변화가 시간 인식이라면, 건물에 대한 관점
변화는 공간 인식이다. 시간 인식은 관찰자와 대상의 거리에
따라 달라지고, 공간 인식은 관찰자의 위치에 따라 달라진다.
시간 인식은 순서를, 공간 인식은 위치를 파악한다는 의미다.

역사는 곧 기억이다. 기억은 시간이라는 날실에
공간이라는 씨줄을 엮는 과정이다. 시간과 공간은 변화를
인식하는 틀로서 시간 관점은 구체적인 사실 변화를, 공간
관점은 입체적인 구조 변화를 강조한다.* 고대 그리스
문명에서는 우주의 안과 밖에 따라 시간과 공간을 구별했다.
우주 내부는 시간의 영역으로 모든 것이 변화하지만 우주
밖은 변화가 없으며 시간이 없는 우주 밖 공간은 절대
공간이라고 여겼다. 이 절대 공간의 영역에 제우스와 같은
고대 그리스 신, 불멸의 신이 있다고 생각했다.

● 　역사는 구체적인 사실을 입체적인 구조로 서술한다. 디자인 역사라면
　　작품(사실)과 시대적 상황(구조)을 함께 고려해야 한다.

17세기 과학 혁명 이후 서양 계몽주의 사상가들은 신과 절대 공간에 의심을 품기 시작했고 20세기 아인슈타인(Albert Einstein, 1879~1955)에 이르러 절대 공간은 부정되었다. 아인슈타인은 시간과 공간을 같은 현상의 다른 측면이라고 주장했다. 그에게 시간은 공간의 변화이고 공간은 시간의 변화였다. 덕분에 시간과 공간은 다시 하나가 되었고 '시공간'이라는 용어가 생겼다. 아인슈타인의 지적처럼 인간은 시간과 공간을 동시에 살아간다. 과거(전체적 인식), 현재(구체적 인식), 미래(추상적 인식)로 시간 변화를 가늠하고 동시에 나와 대상 간의 공간 변화(안과 밖)를 파악해 움직임을 통제한다.

소통에도 시공간의 공통 감각(common sense)이 요구된다. 같은 문명의 인간은 같은 시공간을 공유하기에 소통이 가능하다. 과거에는 문명마다 시공간 감각이 달라 소통이 쉽지 않았다. 그래서 현대인은 공통의 시공간 감각을 공유하기 위한 소통 기술을 만들기 위해 노력하고 있다.●
인간이 상대의 생각을 짐작하고 소통할 수 있는 생명 종은 인간 자신이 유일하다. 인간 외의 생명 종과는 시공간의 감각이 달라 소통이 불가능하다.

● 대표적인 것이 시계다. 근대는 시계를 통해 서로의 시공간 감각을 공유해 왔다. 다만 최근에는 가상현실과 같은 디지털 기술에 의한 시공간 감각이 새롭게 변화하는 추세다.

갇혀 있는 인간

그릇은 채우고 비우고를 반복하며 사용한다. 내부는 채워지고 비워지는 변화를 반복하지만 외부 형태는 고정되어 있다. 그릇의 참기능은 장식 등 겉모양이 아니라 비어 있는 내부 공간에 있다. 하지만 기능은 외부 형태에 한정된다.

인간은 우주라는 그릇에 갇혀 있다. 우주의 형태는 고정되어 있지만 내부는 계속 변화하기 때문에 인간은 오로지 변화만을 인식한다. 변화의 최후는 죽음이다. 죽음의 미래가 두려운 인간은 변화를 멈추고 싶어 우주 밖, 신적인 상태를 꿈꾼다.

인류는 불멸의 신을 동경했다. 신의 의지를 믿는 사람은 신이 우주를 창조했고 지배한다고 믿는다. 창조주로서의 신은 '인격신'으로 우주 밖 절대 공간에 있다. 인격신을 믿는 사람은 미래를 인격신에게 의지한다. 모든 미래는 신의 마음에 달려 있다. 반면 우주 밖을 인정하지 않는 사람도 있다. 이들은 우주가 곧 신이라고 생각한다. 이를 보편신이라고 말한다. 보편신은 마음이 아니라 눈에 보이는 능력으로 드러난다. 보편신을 주장하는 사람은 신의 이치(우주의 이치)를 발견해 질서를 따르려고 노력한다. 인격신은 신을 감성으로, 보편신은 신을 이성으로 이해한다. 바꿔 말해 인격신은 믿음의 대상이지만 보편신은 추론의 대상이다.

건물에 빗대 보자. 건물을 세운 신이 인격신이라면 건물

자체는 보편신이다. 인간은 우주라는 건물 밖을 나갈 수
없기에 어느 쪽이 진실인지 알 수 없다. 또한 인간은 현재라는
건물에도 갇혀 있다. 현재를 살아가는 인간은 과거와 미래를
상상할 수 있지만 현재를 벗어날 수 없다. 사실 인간은 정확한
과거와 미래에 대해서 알지 못한다. 그나마 과거는 자료가
남아 기억을 더듬을 수 있지만 아무 자료도 없는 미래는 예측
불가능하다. 그래서 미래는 추상적 인식의 대상일 수밖에
없다.•

천체 물리학에 따르면 시간(우주의 역사)은 빅뱅으로
우주가 탄생하면서 시작되었다. 우주는 약 138억 년, 지구는
약 45억 년의 역사를 지닌다. 우주의 모든 물질은 빅뱅 때
만들어진 수소에서 기원했다. 생명체는 수소와 탄소, 질소
등 다양한 화학 물질이 결합한 아미노산과 단백질에서
만들어졌다. 단백질로 구성된 박테리아가 진화해 다양한
생명 종을 형성했다. 인간도 마찬가지다. 인간의 몸은 무수한
박테리아의 집합이다. 인간의 정신은 박테리아로 구성된
신체에도 갇혀 있다. 우주, 현재, 신체에 갇힌 인간은 늘
불안하다. 예측 불가능한 상황에 처하면 더욱 나약해진다.
이때 전지전능한 신을 찾기 마련이다. 신에 대한 갈증은
인간이 한계를 느낀다는 증거다.

●　신, 우주, 미래는 모두 초월적 상상력이 요구되는 추상적 대상이다.

인간의 특징

우주와 현재, 신체에 갇혀 있는 인간의 객관적인 역사
서술은 불가능하다. 우리는 오로지 주관적 상상력을 통해
역사를 서술할 뿐이다. 그래서 모든 역사는 주관적이다. 반면
역사는 인간(개인)이 다른 인간(사회)을 관찰하고 서술하는
활동이기에 인간으로서 인간을 가장 잘 안다는 의견도 있을
수 있다. 인간은 역사의 관찰자이자 동시에 주인공이라는
딜레마에 빠져 있다. 주관적 역사라는 한계를 극복하기
위해서 일단 인간 자신의 특징을 객관화할 필요가 있다.

인간은 이미 한쪽으로 편향된 존재다. 뒤통수에 눈이
없기 때문에 주로 눈앞에 보이는 대상만을 인식한다.
어떤 한계에 부딪혀야만 주변을 돌아본다. 의지를 가지고
주변을 돌아보면 반성의 기회가 생긴다. 자신의 특징과
한계를 의식하고 반성하는 인간은 변화한다. 인간이 변하면
아울러 역사도 변한다. 역사에 있어 '변화'는 가장 중요한
덕목이지만 고정적 법칙을 추구하는 과학적 접근을 어렵게
하는 요인이기도 하다. 변화는 역사와 과학을 구분하는 첫
번째 경계다. 또한 과학은 인간이 아닌 자연을 관찰하는
활동이라는 점에서 다소 객관적이다. 객관성은 역사가 과학이
되기 위해 넘어야 할 두 번째 경계다.● 역사가 과학의 경계를

● 　그러나 역사는 주관성에서 벗어날 수 없다. 역사에 객관성이 필요하다면

넘기 위해서는 먼저 보편적 인간의 정체를 알아야 한다. 그러나 인간은 상황에 따라 달라지는 복잡한 동물이기 때문에 단편적으로 규정하기 어렵다. 보편적인 인간에 대해 말할 수 있는 것은 다른 동물과의 신체적 격차 정도다.

인간과 다른 동물의 가장 큰 차이는 뇌라는 신체 기관이다. 모든 동물에게 뇌가 있지만 인간의 뇌는 몸에 비해 크고 복잡하다. 인간 뇌는 수평적으로 좌뇌와 우뇌, 수직적으로는 척수와 시상 하부(파충류 뇌), 변연계(포유류 뇌), 대뇌 피질(인간 뇌)로 나누어져 있다. 또한 뇌의 각 부분은 역할에 따라 모듈화되어 있다. 많은 동물의 신체가 대칭을 이루는 반면 인간은 유독 오른손잡이가 많다. 좌뇌와 우뇌의 역할이 서로 다른 데서 오는 현상이다. 인간 뇌는 전방위적으로 연결되어 있다. 뇌는 인간 신체 중 가장 먼저 발달한다. 20~30주 태아 시기에 뇌의 신경 세포가 만들어지고, 태어난 후 24개월 동안 신경 세포들이 왕성하게 연결된다. 이 기간 동안 잠재적인 무의식이 형성된다. 태아부터 24개월까지의 경험은 평생의 건강과 인격 토대를 형성하므로 "세 살 버릇 여든까지 간다."는 인간의 성장 과정을 잘 요약한 속담이다. 24개월이 지나면서부터

그것은 과학이 추구하는 절대적 객관성이 아니라 상대적 객관성일 뿐이다.

7~10세까지 뇌는 점차 퇴화하고 이사이에 의식이 들어서기 시작한다. 의식 수준은 7세 이후의 경험 및 학습의 양과 질에 따라 달라진다.

인류의 기원은 약 700만 년 전으로 거슬러 올라간다. 대서양의 해류 변화로 아프리카 대륙에 기후 변화가 일어나면서 울창한 밀림은 사바나 환경으로 바뀌었다. 인류의 오랜 조상은 나무에서 내려와 두 발 보행을 시작했다. 인간은 다른 동물에 비해 힘도 약하고 빠르지도 못했다. 유일한 무기는 지구력이었다. 다른 동물이 지칠 때까지 쫓아가 사냥해야 했던 인간은 사냥감 부족과 환경 변화에 떠밀려 아프리카에서 유럽, 아시아, 아메리카까지 발길 닿는 모든 곳으로 이동했다.

약 150만 년 전부터 인간은 집단생활을 하면서 불과 언어를 사용했고 작은 도구도 만들었다. 도구를 만드는 기술이 점차 발전하면서 자연 환경의 제약도 조금씩 극복했다. 1만 년 전부터는 농사를 짓기 시작하면서 정착할 수 있게 되었다. 정착한 인간은 농업 공동체를 이루었고, 이를 유지하기 위한 기술을 발전시켰다. 이들은 종교와 법, 군대 등을 통해 집단 문명을 만들어 갔다. 정착을 선택하는 않은 인간들은 목축을 주업으로 삼는 유목민이 되었다. 이들 또한

●　　인간의 몸에는 털이 없기 때문에 땀으로 몸의 열을 쉽게 식힐 수 있다.

자신들 삶의 조건에 맞는 기술과 체제를 발전시켰고 농업
공동체 사이의 교류도 늘려 갔다.

인간의 문명은 기술의 교류와 전승으로 발달되었다.
기술의 교류와 전승을 이해하려면 그 바탕이 되는 인간
기억의 특징을 살펴볼 필요가 있다. 인간의 뇌는 감각
데이터를 종합해 단기 기억을 정보화하고 신체에 분산
저장한다. 단기 기억은 금방 망각되지만 저장된 기억 정보는
장기 기억이 된다. 장기 기억은 선입견을 형성하여 새로운
감각 데이터를 판단하고 수용하는 데 사용된다. 감각이
살아 있는 한 장기 기억은 계속 재조합된다. 기술과 문명은
일종의 집단적 장기 기억으로, 역사 시대 이후 인류의 기술과
문명도 차곡차곡 기록되면서 재구성되어 왔다. 장기 기억은
인간과 다른 동물을 구별하는 가장 큰 차이다. 인간은 장기
기억을 기반으로 추론을 통해 감각 데이터를 정보화한다.
이때 활성화되는 뇌 부분이 전전두엽이다. 인간의 전전두엽은
침팬지보다 40퍼센트 정도 크기에 복잡한 정보를 포괄적으로
처리하는 데 유리하다. 기억력이 약한 다른 포유류는 앞뒤
상황을 잘 연결하지 못하고, 그만큼 새로운 자극에 취약하다.
반면 인간은 장기 기억을 이용하여 새로운 자극을 받으면
미래의 꿈에 연결하여 하나의 이야기를 만든다. 포유류의
기억이 사진이나 삽화라면, 인간의 기억은 일종의 동영상이다.

감각에 종속된다는 것은 시간 변화를 인식하지 못하고

오로지 주어진 공간에만 집착한다는 의미다. 공간에 집착하는
포유류는 감각 욕망을 억제하지 못한다. 반면 인간의
전전두엽(특히 좌뇌)에는 감각을 억제하는 시스템이 내장되어
있다. 여기가 인간의 의식 혹은 정신의 근거지다. 정신은
감각을 통제하여 현실을 초월해 가상 세계를 구축하고 상상
속에서 시간 여행을 한다. 시간 여행을 통해 어제보다 나은
내일을 꿈꾼다.

문화의 사전적 정의는 "가치 있는 것을 창출하는 인간의
활동과 산물"이다. 문명의 정의도 크게 다르지 않다. 문명
교류사를 연구하는 정수일(1934~)은 문명이란 "인간의
육체적·정신적 노동을 통하여 창출된 결과물의 총체"라고
말한다. 그는 문명과 문화가 재료로 제품을 만드는 관계에
있다고 말한다. 그릇에 비유하면 문화가 내부의 빈 공간,
문명은 외부의 형태에 해당된다. 문화가 시간에 따라
변화하는 내용이라면 문명은 변화를 담는 공간이다.

미국 역사학자 윌리엄 맥닐(William H. McNeill,

● 철학자 강유원(1962~)은 문화란 "대상 세계의 인간화"라고 말한다.
 이는 자신이 처한 환경이나 상황을 극복하기 위해 주변 대상을 인공물로
 전환하는 인간의 행위를 잘 함축한다. 인간이 인공물을 만드는 행위는
 곧 가치 창출이다. 즉 가치를 창출하는 인간의 산물과 활동이 곧 문화인
 셈이다.

1917~2016)은『세계의 역사』에서 문명을 "발달된 기술을
보유한 복합 사회"라고 정의했다. 여기서 주요 키워드는
기술이다. 맥닐에게 기술의 발달과 쇠퇴는 문명의 흥망성쇠와
밀접하다. 실제로 역사에 등장하는 다양한 문명들은
서로 기술을 주고받으며 성장과 쇠퇴를 거듭했다. 고대
메소포타미아 문명의 바퀴와 문자 기술은 인더스 문명과
이집트 문명에 영향을 주었고, 중세 중국의 화약과 인쇄
기술은 중앙아시아를 거쳐 유럽에 전파되었다. 근대 산업
기술은 대부분 유럽의 산업 혁명에서 비롯되었지만 세계의
최첨단 기술은 미국과 일본, 중국 등이 주도한다. 이렇듯
기술의 흐름을 통해 문명의 과거와 현재, 나아가 미래를
가늠할 수 있다.

　　19세기 동양은 서양 기술을 어떻게 받아들일지 고심했다.
일본의 경우 화혼양재(和魂洋才)를 추구했다. 동양의 혼과
서양의 기술을 조화한다는 취지였지만 결과적으로 서양의
도구들을 제대로 활용하지 못했다. 문명의 형태와 문화적
내용이 달라 단순히 도구의 수입만으로 기술의 차이를
극복하기는 어려웠기 때문이다.

　　도구가 기술의 전부는 아니다. 기술은 도구를 둘러싼
정신적인 관념까지 포괄한다. 기술적 관념이란 도구의
사용법과 제작, 이를 전수하는 교육 과정, 언어 등 정신적인
상태를 말한다. 도구를 둘러싼 문화적 관념을 이해해야만

기술을 제대로 활용할 수 있다. 다른 문명의 기술을
도입하려면 해당 문명의 문화를 수용하고 그들의 정신적
관념까지 이해해야 한다. 기술은 역사의 담지체다. 기술
변화는 공간을 바꾸고 공간은 행동을 바꾼다. 산업 혁명으로
기계가 도입되면서 생산 방식과 생산 관계도 잇달아 변했다.
생산 공간은 가정에서 공장으로 바뀌었고 생산의 주체는
인간이 아닌 기계가 되었다. 기계를 소유한 사람은 자본가가
되었고 자본가가 고용한 사람은 노동자가 되었다. 기술
변화에 의한 생산 방식의 변화로 자본가와 노동자라는 새로운
계급 관계가 형성되었다. 기계에 종속된 노동자는 특별한
숙련 기술을 요구받지 않았기에 남녀노소의 전통적 분업이
사라졌다. 산업 혁명으로 인한 기술의 변화는 행위자들의
사회적 관계까지 변화시켰다. 이렇듯 기술의 변화를
추적함으로써 역사를 분석할 수 있다.

　　문명과 기술의 기반은 자연 환경이다. 프랑스의 아날
학파•를 이끈 역사학자 페르낭 브로델(Fernand Braudel,
1902~1985)은 역사를 분석함에 있어 기후와 풍토를 중요하게

●　아날 학파는 20세기 초 역사학자 마르크 블로크의 『사회 경제사 연보』를
　　계기로 형성된 프랑스의 역사학파다. 이들은 정치 중심의 역사를 벗어나
　　기후와 사회, 경제 구조를 중심으로 역사를 살펴야 한다고 주장했다.
　　아날 학파 2세대인 페르낭 브로델에 의해 세계적인 역사학파로
　　자리매김했다.(위키피디아)

여겼다. 브로델은 역사를 분석하는 틀을 장기 지속과 중기 지속으로 구분하고 장기간 지속되는 기후와 풍토야말로 역사의 주요한 지표라고 주장했다. 미국 인류학자 재러드 다이아몬드(Jared Mason Diamond, 1937~)도 주변국의 위협보다 환경 문제가 문명의 흥망에 더 큰 영향을 준다고 주장한다. 이스트 섬과 같은 태평양의 독립된 문명은 외부의 위협이나 침략이 없었음에도 붕괴되었다. 원인은 지나친 삼림 파괴에 따른 기후 변화였다. 때로 환경이 기술에 절대적인 영향을 미친다. 서아시아를 휩쓴 전차 기술은 유럽의 험악한 지형에서 무용지물이었기에 유럽은 말에 의지한 전쟁 기술이 발달했다. 또한 땅이 척박해서 보통의 쟁기로는 경작할 수 없던 유럽은 시간이 흘러 보다 강력한 볏쟁기가 발명되고 나서야 토지를 농토로 전환할 수 있었다.

반면 환경과 상관없이 형성되는 기술도 있다. 지게는 조선에서 발명되었다. 히말라야나 알프스 같은 험악한 자연 환경이 아닌 비교적 완만한 지형인 한반도에서 지게 기술이 나왔다는 점이 흥미롭다. 답은 신분 제도에서 찾을 수 있다. 사농공상(士農工商)이란 표현이 말해 주듯이 상인 계층은 조선 사회에서 말이나 소를 유통 수단으로 삼을 수 없었다. 물류가 중요한 상인들은 부득이하게 지게를 발명했던 것이다. 오늘날 지게의 수요는 사라졌지만 그 기구의 원리만은 등산 가방 같은 몇 가지 물품에 여전히 적용된다. 제도 탓에 발명된 지게

기술이 험악한 자연 환경을 누비는 등산 가방에 응용된 것은
아이러니다.

　자연 환경이든 제도든 인간은 주어진 상황에 적응하기
위해 여러 기술을 개발한다. 기술은 환경과 문명, 문화가 서로
상호 작용하는 가운데 형성된다는 점에서 역사를 추적하는
주요 지표가 된다.

역사란
무엇인가

역사적 사실,
과학적 역사와 인과 관계,
진보와 객관성 등
역사에서 다뤄지는
주요 논점들을 통해
역사 개념을 살펴본다.

1 역사란 무엇인가

최초의 역사가라 불리는 고대 그리스의 헤로도토스
(Herodotus, B.C.484~B.C.425)는 『히스토리아』라는 역사책을
썼다. hi는 '쓰다'이고 storia는 '이야기'로, historia는
이야기를 쓴다는 의미다. 당시에는 조사, 연구라는 뜻으로
사용되었다. 헤로도토스는 고대 그리스와 이집트 등
페르시아의 주변 상황과 신화, 설화 등을 조사해 페르시아 전쟁
(B.C.499~450)을 분석했다. historia는 서양 역사(history)의
어원이 되었다.

한자로는 역사를 史라고 쓴다. 글자 모양이 점을 치는
점 통과 유사하다. 은나라(B.C.17세기~B.C.11세기)는 중요한
일을 앞두고 거북이 배나 소의 뼈에다 점을 쳤다. 배와 뼈가
갈라지는 모양을 근거로 중대한 행동의 방향을 결정했다. 이
결과를 기록했던 사관이 사(史)다. 글자 모양으로 유추해 볼
때 고대 중국은 점을 치고 그 결과를 기록하면서 역사 개념을

형성한 듯하다.

　어원에서 보듯 유럽 문명과 중국 문명의 역사관은 사뭇
다르다. 그리스의 역사(history)가 분석적이라면 중국의
역사(歷史)는 기록적 측면이 강하다. 이렇듯 문명마다 역사의
의미가 달라 역사의 개념을 몇 마디로 규정하기는 어렵다.
때문에 "역사란 무엇인가."라는 질문에 쉽게 대답하기
곤란하다. 그럼에도 이 질문을 제대로 파헤치는 책이 있다.
E. H. 카(Edward hallett Carr, 1892~1982)의 『역사란
무엇인가』다. 나는 카의 책이 제시하는 이정표를 따라가면서
역사 개념을 살펴보고자 한다.

과거 사실과 역사적 사실

역사의 사실들은 순수한 형태로 존재하지 않으며 또한 존재할
수도 없기 때문에 우리에게 결코 '순수한' 것으로 다가서지
않는다. ……역사가는 자신이 다루는 사람들의 마음, 그들
행위의 배후에 있는 생각을 상상적으로 이해해야 할 필요가
있다. ……우리는 오로지 현재의 눈을 통해서만 과거를 조망할
수 있고 과거에 대한 우리의 이해에 도달할 수 있다.

— E. H. 카, 『역사란 무엇인가』

역사에 순수한 사실이 있을까? 19세기 영국 역사학계는
충분히 있을 수 있다고 생각했다. 특히 역사가에 의해
각색되지 않은 순수한 사실을 추구했다. 경험론적 전통이
강했던 영국은 사실의 축적을 역사 연구가 나아갈 방향으로
여겼다. 그러나 카는 영국 역사가임에도 여기에 동의하지
않았다. 그는 과연 "역사적 사실"이란 무엇인지 따져 묻는다.
"카이사르와 루비콘 강"과 "방 안의 탁자"라는 두 가지
사실이 있다. 둘 중 어떤 것이 역사적 사실일까.

　　율리우스 카이사르(Julius Caesar, B.C.100~B.C.44)는
로마의 집정관이었다. 집정관은 현대 민주정으로 치자면
대통령에 해당된다. 로마의 집정관은 임기가 끝나면 식민지의
총독으로 보내졌다. 집정관으로서의 경험을 살려 식민지를
통치하게끔 신뢰받은 것이다. 카이사르도 집정관을 마치고
식민지 총독이 되었다. 카이사르의 세력 확장을 우려한 로마
원로원이 소환한 까닭에 그는 로마로 돌아와야만 했다.
보통 무장한 장군은 로마로 들어오기 전, 루비콘 강 앞에서
무장을 해제했다. 그런데 카이사르는 원로원의 준엄한 명령을
어기고 무장한 채 루비콘 강을 건너 쿠데타를 일으켰다. 이를
계기로 로마의 공화정은 붕괴되고 황제정의 시대가 개막한다.
카이사르의 도발이 로마의 정치 체제를 뒤집은 셈이다.
약 2000년 동안 많은 역사가들이 카이사르와 루비콘 강을
상징적으로 거론해 왔다. "역사적 사실"이라 부른 것이다.

반면 방 안의 탁자는 자명한 사실이지만 언제 어디서나
흔한 일상이다. 특별한 사건을 함축하지 않기 때문에 역사적
사실로 고려되지 않는다.

역사적 사실은 단순한 과거가 아니다. 건축물의 설계도는
그리지 않고 재료만 고르는 사람을 건축가라 부르기는
어렵다. 역사가도 단순히 사실만을 수집하지 않는다. 건축가가
설계를 하듯 역사가도 먼저 대략적인 서술 목적을 설정한다.
목적에 기반해 과거 사실을 수집하고 분류하여 "역사적
사실"을 구성해 나간다. 물론 건축가와 역사가는 다르다.
건축가는 자신의 설계에 맞는 재료만을 고르지만 역사가는
목적에 부합하지 않은 새로운 사실이 발견되면 목적을
수정하기 마다 않는다.

가까운 과거냐 먼 과거냐에 따라 역사적 사실에 대한
역사가의 태도가 달라진다. 고대 역사의 경우 이미 많은
역사가들의 검증을 거쳤고, 검증 과정에서 선택되지 못한
역사적 사실들은 잊혔다. 시간이 오래 지나 자료 대다수가
사라지거나 훼손되었기에 새로운 자료가 나올 여지도 별로
없다. 반면 현재와 가까운 근대 역사는 구체적인 자료가
풍부하고 그중에는 다루지 못하거나 발견하지 못한 것들도
넘쳐 난다. 이 때문에 고대사와 근대사에 대한 접근법이
상이할 수밖에 없다. 자료가 한정되어 있는 고대사는
역사가의 상상력에 크게 재구성되지만 근대사는 역사가의

자료(역사적 사실) '선택'에 따라 구성된다.

상상이든 선택이든 역사가 재구성되는 과정에는 반드시
역사가의 주관이 반영되기 마련이다. 주관적 역사는 다른
역사가들의 동의를 얻어야만 객관적으로 인정받는다.
인정받으려면 설득 과정이 필요하다. 이 과정에서 역사가들의
다양한 관점과 해석이 등장해 논쟁이 일어난다. 논쟁
과정에서 역사적 사실은 점차 객관화된다. 현재 잘 알려진
역사적 사실들은 과거 역사가들의 해석과 논쟁이 축적되어
검증된 것들이다.

그러나 역사에서 객관성이란 상대적 개념이다. 카는
역사적 사실이란 "널리 승인된 판단들"이라고 말했다.
그는 독일의 외교관이었던 슈트제레만(Gustav Stresemann,
1878~1927)의 사례로 역사적 사실이 형성되는 과정을
설명한다. 슈트제레만은 독일 역사에서 아주 중요한 시기의
외교 정책을 담당했다. 그는 300상자 정도의 자료를 남겼다.
그의 비서는 이 자료들을 요약해 세 권의 책으로 출판했다.
이 책이 다시 영문판으로 번역되는 과정에서 1/3 정도가
생략되었다. 자료가 요약되고 생략되는 과정에는 역사가의
주관적 선택이 개입되었다. 이미 슈트제레만이 살아 있을
때 자료를 남기는 과정에 1차 선택이 있었을 터다. 300상자
분량은 3권으로 축약되었고, 번역 과정에서 또다시 2권으로
줄어들었다. 이런 식으로 계속 줄다 보면 마지막에는

"카이사르와 루비콘 강"처럼 하나의 요약적인 문구만이 남을 수도 있다. 역사적 사실이란 이렇듯 선택과 압축의 과정으로 만들어진다.

하지만 방대한 자료 중 무엇이 선택되고 어떻게 함축될지는 예측 불가능하다. 역사가의 관점에 따라 달라지기 때문이다. 이런 탓에 영국 역사학계는 순수한 사실만을 추구했다. 19세기 대영 제국이 세계의 1/3을 지배했던 만큼 이 당시 영국 역사학계는 세계를 낙관적 관점으로 바라봤다. 다양한 사실을 축적해 나가면 언젠가 "보이지 않는 손"●이 해결해 주리라 믿었다. 그러다 예상치 않게 세계 대전이 발발했다. 두 차례 세계 대전을 겪으며 영국의 패권은 추락했고 낙관은 비관으로 바뀌었다. 역사가들은 느긋하게 사실만을 수집하고 있을 수 없었다.

20세기 들어와 영국 역사학계도 해석의 중요성을 수용하기 시작했다. 이런 인식을 이끈 대표적인 인물은 영국 철학자인 콜링우드(Robin George Collingwood, 1889~1943)다. 그는 역사 철학이란 "과거와 역사가의 사유가 상호 관련되는 것"이라고 말했다. 과거 사실은 현재 역사가에 의해 발견되고

● 애덤 스미스(Adam Smith, 1723~1790)가 『국부론』에서 언급한
 표현이다. 그는 경제를 설명하면서 사람들이 각자의 이윤을 추구하다
 보면 "보이지 않는 손"이 부의 질서를 잡아 준다고 말했다. 여기서
 "보이지 않는 손"이란 자연의 법칙(보편신)을 의미한다.

서술되어야만 비로소 역사적 사실이 된다. 과거 사실은 이미
역사가의 시선으로 굴절되었으므로 순수하지 않다. 역사적
사실을 제대로 이해하기 위해서는 역사가가 왜 그 사실을
선택했고 어떤 맥락으로 해석했는지 고려해야 한다.

역사 연구법

20세기 위대한 역사학자 중 한 명으로 꼽히는 윌리엄
맥닐은 자신의 연구 방법을 이렇게 설명했다. "일단 자료를
읽는다. 읽다가 새로운 사실이 발견되면 관련된 자료를
찾는다. 다시 읽는다." 맥닐은 이 과정을 계속 반복하면서
역사를 구성한다. 카의 연구 방법도 맥닐과 크게 다르지
않았다. "먼저 관심이 가는 역사를 읽는다. 읽다 보면 어떤
생각이 떠올라 쓰기 시작한다. 쓰다 보면 결여된 부분을
발견한다. 부족한 부분은 다시 자료를 찾아서 읽는다. 그리고
다시 쓴다." 카는 읽기와 쓰기를 거듭하며 역사를 서술한다.
이때 자료 읽기는 사실의 수집, 쓰기는 해석 과정이라고 볼 수
있다.

카의 방법을 도식으로 그려 보자. 동그라미 세 개를
읽고 네모라는 결론을 쓴다고 치자. 뭔가 부족하다고 느끼면
동그라미 네 개를 더 읽고 쓴다. 추가적인 독서로 네모는
육각형으로 바뀐다. 읽는 자료의 분량에 따라 해석이 재구성

읽기와 쓰기

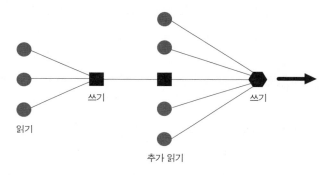

신경 세포 구조

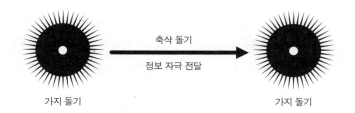

되는 것이다.

카의 역사 연구 방법은 신경 세포의 정보 전달 과정과
유사하다. 신경 세포는 가지 돌기와 축삭 돌기로 구분된다.
가지 돌기로 들어온 사실들을 종합해 핵에서 해석한 정보를
축삭 돌기로 통해 내보낸다. 축삭 돌기는 다른 신경 세포의
가지 돌기로 정보를 전달한다. 가지 돌기는 읽는 역할을,
축삭 돌기는 쓰는 역할을 담당한다. 신경 세포의 가지 돌기
개수는 1000개~1만 개인 데 반해 축삭 돌기는 하나다.
정보가 들어오는 창구는 많고 정보를 보내는 창구는 단
하나인 셈이다. 특정 자극을 받으면 신경 세포에 새로운 가지
돌기가 생기지만 금방 사라진다. 큰 충격이나 반복된 자극이
있어야만 가지 돌기가 고정된다. 고정된 가지 돌기에는 특정
자극에 대한 기억이 저장된다. 가지 돌기의 기억들은 정보
구성을 위한 데이터다. 가지 돌기가 많은 신경 세포일수록
복잡한 데이터를 품은 고도의 정보를 생성한다.

역사에 있어서도 창의력은 중요하다. 창의력 수준은
축삭 돌기와 연결된 가지 돌기 개수가 좌우한다. 가지 돌기의
개수가 높을수록 창의력도 높아진다. 가지 돌기의 개수를
늘리는 가장 좋은 방법은 반복적인 연습과 학습이다. 신경
세포가 반증하듯 쉽게 얻은 것은 금방 사라지지만 꾸준한
노력에 바탕한 성취는 오래간다. 반복적 노력이 없으면
창의력도 없다. 맥닐과 카도 '반복'을 강조했다. 자료를 많이

읽는다는 것은 신경 세포의 가지 돌기 개수가 늘어난다는
의미, 즉 역사 해석을 위한 토대가 풍부해진다는 뜻이다.

개인과 사회

근대 일본은 individual을 번역하는 데 애를 먹었다.
과거 동양에는 '개인'이란 의식 자체가 없었기 때문이다.
자유주의, 공산주의 등 유럽 이념 대부분이 개인을 전제하기
때문에 개인 개념을 이해하지 못하면 서양의 문화를 이해하기
어렵다. 이는 지금도 마찬가지다.

개인은 원자(atom)와 마찬가지로 더 이상 쪼갤 수 없는
사회의 최소 단위다. 유럽에서 개인 개념이 본격적으로
등장한 것은 19세기 돌턴(John Dalton, 1766~1844)의
원자론이 등장하면서였다. 원자가 물질의 최종 단위인 것처럼
사회를 구성하는 최종 단위로 '개인'을 상정한 셈이다.[•]
사회(society)는 "개인들이 특정 목적을 중심으로 모인 상태",
즉 원자적 개인들이 모인 집단이자 관계다. 우리가 쓰는
사회(社會)라는 표현도 19세기 일본에서 만들어진 신조어다.
당시에 이 단어는 '관계'보다 주로 '집단'을 지칭하는 의미로
사용되었다. 사회를 개인의 집합으로 보다 보니, 집단을

● 18세기 말 칸트의 자유 개념도 개인 개념을 형성하는 데 일조했다.

개인보다 우선하는 경향이 생겼고, 여기서 "개인이 먼저냐, 사회가 먼저냐."라는 물음이 등장했다.

집단으로서의 사회와 개인은 종종 반목하는 관계로 오인된다. 그러나 면밀히 들여다보면 개인과 사회의 갈등은 원칙적으로 불가능하다. 예를 들어 A, B, C가 서로 계약을 했다. 개인들이 계약을 통해 사회를 구성한 것이다. C가 계약의 문제를 제기하자 A는 C를 꾸짖는다. A는 자신이 사회를 대표한다고 생각했고 B는 A의 편을 들었다. 이 상황은 A와 B가 연합한 사회와 개인인 C의 갈등으로 봐야 할까? 꼭 그렇게만 볼 수 없다. C는 계약에 문제를 제기함으로써 갈등을 유발했지만 C는 여전히 사회 구성원이다. C가 떠나지 않았기 때문에 A, B, C로 구성된 사회에 갈등이 생긴 것이고 C가 떠나지 않는 이상 갈등은 계속될 것이다. C와 갈등하는 대상은 사회가 아니라 A(혹은 B)라는 개인으로 보는 것이 맞다.

사회의 주인공은 개인이다. 사회는 개인들의 관계로 형성되기 때문에 집단보다 개인 간의 관계가 중요하다. 개인은 사회에 종속되어 있고 사회는 개인을 전제하므로, 갈등과 경쟁이 불가능하다. 수천만 명으로 구성된 사회에서 한 사람이 다른 의견을 제시한다면 이는 개인과 사회의 갈등이 아니라 사회 내에 상반되는 두 가지 입장이 존재하는 것, 즉 다양성의 표출이라고 생각해야 한다. 갈등은 그 주체가

과거가 축적된 현재

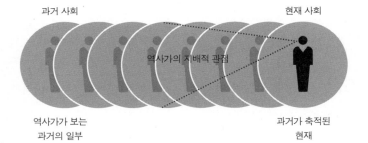

과거 사회

현재 사회

역사가의 지배적 관점

역사가가 보는
과거의 일부

과거가 축적된
현재

다수이건 소수이건 개인 대 개인(혹은 집단 대 집단)이라는
상대적인 범주에서만 벌어질 수 있다.

　　다만 과거라면 얘기가 달라진다. 현재의 개인인 역사가는
현재 사회에는 종속되어 있지만 과거 사회로부터는 다소
자유롭기 때문에 과거 사회를 갈등의 상대로 삼을 수 있는
것이다. 과거 사회와의 갈등은 사실 역사가(현재의 개인)의
역할이다. 하지만 사람은 현재만이 아니라 과거에도
영향을 받는다. 독일 역사가인 마이네케(Friedrich Meinecke,
1862~1954)의 경우를 들고자 한다. 그는 자신이 성장해 온
최근의 과거에서 자유롭지 않다. 급변하는 독일 역사와 함께
성장한 그는 독일이 통일된 희망의 시대에 태어났지만 1차
세계 대전(1914~1918)에 패전하면서 절망을 맛보게 된다.
그런데 얼마 지나지 않아 히틀러와 나치가 독일을 다시
통일시켰고, 곧 이들은 2차 세계 대전을 일으켰다. 마이네케는
재통일된 독일에서 새로운 희망을 품었지만 한 번 더 패배를
목격해야만 했다. 19세기에 태어난 그는 보편적 민족주의자로
시작했지만 20세기 희망과 절망을 반복해서 경험했고 결국
회의주의에 빠졌다.

　　마이네케의 경우에서 보듯 역사가의 생각은 자신이
살아온 과거에서 자유롭지 않다. 당연하게도 현재는 과거가
축적된 상태인 까닭이다. 일제 식민지와 분단, 한국 전쟁,
민주화 운동 등 격동의 20세기를 경험한 한국 사회도

마찬가지다. 현재 한국에서는 19세기 독일의 마이네케와 비슷한 지식인들을 어렵지 않게 찾아볼 수 있다.

인간 삶은 무의식의 지배를 받는다. 신경 과학자들은 인간 행동 95퍼센트 이상이 무의식에 기반한 행동이라고 말한다. 무의식은 다양한 경험이 몸에 축적된 암묵적 기억으로, 집단적으로 축적될 경우 관습 혹은 문화가 된다. 개인이 사회에 종속된다는 것은 관습과 문화라는 집단 무의식에서 자유로울 수 없다는 의미다. 개인의 의식이라고 여기는 많은 생각과 행동은 거의 대부분 집단 무의식의 영향을 받는다. 역사는 이런 무의식에서 벗어나 자신이 살아왔고 살아가야 할 사회를 의식적으로 이해하는 과정이다. 역사 공부는 과거 사회를 통해 현재 사회의 무의식에서 깨어나기 위한 노력이다. 현재에 종속된 역사가는 직접적으로 현재의 사회 구조를 볼 수 없지만, 과거로부터 현재까지 이어진 변화를 통해 집단 무의식의 흐름을 짐작할 수 있다. 이런 이유로 카는 역사란 "오늘의 사회와 어제 사회 사이의 대화"라고 말했던 것이다.

역사와 과학

버트란트 러셀이 "학문에서의 모든 발전은 우리를 최초에

관찰된 조야한 통일성으로부터 훨씬 벗어나 원인과 결과의
더욱 큰 분화로 그리고 관련이 있다고 인정되는 원인의 범위의
끊임없는 확장으로 이끈다."라고 말했을 때 그것은 역사학의
상황을 정확히 표현한 말이다. 그러나 역사가에게는 과거를
이해하려는 충동이 있는 까닭에 과학자와 마찬가지로 수많은
답변들을 단순화하는 일, 답변들의 상하 관계를 정하는 일,
혼잡한 사건과 혼잡한 특수한 원인에 일정한 질서와 통일을
부여하는 일 등을 동시에 하지 않으면 안 된다.

— E. H. 카, 『역사란 무엇인가』

과학 패러다임의 변화

보통 과학 하면 자연 과학을 떠올리지만 18세기까지
과학(science)은 포괄적인 학문을 의미했다.● 자연만이 아니라
사회, 역사, 디자인 등도 학문이 될 수 있다. 자연 과학은
인간과 자연의 상호 작용을 연구하고 사회 과학은 인간과
사회의 상호 작용을 연구한다. 역사는 현재와 과거의 상호
작용을 주제로 한다는 점에서 시간 과학이라 말할 수 있다.

20세기 카는 역사가 과학을 지향해야 한다고 주장했고,
21세기 역사가인 개디스는 역사가 과학과 유사하다고

● 역사 철학의 아버지로 불리는 잠바티스타 비코(Giambattista Vico,
 1688~1744)의 책(*New Science*)은 "새로운 과학"이 아니라 "새로운
 학문"으로 번역된다.

말했다. 둘의 의견 차이는 과학의 개념 변화에 기인한다. 미국 과학사가인 토머스 쿤(Thomas Samuel Kuhn, 1922~1996)은 과학이 시대적 패러다임에 영향을 받는다는 사실을 지적했다. 즉 역사의 과학 여부도 그 시대의 과학 패러다임에 영향을 받는다.

역사와 과학과의 관계를 따져 보려면 현대 과학적 패러다임에 대한 이해가 선행되어야 한다. 19세기까지는 자연 과학은 만유인력의 법칙처럼 확실한 공식을 찾기 위한 학문이었다. 그러다 찰스 다윈(Charles Robert Darwin, 1809~1882)의 진화론을 기점으로 과학의 패러다임은 변하기 시작했다. 다윈은 갈라파고스 군도의 핀치 새를 연구하면서 먹이 환경에 따라 부리 모양이 달라진다는 사실을 알았다. 다윈의 성과가 주목받으면서 '변화'도 과학의 대상이 될 수 있다는 새로운 가능성이 생겼다. 그런데 진화론은 물리학처럼 고정된 공식을 제시하지는 않았다. 자연 환경이나 화석의 관찰을 통한 진화의 경향(성)을 제시할 뿐이었다.

20세기에 등장한 양자 역학도 기존 과학의 패러다임을 바꾸는 데 일조했다. 기존의 물리 법칙과 공식 들이 소립자의 운동을 설명하지 못하자 물리학의 확실성은 위기를 맞았다.•

• 양자 역학의 불확정성 원리는 소립자를 입자와 파동을 동시에 인정한다. 입자로 보면 소립자의 위치를 알 수 있지만 운동을 알 수 없다. 반대로 파동으로 볼 때 소립자의 운동은 알 수 있지만 위치는 알 수 없다. 그 둘을

급기야 20세기 후반 복합계(complexity system) 개념의 등장과
함께 생물학과 물리학, 화학 등 기존 과학 분야의 경계가
무너졌고, 분자 생물학, 나노 신경학 등 새로운 과학 분야가
대거 등장했다. 몇몇 신생 과학은 확실한 법칙 대신 통계적
경향성을 추구했고, 그 결과 '통계'는 주요한 과학적 방법으로
자리매김했다.

　　한 세기 동안 과학의 패러다임은 법칙적 확실성에서
통계적 경향성으로 바뀌었다. 개디스는 이런 흐름 속에서
역사와 과학의 방법이 유사하다고 주장했다. 그는 실제로
복잡계 과학의 통계적 방법론에서 역사 연구 방법을 찾는다.
흥미롭게도 이런 접근은 읽기와 쓰기를 반복하던 카의 역사
연구와 별반 다르지 않다. 다만 당시에는 통계가 주요한
과학적 방법이 아니었을 뿐이다.

가설과 검증

　　20세기 중반 이후 과학에 있어서는 그 대상보다 방법이
중요해졌다. 연구 대상이 무엇이든 연구 방법이 과학적이면
과학이라고 말할 수 있게 된 셈이다. 과학 철학자 칼

동시에 알 수 없는 것이다. 본래 과학 혁명은 뉴턴이 제시한 만유인력의
법칙에 근거해 미래를 예측했다. 위치와 운동을 동시에 알 수 있다고
생각했기 때문이다. 하지만 불확정성의 원리 등장 이후 과학적 미래
예측은 불가능해졌다.

가설과 검증

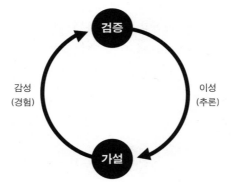

포퍼(Karl Raimund Popper, 1902~1994)는 과학의 방법론으로
'반증주의'를 강조했다. 반증주의란 가설을 세우고 이를
검증함으로써 객관성을 획득하는 과학적 방법이다. 예를
들어 다윈은 아프리카 마다가스카르에서 난* 속의 꿀이
25~30센티미터 깊이에 있는 것을 보고 근처에 그만 한
깊이의 혀나 입을 가진 곤충이 있으리라는 가설을 세웠다.
다윈은 죽을 때까지 그 곤충을 발견하지 못했지만 그의 사후
30년이 지나 그 곤충이 발견되었다. 다윈의 가설이 검증된
것이다. 최근 물리학계에서도 새로운 기술에 의해 중력파가
검출되면서 아인슈타인의 상대성 이론이 재조명받기
시작했다.

　　일반적으로 과학계에서 주목할 만한 결과가 논문으로
발표되면 다른 과학자들이 검증한다. 논문에 기술된 방법으로
실험해서 같은 결과가 나오지 않으면 그 논문은 공격을 받는
이치다. 2014년 일본 이화학연구소의 젊은 여성 과학자는
《네이처》에 만능 세포를 발견했다고 주장했다. 논문이
발표되자 다른 과학자들의 검증이 시작되었다. 안타깝게도
만능 세포는 발견되지 않았다. 세상은 발칵 뒤집혔고 논문은
조작된 것으로 판명되었다.** 2005년 한국의 황우석 사태도

- 　안그라이쿰 세스퀴페달레(Angraecum sesquipedale).
- ● ● 　일본 이화학연구소의 젊은 연구자인 오보카타 하루코는 혁신적 만능
　　세포로 평가받은 STAP 세포에 대한 논문을 발표했다. 이후 일약 과학계의

마찬가지 경우다.

　가설이 검증되더라도 시간이 지나 기존의 법칙과 양립할 수 없는 새로운 사실이 발견되면 기존 입장은 폐기되고 새로운 가설이 세워진다. 19세기 전까지 사람들은 공기에 질량이 있다는 사실을 몰랐다. 라부아지에(Antoine-Laurent de Lavoisier, 1743~1794)가 산소를 발견하자 공기에 대한 기존 관점들은 모두 수정되어야 했다. 이렇듯 과학은 앞선 가설을 수정·보완·전복하면서 발전한다. 비록 만유인력의 법칙이 상대성 이론에 자리를 내주었더라도 앞선 과학적 성과는 새로운 가설을 세우기 위한 기반이 된다.

　가설과 검증은 과학 시대를 사는 현대인의 사고법이다. 물론 역사와 디자인에도 적용된다. 역사가는 연구를 위한 자신만의 가설을 세운다. 자신의 가설을 검증할 자료를 찾아 읽고, 부족하다는 생각이 들면 자료를 추가로 수집하거나 가설을 수정한다. 역사에서 '해석'은 일종의 가설과 검증이다. 주관적 해석이 가설이라면, 객관적 해석은 검증에 해당된다.

　디자인도 가설과 검증의 과정을 거친다면 일종의 '과학'이라고 볼 수 있다. 디자인은 통계와 같은 공통의 방법론이 없다는 점에서 아직 과학은 아니지만 그 경향은

신데렐라로 떠올랐다. 이 논문은 공동 저자가 14명이나 되었고 이중에는 미국 하버드 대학 소속 과학자도 있었다. (위키피디아)

과학을 지향한다고 할 수 있다. 디자인은 예술과 같은
작가 내면의 직관적인 활동이 아니다. 디자이너는 먼저
클라이언트의 문제를 듣고 이를 해결할 가설적 대안을 함께
고민한다. 그리고 구체적인 디자인 결과물을 만들어 낸다.
결과물을 만들다 결핍을 느끼면 추가로 의견을 주고받는다.
디자인 과정에 있어 디자이너는 반드시 클라이언트 등 다른
참여자들의 동의를 얻어야만 한다. 주관적인 디자이너의
가설은 협업을 통해 객관적인 검증이 되어야만 최종 결과물로
나올 수 있다. 이렇듯 디자인 과정에도 가설과 검증 과정이
반복된다.

인간은 변화하는 대상을 보면 그것의 목적을 살핀다. 변화의 목적을 알아야 대상을 이해할 수 있기 때문이다. 이때 대상의 변화는 원인이고 목적은 결과다. 원인과 결과를 연결하는 인과 관계를 통해 상황을 파악하는 것은 인간의 본능이다. 고로 과학은 물론이요, 역사와 디자인 모두 인과 관계를 구성하는 활동에 다름 아니다.

'왜'라는 질문

역사 연구는 현재를 결과로 두고 과거의 원인을 찾는 활동이다. 결과가 한국 전쟁이라면 "한국 전쟁은 왜 일어났을까?"라는 질문이 생긴다. 이렇듯 '왜'라는 질문을 던지고 대답하는 것이 역사 연구다. 역사가는 질문에 대답하기 위해 사건의 원인들을 찾는다. 중요한 원인이라고

판단되면 우선순위로 올리고 중요하지 않은 원인들은
보류한다. 보류된 원인이라고 해서 쓸모없지는 않다.
헛소문일지라도 당시에 많은 사람들을 동요시킨 심리적
원인이었을 수 있다.

　　원인들의 중요도를 가늠하는 데는 역사가의 가치
기준이 개입된다. 카의 가치 기준은 우연과 필연이다.
그는 "클레오파트라의 코"를 예로 든다. B.C.1세기
옥타비아누스와 안토니우스 사이에 로마의 패권을 둘러싼
내전이 일어났다. 이 전투는 로마가 공화정에서 황제정으로
바뀌는 결정적인 사건이었다. 혹자는 클레오파트라의 미모에
반한 옥타비아누스와 안토니우스가 그녀를 서로 차지하기
위해 내전을 일으켰다고 말한다. 이 역사적 사건에서 여인의
미모와 공화정에서 황제정으로의 변화 중 무엇이 더 주요한
원인일까. 카가 생각하기에 클레오파트라의 미모는 우연이고
정치 체제를 둘러싼 권력 다툼은 구조적 필연이었다. 로마의
내전을 단순히 여자를 둘러싼 감정 다툼이 아니라 로마의
체질이 바뀌는 거대한 정치 구조의 전환으로 본 셈이다.

　　우연에 의지한 역사는 허무하다. 역사가는 우연보다 사건
이면에 있는 필연적 원인에 큰 관심을 두어야 한다. 가령 어떤
사람이 밤에 담배를 사러 가다가 교통사고를 냈다고 하자.
횡단보도가 없었다거나 가로등이 제대로 기능 못 했다거나
음주 운전을 했다든가 갑작스레 담배가 피우고 싶어졌다든가

하는 사고의 다양한 원인이 있었을 것이다. 담배를 태우고
싶었던 욕망은 자동차와 직접적으로 연결되지 않는다는
점에서 우연적 원인이기 때문에 별로 주목받지 않는다.
반면 횡단보도와 가로등, 음주 등은 모두 운전자의 행위와
직접적으로 연결되어 있기에 필연적 원인이 된다. 이 사건을
교훈 삼아 또 다른 교통사고를 예방하려면 금연 운동보다는
횡단보도와 가로등을 설치하고 음주 운전에 대한 벌칙을
강화하면 된다. (피우지 않은) 담배와 교통사고는 개연성이
떨어진다는 점에서 역사의 교훈이 되기 어렵다. 역사가는
역사에서 교훈이 될 만한 인과 관계를 구성하기 위해 사건의
결정적인 원인을 찾아야 한다. 교통사고의 결정적 원인이
횡단보도의 부재로 결론 났다고 치자. 그러면 횡단보도와
교통사고의 인과 관계 연결은 일반화된 선입견이 된다. 또
다른 교통사고를 예방하기 위해 횡단보도를 설치하면 된다.

　　일반화된 선입견은 사태를 이해하고 판단하는 데 유용한
지침이 된다. 만약 일반화된 선입견이 없으면 복잡한 역사를
판단할 기준이 없어 혼란스럽다. 또한 교훈이나 대안도 얻을
수 없다. 그래서 역사에서 결정적 원인을 찾는 것이 중요하다.
그런데 역사가마다 결정적인 원인에 대한 가치 기준이
다를 수 있다.(대부분 그렇다.) 이런 경우 역사가들은 다양한
원인들을 조사하고 분류하며, 이 과정에서 원인들 사이의
구조적 관계가 구성된다. 역사가는 인과 관계를 찾기 위해

결정적 원인을 찾을 뿐 아니라 원인들 간 구조를 구성하기도 한다.

1차 세계 대전을 살펴보자. 세계사의 방향을 바꾼 이 결정적 사건은 예기치 못한 다양한 결과를 낳았다. 사라예보에서 한 세르비아 청년이 오스트리아 황태자를 저격하자 오스트리아가 세르비아에 선전포고를 하면서 전쟁이 시작되었다. 총격은 다소 우발적이었고, 황태자의 저격이 곧바로 거대한 전쟁으로 이어진 것은 아니다. 총격 이후 약 한 달 동안 국제 관계의 긴장이 고조되는 과정이 있었다. 당시 영국과 프랑스, 러시아는 급부상하는 독일을 견제하기 위해 '삼국 협상'을 했고, 독일은 이에 대응하기 위해 오스트리아 및 이탈리아와 '삼국 동맹'을 맺은 상황이었다. 총격으로 이 두 세력 간 갈등이 더욱 고조되자 전쟁이 발발했다. 1차 세계 대전의 구조적 원인은 불안한 유럽의 국제 정세였다. 역사가들도 총격보다는 유럽의 국제 정세를 더욱 중요한 원인으로 언급한다.

개디스는 원인들의 범주를 새롭게 설정함으로써 중요한 원인을 하나로 무리하게 좁혀야만 하는 상황을 피한다. 그는 원인의 특징에 따라 "촉발 원인", "가까운 원인", "먼 원인"으로 구분한다. 1차 세계 대전의 경우 청년의 황태자 총격은 촉발 원인이고 유럽 열강의 양극화된 갈등은 가까운 원인이다. 마지막으로 경제 문제와 식민지 문제 등 거시적

요인은 먼 원인이라 볼 수 있다.

세계 대전 같은 큰 사건은 매우 복잡한 사태이기에 결정적인 원인 하나는 선택할 수 없다. 다양한 원인들을 찾아 구조적으로 분석해야만 한다. 게다가 중요한 원인이 발견될 때마다 더 많은 교훈을 얻을 수 있다. 그래서 각 분야의 전문가들도 나름의 입장에서 원인을 찾는다. 경제 분야는 생산 과잉과 금 본위제 같은 유럽의 금융 문제를 중요하게 다룬다. 기술 분야는 산업 혁명에 위한 무기 기술의 혁신을, 심리학은 승리에 대한 자신감을 주요 원인으로 보기도 한다. 이런 경우 원인에 대한 옳고 그름을 따질 필요가 없다. 각 분야의 전문가가 주장하는 원인들은 사건을 보는 새로운 시각을 제공한다는 점에서 모두 유용하다.

역사가가 '왜'라는 질문에 대답하는 것은 미래의 지침이 될 만한 교훈을 찾기 위함이다. 역사가들은 각자 자신이 중요하다고 생각하는 원인을 꺼내 놓고 경쟁한다. 서로 상충되는 원인일 경우 논쟁이 유발되고 학계는 이를 검증한다. 검증 과정을 통과한 원인은 객관성을 인정받는다. 더불어 역사가도 명성을 얻는다.

'어디로'라는 질문

"인간은 태어나면 언젠가 죽는다." 이 명제는 필연적이다.

이처럼 역사에서 필연성이란 원인과 결과를 절대적 관계로 묶는 방식이다. 절대적 인과 관계를 믿는 것은 역사를 움직이는 절대적 법칙이 있다는 사실을 인정하는 셈이다. 이런 입장을 결정론적 역사관이라고 한다. 확실성의 법칙을 믿던 과거 역사가들은 역사에서도 결정적 역사 법칙을 찾으려고 했다.

가장 대표적인 결정론적 역사관은 마르크스(Karl Heinrich Marx, 1818~1883)의 '프롤레타리아 혁명'이다. 당시는 당장이라도 혁명이 일어날 듯한 분위기였다. 마르크스주의를 믿었던 많은 사람들은 혁명을 관철하기 위해 자본의 기득권과 첨예하게 대립하였다. 이 과정에서 파시즘이 등장했고 파시스트들은 2차 세계 대전을 일으켰다. 또다시 많은 사람들이 희생되었다. 때문에 과학 철학자였던 칼 포퍼는 함부로 미래를 예측하는 결정론적 역사관을 경계했다. 그는 불확실한 법칙에 의지해 미래를 예단하기보다 당장 눈앞에 주어진 문제부터 해결하자고 주장했다. 두 차례 세계 대전 직후 절망적인 현실에서 포퍼의 주장은 많은 이들에게 공감되었다.

이런 분위기에서 카는 폐기된 결정론적 역사관을 다시 꺼내들었다. 그는 역사에서 필연은 절대적 법칙이 아니라 "가능성이 대단히 큰" 정도의 의미로 축소되어야 한다고 말했다. 여기서 가능성이 크다는 말은 많은 사람의 열망과 기대감이 반영된다는 뜻이다. 역사는 사람들의 의지로

일구어지기 때문에 많은 사람들의 열망은 결국 역사에 영향을
준다는 주장이다.

카가 역사의 필연성을 주장하는 또 다른 이유는
결정론적 역사관이 후대에 반성과 교훈을 준다는 점이다.
인간은 결과가 나쁠 경우 원인을 파악해 나쁜 결과가
반복되지 않도록 미연에 방지하려 한다. 교훈은 자기반성을
일으키고 미래 행동에 지침을 제공한다. 인과 관계에 있어
결과를 일으킨 원인을 모르면 실수를 반복한다는 점에서
카는 결정론적 시각이 어느 정도 필요하다고 강변한다.
카는 포퍼와 달리 2차 세계 대전 후 형성된 허무주의적
흐름을 우려했다. 목적을 상실한 채 우연성에 기댄 역사적
관점이 미래를 포기하는 허무주의로 이어진다고 생각했다.
이런 이유로 카는 인간(역사가)의 의지를 강조한 '결정론'과
'필연성'을 다시금 거론했다.

결정론적 역사관의 쟁점은 역사에 목적이 있느냐. 카는
역사가는 '왜'라는 질문을 던지기 전에 먼저 '어디로'라는
질문을 던져야 한다고 말했다. 이때 '어디로'란 절대적
목적이 아닌 가설적 목적을 말한다. '어디로'에 대한 가설은
'왜'에 대한 대답을 찾도록 이끌고 현재적 판단인 '어떻게'에
영향을 준다. 현재를 살아가는 인간은 지나간 과거보다
미래에 관심을 두기 마련이다. 역사가도 마찬가지다. 과거를
탐구하는 목적은 현재의 궁금증을 해결하기 위해서다. 현재의

역사의 인과 관계

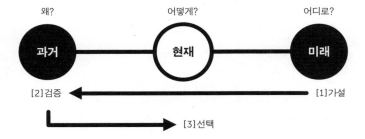

왜?　　　　　어떻게?　　　　　어디로?

과거　　　　　현재　　　　　미래

[2]검증　◀─────────────　[1]가설

　┌─────────▶　[3]선택

궁금증이란 사실상 미래를 의미한다. 카의 역사 연구는
'어디로(미래)'에서 시작해 '왜(과거)' 그리고 '어떻게(현재)'로
이어진다.

19세기 역사가의 가설적 목적은 자주 틀렸기에 20세기
중반 사람들은 '어디로'라는 질문 자체에 회의적이었다.
의지를 상실한 채 미래 예측은 불가능하다고 여겼고 우연을
수용했다. 그러나 역사에서 필연과 우연은 선택의 문제가
아니다. 우연만을 고집하면 허무해지고, 필연만을 고집하면
오만과 편견에 빠지기 쉽다. 필연을 추구하되 우연을
존중해야 한다. 포퍼는 '왜'를, 카는 '어디로'를 강조했지만
역사에서 '왜'와 '어디로'에 대한 중요성은 상황에 따라
달라진다. 모든 것이 급박했던 20세기 중반에는 현재 문제에
충실하자는 포퍼의 주장이 옳았다. 이데올로기적 갈등은
누구가의 희생을 요구하는 위협적인 상황을 조장하곤 했다.
반면 현대에 들어서 눈에 띄는 이데올로기 갈등은 사라졌다.
냉전 체제가 무너지면서 자본주의가 승리했지만 현실은
더욱 각박해졌다. 경제 성장은 한계에 이르렀고, 정치 체제는
혼란스럽기만 하다. 우리 시대의 젊은이들은 꿈과 희망을
잃은 채 불안한 삶을 살아간다. 방향을 상실한 21세기에는
포퍼보다 카의 주장에 무게가 실린다.

많은 사람들이 '진보'와 '진화'를 같은 의미로 여기지만
둘의 의미는 전혀 다르다. 진보(progress)란 "가치적으로
나은 상태로 나아감."을, 진화(evolution)는 "주어진 환경에의
적응."을 의미한다. 가치를 따지는 진보에는 보편적 가치
기준에 따른 우열 관계가 성립되지만 진화는 상황에 따라
가치가 달라지기 때문에 보편적 가치 기준을 세우기 어렵다.
진화에 있어 유일한 보편 가치가 있다면 생존이지만 현존하는
모든 생명은 진화에 성공했다는 점에서 가치적 우열을 따지기
어렵다.

역사에서의 진보

프랑스의 생물학자였던 라마르크(Jean-Baptiste Lamarck,
1744~1829)는 '획득 형질'이란 개념을 창안했다. 요는

후천적으로 획득한 인자도 유전된다는 내용이었다. 우성 유전자가 세대마다 전달된다는 진보적 진화 개념으로 문화적으로 우월한 인간이 더 좋은 유전자를 지닌다는 인상을 준다. 획득 형질 개념으로 "진화 = 진보"라는 인식이 확산되면서 진화론과 진보론은 동일시되었다. 일부 지식인들은 라마르크의 획득 형질을 인용해 다른 문명을 미숙하다며 깎아내렸다. 이외에도 골턴(Sir Francis Galton, 1822~1911)의 우생학[*]과 스펜서(Herbert Spencer, 1820~1903)의 적자생존[**] 등 진보적 진화 개념들은 계급 및 인종 우월주의의 근거가 되었다.

19세기 '진화론' 논쟁을 촉발한 찰스 다윈은 자연 선택(natural selection)을 창안했다. 이는 환경에 적응된 개체나 종이 자연에 선택되어 살아남는다는 개념이다. 자연 선택에 따르면 현재 생존하는 모든 생명은 환경에 적응했다는 점에서 진화에 성공한 상태이므로 어떤 생명이 다른 생명보다 더 진화한 존재라는 인식은 성립되지 않는다. 특히 인간 종의 우월성도 폐기된다. 따지고 보면 수많은 도구에 의지해야만

[*] 골턴이 1883년 창시한 개념으로 종의 개량을 목적으로 인간의 선발 육종에 대해 연구한 학문이다. 인류를 유전학적으로 개량할 목적으로 여러 가지 조건과 인자 등을 연구했다.

[**] 강한 생명체만이 살아남는다는 우승열패의 논리다. 스펜서는 1864년 처음으로 인간 사회의 생존 경쟁에 이 용어를 적용했다.

살아갈 수 있는 인간이 가장 진화한 종이라고 보기는 어렵다.

실제로 인간은 1~3만 년 전 신체 진화를 멈추고 기술의 진보를 통해 발전해 왔다. 문자와 바퀴 같은 기술을 발명해 문명을 일으켰고 문화를 후대에 전승했다. 문화와 기술을 통틀어 전통이라고 부른다면 인류의 진보는 이 전통을 계승하고 발전시킨 결과다. 그러나 시간과 공간, 즉 시대와 문명마다 가치 기준이 달랐기에 전통에는 인류 전체가 공유하는 목적이나 가치 기준은 없었다. 인간은 주어진 환경에서 생존하기 위해 나름의 전통을 이어 왔을 뿐이다. 이런 점에서 우리가 진보라 믿는 많은 것들이 사실상 진화에 더 가깝다. 신체 진화를 멈춘 인간은 문명을 통한 공동체 진화로 전환한 셈이다.

지금까지 인류는 진보라는 구호 아래 항상 누군가의 희생을 강제하고 폭력과 전쟁을 정당화했다. 동네 처녀나 아이, 포로 등 인간을 신의 제물로 바치는 풍습에서부터 잔혹한 전쟁들, 홀로코스트와 같은 인종 청소, 혁명과 테러 등은 모두 진보의 희생양을 만들었다. 역사에 목적이 있다면 오로지 인간 자신뿐이다. 어떤 진보든 인간의 희생을 담보로 한다면 과연 그것을 역사의 진보라고 말할 수 있을까.

역사에서의 객관성

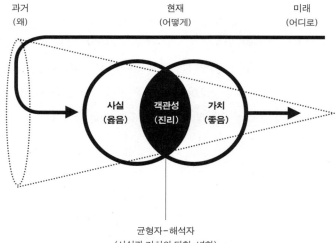

역사에서의 객관성

앞서 보았듯 순수하게 객관적인 역사적 사실은 없다. 그렇다고 객관적 역사를 부정할 필요는 없다. 비록 모든 역사가 주관적 관점일지라도 다른 역사가들이 인정한다면 역사의 객관성은 높아진다. 역사에서도 다수의 문제는 중요하다. 그럼 역사가들은 무엇을 기준으로 객관성 여부를 판단할까? 카는 역사가의 미래 가설인 가치관을 꼽는다. 가령 역사가의 가치 기준이 현재의 권력을 정당화하거나 부당한 자기 이익 추구에 있다면 올바른 역사로 인정받기 어렵다. 실제로 역사가의 가치 기준은 역사 연구 과정에 크게 영향을 준다.

가치 기준이 역사에 어떻게 반영되는지 도식으로 살펴보자. 옆으로 놓인 큰 원뿔은 시간이다. 면적이 큰 부분부터 과거, 현재, 미래의 순서로 나열된다. 역사가는 현재에 있다. 과거는 선택의 폭이 넓지만 미래의 가치 기준은 좁다. ● 역사가는 자신이 지향하는 미래 가치를 기준 삼아 과거의 사실을 수집한다. 이때 역사가가 생각했던 가치가 과거의 사실과 부합하면 자신이 구성한 역사가 객관적이라고 믿게 된다. 그림에서 보듯 과거 사실과 미래 가치가 일치하는

● 　개인인 경우에 그렇다. 집단의 경우 다양한 가치가 공존하기에 과거의 폭이 좁고, 미래의 영역이 넓을 수 있다.

부분이 바로 현재의 판단 영역이다. 이 영역이 넓을수록 역사의 객관성이 높아진다. 아무리 가치가 좋거나 수집된 사실이 옳더라도 두 영역이 겹치는 부분이 없으면 객관성은 떨어진다. 역사가는 가치와 사실의 균형을 유지하면서 겹치는 면적을 적절하게 유지하려고 노력해야 한다.

역사는 시간의 학문이기에 계속 변화한다. 역사의 배를 이끄는 역사가는 가치를 향해 노를 젓는다. 이때 가치와 함께 사실도 동시에 전진해야만 객관성의 크기가 유지된다. 역사가의 가치가 사실보다 너무 앞서 가면 겹치는 영역이 점차 좁아진다. 반대로 가치가 고정된 채 사실만을 키워 간다면 객관성이 높아진다고 해도 역사가 전진하지 않을 터다. 전진하지 않는 역사, 즉 방향 상실은 불안을 가중한다.

19세기 영국의 낙관주의적 역사관은 가치보다 사실을 우선했다. 사실이 커질수록 객관성은 높아졌지만 가치가 고정되어 있었기에 역사의 배는 앞으로 나아가지 못했다. 반면 러시아 혁명(1917)은 사실보다 가치를 너무 앞세워 객관성(보편성)을 확보하지 못했다. 사실이 가치를 따라가지 못하면 현실성은 결여된다. 소련은 20세기 말 결국 침몰하고 말았다. 19세기 역사가들은 객관성에 매몰되었고, 20세기 혁명가들은 주관을 지나치게 앞세웠다.

역사의 배는 지금도 움직인다. 카는 인류의 진보를 믿는다. 가장 큰 이유는 대중 교육의 확대로 더 많은 사람들이

역사의식을 지니게 되었기 때문이다. 그에게 역사의 진보란 주체적인 역사의식의 확대다. 중세 시대 주체적 역사의식은 귀족이나 성직자 등 일부 계급에 국한되었다. 르네상스와 종교 개혁으로 주체적 역사의식은 재산을 보유한 중간 계급까지 확대되었고 근대 혁명 이후에는 민중도 역사의식을 지니게 되었다.

역사의식이 확대되자 사람들은 더 이상 신분 질서를 필요로 하지 않았다. 구체제의 사회 질서는 무너졌고 새로운 질서가 실험대에 올랐다. 신분에 기반한 정치는 선거로 대체되었고 종교의 권위도 크게 위축되었다. 경험 과학은 자연에 대한 두려움을 해소해 줌으로써 종교를 대체했다. 사람들은 신분 질서와 종교의 구속에서 벗어났다.

하지만 이런 결과가 긍정적이지만은 않다. 사유의 주체가 된 인간은 오만해졌다. 자신의 힘을 과시하며 수많은 전쟁을 일으켰고 자연 환경을 무자비하게 파괴했다. 유럽 문명에 속한 카는 주체적 역사의식의 확대를 옹호하며 근대의 진보를 옹호했지만 다른 문명에게 근대는 퇴보로 여겨질 수 있다. 19세기 중반 이후 많은 문명들이 강압적인 분위기에서 유럽 열강의 식민지가 되었고, 이 시기 등장한 각종 이데올로기는 분열과 갈등을 조장했다.

주체적 역사의식은 과거와 현재를 합리화하는 변명이 아니라 나은 미래로 나아가기 위한 의지여야 한다.

19~20세기 불타올랐던 진보의 의지는 한풀 꺾였지만 좋은
삶을 향한 역사 의지는 여전히 유효하다. 이 시점에서 주체란
무엇이고, 보편적 가치 기준은 어디서 왔으며, 누구를 위한
것인지 자문해 볼 필요가 있다. 21세기는 대중 역사의 시대다.
이제 역사는 누구도 독점할 수 없다. 또한 역사가는 특별한
직업이나 전문 영역이 아니다. 미래를 걱정하고 변화가
궁금한 사람은 누구나 역사를 말할 자격이 있다. 당신에게
역사 의지가 있다면 남은 것은 하나다. 용기를 가지고 역사를
움직이면 된다.

> 역사에서 진보는 점진적 질서에 스스로 종속시키지 않고 현존
> 질서에 대하여 이성의 이름으로 근본적인 도전을 한 대담한
> 자발성을 통해 이루어졌다. ……나는 격동하는 세계, 진통하는
> 세계를 내다보고 나서 진부하기조차 한 어느 위대한 과학자의
> 말을 빌려서 대답할 것이다. "그래도 그것은 움직인다.
>
> —E. H. 카, 『역사란 무엇인가』 마지막 문단

디자인 모형

이번 장에서 문제 해결법과 디자인 모형을 소개한다.
디자인 모형은 메타적으로 디자인을 인식하기 위한 사고 모형이다.
디자인 모형의 구조와 패턴은 디자인 역사 연표를 분석하는 도구가 된다.

지금까지 역사에 대해 개괄적으로 살펴보았다. 어쩌면
역사에 대한 여러분의 생각이 더 복잡해졌을지도 모른다.
공부는 늘 그렇다. 무언가 알기 위해서 배우면 배울수록
이전보다 복잡하고 혼란스러운 상태에 놓인다. 이를 해결하는
왕도는 없다. 그저 계속 배우고 익혀 자연스럽게 만드는
수밖에.

한자로 자연은 自와 然의 조합이다. 뜻을 풀면
"스스로 그러하다."가 된다. 『노자』는 도법자연(道法自然)을
이야기했다. 도는 "스스로 그러한(自然) 법(法)을 따르는
것이다."라는 의미다. 모든 생명은 스스로 알아서 잘하니 서로
존중하라는 가르침인 듯하다. 자연은 스스로 알아서 판단하고
책임지는 상태를 추구한다. 스스로 판단하고 책임진다는 것은
자연의 원리다. 자연의 일부로서 인간도 스스로 그러한 상태,
자연스러운 사람이 되기 위해 공부한다.

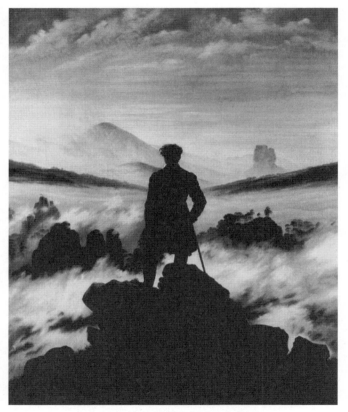

카스파 다비드 프리드리히, 「안개 위의 방랑자」

혼란과 이해가 쫓고 쫓기는 관계가 바로 공부다. 혼란은 배움(學)으로 벗어나고 이해는 익힘(習)으로 얻는다. 배우고 익히기를 반복하다 보면 어느 시점부터 스스로 생각하게 된다. 사회적 인간은 타인에게 의지하며 살아가기에 타인의 말과 시선에 신경 쓰기 마련이다. 모두가 서로의 눈치를 보는 상황이라면 누군가는 결정하고 이끌어야 한다. 이때 스스로 생각하는 사람이 리더가 된다. 리더는 문제가 닥치면 피하지 않고 공동체를 위해 앞장서고 책임지려 한다. 공부는 자신만이 아닌 공동체를 위해 좋은 리더가 되기 위함이다. 어떤 문제에 부딪쳐 스스로 판단하고 책임지는 사람이 되는 것, 바로 이것이 공부의 목적이다.

그림은 카스파 다비드 프리드리히(Caspar David Friedrich, 1774~1840)의 「안개 위의 방랑자」다. 이 그림에는 리더의 위대함과 나약함이 묘하게 중첩되어 있다. 그림 속 남자는 언덕 아래 안개 속 세상을 멀찍이 내려다본다. 남자는 풍경을 통해 자신이 어디에 있는지 가늠하는지도 모른다. 언덕 아래를 내려다보는 남자는 풍경을 지배하지만, 한편으로는 거대한 자연의 풍경 속에서 한낱 인간의 하찮음도 느낄 것이다.

개디스가 이 남자를 역사가에 비유한 바 있다.[*] 남자가

●　 개디스의 저서 『역사의 풍경』의 표지 그림이 「안개 위의 방랑자」다. 이

서 있는 공간이 현재이고, 내려다보는 풍경이 과거 그리고
남자의 시선 너머가 미래에 해당한다. 미래는 알 수 없고
안개 속 과거는 잘 보이지 않는다. 그럼에도 역사가는
과거의 풍경을 통해 현재의 자신을 생각한다. 거대한 과거의
구조를 통해 현재의 구조를 가늠하다 보면 새로운 상상이
가능해진다. 그것이 바로 미래다.

나는 그림 속 남자와 같은 마음으로 역사와 철학
등 다양한 분야의 책들을 읽으며 추상적인 사고 모형을
구성했다. 그것이 디자인 모형과 디자인 역사 연표다. 앞으로
두 개의 모형을 가지고 과거와 현재를 설명하고 미래를
예측해 보고자 한다. 나아가 모형의 패턴을 통해 예술과
디자인을 구분하는 키워드를 추출하고 예술과 디자인의
개념과 의의를 다시 생각해 본다. 디자인 모형과 디자인 역사
연표는 세상과 역사를 바라보는 나의 안경이다. 이 안경은
디자인과 예술의 개념 구분을 위해 의도적으로 구성된 다소
주관적인 결과물이다. 각자의 안경 도수가 다르듯이 모형과
연표에 동의하지 않는 사람이 있을 것이다. 잘못된 점이
보인다면 날카롭게 지적해 주길 부탁드린다.

책의 부제는 "역사가는 과거를 어떻게 그리는가."다. 개디스에게 그림의
방랑자가 바로 역사가인 셈이다. 역사가는 과거를 언덕 아래 풍경처럼
초월적으로 바라보며 과거의 구조를 파악한다. 개디스의 역사관과 방법을
효과적으로 보여 주는 그림이다.

1 문제 해결 모형

나는 신문사에서 디자인을 한다. 이해하기 어려운 복잡한 데이터를 그래픽으로 표현해 독자의 이해를 돕는다. 혼란스러운 숫자들을 한눈에 알기 쉽도록 막대나 선으로 환원하고, 복잡한 지도의 경우 쓸모없는 부분들은 과감히 생략해, 필요한 정보만 간략하게 보여 준다. 복잡한 관계가 얽혀 있는 사건은 흐름을 알아볼 수 있도록 재구성한다. 이런 디자인을 정보 그래픽(information graphics)이라고 한다.

정보 그래픽은 혼란스러운 상태를 이해 가능한 상태로 전환하는 디자인 활동이다. 일종의 문제 해결 과정이다. 디자인의 문제 해결 방식은 다양하지만 몇 가지 유형으로 분류해 설명하려고 한다.

문제 해결 1: 수학적-연역적-합리적

데이터-혼란

정보-이해

메시지-행동

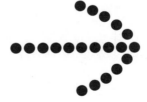

연역적 방법: 수학적 접근

그림을 보면 무작위로 놓인 동그라미가 있다. 몇 개인가? 20개다. 다음 그림을 보자. 20개다. 위의 그림은 일일이 세야 알 수 있지만 두 번째 그림은 단번에 알 수 있다. 데이터를 정보로 구성하기 위해서는 의도와 목적이 필요하다. 이 경우 목적은 '개수'다. 전자는 혼란스러운 데이터였지만 후자는 이해하기 쉽도록 정보화된 상태다.

미국의 인지 과학자인 도널드 노먼(Donald A. Norman, 1935~)은 복잡성은 악(惡)이 아니라고 말한다. 스마트폰은 기존 전화기에 비해 훨씬 복잡하지만 대다수 사람들은 기존 전화를 버리고 스마트폰을 선택했다. 인간은 복잡함을 싫어하지 않는다. 문제는 '복잡'이 아니라 '혼란'이다. 디자인은 복잡함으로 인해 혼란스러워진 상황을 이해 가능하도록 바꾸는 과정이자 결과다. 이것이 디자인 행위의 본질이다.•

지하철을 타면 대부분 비슷한 행동을 한다. 모두 스마트폰을 본다. 과거에는 신문을 보거나 멍하니 있는

• 물론 일부러 혼란을 조장하는 디자인도 있을 수 있다. 모든 디자인은 어떤 문제의식에서 시작돼 문제 해결을 지향한다. 비록 디자인 과정이 우연에 의지할지라도 반드시 문제 해결을 위한 디자이너의 의도가 반영되어야 한다. 특정한 의도 없이 우연에만 의지한다면 문제 해결의 디자인이 아닌 문제 제기의 예술에 가깝다.

사람이 많았는데, 스마트폰이라는 새로운 미디어가 등장하면서 사람들의 행동이 변화했다. 매체 비평가인 마셜 매클루언(Marshall McLuhan, 1911~1980)은 "미디어가 곧 메시지"라고 말했다. 사람들은 TV의 내용에 많은 관심을 기울였지만 매클루언은 미디어 그 자체를 주목했다. 내용(정보)이 아닌 미디어 자체(메시지)가 우리의 행동을 변화시킨다는 주장이다.

세 번째 그림인 화살표는 메시지다. 스무 개의 동그라미를 가지고 화살표를 그려 행동을 유도했다. 이 경우는 두 번째 그림과 의도가 다르다. 메시지는 단순한 이해에 그치지 않고 행동까지 제안한다. 정보는 생각을 전달하고 이해시키면 성공이지만 메시지는 행동까지 유발해야만 한다. 보통 인간은 이해해야만 행동하기에 메시지는 보통 정보가 구성된 다음에 등장한다.•

위 문제 해결에서 특징적인 것은 동그라미의 숫자가 20개로 고정되어 있다는 점이다. 디자인은 수학처럼 주어진 조건에서 문제를 해결을 해야 한다. 다른 요소를 개입시키는 것은 반칙이다. 가령 고대 그리스 수학자 유클리드(Euclid, B.C.325~B.C.265)는 다섯 가지 전제를 기반 삼아 (다른 조건을

●　이해하지 못한 상태에서 나오는 행동은 감각에 의존한 동물적 움직임이다. 인간도 위급한 경우 이런 행동을 한다. 인간의 자율 신경계는 정신이 아닌 몸 자체가 상황을 받아들인다.

추가지지 않고) 456가지 정리를 만들었다. 이런 과정을 수학적
증명 혹은 연역적 원리라고 말한다. 철학에서 이런 태도를
합리론(rationalism)이라고 말한다. 이 경우 주어진 조건
아래에서만 판단하기에 다소 객관성이 보장된다.

귀납적 방법: 언어적 접근

이번에는 윌리엄 모리스(William Morris, 1834~1896)의
사진이 보인다. 사진은 구체적 대상을 지시한다. 대상과
이미지가 일대일 관계에 놓인 사진은 시그널(signal) 혹은
인덱스(index)다. 직접적인 일대일 대응이 시그널, 지표적인
일대일 대응이 인덱스에 해당한다. 그 옆에 그림이 하나 있다.
모리스를 간략화한 그림이다. 그의 가장 큰 특징은 동그란
얼굴형, 두 개의 눈, 한 개의 입이다. 사실 이 특징은 보편적인
인간의 얼굴이라면 모두 적용된다. 이렇게 특징을 잡아
단순화하면 아이콘(icon)이 된다. 아이콘은 보편적이라 더욱
많은 대상을 포괄한다. 만화를 보면 이런 아이콘화된 얼굴이
종종 등장한다. 독자는 아이콘에 자신을 동일시하여 쉽게
감정 이입한다. 아이콘의 힘은 이런 보편성(포괄성)에 있다.

아이콘 안의 정보를 제거해 더욱 단순화하면 동그라미가
된다. 동그라미는 아이콘보다 많은 대상을 포괄한다.
동그란 모양의 무엇이든 포함될 수 있다. 얼굴일 수도 있고

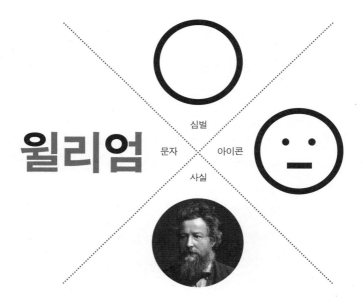

심벌

문자　　아이콘

사실

윌리엄

위에서 본 컵의 모양일 수도 있다. 구체적인 사진에서 아이콘, 동그라미로 갈수록 이미지는 추상화된다. 이미지가 단순해지면서 더 많은 의미를 포괄한다. 이런 추상적 이미지를 심벌(symbol)이라 부른다.

추상적 심벌에 소리를 담으면 문자(character)가 된다. 알파벳 동그라미는 '오'라고 발음하고, 한글 동그라미는 '이응'이라고 발음한다. 알파벳과 한글의 자소들은 소리를 담은 추상적 심벌의 나열이다. 이런 문자를 표음 문자라고 말한다. 한글 자소를 조합해 '윌리엄'이라는 단어를 쓸 수 있다. 앞서 보았던 사진 속 윌리엄과 문자로 쓰인 윌리엄은 같은 사람이지만 그 의미적 차는 상당하다. 사진 속 그는 특정 시공간에 찍힌 한순간의 인물인 반면 문자로 쓰인 그는 그의 다양한 삶, 그의 인생 전체를 포괄할 수 있다. 나아가 공예 운동가 윌리엄 모리스 외에 윌리엄이라는 이름을 지닌 사람 모두를 가리키기도 한다. 문자가 윌리엄의 전체를 대표하는 셈이다.

이렇듯 기호(sign)화된 이미지는 크게 시그널(인덱스)과 아이콘, 심벌, 문자로 구분된다. 네 가지 이미지 형식은 서로 연결되어 있다. 사실이 문자로, 문자가 상징으로, 상징이 아이콘으로, 아이콘은 다시 사실로 인식되며 네 가지 기호가 순환된다.

이런 접근은 연역적 방법과 다르다. 연역적 방법이

문제 해결 3: 연역적 + 귀납적

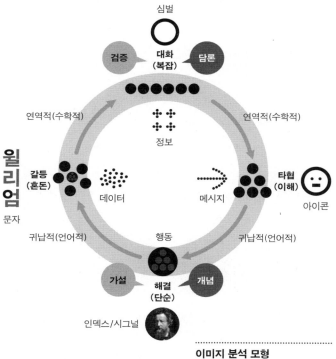

윌리엄
문자

심벌

검증 · 대화(복잡) · 담론

연역적(수학적) · 연역적(수학적)

정보

갈등(혼돈) · 데이터 · 메시지 · 타협(이해)
아이콘

귀납적(언어적) · 행동 · 귀납적(언어적)

가설 · 해결(단순) · 개념

인덱스/시그널

이미지 분석 모형

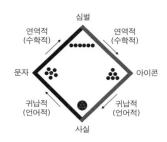

심벌

연역적(수학적) · 연역적(수학적)

문자 · 아이콘

귀납적(언어적) · 귀납적(언어적)

사실

주어진 데이터 속에서 문제를 해결했다면 이번에는 데이터가
계속 제거되고 의미가 추가된다. 사진은 데이터들이 복잡하게
구성된 정보다. 아이콘은 사진 속 데이터를 상당수 제거했다.
심벌은 더욱 심하다. 물론 데이터들이 제거되는 대신 더 많은
잠재적 정보가 확보되고 함축된다. 심벌에서 문자로 가면
데이터가 추가되면서 내용이 다시 구체화된다. 구상적인
사진과 추상적인 심벌 사이의 문자는 심벌보다는 구체적이고
사진보다는 포괄적인 의미를 담는다. 그래서 사진이나 아이콘
등 구체적 이미지는 직관적으로 이해할 수 있지만 심벌과
같은 추상적 이미지에는 반드시 해석이 요구된다.

　　데이터가 변하는 문제 해결 접근은 귀납적 방법으로
일종의 언어적 해결이다. 언어는 수학과 달리 감각 데이터가
계속 수용되는 것에 반응한다. 일상의 대화를 떠올려 보자.
일상의 언어는 추상적이다. 어떤 말을 했는데 상대방은 다른
의미로 받아들일 수 있다. 그러면 추가로 말을 주고받아야
한다. 그러다 갑자기 대화 주제가 바뀌기도 한다. 대화하는
사람들은 지속적으로 들어오는 경험 정보에 맞춰 반응한다.
이런 언어적 정보는 상황과 경험에 따라 달라진다.

　　앞서 연역적 방법이 하나의 전제로 다양한 정리들을
추론했다면 귀납적 방법은 다양한 정보를 수집하거나
함축한다. 철학에서 이런 태도를 경험론(empiricism)이라고
말한다. 언어적(귀납적) 방법은 상황과 경험에 따라 판단과

선택이 달라진다는 점에서 다소 간주관적(間主觀的)이다.

순환적 방법: 종합적 접근

문제 해결은 간단하지 않다. 문제와 해결 사이에 긴
강이 놓여 있다. 이 강을 건너려면 최소 세 개의 디딤돌을
밟아야 한다. 첫 번째는 '갈등'이고, 두 번째는 '대화', 마지막
디딤돌은 '타협'이다. 문제는 갈등, 대화, 타협의 과정을
정성껏 거쳐야 해결에 이른다.

이 과정을 도식으로 그려 보면 문제는 갈등에서
시작된다. 각자의 의견들이 충돌하면서 갈등(혼란)이 생겨
서로를 이해하기 위한 대화가 시도된다. 평등한 소통 과정인
대화(복잡)는 타협(이해)으로 나아간다. 타협 단계에서
위계질서가 만들어지고 행동의 우선순위가 생긴다. 이때 가치
기준이 형성된다. 가치의 중요도에 따라 순서대로 행동하면
해결(단순)에 이른다. 해결을 위한 행동은 정보가 함축되거나
새로운 정보가 추가되는 영역으로, 인위적 통제가 불가능하다.
행동 과정에 새로운 경험들이 추가되면서 타협된 해결은
다시 새로운 갈등의 씨앗이 된다. 즉 해결은 갈등의 끝이자
시작으로서, 문제 해결 과정은 계속 순환한다. 이것이 문제
해결 모형이다.

앞 장에서 언급한 과학적 방법인 "가설과 검증"도 문제

해결 모형의 순환 과정에 적용 가능하다. 문제 해결 모형의
단순(해결)과 복잡(대화) 영역이 각각 개념과 담론에 해당된다.
주관적인 가설이 '개념'이라면 객관적인 검증은 '담론'이다.
개념은 일종의 이론적 선입견이고 담론은 대화 혹은
논쟁이다.[•]

　　다양한 개념들이 갈등의 과정을 거쳐 대화의 단계에
들어서면 담론이 형성된다. 검증 과정인 담론이 공통 감각을
만들고 이를 통해 가치의 위계질서가 타협된다. 타협을 통해
보편 개념이 만들어지는데, 이것이 담론 집단의 선입견인
셈이다. 하나의 보편 개념은 다시 다른 집단의 보편 개념과
갈등하면서 앞선 과정을 반복한다. 이 과정을 통해 개인의
특수 개념이 집단의 보편 개념이 되고, 나아가 더 큰 집단의
보편 개념이 된다. 보편 개념(담론)은 점차 더 많은 집단을
포용하며 상식이 되는데 이것이 문화와 기술의 밑거름이
된다. 이처럼 가설과 검증은 갈등, 대화, 타협이라는 문제
해결의 디딤돌을 밟으며 개념과 담론을 축적해 나가는
과정이다.

　　그림에는 동그라미 6개가 있다. 각 영역마다 동그라미의

●　　영미권 실용주의 철학자인 리처드 로티(Richard McKay Rorty,
　　1931~2007)는 개인적 이론과 집단적 담론을 구분한다. 이때 이론은
　　디자인 모형의 개념 영역에 해당된다. 이 책은 로티의 이론과 개념을
　　계승하고 있다.

구성이 다르다. 갈등에서 대화, 타협까지는 더 이상
동그라미가 추가되지 않지만 타협에서 해결, 갈등까지의
과정에는 동그라미 숫자가 함축되거나 추가된다. 동그라미
개수가 변화하지 않는 과정은 데이터가 고정된 수학적(연역적)
문제 해결이고 동그라미 개수가 변하는 과정은 경험에
기반한 언어적(귀납적) 문제 해결이다. 문제 해결 모형은
앞서 다룬 연역적 방법과 귀납적 방법을 순서적으로
통일한 것이다. 크게 보아 '갈등-대화-타협'까지는
정보의 질서가 재구성되는 연역적 추론에 해당되고,
'타협-해결-갈등'까지는 정보가 함축되고 새로운 정보가
유입되는 귀납적 추론이 된다.

　　모형 상단의 연역적 추론은 동그라미 숫자가 변하지
않는다는 점에서 예측 가능하다. 다만 데이터 배치에 따라
정보냐 메시지냐의 차이가 있을 뿐이다. 하지만 모형 하단의
귀납적 추론은 직관적 행동 영역으로 예측 불가능하다.
경험에 의한 귀납적 과정은 인간이 통제하기 어렵기에 결국
인간이 예측하고 실행할 수 있는 영역은 연역적 과정에
한정된다. 귀납과 연역의 추론 과정은 문제 해결 과정에
있어 모두 중요하다. 귀납은 새로운 정보를 습득하는 배움의
과정이고 후자는 습득된 정보를 파악하는 익힘의 과정이다.
두 과정은 순환적으로 반복되기에 학습(學習)은 끝이 없다. •

　　행동 심리학자 대니얼 카너먼(Daniel Kahneman, 1934~)은

인간의 사고 과정을 느린 집중과 빠른 직관으로 구분했다.
그는 통계에 의지한 수학적 추론은 집중력을 요구하기에
판단까지 오랜 시간이 소요된다고 지적한다. 반면 직관적
경험에 의한 귀납적 추론은 그 판단 속도가 빠르다. 그래서
대학의 학자들은 주로 깊은 고찰이 요구되는 연역적 판단에
의지하고, 빠르고 직관적 행동이 요구되는 소방관이나
형사들은 귀납적 판단에 강하다. 이렇듯 느린 집중은 통계에
의지한다는 점에서 연역적(수학적)인 접근에, 빠른 직관은
경험적 판단이라는 점에서 귀납적(언어적) 접근에 대응된다.

해결(단순) — 갈등(혼란) — 대화(복잡) — 타협(이해),
연역과 귀납 과정은 역사에도 적용 가능하다. 문제
해결 모형의 하단(해결)이 과거, 중간(갈등, 타협)은 현재,
상단(대화)은 미래다.•• 아래에서 위로 올라가는 과정은
시간의 흐름으로 단순한 과거에서 복잡한 미래로 나아간다.
새로운 경험에 의한 갈등은 현재적 갈등을 낳는다. 현재적
갈등은 미래를 모색하는 대화로 나아가고 대화는 과거를
반추하는 반성적 성찰을 불러온다. 타협은 가치의 위계질서를

• 논어의 첫 구절은 학이시습지(學而時習之)다. 배우고 때에 맞게 익히면
된다는 뜻이다. 이때 배우는 과정은 필연적이다. 그래서 예측 가능한
연역의 영역이다. 하지만 때에 맞게 익히는 과정은 우연적이라 귀납적
영역이 된다.

•• 단순이 과거, 혼돈과 이해는 현재, 복잡은 미래로 이해할 수도 있다.

만들고 상호 간 이해를 이끈다. 해결에 이르러 획득된 보편 개념을 토대로 다시 새로운 경험이 시작된다. 개념적 과거는 항상 미래의 대화를 지향한다. 이렇듯 문제 해결 모형의 과거(하단), 현재(중간), 미래(상단)는 역사가의 머릿속에서 반복적으로 순환한다.

　　우리 앞에 놓인 문제 해결은 대부분 이와 같은 과정을 거친다. 디자인도 예외는 아니다. 역사가가 과거의 자료를 읽어 추론과 논쟁을 통해 역사를 검증하고 재구성하듯이, 디자이너도 데이터를 조사하고 클라이언트와 사용자의 의견을 경청해 디자인을 재구성한다. 역사가와 디자이너는 연역과 귀납의 방법을 모두 동원하여 자기 앞에 놓인 문제를 해결해 나간다.

디자인 모형의 원리: 복잡계와 프랙털

20세기 과학 분야에 복합계(complex system)[*] 과학이란 신생 학문이 등장했다. 초기 복합계는 과학의 불확실성을 확인하는 정도였지만 프리고진(Iya Prigogine, 1917~2003) 등 복잡계 연구자들은 관찰과 연구를 거듭하면서 복잡성 속에서 패턴을 발견해냈다. 이 패턴을 프랙털(fractal)[**]이라 말한다.

- [*] 완전한 질서나 완전한 무질서를 보이지 않은 채 그 사이에 존재하는 계로서, 수많은 요소들로 구성되어 있다. 요소들의 비선형 상호 작용에 의해 집단 성질이 떠오르는 통계적 문제. 복잡계는 최근 자연 과학 및 사회 과학에서 활발히 연구되고 있다. 물리적, 생물학적, 사회학적 대상을 수학적 통계로 분석한다.(위키피디아)
- [**] 일부가 전체와 비슷한 기하학적 형태. 이런 특징을 자기 유사성이라고 한다. 망델브로(Benoit Mandelbrot, 1924~2010)가 처음 제시한 개념으로 '조각나다'라는 뜻의 라틴어 형용사 fractus가 어원이다. 프랙털 구조는 자연물에서뿐만 아니라 수학적 분석, 생태학적 계산, 위상 공간에 나타나는 운동 모형 등 곳곳에서도 발견되는 자연의 기본적 형태다.

프랙털은 전체와 부분이 비슷한 패턴을 지닌다는 개념으로 주로 기하학적 형태에서 발견된다. 자연에 숨어 있는 구조를 발견하면 복잡한 자연이 단순한 패턴으로 구성되어 있다는 사실을 알게 된다. 이를테면 나뭇잎 표면의 패턴과 나뭇가지가 자라는 패턴이 유사하다. 이 패턴은 크게는 강물, 작게는 핏줄이 갈라지는 패턴과도 유사하다. 이처럼 자기 유사성을 지니는 기하학적 구조를 프랙털이라고 한다.

복잡계 과학은 자연 현상을 패턴으로 파악해 통계적 접근을 한다. 산불이나 파도 등 자연 현상들의 패턴을 확률적인 통계로 분석하면 대부분 비슷한 분포를 띤다. 이를 정규 분포(가우스 분포)•라고 말한다. 정규 분포를 그래프로 그리면 양극단이 좁고(일어날 확률이 적고), 가운데가 큰(일어날 확률이 높은) 포물선 형태가 된다.

사회 물리학은 자연을 이루는 원자의 물리적 현상을 사회를 이루는 개인(원자)의 현상으로 환원하여 사회적

프랙털 구조를 알면 불규칙하며 혼란스러워 보이는 현상 배후에 있는 규칙도 찾아낼 수 있다. 복잡계 과학은 이제까지 과학이 이해하지 못했던 불규칙적인 자연의 복잡성을 연구하여 그 안의 숨은 질서를 찾아내는 학문으로, 복잡성의 과학을 대표하는 혼돈 이론에도 프랙털로 표현될 수 있는 질서가 나타난다.(위키피디아)

• 도수 분포 곡선이 평균을 중심으로 좌우 대칭인 종 모양 정규 분포를 말한다. 독일의 천문학자, 물리학자, 수학자인 칼 가우스(Karl Friedrich Gauss, 1777~1855)가 측정 오차의 분포에서 그 중요성을 강조하였기 때문에 그의 이름을 따서 가우스 분포 또는 오차 분포라 부른다.

현상을 분석한다. 사회에서 일어나는 대다수 우연적 현상들도
대체로 정규 분포의 형태를 띠기에 정규 분포는 사회 물리학
분야에서 자주 인용된다. 가령 액체와 기체, 고체로 전환되는
상전이 현상의 임계점은 교통 체증이나 범죄율 등 사회적
상황의 임계점을 이해하는 데 도움이 된다. 상이 변화되는
과도기적 상황에는 액체와 고체처럼 두 개의 상이 공존하게
된다. 정규 분포에서 가운데 영역이 바로 두 상이 공존하는
영역이다. 정규 분포는 자연에 있어 양극단의 영역은 극히
소수이고 대부분의 현상이 공존 상황임을 직관적으로 보여
준다.

 나는 프랙털과 정규 분포를 가지고 디자인 현상을
파악하는 구조를 만들어 보았다. 이것이 디자인 모형의
X축이다. X축은 인간의 축이다. 인간을 감성(sense)과
이성(reason)으로 간략하게 요약해 양극단에 배치했다. 그림을
보면 X축 위에 정규 분포 모양의 크고 작은 포물선들이
그려져 있다. 포물선은 감성과 이성이라는 양극을 지닌
개인(혹은 집단)을 의미한다. 감정은 감성과 이성이 공존하는
영역이다. 대개 행동은 감정을 따른다는 점에서 감성과
이성이 행동 이전의 태도라면, 감정은 곧 행동이다. 포물선
상단 꼭짓점은 개인(혹은 집단)의 감성과 이성이 완전히 균형을
이룬 상태의 감정(feeling)이다. 나는 이 꼭짓점을 인간이
가장 아름다움을 느끼는 순간으로 본다. 감성과 이성이

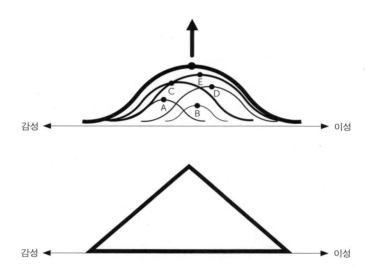

감성 ← → 이성

감성 ← → 이성

균형을 이룬 최선의 판단이 바로 아름답다는 인식이다.

포물선의 전체 크기는 정보량이다. 포물선이 큰 것이 작은 것보다 상대적으로 풍부한 정보를 품는다. 또한 포물선의 위치에 따라 상대적으로 감성과 이성의 성향이 나뉜다. 가령 포물선 하나를 개인이라고 하자. 포물선 B는 포물선 A에 비해 크기가 작기 때문에 정보량이 적지만 포물선 A에 비해 이성적이다. B는 A에게는 없는 이성적인 정보를 가지고 있기에 둘은 협력할 필요를 느낀다. 힘을 합치면 더 좋은 성과를 낼 가능성이 높아져 더 큰 포물선 C가 된다. C는 단순하게 A와 B를 합친 결과보다 더욱 크다. 서로에게 부족한 부분이 채워지면서 시너지를 일으키리라는 기대 효과다. C는 다시 D와 힘을 합쳐 E가 된다. 포물선을 하나의 문명이라고 생각한다면 다양한 문명들이 협업을 통해 거대한 문명을 형성해 가는 과정도 디자인 모형으로 설명된다.

　이렇듯 디자인 모형은 상호적 결핍을 보완해 더 큰 성과를 지향하는 협업 모형이다. 협업은 생존과 번식을 위해 요구되는 자연의 본성이다. 인간은 미숙하게 태어나기 때문에 주변 환경에 적응하기 위해 반드시 협업해야만 했다. 인간의 협업은 각 개인의 능력을 초월해, 스톤헨지나 피라미드와 같은 거대한 구조물도 만들었다.

　포물선을 추상화하면 삼각형이 된다. 삼각형은 상당히 의미 있는 형태다. 고대 이집트는 강물이 자주 범람했던 탓에

코흐의 자기 조직화 곡선

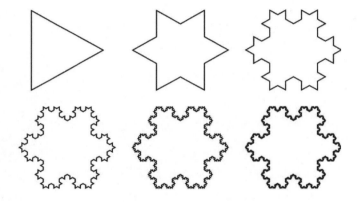

측량 기술을 발전시킬 수 있었다. 정확한 측량을 위해서는
직각을 측정할 도구가 필요했기에 이집트인들은 3:4:5의
매듭을 만들어 삼각 측량법을 발명했다. 측량술이 고도로
발달한 고대 이집트 문명은 6000만 톤에 달하는 거대한
피라미드를 지었다. 미국의 기술사가인 버나드 칼슨(W.
Bernard Carlson, 1955~)의 말에 따르면 피라미드 사면의
길이 사이에 28밀리미터 정도의 오차가 있을 뿐이다.
몇천 년 전임에도 이집트의 기하학과 측량 기술이 얼마나
정밀했는지 짐작하기 어려울 정도다. 지중해 주변 문명들은
이집트의 영향을 받았다. 피라미드가 거대한 삼각형으로
구성된 사각뿔이었듯이 고대 그리스인도 삼각형을 신성하게
여겼다. 피타고라스로 대표되는 그리스 문명의 기하학은
사실상 삼각형에서 시작된다. 로만 기독교의 삼위일체,
정반합 구조인 서양 철학의 변증법도 삼각형을 연상시킨다.
이런 흐름은 현대까지 이어진다. 20세기 생명 공학에서도
최초의 생명 형태를 삼각형으로 가정한다. 최소한 세 개의
점이 있어야 닫혀 있는 구조를 만들 수 있기 때문이다. 생명은
세포막에 의해 외부 환경과 구분된다. 즉 세포막으로 닫힌
상태다. 이를 자기 조직화(self-organization)● 시스템이라고

●　외부로부터의 압력이나 관련이 없이 스스로 혁신적인 방법으로 조직을
　　꾸려 나가는 구조. 한 시스템 안에 있는 수많은 요소들이 얼기설기
　　얽혀 복잡한 관계를 통하여 끊임없이 재구성하고 환경에 적응해

부른다. 코흐(Heige von Koch, 1870~1924)의 곡선[*]은 자기 조직화된 삼각형의 반복이다. 이를 무한 반복하면 망델브로 집합과 같은 아주 복잡하고 아름다운 패턴의 신비로운 형상이 만들어진다. 생명 공학자들은 이를 생명 탄생의 기초 원리로 삼았다. 현대 과학의 접근에서 보듯 삼각형은 고대 이집트에서 현대까지 인간의 인식 패턴에 있어 가장 익숙한 형태라 할 만하다.

디자인 모형의 원리: 엔트로피와 네트로피

두 번째 그림을 보면 두 삼각형이 붙어 하나의 좌표 체제를 형성한다. X축이 인간이라면 Y축은 세계다. X축이 인간을 감성과 이성으로 요약했듯이 Y축의 세계는 복잡과 단순으로 요약된다. 복잡과 단순을 구분하는 데 엔트로피(entropy) 이론을 참고했다.

엔트로피란 독일의 물리학자인 클라우지우스(Rudolf Julius Emanuel Clausius, 1822~1888)가 주장한 개념으로 에너지는

나간다. (위키피디아)
- 코흐 곡선은 1904년에 스웨덴의 수학자인 코흐가 1904년에 고안한 가장 대표적인 프랙털 곡선이다. 코흐 곡선을 그리는 방법은 다음과 같다. 먼저 선분을 한 개 그려 3등분하고, 가운데 부분을 삭제한 다음 삭제한 부분에 길이가 긴 두 변을 정삼각형의 두 변처럼 바깥쪽으로 연결하여 그린다. 이 과정을 계속 반복한다.

높은 곳에서 낮은 곳으로 흐른다는 자연 법칙이다.(열역학 2법칙) 가령 뜨거운 주전자를 차가운 돌 위에 놓고 한참이 지나면 둘의 온도는 같아진다. 뜨거운 주전자의 높은 온도가 돌에 전해져 열평형 상태가 되는 것이다. 엔트로피는 두 가지 다른 상황이 만나서 하나의 상황으로 섞인 상태를 가리킨다. 예를 들어 흰콩과 검정콩을 담은 자루가 각각 있다고 상상해 보자. 두 자루의 콩을 한데 넣는다. 처음에는 꽤 분리되어 있을 것이다. 자루를 흔들기 시작하면 점차 흰콩과 검정콩이 섞여 간다. 엔트로피는 두 가지 콩이 섞이는 정도로서 측정 가능하다. 두 가지 콩이 골고루 섞일수록 엔트로피는 증가한다. 그래서 엔트로피를 '무질서도'라고도 말한다. 콩이 완전히 골고루 섞이면 무질서도는 최고점에 달할 터다.

인간이 보기에 안정된 자연은 무질서한 상태다. 인간은 자연을 분석하고 재구성해 새로운 질서를 만들고자 한다. 인간은 숲에 불을 지르고 돌부리와 잡초를 뽑아 농토를 만들었다. 관리하지 않으면 다시 잡초가 무성해져 무질서한 자연 상태로 되돌아가기에 끊임없이 농토와 농작물을 관리해야만 했다. 자연의 무질서를 인간의 질서로 전환하고 유지하기 위해서는 인위적 노동이 요구되었다.

이렇듯 인간의 이성은 자연의 무질서에 상반된 인위적 질서를 추구한다. 프랑스 철학자인 베르그송(Henri Bergson, 1859~1941)은 이성을 "생명의 약동(elan vital)"이라 정의했다.

엔트로피와 네트로피

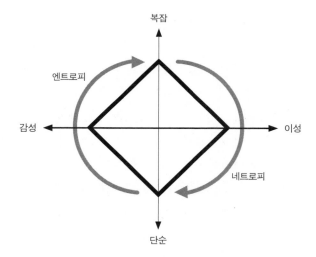

인간이 자연의 무질서를 인간의 질서로 바꾸듯이 살아 있는
생명은 자연을 거스른다. 나무는 중력을 거슬러 위로 자라고,
연어는 번식을 위해 물의 흐름을 거슬러 상류로 올라간다.
농토를 만들거나 집을 청소하는 등 일상생활도 자연의 흐름을
거스르는 이성적 활동이다.

　　오스트리아 물리학자인 에르빈 슈뢰딩거(Erwin
Schrödinge, 1887~1961)는 네겐트로피(negentropy, 줄여서
'네트로피') 개념을 주장했다. 그는 네트로피를 엔트로피의
반대 방향으로 규정했다. 앞에서 살펴보았듯이 에너지(열)가
확산되는 과정이 엔트로피라면 네트로피는 에너지가
응집되는 과정이다. 크게 볼 때 인간도 자연의 일부다.
인간은 이성만이 아니라 자연에 순응하는 감성도 지닌다.
자연의 흐름을 규정한 엔트로피가 인간의 감성에 해당한다면
네트로피는 이성에 해당한다.

　　그림을 보면 자연에 순응해 올라가는 감성은
엔트로피이고, 자연에 역행해 내려오는 이성은 네트로피다.
Y축 아래, 단순에서 복잡으로 올라가는 과정에서는
엔트로피가 높아지고 복잡에서 단순으로 내려오는 하강
과정에서는 네트로피가 높아진다. 이렇게 X축의 감성과 이성,
Y축의 복잡과 단순이 교차하며 디자인 모형은 순환한다.

　　X축과 Y축이 만나면서 삼각형은 마름모꼴이 되고,
마름모꼴은 하나의 흐름을 형성한다. 마름모꼴은 순환하면서

성장과 쇠퇴를 반복한다. 마름모꼴도 활발히 변화하는
일종의 생명체다. 원리는 X축 정규 분포의 협업 과정과 같다.
작은 마름모꼴들이 서로 영향을 주고받으며 하나의 거대한
마름모꼴로 합쳐진다. 인류 역사도 다양한 인종과 문명으로
나뉘어 있었지만 현대에 이르러 하나의 문명을 공유하는
거대한 '지구촌'을 형성했다.

　　Y축 기준인 '단순'은 일종의 함축이다. 앞서 문제 해결
모형에서 다루었던 해결(선입견, 보편 개념) 영역은 모두 이러한
함축에 해당된다. 함축은 전체를 조명하기 위한 방법론이다.
이번 장 도입부에서 소개한 「안개 위의 방랑자」 속 남자는
안개 속에 가려진 산 아래를 내려다본다. 실제 숲 속에는
수많은 생명들이 공생하지만 남자에게는 그것들의 구체적인
양상이 보이지 않는다. 남자는 함축된 전체를 인식할 뿐이다.
코끼리를 보는 개미의 시선을 떠올려 보자. 가까이서 보이는
개미는 코끼리의 구체적인 모습을 본다. 멀리서 보는 개미는
코끼리의 전체적인 모습을 본다. 전체적인 모습은 구체적인
요소들이 단순화된 상태라는 점에서 그림 속의 남자가 보는
시선과 유사하다.

　　이런 시선이 과거를 보는 태도다. 단순한 삼각형의
무한 반복에서 생명의 현상을 유추했듯이 역사가의 활동도
과거라는 전체적이고 단순한 인식에서 시작한다. 현재를
살아가는 역사가는 당장의 경험적 상황에 굴절되어 복잡한

미래를 상상하게 된다. 그러나 미래는 과거보다 더욱 짙은
안개 속이라 확신하기 어렵다. 과거적 관점과 현재적 경험에
따라 미래에 대한 인식은 각양각색이다. 과거가 전체적
관점이라면 현재는 구체적 관점이며 미래는 예측할 수 없는
추상적 관점이다. 고로 미래는 복잡하다. 이렇게 Y축의 단순과
복잡의 기준이 형성된다.

　　정리하면 인간은 과거에서 시작해 감성적 현재를 거쳐
미래를 지향한다. 이는 엔트로피 과정이다. 하지만 미래를
예측하기 위해서는 과거를 알아야 하기에 다시 내려와야
한다. 이것이 이성이자 네트로피 과정이다. 이런 점에서
역사적 이성이란 곧 반성이 아닐까 싶다. 인류 문명이
지속되려면 계속 변화해야 하기에 반성적 성찰이 필요하다.
반성이 없으면 변화도 없다. 변화가 없는 생명은 죽은 것과
다름없다. 그래서 미래를 지향하는 인간은 끊임없이 과거를
돌아보게 되는 것이다.

3 디자인 모형의 구조: 사고·소통·순환

　　문제 해결 모형과 디자인 모형은 사실상 같은 모형이다.
갈등과 대화, 타협과 해결 과정은 디자인 모형에서 제시하는
구조적 흐름과 일치한다. 두 그림을 합치면 디자인을
메타적으로 파악할 수 있는 사고 모형이 된다. 디자인 모형은
디자인의 주체인 인간의 보편성과 디자인을 둘러싼 세상의
맥락을 살펴보게끔 돕는다. 필자는 디자인을 둘러싼 세상의
범주를 정치·경제·사회·과학으로 나누고 분야의 특징에 따라
디자인 모형에 배치했다.

　　경제는 다소 감성적인 배고픔의 문제이고 정치는 다소
이성적인 분배의 문제다. 사회는 인간들 사이의 관계를
주목하고, 과학은 자연의 관계를 법칙화한다. 사회는
인간이 인간을 관찰하기에 주관적이지만 과학은 인간이
자연을 대상화하기에 다소 객관적이다. 사회의 경우 자기
자신의 내면까지 고려해야 때문에 객관적 자연처럼 단순

디자인 모형의 프랙털 구조

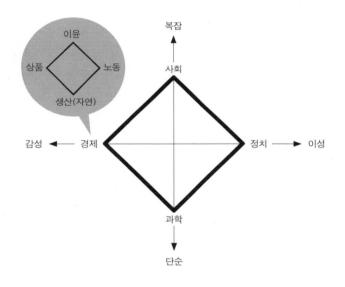

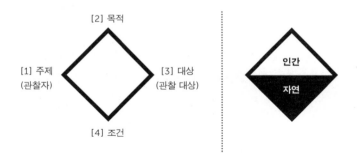

법칙화하기는 어렵다.[*] 사회는 각각의 주관성이 부딪힌다는
점에서 과학보다 복잡하다.

　　경제와 정치는 X축의 양쪽에 배치된다. 이 둘은 서로
대립되지만 동시에 보완적이다. 사회와 과학은 Y축의 상하로
배치된다. 정치와 경제가 수평적 관계라면 사회와 과학은
수직적 관계다. 마름모꼴은 인간이 인식하는 전체 세상을
의미한다. X축 상단에 있는 경제·정치·사회의 삼각형은 인간
세상이다. 하단에 있는 경제·정치·과학의 삼각형은 인간이
보는 자연 세상이다. 이 영역은 자연(혹은 신)의 영역이다.
인간 세상은 자신의 의지로 개척 가능하지만 자연은 예측하기
어렵다. 물론 인간은 그 자신이 자연의 요소이며, 자연 환경에
기반해 살아가는 생물이다. 디자인 모형도 자연적 인간을
토대로 사회를 분석하기 위해 그려진 도식이다.

프랙털 구조

디자인 모형의 마름모꼴은 큰 모형과 작은 모형이

● 　사실 디자인 모형은 인간 인식에 기반을 두었으므로, 마름모꼴 자체는
　'사회'를 의미한다. 글에서 기술한 Y축 복잡 영역의 사회는 자연과
　대비되는 좁은 의미의 사회다. 자연을 포괄한 넓은 의미의 사회는
　마름모꼴 전체에 해당한다. 이 경우 Y축 복잡 영역은 철학으로 대체
　가능하다.

일치하는 프랙털 구조다. 큰 마름모꼴의 각 꼭짓점은 작은
마름모꼴을 내포한다. 전체 분야가 네 가지 키워드인
경제·정치·사회·과학으로 구분되듯이 경제 분야도
상품·이윤·노동·생산의 키워드로 나뉜다. 큰 마름모꼴의
분야들이 순환하면서 서로에게 영향을 주고받듯이 경제의
요소들도 순환하면서 영향을 주고받는다. 큰 마름모꼴이
'인간'을 중심에 놓고 범주를 구분했다면 경제의 작은
마름모꼴은 '소유'를 중심에 놓는다.

　　상품과 이윤, 노동과 생산의 키워드로 구성된 경제의
맥락을 간단히 살펴보자. 인간은 자신의 몸과 정신을
소유하고 있다. 자연을 경작해 토지를 소유하고, 때론
가축이나 노예를 소유한다. 최근에는 주로 돈과 상품 같은
자본제를 소유한다. 현대의 경제과 정치 제도는 모두 소유를
지키고 증식시키기 위해 만들어진 시스템이다.

　　잠바티스타 비코는 최초의 소유 개념이 매장 풍습에서
시작되었다고 말한다. 인간은 조상들을 토지에 매장하고
그 땅을 공동체의 소유로 여겼다. 공동체는 소유한 토지를
경작하며 자급자족 생활을 했다. 자급자족하고 남은 생산물은
다른 공동체의 남은 생산물과 거래했다. 거래는 필요한
재화를 쉽게 얻는 좋은 계기였다. 공동체와 공동체 사이에
거래가 이루어진 중립적인 장소는 시장이다.

　　시장은 공동체와 다른 규범이 작동했다. 시장이

확대되면서 사회는 점차 복잡해졌고 기존의 소유 개념으로는
질서를 유지하기 어려워졌다. 17세기 잉글랜드의 로크는
새로운 소유 개념을 주장했다. 그는 자연은 신이 인간에게
공평하게 주신 선물이기에, 자연을 경작해 얻은 이익은
노동한 사람의 소유라고 주장했다. 이른바 '노동 가치설'이
이것이다. 이전까지 소유 개념은 불명확했다. 농노는 일을
하고 귀족이 소유를 대표할 뿐 실제로는 공유(共有) 개념이
강했다. 로크의 주장으로 "노동＝소유"의 사유(私有) 개념이
본격적으로 대두되면서 공동체의 공유 개념은 서서히
무너졌다. 급기야 노동하지 않는 왕과 귀족 계층의 지위가
위협받기 시작했다. 노동 가치설에 따르면 노동을 많이 한
자가 소유량도 많다. 소유량은 곧 노동량을 대변하는 증거다.
소유량을 늘리려면 생산과 거래를 통한 '이윤'이 있어야 했다.
기존의 공동체적 생산으로는 이윤을 늘리는 속도에 제한이
있었기에 시장을 활성화해야만 소유량을 획기적으로 늘릴 수
있었다. 생산 노동은 농업 공동체에서 시장 속 산업 공동체로
옮겨졌고 산업 생산물은 상업으로써 교환되었다.(농업과 산업의
구분은 4부에서 좀 더 자세히 다룬다.) 교환을 위한 산업 생산물을
'상품'이라고 부른다. 상품 교환을 원활하게 하기 위해
만들어진 고안물이 화폐다. 화폐는 경제 시스템에서 혈액과
같은 역할을 했다. 화폐는 점차 모든 것과 교환할 수 있는
상품의 왕이 되었다. 이제 화폐만 소유하면 모든 것을 소유할

수 있다. 현대에 들어와 물질적 화폐가 비물질화되면서
소유량의 극적인 증대도 가능해졌다.

요약하면 경제 시스템은 노동과 생산, 상품과 이윤의
순환 관계다. 소유는 경제의 원인이고, 화폐는 수단이 된다.
경제는 이윤을 목적으로 노동을 통해 자연을 상품으로
만든다. 자연은 상품을 만들기 위한 노동의 대상이다. 이윤을
통해 소유량을 늘린 인간은 더 많은 이윤을 위해 또 노동한다.
이렇게 경제가 순환한다. 화폐는 이 과정이 더욱 빠르고
원활하게 돌아가도록 돕는다.

근대에 들어와 더 많은 생산과 이윤을 남기기 위해서
전문적인 분업과 세부 직업이 도입되었다. 공동체의 분업은
남자와 여자, 어린아이, 노인, 계층 등 신체와 사회적 특성을
배려한 자연스러운 분업이었지만 시장의 분업은 상품의
생산량과 경쟁력을 높이기 위한 전략이 되었다. 즉 공동체의
분업이 협업을 지향했다면 시장의 분업은 경쟁을 추구했다.
현대 사회에서는 협업과 경쟁이 모두 중요하다. 경쟁의
목적이 이윤이라면 협업의 목적은 분배다. 그래서 경제
분야는 경쟁을, 정치 분야는 협업을 강조한다. 사회와 과학
모두 경쟁과 협업이 동시에 작동한다.

디자인 모형의 배치도 분업에 의한 협업과 경쟁을
고려했다. 경제와 정치, 사회와 과학 등 서로 대립되는
분야들은 경쟁하지만, 경제와 사회, 과학 등 인접 분야는

협업한다. 큰 분야의 관계처럼 각 분야의 내부 패턴(경제의
상품-이윤-노동-생산)에도 위치에 따라 협업과 경쟁이
작동한다. 이처럼 전체와 요소가 유사한 순환 체계와 동일한
패턴을 지닌다는 점에서 디자인 모형은 일종의 프랙털 구조를
띤다.

소통 구조

적절한 경쟁과 협업에 있어 가장 중요한 덕목은 소통이
아닐까 싶다. 언어의 경우 단어만으로는 소통하기 어렵다.
한국어 '사과'는 "사과나무의 열매."와 "용서를 빎."이라는
두 가지 의미를 띠기에 문장의 맥락을 함께 봐야 한다.
단어는 문장으로 구성되어야 비로소 소통이 가능해진다.
이처럼 개념도 맥락에 따라 의미가 달라진다. 적절한 맥락이
준비되면 개념은 저절로 드러나기 마련이다.

디자인 모형은 일종의 소통 구조다. 먼저 네 개의 중요
키워드를 선택하고 배치함으로써 소통 맥락을 구성했다.
맥락을 구성하기 위해서는 먼저 목적을 파악해야 한다.
가령 '고용'의 개념을 설명하려면 목적부터 정해야 한다.
피고용인의 목적이 '취업'이면 행위 대상의 키워드는 보통
'회사'나 '고용인'이 된다. 그러나 피고용인은 아무 회사에나
취업하고 싶지 않다. 조건이 있다. '연봉' 혹은 '직무' 등이

디자인 모형의 순환 구조 및 파동

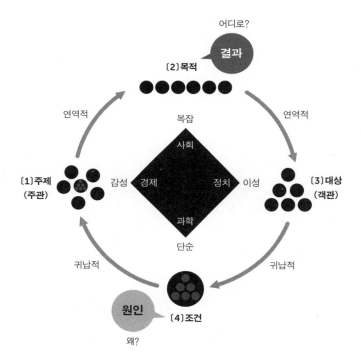

고려된다. 이 조건은 네 번째 키워드가 된다. 이때 앞서 문제
해결 모형에서 지적했듯이 상단의 목적과 대상까지의 영역은
연역적 과정으로 의도적인 통제가 가능하다. 하지만 하단의
자연을 거치는 조건적 과정은 우연적이라 통제하기 어렵다.
이렇게 '① 주제, ② 목적, ③ 대상, ④ 조건'이라는 맥락은
피고용인·취업·회사(고용인)·연봉(직무) 등으로 구성된다.
목적이 '② 행복'이면 맥락이 변하면서 대상의 키워드가
바뀔 수 있다. 돈 혹은 건강이 될 수도 있다. '③ 돈'이라면 일,
'③ 건강'이라면 운동이 조건이 될 것이다. 맥락은 바뀌지만
패턴은 동일하다.

　　이때 고용에 있어 '피고용인'의 개념을 묻는 것은
주관적 관점이다. 그리고 대상인 '회사'는 객관적 관점이다.
대상은 Y축의 목적에 근거한다. 그리고 대상은 다시 조건을
거쳐 X축의 주제(주관)와 연결된다. 이렇게 주관과 객관은
목적과 조건에 매개해 연결되어 있다. 다만 목적은 주관이
결정하고, 조건은 객관이 결정할 따름이다. 고로 개념을
만들기 위해서는 먼저 주관적 관점과 목적을 설정하는 것이
가장 중요하다. 그러면 대상이 생기고, 대상에게 주어진 가치
우선순위에 따라 행동하면 개념은 서서히 드러난다.

　　예를 들어 '디자인' 단어 자체만으로는 그 뜻을 가늠하기
어렵다. 먼저 디자인의 주관적 관점을 설정하고 디자인이
놓여 있는 배경이 되는 목적을 파악해야 한다. 주관적

관점을 디자이너로 놓으면 디자인의 목적은 전문적인
'디자인 산업'이 되고, 클라이언트 입장에서 디자인 목적은
'산업 디자인'이 된다.* 또 사용자의 입장에서 디자인
목적은 '디자인 문화'가 된다. 이처럼 주관적 관점에 따라
디자인 목적과 맥락이 달라지고 이에 따른 대상과 개념적
결과도 상이해진다. 디자인 과정을 넓게 보면 디자인은
디자이너(주관)에게 미적 결과물이지만 사용자(객관)에게는
사용이나 판매를 위한 도구다. 즉 디자이너에게 디자인은
끝(결과)이지만 사용자에게는 시작(원인)인 셈이다.
디자이너의 끝점이 사용자의 새로운 시작점이 되면서 순환
구조가 형성된다. 디자이너는 사용을 목적(결과)에 두고
디자인한다. 사용자는 디자인을 사용하면서 디자이너에게
피드백을 준다. 피드백은 디자이너에게 새로운 디자인을 위한
원인(조건)이 된다. 디자이너가 사용자의 의도를 예측하기
만만치 않은 까닭은 디자인의 사용이 조건의 영역에 속하는
까닭이다.

　　역사도 마찬가지다. 관찰자인 역사가(주관)와 관찰
대상인 자료(객관)는 모두 현재다. 목적은 미래이고 조건은
과거다. 현재의 역사가가 과거의 조건을 파악하기 위해서는

* 디자인 산업은 실제 디자인 제작, 즉 전문 디자이너의 디자인 용역을
　의미한다. 산업 디자인은 클라이언트의 의뢰 과정까지 포함한다. 나아가
　디자인 문화는 사용 경험까지 아우르는 가장 커다란 개념이다.

자신이 목적하는 바를 알아야 한다. 역사가의 생각에 따라 과거에 대한 자료 선택이 달라진다. 대상(객관)이 결정되는 것이다. 그리고 대상에 따른 자료의 조건은 역사가의 상상을 재구성한다.

태극 구조

개념(해결)은 담론(대화)을 위한 조건적 원인이다. 개인의 주관적인 특수 개념은 경험만으로 충분하지만 객관적인 보편 개념을 알기 위해서는 반드시 구조와 흐름 모두를 파악해야 한다. 우리는 공간적 구조와 시간적 흐름을 적절히 배합해야만 객관적 보편 개념에 접근할 수 있다.

고전 물리학에서는 궁극의 변수를 입자(공간)에 두고, 양자 역학에서는 궁극적 변수를 파동(시간)으로 여긴다. 고전 물리학은 에너지를 입자의 운동에 따른 위치 변화로 보지만 양자 역학은 에너지를 파동 그 자체로 보는 것이다. 인간은 빛이 있어야 무언가를 관찰할 수 있다. 빛은 광자로 구성된다. 원자 내 소립자 위치를 관찰하기 위해 빛을 쏘면 소립자는 광자에 부딪혀 위치가 바뀐다. 그런데 광자에는 질량이 없다. 그래서 운동은 알 수 있지만 위치를 가늠하기 어렵다. 이런 이유로 양자 역학에서는 위치(입자)와 운동(파동)을 동시에 파악할 수 없다고 말한다. 이것이 불확정성의 원리다. 고전

디자인 모형의 순환 구조 및 파동(X-Y-Z축)

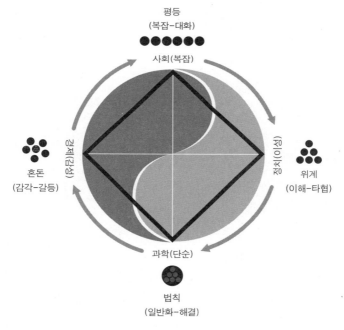

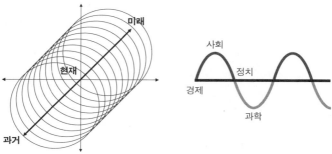

물리학에서 위치와 운동을 알면 계산을 통해 미래를 예측할
수 있었다. 현재 원자 단계의 고전 물리학에서는 위치와
운동을 동시에 알 수 있기에 예측이 가능하지만 소립자
단계의 양자 역학에서는 예측이 불가능하다.

인간은 세상을 단 하나의 법칙으로 파악하고 싶어 한다.
최근 물리학의 화두는 고전 물리학과 양자 역학의 통합이다.
입자와 파동의 이론적 통합은 여전히 미지수이지만 이미지적
통합은 오래전 동양 철학에서 실현되었다. 우리에게 익숙한
태극 문양은 입자와 파동을 동시에 그려 놓은 형태다. 태극의
전체 모양은 입자와 같은 동그라미지만, 음양이 나누어진
물결은 파동 모양을 띤다. 순환하는 파동이 응집되면 동그란
입자가 된다는 원리다. 태극은 불확정성의 원리를 한눈에
보여 주기에 물리학과 관련된 단체를 상징하는 로고로 종종
쓰인다. 실제 동양 철학에서 다뤄지는 태극 원리도 현대
과학에서 말하는 우주 탄생의 원리와 유사하다.

디자인 모형도 태극 구조에 기반했다. 태극 구조는
양립하는 양과 음을 순서적 흐름으로 통합한다. 입자와
파동은 영역이 달라서 아직 통합이 모호하지만 감성과
이성같이 대립하는 언어적 개념들은 순서적 통합이 가능하다.
디자인 모형에서 태극 구조를 통해 감성과 이성, 단순과 복잡,
정치와 경제, 사회와 과학 등 양립하는 개념들을 순서적
흐름으로 파악해 보았다.

3차원 구조

X-Y축에 시간의 축인 Z축을 추가하면 3차원
입체가 된다. Z축은 과거에서 현재, 미래를 가리키는 시간
흐름이므로, 태극 음양의 순환이 시간 흐름을 따른다고
이해할 수 있다. 시간은 원형 운동을 하며 진행된다. 이 원형
운동이 바로 파동이다. 즉 태극의 파동은 단순한 원운동이
아니라 시간의 축을 따라 입체적으로 돌아가는 순환
과정이다.

용수철을 길게 늘인 형태를 상상해 보자. 용수철이 말려
있는 단면은 단순한 원이지만 길게 늘이면 나선형 원운동을
볼 수 있다. 이를 극단적으로 늘리면 그림에서 보듯 음양의
순환을 늘어놓은 직선적 파동이 된다. 파동 곡선의 상단은
양이고 하단은 음이다. 이 파동의 흐름을 디자인 역사 연표를
분석하는 패턴으로 삼았다.

디자인
역사 연표

디자인을 역사적으로
파악하기 위해 역사의 주요
사건과 흐름을 연표 형태로
정리했다. 그리고 디자인
모형에서 도출된 파동
패턴으로 역사를 분석했다.
이번 장에서 디자인 역사
연표의 방법적 기준을
소개하고 반복적인 역사의
패턴을 살펴보고자 한다.

디자인 역사 연표는 한경대학교 대학원생들과 세운 다음 가설에 바탕했으며,
책의 표지 안쪽에 인쇄되어 있는 연표를 크게 볼 수 있도록 디자인 공부 웹사이트
'디자인학교'(https://www.designerschool.net/classrooms/19/materials/66)에
파일 형태로 제공한다.

가설1

미적 관점과 행위는 기예(ars)와 공예(craft) 그리고 예술(art)과 디자인(design)의
순서로 변화된다. 이 언어적 표현 변화는 미적 대상과 행위에 대한 인식 변화를 동반하며
일련의 행위를 신조어나 과거의 언어를 변용해 나타냈다. 디자인은 새로운 시대(1850년
이후)에 도래한, 예술을 대체하는 새로운 미적 관점이자 행위다. 과거의 미적 관점과
행위는 사라지지 않고 다음 시대에 중첩되고 내재된다.(송현정)

가설2

새로운 미적 관점과 행위는 바로 앞선 현상을 부정하는 동시에 그것을 기반으로
형성된다. 예술은 기예를, 디자인은 공예를 기반으로 형성된 셈이다. 미적 관점은
새로운 과학적 성과와 기술적 혁신을 통한 매체가 등장함에 따라 변화하며, 새로운 미적
관점과 행위는 또다시 문자, 회화, 조각, 음악, 문학, 영화, TV, 인터넷 등 매체 변화에
동반된다.(남휘림)

가설3

새로운 미적 관점과 행위가 변화하는 방향의 원칙은 효율적 운동성이다. 미적 관점과
행위는 새로운 지각 인식과 행동을 유발하며, 이때 유발된 행동은 더욱 복잡한 상황에서
효율적인 움직임을 추구한다.(김민수)

1 디자인 역사 연표

디자인 역사 연표(이하 연표)는 책표지 안쪽에 인쇄되어 있다. 연표를 펼쳐 놓고 4부를 읽어 나가기 바란다.

연표는 인류의 역사적 흐름을 디자인 모형으로 분석한 정보 그래픽이다. 연표에는 역사적 주요 사건과 인물이 시간순으로 나열되어 있고 디자인 모형에서 추출한 회색 선과 붉은색–파란색 파동이 있다. 이해를 돕기 위해 곡선은 직선화했다. 이 연표를 구성한 목적은 디자인 현상을 역사적으로 규명하기 위함이다. 주요 미적 활동인 예술과 공예, 디자인이 시기마다 특정 경향을 반복한다는 가정 아래 연표를 반복적 패턴으로 구분했다. 연표 아래 붉은색과 파란색의 영역 구분은 예술과 공예, 디자인의 영역 표시다. 해당 시기의 역사적 특징에 근거해 미적 활동의 개념을 추출하기 위한 배치다. 연표 구성하기에 앞서 몇 가지 가설을 세웠다. 연표의 가장 상단에 있는 가설들은 한경대

대학원생들과 함께 세웠다. 큰 틀의 가설은 "역사는 특정한 패턴에 따라 순환·반복한다."이다. 이 가설을 검증하기 위해 과거의 주요 사건과 인물을 조사해 특성에 따라 구분하고 나열하면서 역사의 반복적 패턴을 찾았다.

연표의 구성을 보면 상단에는 한국과 중국, 이슬람, 유럽 등 주요 문명권의 왕조와 중앙아시아 유목민의 이름을 연대순으로 기록했다. 연대 구분은 다소 여유롭게 잡았다. 가령 학자마다 르네상스 시기를 길게는 300년으로 짧게는 백 년으로 본다. 보다 포괄적인 주장을 반영했다.

연표 상단의 붉은색 화살표는 제국을 형성한 나라 혹은 왕조의 표시다. 250~650년 사이에는 붉은색 화살표가 없다. 이 시대에는 제국이 아니라 다양한 왕조와 국가들이 난립했다. 근대 이전의 역사에서 제국이 종종 있었지만 유라시아 대륙 전체를 아우르는 세계 제국을 이룬 나라는 몽골(1206~1368)이 유일하다. 몽골 제국은 유목민 제국이었다. 몽골 제국 이전 유라시아 대륙은 유럽과 서아시아, 인도, 중국 등으로 지역에 따라 다양한 문명으로 분리되어 공존했다. 몽골 제국 이후 동서양 문명의 교류가 더욱 활발해지면서 유라시아 대륙이 하나의 문명권으로 통일되었다.

연표 중간은 주요 변화를 일으킨 사상과 혁명 들이다. 하나의 역사적 사건은 이후까지 영향을 준다. 종교 개혁과 과학 혁명은 16~18세기에 걸쳐 있지만 그 영향력은 여전히

우리 시대에도 유효하다. 근현대사는 유럽 문명이 전 세계로
확산되는 과정이었다고 가정했기에 연표에 표기된 사건은
대부분 유럽 문명권에 국한된다. 하지만 패턴을 분석할 때는
유럽만이 아니라 중국과 인도, 이란 등 다른 문명권의 역사도
고려했다. 중앙아시아 유목민의 역사는 다소 간략히 다루었다.
스키타이나 흉노, 거란, 몽골 등의 유목민들은 문명의 교류에
결정적인 역할을 했고, 때론 거대 국가를 형성했지만 그
과정이 지나치게 산발적이어서 패턴을 파악할 수 없었다.
그렇지만 참고를 위해 연표 사이사이 해당 시대의 주요
인물과 민족, 국가 이름을 적어 놓았다.

　　연표 중간 아래에는 많은 역사에서 다뤄지는 사건을
나열했다. 주로 전쟁과 경제 현상이다. 그 아래에는 중요한
기술 변화를 소개했다. 기술과 문자 변화는 책 후반부에서
상세히 다룬다. 연표 가장 하단에는 예술과 공예의 패턴
변화와 함께 르네상스 이후 예술과 디자인 역사에서 자주
다루는 작가와 양식을 나열했다.

연표의 기준

　　연표의 시간 기준은 윌리엄 맥닐의 세계사 구분에
근거한다. 맥닐을 비롯한 다수 역사가들의 관점을 따라
1850년을 근현대를 가르는 기준 연도로 삼았다.

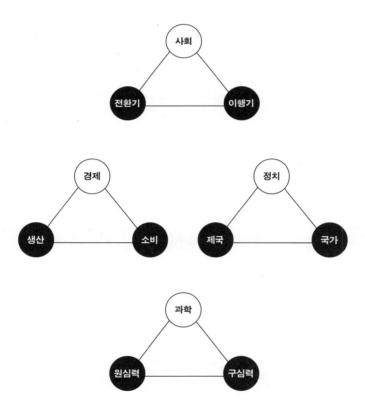

1850년을 기준으로 400년 앞으로 가면 1450년이다.
1450년은 유럽 르네상스의 절정기로 미국 역사학자인
피터 N. 스턴스(Peter N. Stearns, 1936~)는 이를 중요한
기점으로 삼는다.• 이 시기 중국에서 명나라(1368~1644)가,
중앙아시아에서 오스만 제국(1299~1923)이 발흥했다.
한국에서는 조선(1392~1897)이 건국되고 한글이
창제(1443)되었다. 아메리카 대륙의 아스텍 문명(1248~1521)도
이 시기 전성기를 누렸지만 1492년 콜럼버스(Christopher
Columbus, 1451~1506)와 조우한 이후 급속히 추락하였다.
이즈음 가장 중요한 사건은 종교 개혁이다. 15세기에
유럽만이 아니라 인류 전체가 오랜 종교(신)의 틀에서 벗어나
현실(인간)로 눈을 돌리기 시작했다.

1450년에서 400년 앞으로 가면 1050년이 된다. 이
시기는 중세 후기에 해당한다. 다시 400년 앞으로 가면
650년으로 중세 전기다. 이 시기 이슬람이 발흥했다.
서아시아의 아랍에서 발흥한 이슬람 문명은 서쪽으로
아프리카 북단과 스페인, 동쪽으로는 인도와 중국,
동남아시아까지 영향을 주었다. 현대 인도와 중국,

• 　스턴스는 『세계사 공부의 기초』(삼천리, 2015)에서 역사를 네 시기로
　　나눈다. B.C.1000~500을 고전 시대, 600~1450년을 고전 후기,
　　1450~1750년을 근대 초기, 1750~1914년을 장기 19세기, 1914년
　　이후를 현대로 구분한다.

중앙아시아에는 이슬람 문명의 잔재가 여전히 많이 남아
있다. 서아시아는 물론이요 말레이시아와 인도네시아 등
인도양을 둘러싼 나라 다수가 이슬람을 국교로 삼는다. 현재
이슬람교도는 15~18억 명에 달한다.

650년에서 400년 앞으로 가면 250년이 된다. 중국에서
한나라(B.C.206~220)와 중앙아시아의 패권 국가인
파르티아(B.C.250~226)가 멸망했다. 동쪽에서 밀려온 강력한
유목민들 때문에 로마도 쇠락하고 있었다. 아울러 기독교가
본격적으로 세력을 확장하며 로마 제국의 국교가 되었다.
비슷한 시기 인도의 불교도 중국 등 동아시아에 영향을 주기
시작했다. 이 시기에 확산된 기독교와 불교 등 보편 종교는
15세기까지 강력한 영향력을 행사했다. 다시 400년을 앞으로
가면 B.C.150년이다. 한나라와 파르티아, 로마가 본격적으로
발흥한 시기다. 다시 400년을 앞으로 가면 B.C.550년이다.
이 시기 동서양에 다양한 사상이 등장하면서 인류 문명에
새로운 국면이 형성되었다. 연표에서 1850년을 기준 삼아
B.C.550~2050년을 400년 단위로 나누어 큰 틀의 파동
흐름을 잡았다. 근대에서 르네상스까지 거슬러 올라간 400년
단위의 패턴을 다른 시대까지 확장한 셈이다.

앞에서 언급했듯이 연표의 패턴은 디자인 모형에서
비롯한다. 디자인 모형의 범주 구분에 따라 시대를 분석하기
위한 정치·경제·사회·과학의 기준이 필요했다. 그래서 분야별

특징에 따른 가설적 기준을 세웠다. 하나씩 살펴보자.

경제 기준: 생산과 소비

경제는 배고픔의 문제다. 생산과 소비의 경제 활동은
인간 삶 자체다. 초기 인류는 수십만 년 동안 수렵과 채집의
자연 상태로 생활했다. 그러다 약 1만 2000년 전 생산 방식이
농업으로 바뀌면서 문명을 형성하기 시작했고 250년 전
산업 혁명으로 생산의 중심은 산업이 되었다. 생산은 소비를
목적으로 한다. 우리는 농사를 지어 농산물을 생산하고 나눠
먹는다. 본래적 의미에서 소비란 물건의 구입이 아니라
먹거나 사용하는 것이다. 가령 집을 짓는 행위는 생산이지만
거주는 소비다. 일상과 마찬가지로 역사에도 거대한 생산과
소비의 패턴이 있으리라.

최초 아이디어는 마르크스의 상부 구조와 하부 구조의
구분에서 가져왔다. 상부 구조는 관념적인 정신을 말하고
하부 구조는 물질적인 신체를 말한다. 종교(성경)가 상부
구조이라면 경제(빵)는 하부 구조다. 19세기 이전까지의
사회는 상부 구조의 변화만을 중요시하고 하부 구조는
등한시했다. 마르크스는 이를 반전해 하부 구조인 경제를
주요하게 다루었다. 그는 역사가 정신이 아닌 물질에 의해
변화된다고 생각했다. 역사적 유물론(materialism)이 바로

이것이다. 역사적 유물론은 생산 수단과 생산물과 같은 경제 체제의 변화를 역사의 판단 기준으로 삼겠다는 의미다. 나는 생산과 소비를 수평 구조라고 판단한다. 생산과 소비는 동시적이지 않고 순서적이다. 상식적으로 생산이 선행되어야 비로소 소비가 가능해진다. 생산과 소비를 수평적 순서로 나열하고 연표의 기준으로 삼은 이유다.

경제 기준은 중농주의와 중상주의 시대의 구분에서 시작했다. 중농주의는 생산 공동체를 강조하고, 중상주의는 소비 시장을 강조한다. 1550년부터 1750년에 해당하는 중상주의 시대는 소비 시대다. 1750년 이후 중농주의 경제 이론이 등장하고 산업 혁명이 시작되었기에 1750년에서 1950년까지 200년을 생산 시대로 잡았다. 다시 1950년부터 소비 시대가 시작되어 1950~2150년은 소비 시대로 분류된다. 이런 패턴을 확대해 2500년의 역사에 적용했다.

생산과 소비의 패턴이 연표의 경제적 기준이다. 400년의 한 주기는 200년 단위로 '생산 시대'와 '소비 시대'를 순서대로 배치했다. 200년은 다시 백 년씩 '생산 중심'과 '소비 중심'으로 나누었다. 그러면 생산 시대 안에 '생산 중심'과 '소비 중심'이 놓이고, 소비 시대 안에도 '생산 중심'과 '소비 중심'의 작은 구분이 생긴다. 즉 '생산 시대-생산 중심', '생산 시대-소비 중심', '소비 시대-생산 중심', '소비 시대-소비 중심'의 네 쌍이 생긴다.

1850~1950년은 산업 혁명에 의한 '생산 시대-생산
중심' 시기다. 이 시기는 자본주의가 고조된 시기로 과잉
생산이 일어났다. 과잉 생산은 생산을 일거에 소모하기
위한 전쟁을 불러왔다. 전쟁 이후에도 소비는 계속되었다.
1950~2050년 '소비 시대-소비 중심' 시기는 소비가
겹치면서 과소비가 일어난다. 과소비 탓에 자원이 고갈되면서
새로운 생산 방식을 요구하게 된다. 그래서 2050년
이후부터 '생산 중심' 시기로 이행한다. 2050~2150년은
'소비 시대-생산 중심'으로 생산과 소비의 조화로운 균형을
추구하게 된다. 이런 흐름은 다음 2150~2250년의 '생산
시대-소비 중심'으로 이어지리라 예상한다.

정치 기준: 제국과 국가

배고픔의 문제가 해결되면 안전과 소속 문제가
중요해진다.• 아리스토텔레스(Aristoteles, B.C.384~B.C.322)는

• 매슬로(Abraham Harold Maslow, 1908~1970)의 욕구 단계설은
 인간의 욕구가 그 중요도별로 일련의 단계를 형성한다는 동기 이론이다.
 하나의 욕구가 충족되면 위계상 다음 단계에 있는 다른 욕구가 나타나서
 그 충족을 요구하는 식으로 체계를 이룬다. 가장 먼저 요구되는 욕구는
 다음 단계에서 달성하려는 욕구보다 강하고 그 욕구가 만족되었을 때만
 다음 단계의 욕구로 전이된다. 욕구의 5단계는 생리 욕구(경제), 안전
 욕구(정치), 애정·소속 욕구(사회), 존경 욕구, 자아실현 욕구 순이다.

"인간은 폴리스적 동물"이라고 말했다. 요즘은 폴리스를 '사회'로 번역하지만 그리스인에게 폴리스는 '정치'와 '지역 집단'을 의미했다. 폴리스적 동물이란 집단적 동물이자 정치적 동물이라는 의미다.

인간은 생존하기 위해 집단을 이룬다. 집단은 다른 집단과 갈등하기에 종종 전쟁이 일어난다. 생존과 이익을 위해 서로 죽이고 약탈한다. 다른 집단에게 가족의 생명과 생산물을 빼앗기지 않기 위해서 집단 구성원들은 힘을 합쳐야만 한다. 이것이 정치의 본질이다. 고대 그리스에서는 시민만이 전쟁에 참여할 수 있었다. 시민들은 방패와 창 등 무기를 직접 구입해 전사가 되었다. 공동체를 지키기 위해 전사가 된 시민은 전쟁터에서 죽음을 불사했다. 전쟁은 주로 남자들이 수행했고 여자와 노예 들은 전사들이 먹고살 여건을 마련했다. 역할에 따라 세분화된 다종다양했던 계층은 점차 지배와 피지배 관계로 양분되었다. 전쟁에서 중요한 역할을 했던 전사들이 지배 계급인 귀족이 되었다.

전사들은 전공에 따른 전리품의 배분을 중요시했다. 현대 정치의 개념도 "가치의 권위적 배분"이다. 정치는 권력 혹은 권위를 지닌 자가 노동과 세금을 걷어 필요한 곳에 분배한다. 가치를 분배하는 주도 계층과 방식에 따라 정치 체제가 결정된다. 귀족이 주도하면 귀족정이고, 민중이 주도하면 민주정이다. 억압적인 방식은 참주정이고 현명한 방식은

군주정이다. 또한 각 지역 문명이 띠는 특징에 따라 정치
체제의 특징도 달라진다.

유럽과 서아시아 문명권은 종교와 지배 계층에 따라 정치
집단들이 나누어졌다. 중앙아시아와 아메리카에도 번성하는
지역을 중심으로 정치 집단이 형성되곤 하였다. 중국
문명권은 혈연이나 지연을 따랐고, 인도 문명권은 관습과
생활 방식을 구분한 카스트 제도를 따랐다. 이후 카스트는
계층 구분이 되었다.

정치 체제를 구분하는 가장 결정적인 기준은 규모다.
인구와 영토 규모에 따라 분배의 기준과 방법도 달라진다.
규모가 작으면 만장일치(일반 의지)와 같은 적절성이 요구되고
규모가 크면 다양성의 수용이 중요해진다. 그래서 소규모
집단에서는 직접적인 민주주의가 가능하지만 큰 집단은
간접적인 대의제 민주주의를 해야만 한다. 규모가 클수록
갈등을 해결하기 위한 과정이 복잡해진다.

인류사에는 크게 도시 국가와 제국, 두 가지 정치 체제가
반복되었다. 도시 국가는 몇몇 집단이 강한 유대 관계를 통해
형성한 소규모 정체 체제다. 번성하는 도시를 중심으로 몇몇
지역이 연합해 작은 영토 국가를 형성한다. 중국의 춘추 전국
시대와 중앙아시아의 도시 국가들, 지중해의 고대 그리스도
전형적인 도시 국가로 나뉘어 있었다. 유럽과 서아시아의
도시 국가들은 로마에 흡수되었다가 로마 제국이 쇠퇴하자

다시 작은 영토 국가로 분열되어 봉건 체제가 되었다. 중세 유럽은 베네치아, 피렌체, 제노아 등 지중해에 기반한 도시 국가가 번성했다.

강력한 도시 국가는 다른 도시들을 제압하며 제국을 도모한다. 열강을 중심으로 동맹이 형성되고 제국주의 전쟁이 일어난다. 전쟁에서 승리하는 국가는 제국으로 성장한다. 한나라나 로마, 몽골은 제국주의 전쟁을 통해 거대한 '제국'이 되었다. 이를 연표에는 붉은색 화살표로 표시해 두었다. 중국은 B.C.3세기 진나라부터 제국이 시작되었다. 진나라는 전국 시대의 영주 국가를 평정하고 중국을 하나의 제국으로 통일했지만 한 세대도 채 넘기지 못하고 유방의 한나라에게 패권을 넘겨주었다. B.C.8세기 초기 로마는 이탈리아 반도의 변방 도시 국가였지만 점차 세력을 넓혀 북아프리카의 강자 카르타고를 점령하고 거대한 제국으로 성장했다. 이외에도 13세기 유라시아 대륙 대부분을 통일한 몽골 제국, 15세기 이슬람을 재건한 오스만 제국도 있었다. 제국이 분열되면 자연히 작은 도시 국가들로 다시 분리된다.

법과 이념, 지배 방식 등 다른 정치 기준들은 복잡하게 얽혀 있어 패턴을 찾기 어렵다. 반면 제국과 국가는 영토의 크기로 분명히 드러난다. 무엇보다도 반복되는 패턴적 흐름이 있다. 그래서 제국과 국가를 연표의 정치적 기준으로 삼았다.

사회 기준: 전환기와 이행기

19세기 말 동양에서 사회(社會)라는 개념은 낯설었다.
동양 사회에는 개인 개념이 없어 개인이 어떤 목적을 위해
모인 집단을 표현할 마땅한 단어가 없었다. 그래서 19세기 말
일본 지식인들은 서양의 society를 번역하기 위해 '사회'라는
신조어를 만들었다.

개인은 사회를 이루고 살아간다. 미국의 심리학자
매슬로는 배고픔, 안전과 소속이 해결된 인간은 자아실현을
추구하게 된다고 말했다. 자아실현은 개인이 아닌 사회를
향한다. 자아가 현재를 긍정하면 상황을 유지하거나 강화하려
하고 현재를 부정하면 바꾸려고 한다. 자유의 개념에 빗대면
전자가 소극적 자유, 후자가 적극적 자유에 해당된다. 나는
자유의 두 측면을 사회의 기준으로 삼았다. 개인이 만든
사회도 상황을 바꾸려는 전환기와 상황을 강화하려는
이행기로 나뉜다.

사회 기준인 전환기와 이행기는 디자인 모형의
정규 분포에서 언급했던 상전이에 비유할 수 있다. 물이
끓으면 액체에서 기체가 뿜어져 나온다. 이때가 전환기다.
액체와 기체가 공존하는 전환기 상태가 상당 시간 지속된
후 액체보다 기체가(혹은 기체보다 액체가) 많아지는 특정
시점에서 이행기에 들어간다. 어느 한쪽으로 완전히 상전이가
일어난 상태가 이행기의 중심이다. 이렇듯 전환기의 특징은

다양성이고, 이행기의 특징은 다양성이 통합된 적절성이라고
볼 수 있다.

　　정치 기준의 경우 전환기에는 제국과 국가가 공존하지만
이행기에는 제국 혹은 국가의 상태가 결정된다. 헝가리
경제학자인 칼 폴라니(Karl Polanyi, 1886~1964)는 19세기를
"거대한 전환"이라 표현했다. 18세기에서 시작된 산업
혁명은 19세기에 이르러 엄청난 변화를 불러왔다. 생산은
기계로 대체되었고, 철도와 전기가 발명되면서 이동과 통신
속도가 비약적으로 빨라졌다. 혁명으로 계급이 무너지며
정치가 대중화되었다. 노쇠한 제국들은 와해되고 현대적 국가
체제로 재편되었다. 하지만 제국의 꿈을 버린 것은 아니다.
20세기 세계의 열강들은 기계에 기반한 군사력과 경제력을
앞세워 식민지 경쟁을 시작했고 각종 제국주의 전쟁으로
이어졌다. 이런 과정을 거쳐 결국 전 지구가 하나의 문명으로
통합되었다. 말 그대로 거대한 '전환기'였다.

　　미국 역사학자 시어도어 래브(Theodore Rabb, 1937~)는
유럽의 17세기를 '이행기'라고 말한다. 이 시기의 변화는
거대한 패러다임 전환이 이뤄지기보다는 기존 상태가
통합되고 강화되는 시기다. 유럽은 15세기 르네상스 시기
이미 거대한 전환을 맞았다. 15세기 르네상스 때 일어났던
변화들은 17세기에 이르러 본격적인 발전으로 이어진다.
인문주의에서 촉발된 종교 개혁은 17세기 종교 전쟁으로

이어졌고, '근대 국가'와 '과학'이라는 새로운 체제와 분야를
낳았다. 15세기에 발명된 인쇄술은 17세기 이행기에 더욱
확산되었다. 또한 15세기부터 시작된 대항해 및 대포 기술을
기반으로 17세기 유럽의 범선이 바다에서 위력을 발휘했다.
기술 발전에 의한 생산력도 눈부시게 성장했다. 마지막으로
15세기에 발견된 아메리카 대륙은 17세기 유럽이 세계로
진출할 수 있는 기반이 되었다.

래브는 1550~1750년을 이행기로 본다. 폴라니가
분석한 전환기는 1750~1950년이다. 전환기 다음인
1950~2150년도 이행기다. 시간을 거슬러 올라가 르네상스
시기인 1350~1550년은 전환기가 된다. 이렇게 200년 단위로
이행기와 전환기 패턴이 반복된다. 연표에서 보듯 전환기와
생산 시대, 이행기와 소비 시대는 서로 겹친다.

과학 기준: 원심력과 구심력

현대 물리학은 우주의 힘을 중력과 전자기력, 강력,
약력으로 나눈다. 셋 모두 원자 내 소립자에서 방사성 붕괴로
발생하는 힘이다. 근원적으로는 하나의 힘인 셈이다. 그러나
사물 사이에 상호적으로 작용하는 중력은 아직 그 원인이
밝혀지지 않았다.

고전 물리학의 힘은 중력이다. 중력은 우주의 모든

물체 사이에 서로 끌어당기는 힘이기에 만유인력(universal gravitation)이라고도 불린다. 만유인력은 질량과 대상과의 거리로 표현된다. 힘과 질량은 서로 비례하고 거리와는 반비례하기 때문에 질량의 크기가 클수록 힘의 크기가 커지고 거리가 멀어질수록 힘의 크기는 작아진다.

질량은 일종의 관성으로 자신의 운동 상태를 지속하려는 성질이다. 관성에는 두 가지 유형이 있다. 중심으로 당겨지는 구심력과 바깥으로 나가는 원심력이다. 사물에 끈을 달고 돌리면 바깥으로 나가려는 원심력과 안으로 들어오려는 구심력이 균형을 이뤄 원운동을 한다.

연표의 과학적 기준은 중력의 두 가지 양태인 원심력과 구심력으로 정했다. 원심력과 구심력이 균형을 이룬 원운동은 디자인 모형의 태극 구조를 상상하면 된다. 태극 구조의 양 기운은 원심력, 음 기운은 구심력에 해당된다.

물리학적 운동을 사회적 운동으로 환원하면 관성을 인간의 욕망에 비유할 수 있다. 욕망은 일종의 신체적 힘이다. 욕망이 바깥으로 나가면 원심력이 작용하고 욕망이 내부를 향하면 구심력이 작용한다. 디자인 모형에 적용하면 욕망은 마름모꼴의 하단에 해당한다. 욕망이 감성으로 확대되어 나가면 원심력(엔트로피)이, 감성이 이성을 지나 다시 욕망으로 돌아오면 구심력(네트로피)가 작동한다. 즉 자기(집단)를 확대하는 감성이 원심력, 자기를 억제하는 이성은 구심력에

해당된다. 정치적 기준에서 볼 때 제국의 형성은 도시 국가에
원심력이 작용한 결과고 제국의 해체는 구심력이 작용한
결과다. 마찬가지로 원심력은 생산 시대와 전환기에 해당하고,
구심력은 소비 시대 및 이행기에 상응한다. 연표의 하단을
보면 원심력과 구심력을 구분하고 참고를 위해 상대적인
키워드를 나열했다.

주요한 역사적 사건들을 기록하면서 두 개 패턴을 찾았고
이를 파동 형태로 표시했다. 연표를 보면 400년 단위로 회색
파동과 200년 단위로 반복되는 붉은색-파란색 파동이 있다.
두 개의 파동은 연표를 해석하는 지표다. 회색 파동은 정치
기준에 해당된다. 올라가는 대각선은 제국이고, 내려오는
대각선은 국가다. 붉은색-파란색 파동은 사회(경제) 기준인
전환기(생산 시대)와 이행기(소비 시대)에 해당된다. 과학
기준에 있어 회색 파동의 상승은 원심력, 하강은 구심력이다.
붉은색-파란색 파동에서 붉은색의 전환기는 원심력,
파란색의 이행기는 구심력에 해당된다.

두 파동은 일정한 패턴으로 겹쳐 공명한다.

B.C.550년, 250년, 1050년, 1850년은 파동의 상승이
겹치는 적극적인 전환기다. 이 시대에는 물질과 관념을 모두
아우르는 거대한 전환이 이루어졌다. 반면 B.C.150년, 650년,

400년-200년 단위 파동

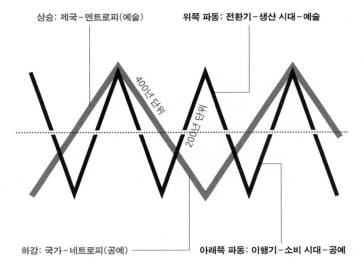

상승: 제국-엔트로피(예술)

위쪽 파동: 전환기-생산 시대-예술

400년 단위

200년 단위

하강: 국가-네트로피(공예)

아래쪽 파동: 이행기-소비 시대-공예

1450년은 파동의 상승과 하강이 균형을 이루는 소극적인
전환기라 볼 수 있다. 물질적 생산보다 주로 관념적 전환이
이뤄졌다.

　역사의 파동과 미적 활동의 특징을 연결하기 위해 연표
하단에 "전위적 미적 관점(예술)"과 "보편적 미적 관점(공예,
디자인)"을 구분해 놓았다. 400년 단위 회색 파동에 따라
예술은 상승기, 공예/디자인은 하강기에 해당한다. 200년
단위의 파동에서도 붉은색은 예술, 파란색은 공예/디자인에
해당한다. 이 배치를 통해 역사의 파동 패턴과 예술과 공예,
디자인의 특징을 연결할 수 있다. 정치, 경제, 사회, 과학
등 여러 측면에서 우리 시대의 근대 문화는 유럽 문명에서
많은 부분 영향을 받았다고 판단하여, 근대 예술과 디자인의
특징을 살피기 위해 유럽 문명을 주목했다. 연표의 분석도
유럽 문명에 많은 비중을 둔 데 양해를 구한다.

　파동으로 표시하지 못했지만 기술과 문자 등 다른
종류의 패턴도 발견된다. 기술과 문자의 패턴은 파동이 단순
반복하지 않고 일정한 방향성을 띤다. 인류는 기술과 문자를
통해 문명을 교류하고 전승해 왔다. 카가 말했던 역사의
진보란 기술과 문자 사용에 국한된다고 볼 수 있다. 이 외에
역사의 복잡성을 살피다 보면 다양한 패턴 분석이 가능하다는
생각이다.●

파동으로 본 역사

B.C.550년부터 현대까지 약 2500년 동안, 회색 파동은
400년 단위로 오르락내리락하며 큰 산 네 개를 형성한다.
상승할 때는 이념과 종교 등 관념이 중요해지고, 하강할
때는 생존과 안전 등 현실적 삶이 중요해진다. 올라가는
흐름에서는 이상적인 태도가, 내려가는 흐름에서는 현실적인
태도가 강조된다. 디자인 모형의 흐름처럼 상승에서는
감성(엔트로피)이, 하강에서는 이성(네트로피)이 작동한다.
디자인 모형의 순환 구조가 연표에서는 상승과 하강의
파동으로 표현되었다.

B.C.550~650 시기와 제국의 형성

B.C.550년 전후로 중국과 그리스, 인도에서
다양한 사상이 폭발적으로 등장했다. 중국에서는
공자(孔子, B.C.551~B.C.479)가, 그리스에서는
소크라테스(B.C.470~B.C.399), 인도에서는
석가모니(B.C.624?~B.C.544?)가 새로운 사상을 이끌었다.

● 이 책에서 말하는 패턴 외에 독자 여러분도 다양한 패턴을 찾을 수
있다. 디자인 역사 연표를 벽에 붙여 놓고 역사책을 읽으며 주요 특징을
기록하다 보면 어느 순간 눈에 들어오는 패턴이 생길 터다. 패턴을 찾으면
새로운 역사 해석이 가능해진다. 여러분도 상상력을 동원해 역사를
재구성하는 재미에 빠져 보길 권한다.

B.C.550~B.C.150년 사이의 400년은 다양한 종교와 사상이 폭발적으로 등장했던 시기다. 고대 그리스에서는 자연에서 인간으로 사상의 관점이 전환되었고, 혼란스러웠던 중국 문명에서는 제자백가의 다종다양한 정치론이 등장했다. 서아시아의 유대교, 인도 문명권의 힌두교와 불교, 이란의 조로아스터교 등 여러 종교도 정립되었다. 그래서 독일 철학자 칼 야스퍼스(Karl Jaspers, 1883~1969)는 이 시대를 "축의 시대"라 명명했다.

정치 체제로는 도시 국가의 형태가 주를 이루었다. 아시리아 제국(B.C.934~B.C.609)이 무너지고 서아시아에 페르시아 제국이 등장했지만 고대 그리스 등 유럽 문명권 대다수는 여전히 도시 국가의 형태였다. 중국 문명권도 봉건 제국인 주나라가 해체되면서 다양한 제후국들이 난립하는 전국 시대였다. 중앙아시아도 사정은 크게 다르지 않았다.

400년을 내려와 B.C.150년에 이르면 제국 시대가 도래한다. 중국은 진시황(秦始皇帝, B.C.259~B.C.210)의 진나라로 통일된 후 다시 유방(劉邦, B.C.247~B.C.195)에 의해 한나라로 교체되었다. 한나라는 약 400년간 통일 제국을 유지했다. 고대 그리스와 이집트, 서아시아는 마케도니아의 알렉산더(Alexander, B.C.356~B.C.323)에 의해 잠깐 통합되었지만 그의 사후 다시 분열되었다.

알렉산더가 남긴 헬레니즘 문명의 흐름은 로마로

이어졌다. 로마는 북아프리카의 강국이었던 카르타고와의 포에니 전쟁(B.C.264~B.C.146)을 승리로 이끌며 지중해의 패권 국가로 부상했다. 곧이어 마케도니아와의 전쟁(B.C.212~B.C.168)도 승리로 이끌며 지중해를 완전히 장악했다. 서아시아 지역과 유럽 대부분이 로마에 점령되면서 로마는 유럽 문명권의 최대 제국을 형성했다. 이렇듯 B.C.150년 이후 한나라와 로마는 각각 유럽과 중국 문명의 거대한 제국을 완성했다.

인도는 분열과 통일을 반복했다. 집단 간 문화의 교류를 막는 카스트 제도 탓에 통일을 이루기 쉽지 않았던 까닭이다. 그럼에도 마우리아 왕조(B.C.322~B.C.185)는 카스트를 극복하고 인도 제국을 형성했다. 마우리아 왕조의 세 번째 왕인 아소카(Ashoka Maurya, B.C.265~B.C.238)는 불교 이념을 중심으로 인도 전역을 통일했지만 오래가지 못했다. 인도 문명권의 제국은 대부분 수명이 짧은 편이다.

상대적으로 B.C.550~B.C.150년 유라시아 대륙 대부분은 도시 국가들이 난립하는 분열된 시대를 지냈다. 이후 파동의 흐름은 하강하는 국가 시대에서 상승하는 제국 시대로 전환된다. 강력한 전투력을 자랑하는 열강들이 세력 균형을 이루다 B.C.150년을 전후로 한 전환기에 드디어 제국을 형성하기 시작했다. 이 시기 유라시아 대륙은 이미 몇 개의 제국으로 구분된다. B.C.150~250년 유럽

문명권은 로마, 서아시아는 페르시아의 후예인 파르티아,
중국 문명권은 한나라가 유라시아 대륙을 삼분했다. 로마와
한나라는 파르티아를 통해서만 교류가 가능했다. 이란의
선조인 파르티아는 로마와 한나라의 실크로드를 연결하는
중간 교역로로, 양탄자를 비롯한 많은 상품을 유럽과 중국에
수출했다.

　　이때 다양한 보편 종교도 형성되었다. 보편 종교란 특정
집단이나 지역적 속박을 벗어나 보편성을 추구하는 종교를
말한다. 보편 종교는 나아가 세계 종교를 추구한다. 우리
시대의 보편 종교는 기독교와 이슬람교, 불교 등이 있다.

　　우리 시대 가장 대표적인 보편 종교인 기독교는 로만
가톨릭에서 비롯되었다. 로마는 유대교를 기반으로 시작한
기독교를 국교로 받아들였다. 당시 기독교는 로마 인구의
1할이 믿을 정도로 널리 보급되어 있었다. 로마 제국 멸망
이후 기독교는 로만 가톨릭으로 거듭나며 신국(신의 나라)●을
표방했다.

　　파르티아의 지배층은 조로아스터교 신자였다.
조로아스터교는 비록 보편 종교가 되지 못했지만 교리는

●　　신국은 세속 국가와 구분되는 개념이다. 아우구스티누스는 세속 국가인
　　로마가 멸망하더라도 신의 나라는 영원하리라고 주장했다. 로만 가톨릭은
　　이런 믿음 위에 결집되었다. 실제로 로마 말기 교회는 빈민 구제 등
　　공동체 문제에 있어 국가에 결여된 기능을 보충하기도 했다.

유대교와 기독교 및 후일 등장하는 아랍의 이슬람교에 많은 영향을 주었다. 이슬람 국가들이 페르시아 지역을 점령하자 조로아스터교도들은 대부분 이슬람교로 개종했다. 인도에는 불교, 중국에는 유교가 있었다. 불교는 동남아시아와 중국 문명권의 사상에 큰 영향을 주었다. 유교는 종교라기보다는 유학이 제도화되고 관습화된 생활 규범이다. 한나라가 제국을 형성하고 유학을 기본 통치 이념으로 삼으면서 중국 문명권에는 유학 이념이 보편적 삶의 양식으로 자리 잡았다. 유럽 문명이 고대 그리스의 철학과 서아시아의 기독교를 토대로 형성되었다면, 중국 문명은 불교와 유교 사상에 기반한다.

다시 400년이 지나 250년에 이르러 파동이 하강 국면에 접어들면서 제국은 국가로 분열된다. 한나라는 해체되어 흉노족과 선비족 등 북방 민족들이 난립하는 5호 16국(304~439) 시대로 들어간다. 유명한 중국 소설 『삼국지』의 시대적 배경이 이때다. 거대한 로마 제국은 동과 서로 분열되었고 서로마는 동쪽에서 밀려드는 게르만족에 의해 사실상 와해되었다. 인도 마우리아 왕조는 쿠산 왕조(105~250), 굽타 왕조(4~6세기)로 이어지면서 영토의 규모가 크게 축소되었다. 250년 전환기의 특징은 예술이다. 250년은 예술이 정점에 이른 산이다. 한나라와 로마, 굽타 왕조에는 위대한 예술이 풍성했다. 헬레니즘 문화를 계승한

로마는 조각과 건축 기술이 최고의 수준이었다. 한나라 멸망
후 위나라에서 현학(玄學)이 발흥하면서 시와 그림이 크게
발전했다. 인더스 강 유역인 간다라 지방에서는 불교 예술이
꽃피웠다. 박트리아로 불렸던 이 지역은 알렉산더가 진출해
고대 그리스 양식을 전했던 곳이다. 고대 그리스의 조각과
건축은 기독교과 불교의 예술 양식에 큰 영향을 주었고
신라의 석굴암까지 이르렀다.

종교의 시대(650~1450)

　　보통 서양 역사에서는 이 시대를 중세라고 부르지만
세계사 시대 구분을 연구하는 역사학자 피터 스턴스는 이
시대를 고전 시대의 후기(600~1450)라고 명명한다. 이 시대의
가장 큰 특징은 보편 종교의 확산이다. 6세기 이후 종교의
보편화와 함께 문명들이 활발히 교류했다. 종교가 문명
교류의 전도사 역할을 한 셈이다. 1450년 이후 종교의 확산
속도는 현저하게 줄었지만 문명 간 교류는 더욱 확장되었고
그 속도도 빨라졌다.

　　250년에서 400년을 내려와 650년을 전후로 다시
제국이 형성되었다. 중국 문명권에서는 당나라(618~907)가,
서아시아에는 아랍의 이슬람 제국이 발흥했다. 당나라를
세운 주역은 북방으로 밀려났던 한족 계열의 선비족이다.
이슬람은 현재 사우디아라비아 메카에서 시작되었다. 메카의

토착 종교는 기독교 교리 일부를 수용하면서 보편 종교로
성장했다. 변방의 민족이었던 이슬람교도는 번개와 같은
속도로 서아시아와 북아프리카, 이베리아 반도를 장악했다.
과거 파르티아 지역이었던 페르시아도 이슬람에 종속되었다.
동로마 제국은 크게 축소되었고, 서로마는 이미 해체되어
북서유럽으로 밀려났다.

　　당나라는 이슬람의 영향을 많이 받았다. 수도였던
장안(현재 시안)에는 여전히 이슬람 문명의 잔재가 많이 남아
있다. 당나라는 고구려를 정복하고 북방의 흉노족을 밀어낸
후 중앙아시아로 진출하면서 이슬람과 충돌했다. 당시
중앙아시아에서 당나라의 군대를 이끌던 장군은 고구려 유민
출신의 고선지(高仙芝, ?~755)였다. 로마도 그랬듯이 이슬람과
중국 제국은 속주국 문화에 관대했다. 출신과 상관없이 능력
있는 인재들을 전폭적으로 등용했다. 다양성의 수용은 제국을
형성하는 원동력이 되었다.

　　서로마는 476년 황제가 게르만족 용병 대장
오도아케르(Odoacer, 435~493)에게 퇴위당하면서 사실상
멸망하였다. 동로마는 제국의 명맥을 유지하지만 강성한
이슬람 제국의 위협으로 위축되었고 유럽 문명권은 다양한
영주국으로 분열된 봉건 사회가 되었다. 다만 로만 가톨릭이
유럽 문명권의 정신을 하나로 묶어 주었다. 카롤링거 왕조의
카롤루스 대제(Carolus Magnus, 740~814)는 로만 가톨릭

교리를 기반으로 프랑크 왕국을 제국으로 확장하며 카롤링거
르네상스를 이끌었다. 소아시아로 물러난 동로마 제국도
동방 기독교를 기반으로 찬란한 비잔틴 문명을 이어 갔다.
카롤링거 왕조가 통일 제국을 이루었지만 이 시기 유럽
문명은 변방이었다. 이 시대는 중국과 이슬람 문명 그리고
인도와 중앙아시아의 유목민이 주도했기에 유럽 문명권은
다소 고립되고 소외되었다. 찬란한 로만 가톨릭 문화유산이
있음에도 서양 역사가들은 이때를 '암흑시대'라고 부른다.
650년부터 1050년까지 유라시아 대륙은 B.C.150~250년의
기간과 마찬가지로 서쪽은 가톨릭 제국, 중앙은 이슬람과
몽골 제국, 동쪽은 당나라 제국으로 삼분되어 있었다.

　　1050년의 전환기는 기독교와 이슬람, 불교 등 보편
종교가 융성했던 시기다. 유럽 문명권에서 로만 가톨릭의
교황이 세상의 중심이 되어 정치와 경제의 권력을 모두
장악했다. 신성 로마 제국의 황제였던 하인리히 4세(Heinrich
IV, 1050~1106)는 자신을 파문한 교황 그레고리오
7세(Gregorius VII, 1020~1085)를 만나기 위해 이탈리아 북부
카노사 성으로 가서 관용을 구했다. "카노사의 굴욕(1077)"이
상징하듯 교황의 권력은 11세기를 기점으로 정점에 이르렀다.

　　인도에서 시작된 불교는 5세기부터 동쪽으로 향했다.
불교는 남쪽으로는 동남아시아, 북쪽으로는 티베트를 거쳐
중국 문명권에 전해졌다. 당나라를 비롯해 백제와 신라, 일본

등의 동아시아 국가들은 불교를 민중의 정신을 통합하는
이념으로 삼았다. 송나라의 주자(朱熹, 1130~1200)는 불교
사상을 유교 사상과 조화시켰다.

1050년부터 1450년의 400년은 다시 국가로 분열되는
시기다. 이슬람 제국은 다양한 국가들로 분열되었지만
이슬람의 종교적 영향력은 여전했다. 아니 오히려 확대되었다.
이슬람 제국의 군사력이 다소 주춤하면서 지중해를 둘러싸고
기독교 세력과 이슬람 세력의 갈등이 첨예해졌다. 11세기부터
시작되어 3세기 동안 이어진 십자군 전쟁은 두 종교 간
갈등의 뿌리이지만, 역설적으로 두 문명이 교류하는 계기가
되었다. 이슬람이 보유하던 고대 그리스와 로마의 연구들이
베네치아와 피렌체 등으로 유입되고 번역되면서 이탈리아
지역에서 르네상스가 일어났다. 이슬람 문명권에서는 노예
용병*으로 채용되었던 중앙아시아 유목민들의 영향력이 점차
확대되었다. 아랍인들은 거꾸로 노예 용병들의 지배를 받는
처지가 되었다.

당나라는 송나라(宋, 960~1279)로 교체되었다. 남송의

● 　맘루크(Mamluk)는 이슬람교로 개종한 노예 부대였는데 이 이름은
　　아랍어로 소유된 자, 즉 피소유자를 뜻한다. 무슬림의 칼리파와 아이유브
　　왕조의 술탄을 위한 근위병 부대로 활동했다. 세월이 흘러 맘루크 집단은
　　서서히 이슬람 수장인 칼리파의 선출과 폐위에 관여하기 시작하여
　　칼리파의 권위를 추락시키고 실질적인 권력을 차지했다.(위키피디아)

유학자였던 주자는 당 제국의 불교와 한 제국의 유학을
융합해 주자학을 집대성한다. 주자학은 몇백 년 동안 중국과
한반도 등 중국 문명권의 체제와 도덕에 이념적 기반이
되었다. 중국에 르네상스가 있다면 바로 이 시기다.

　　일본 역사학자인 요나하 준(與那覇 潤, 1979~)은 송나라
때 귀족 봉건제에서 황제 1인의 중앙 집중형 국가로 체제
패러다임이 전환되었다고 주장한다. 실제로 송나라는 신분에
상관없이 능력이 있는 인재를 선발하는 과거제를 시행하였다.
또한 민중에게 이동과 직업 선택의 자유가 주어지면서 개방형
시장 경제 체제가 본격적으로 시작되었다. 요나하 준은
이를 '중국화'라고 표현한다. 반면 일본은 중국의 체제를
도입하려다 귀족 세력에 막혀 폐쇄적인 17세기 이후 막부의
봉건제 체제로 되돌아간다.

　　그러나 송나라는 중화 문명권의 패권을 차지하지 못하고
주변 국가들에게 늘 위협받고 있었다. 북방에는 강력한
유목 국가들이 난립했다. 거란족의 요나라(916~1125)와
여진족의 금나라(1115~1234)가 번갈아 가며 북방의 패권을
위협했다. 얼마 후 칭기즈 칸(Chingiz Khan, 1155~1227)의
몽골이 중앙아시아 북방을 장악했고, 송나라도 몽골 제국에
편입되었다.

　　몽골은 유라시아 대륙을 사실상 통일하면서 최초의
세계 제국을 형성했다. 인도와 소아시아, 서유럽 일부를

제외한 유라시아 대륙의 대부분이 몽골 제국의 영향권 아래 흡수되었다. 몽골은 서유럽의 코앞까지 진출했지만 점령을 눈앞에 두고 대칸이 죽음으로서 정복 전쟁을 종결했다. 죽음의 문턱까지 갔던 유럽 문명권은 기사회생했지만 이때 공포의 체험은 트라우마로 남았다.

몽골 제국에서 종교는 자유였다. 상업을 장려해 동서양 문명 교류가 크게 늘어났다. 특히 역마 제도가 훌륭하여 일주일이면 유라시아 대륙 전역에 정보를 전달할 수 있었다. 몽골 제국은 중국에 원나라(1271~1368)를 세우는 등 형제들이 몇 개의 칸국(국가)으로 나누어 분할 통치했으며 점령된 지역의 토착 문화는 인정해 주었다. 이슬람과 중국의 통치 방식을 적절히 수용했고, 상당히 자유로운 분위기의 제국을 형성했다. 불과 백 년 남짓이지만 몽골 제국의 등장으로 유라시아 대륙은 하나의 거대한 문명으로 묶일 수 있었다.

현재 동서양을 아우르는 러시아의 영토는 몽골의 영향이 크다. 동로마 제국의 멸망 이후 모스크바 공국의 이반 3세(1440~1505)가 동로마의 상징인 쌍독수리 문장을 자신의 상징으로 삼으며 동로마 제국을 계승했다고 자부했다. 이후 모스크바 공국은 몽골 영토의 상당 지역을 자신의 영토로 편입시켜 러시아가 되었다. 현대 러시아는 동로마와 몽골을 동시에 계승한 셈이다.

800년에서 1200년까지는 기후가 가장 온난했던 시기로

농업 생산성이 증가했고, 인구도 많이 증가했다. 이 시기
바이킹족의 유럽 문명 진출이 활발했으며 다양한 문명들이
영향을 주고받으며 융합했다. 그러나 1300년 이후 소빙하기가
시작되면서 삶은 다시 궁핍해졌고 인구가 감소하기 시작했다. •

르네상스 이후 유럽(1450~1850)

14세기 중반 유라시아 대륙은 흑사병이라는 엄청난
재앙에 휩싸였다. 몽골(혹은 인도)의 어딘가에서 발병되기
시작된 흑사병은 중앙아시아와 서아시아, 중국, 유럽을
초토화시켰다. 게다가 소빙하기까지 겹쳐 농업이 붕괴되면서
식량 공급도 수월하지 못했다. 흑사병은 몽골 제국의
교역로인 실크로드를 타고 유라시아 전역에 전파되었다. 중국
인구는 1억 1000만에서 6000만으로 줄었고 유럽 인구 또한
약 1/3에 해당하는 2000만 명 정도가 희생되었다. 흑사병은
몽골 제국이 급격히 붕괴하는 주요 원인이 되었다.

흑사병과 소빙하기의 재앙을 경험한 유럽 문명은 종교에
대한 믿음도 흔들렸다. 이슬람과 몽골 제국을 통해 건너온

• 1200년대 전후 세계 인구는 5억 명 정도로 늘어났다. 1300년 이후에는
급감하면서 1450년 약 3억 7500만 명으로 줄었다. 18세기 기후가 다시
온난해지고 농업 생산이 늘어나면서 인구는 다시 급증하기 시작했고
1800년에는 약 10억 명으로 늘어났다. 이후 산업 혁명으로 인구는 다시
급증해 현재 세계 인구는 60억 명에 달한다.

고대 그리스 서적들이 번역되면서 성서에 대한 의심도
시작되었다. 이것은 신에 대한 의심이라기보다는 부패한
가톨릭 교황 및 성직자 계층에 대한 불신이었다. 교황과 일부
성직자, 영주 등 지배층은 민중을 착취했고 민중들의 불만이
폭발하면서 연일 반란과 폭동이 일어났다.

종교에 환멸을 느낀 일부 지식인들은 신의 의지보다는
인간의 이성을 주목했다. 르네상스가 본격적으로 시작된
것이다. 유럽의 르네상스는 약 300년에 걸쳐 이뤄진 문화
개혁이자 종교 개혁이다. 종교와 공동체에 생긴 균열 사이로
개인의식이 싹트기 시작했고 근대정신이 들어섰다. 1450년은
르네상스의 정점이다. 독일의 신부였던 마르틴 루터(Martin
Luther, 1483~1546)는 성서를 근거로 교황의 면죄부 판매에
반기를 들었다. 교황은 루터를 처벌하려 했지만 몇몇 독일
제후들의 도움으로 피신한 루터는 새로운 기독교 공동체를
구성했다. 루터파를 시작으로 가톨릭에 반대하는 다양한 개혁
종파들이 형성되었다.

종교 개혁을 주장한 사람들을 '항의자'라는 뜻에서
프로테스탄트(Protestant)라 불렀다. 이들은 교황을 중심으로
한 가톨릭을 부정하고 종교의 자유를 주장하였다. 유럽
문명권은 프로테스탄트와 가톨릭 세력으로 양분되어 크고
작은 분쟁이 일어났다. 1555년 스페인 황제와 독일 제후들은
아우크스부르크에 모여 "제후에게는 종교를 자유롭게 선택할

권리가 있다."라는 합의를 함으로써 갈등은 일시적으로
봉합되는가 싶었다. 하지만 민중은 제후의 선택을 무조건
따라야만 했다. 게다가 이 합의에서 칼뱅파는 제외되었다.
결국 1618년 보헤미아 지방에서 왕권을 둘러싸고 가톨릭과
칼뱅파가 충돌하면서 삼십 년 종교 전쟁이 일어났다.
유럽의 많은 국가들이 다양한 이유로 이 전쟁에 휘말렸다.
표면적으로는 종교 개혁을 주장했지만 그 이면은 서로의
재산을 둘러싼 생존 전쟁이었다. 독일 지방은 거대한
전쟁터가 되었다. 길고 잔인한 전쟁으로 정신적 토대였던
로만 가톨릭은 뿌리부터 흔들리기 시작했다.

　　1450~1850년 유럽 문명권은 종교 갈등으로 분열을
거듭했지만 파동은 상승하는 제국 시기다. 실제로 유럽을
제외한 다른 문명권에는 제국들이 들어섰다. 오스만 제국은
난립하던 이슬람 국가들을 통일한 후 동로마 제국을
무너뜨리고 북아프리카 일부와 서아시아 지역 대부분을
병합했다. 몽골 제국의 후예인 정복왕 티무르(Timur,
1336~1405)는 서아시아 지역을 통일하였다. 티무르의
후손들은 인도에 이슬람을 기반으로 한 무굴 제국을 세웠다.
티무르와 무굴 제국의 종교는 이슬람이었다. 당시 인도의
이슬람화 이후 토착 종교인 힌두교와 많은 갈등을 겪는다. 이
분란은 20세기 중반까지 이어져 거대한 인도는 파키스탄과
방글라데시로 분할되었다. 갈등은 현재까지 이어지고 있다.

중국은 몽골에게 한족의 패권을 되찾아 명나라(1368~1644)를 세웠지만 17세기 중반 북방의 여진족인 청나라(1616~1912)로 대체되었다. 청나라는 동북아시아의 북방과 남방을 통일하고 서쪽으로는 티베트까지 병합해 거대한 제국을 형성했다. 현대 중국의 영토는 청나라의 유산이다. 아메리카 멕시코의 아스텍인들은 테노치티틀란을 중심으로 아스텍 제국을 형성했다. 1450~1850년 유럽 문명권과 달리 다른 문명권은 대부분 거대한 제국을 형성했다.

17세기 유럽 문명은 내부적으로는 분열되었지만 이슬람과 중국 문명을 의식해 '유럽인'이라는 공동체의식을 품기 시작했다. 국가는 분열되어 있었지만 자신들이 같은 문명을 공유한다는 사실은 인식했다. 다만 그럼에도 내분은 쉽게 멈추지 않았다. 삼십 년간 큰 희생을 치른 종교 전쟁은 베스트팔렌 조약(1648)으로 비로소 종결되었다. 이는 근대 유럽의 국가 개념과 관계적 틀을 만든 최초의 국제 조약으로 회자된다.

종교가 확실성을 상실하면서 유럽인들은 신을 대신할 새로운 믿음의 대상을 갈구했다. 이는 두 가지 흐름으로 나뉘었다. 하나는 베스트팔렌 조약으로 형성된 '국가'였고, 다른 하나는 '과학 기술'이었다. 16~17세기에 이어지는 과학 혁명은 신을 잃은 지식인들의 마음을 사로잡았다. 천문학과

물리학, 수학과 화학 등을 무기 삼아 유럽은 새로운 시대로
나아가기 시작했다. 이때 각종 기술도 비약적으로 발전했다.
범선 제작술과 항해술은 유럽 국가의 대양 진출을 도왔다.
베네치아와 오스만 제국 때문에 지중해를 지나갈 수 없었던
포르투갈은 인도에 다다를 새로운 항로를 찾았다. 1492년
제노바 출신의 상인 콜럼버스는 동인도 항로를 개척하기
위해 대서양을 건너다 아메리카 대륙을 발견했고, 포르투갈의
바스쿠 다 가마(Vasco da Gama, 1469~1524)는 아프리카의
희망봉을 돌아가는 인도 항로를 발견했다. 스페인의
마젤란(Ferdinand Magellan, 1480~1521)은 대서양과 태평양을
횡단했다. 포르투갈과 스페인을 선두로 대항해 시대가
열리면서 유럽 세력 전체가 해양 문명으로 발돋움했다.

　　1509년의 디우 해전에서 몇 척에 불과하던 포르투갈
함대가 몇백 척 이슬람 함대를 제압했다. 이 전쟁은
유럽 문명의 세계 제패를 예고한 전쟁이었다. 스페인의
아르마다(무적함대)도 1571년 레판토 해전에서 오스만
제국의 주력 함대를 격파하면서 지중해를 장악했다. 유럽
열강들은 바다에서만큼은 자신감을 찾기 시작했다. 유럽
국가들은 동인도 회사를 만들고 해상 유통으로 돈을 벌었다.
동인도 회사는 인도의 옷감과 향신료, 중국차와 도자기 등을
수입했다. 청나라가 은을 명목 화폐로 취급하면서 스페인은
아메리카에서 은을 약탈해 청나라의 물건들을 수입했다.

아메리카 식민지에서 유입된 은은 동인도 회사를 거쳐 대부분 인도와 청나라로 유입되었다. 이 과정에서 유럽의 금융 기술이 발달했다.

성과도 대단했다. 신대륙에서 발견된 옥수수와 감자는 유럽 국가들의 고질적인 식량 문제를 해결해 주었고 엄청난 은이 확보되면서 유럽 경제도 활기를 되찾았다. 바다를 통해 전 세계의 각종 기술도 유럽으로 전해졌다. 중국의 화약 기술이 이슬람에서 대포술로 변형되어 유럽에 도입되자 유럽인들은 대포술을 엄청나게 발전시켰다. 대포의 주재료였던 청동이 주철로 대체되었으며 18세기에 이르자 작고 연사가 가능한 대포가 발명되었다. 대포와 범선이 합쳐지자 유럽의 해양 경쟁력은 더욱 막강해졌다. 또한 13세기에 전파된 종이 기술과 15세기 구텐베르크(Johannes Gutenberg, 1398~1468)의 금속 인쇄술 덕택에 정보가 빠르게 확산되면서 지적 수준도 한층 성장하였다.

다양한 기술과 지식을 기반으로 18세기에 영국에서 산업 혁명이 일어났다. 도시를 중심으로 한 산업 혁명은 농촌에 있는 사람들을 대거 도시로 끌어들였다. 농업에 종사하던 농민들은 점차 도시의 산업 노동자로 바뀌었다. 산업 혁명과 도시화에 힘입어 사회 경제에 급격한 변화가 일어났다. 이 변화는 정치에도 영향을 주었다. 오랜 정치 체제였던 봉건제 귀족정은 중앙 집권적 절대 왕정으로, 다시 법을 중심으로

한 입헌 공화정으로 변화를 거듭했다. 유럽은 다양한 국가로
분열되어 있었지만 과학, 경제, 사회, 정치의 혁명적 변화들이
연쇄 반응을 일으키면서 하나의 시장으로 묶였다. 그 결과
스페인이나 영국 등 패권 국가를 중심으로 한 거대한 시장형
제국이 출범했다.

　　18세기까지 유럽 함대들의 활약은 해상에 국한되었다.
해상 무역으로 강력해진 유럽의 열강들은 인도양의 거점마다
식민지를 개척하고 인도와 청나라와의 교역을 확대해
나갔다. 추가적인 은 확보가 어려웠던 영국은 인도에서
아편을 길러 청나라에 팔아 차(茶)를 수입했다. 청나라에서
아편이 사회 문제가 되자 정부는 아편 교역을 금지했고 이
과정에서 청나라와 영국 사이에 1차 아편 전쟁(1839~1842)이
일어났다. 정확히 말하면 청나라 정부와 영국 동인도 회사의
전쟁이었다. 예상 밖으로 청나라가 패했고, 이 패배로
청나라는 유럽의 열강들과 굴욕적인 조약을 체결했다.

　　19세기 들어와 청나라와 이슬람 문명은 점차 쇠퇴하기
시작했다. 유럽 국가들은 바다에 근접한 지역들을 차례로
식민지화해 가면서 유라시아 전역을 장악했다. 결국 거대
제국이었던 청나라와 오스만 제국도 이들에게 무릎을 꿇었다.
조선과 베트남, 일본 등 중국 문명권 국가들은 갑작스레
엄청난 변화에 직면했다. 베트남 등의 인도차이나 반도는
프랑스의 식민지가 되었다. 동남아시아 국가들도 영국과

네덜란드의 식민지가 되었다. 중국을 제외한 내륙 지역들
대부분이 유럽 열강의 식민지로 전락했다.

이사이 1776년 독립해 조용히 실력을 키워 나가던
미국은 필리핀과 일본을 통해 동아시아로 진출했다. 일본은
발 빠르게 서양 문명을 흡수하여 세력을 키웠고 영국과
미국의 지원에 힘입어 청나라와 러시아와의 전쟁을 승리로
이끌었다. 미국과 가쓰라태프트 밀약●을 체결한 일본은
조선을 식민지 삼아 만주 대륙까지 진출했다.

자본주의 시대(1850~)

18세기 영국에서 산업 혁명이 시작되었다. 프랑스는
1789년에 대혁명을 기점으로 공화정 시대를 맞았지만
영국은 이미 17세기부터 공화정 체제의 기반을 다졌다. 또한
1600년도에 설립된 동인도 회사를 기반으로 엄청난 부를
축적했고 은행을 통한 금융 기법도 발전했다. 일찍이 경제와
정치에 눈을 뜬 영국은 산업 혁명을 기반으로 세계에서 가장
영향력 있는 국가가 되었다. 비록 18세기 후반 식민지였던

● 러일 전쟁 직후 미국의 필리핀에 대한 지배권과 일본 제국의 대한 제국에
대한 지배권을 상호 승인하는 문제를 놓고 1905년 7월 29일 당시 미국
육군 장관 윌리엄 하워드 태프트와 일본 제국 내각 총리대신 가쓰라
다로가 나눈 회담. 각서에 따르면 일본 제국은 필리핀에 대한 미국의
식민지 통치를 인정하며, 미국은 일본 제국이 대한 제국을 침략하고
한반도를 '보호령'으로 삼아 통치하는 것을 용인한다. (위키피디아)

미국을 잃었지만 강력한 해군력을 기반으로 인도와
말레이시아를 식민지로 편입하고 아편 전쟁으로 중국까지
제압했다.

19세기 들어서면서 영국에는 중간 계급 자본가가
지배 계층으로 부상했다. 이들은 개인의 자유를 중시하는
자유주의자이기도 했다. 도시의 공장 노동력이 절실했던
자본가들은 사람들에게 자유를 주어 농촌에 묶인 인력을
도시로 끌어들었다. 늘어난 인구에 따른 토지 부족, 농업
혁명에 기반한 기술 발달로 농촌에는 이미 많은 인력이
남아돌았다. 자본가들은 영국 의회를 장악하고 정주법과
구빈법을 폐지해 농노들에게 거주 이동 및 노동의 자유를
주었다. 이를 통해 농촌의 인력들을 도시 노동자로 쉽게
편입시킬 수 있었다. 전통 귀족들의 기반인 토지와 인력이
유출되면서 이들은 사실상 세력을 상실했다. 이런 18~19세기
영국 사회의 변화는 비단 영국만의 국지적 현상이 아니라 전
세계적 전환기의 전조였다. 그래서 현대 자본주의를 연구하는
학자들은 이 시기 영국의 산업 혁명과 사회 흐름을 주목한다.

1850~2150년 기간에는 파동이 하강한다. 1850년
전후는 전통적 계급이 무너지고 제국이 분열된 거대한
전환의 시기다. 산업 혁명에 의한 과잉 생산은 확대된 시장을
요구했고 유럽 열강들은 세계를 두고 식민지 경쟁을 했다.
갈등이 극대화되자 전쟁이 일어났다. 전환기는 두 차례 세계

대전을 치르고서야 마무리되었다.

1950년 이후는 이행기다. 전쟁으로 급부상한 미국과 소련은 세계를 양분했다. 미국을 중심으로 삼은 서유럽 동맹과 소련을 중심으로 삼은 동유럽 동맹이 대립하며 냉전 체제가 시작되었다. 이념 갈등의 여파는 다른 문명권으로 옮아 국지적 내전들이 발발했다. 큰 틀로 보자면 미국과 소련의 대리전이었다. 중국과 남아시아, 아프리카, 이슬람 문명은 제3세계가 되었다. 미국과 서유럽은 자본주의를 표방했고, 소련과 동유럽은 사회주의를 표방했지만 사실상은 둘 모두 시장을 중심으로 한 유럽 국가 모델이었다. 미국과 소련은 모두 산업을 중심에 두고 국가가 개입하는 계획 경제 정책을 유지했다. 다만 미국이 화폐 중심의 경제였다면 소련은 물물 교환을 중심으로 한 경제였다. 1970년 이후 세계 경제가 위기에 처하자 미국과 영국은 계획 경제를 포기하고 신자유주의를 도입했다. 민영화를 중심으로 한 자유 경쟁 체제는 세계 경제에 새로운 활력을 제공했다. 이 여파로 1991년 소련의 동맹이 해체되고 러시아와 동유럽의 국가들은 모두 미국의 달러 시스템에 편입되었다.

몇 차례 경제 위기를 겪었던 중국도 1978년 개혁 개방을 시작했다. 중국은 거대한 노동력과 싼 임금을 바탕으로 세계의 공장을 자처하며 미국 중심의 시장에 끼어 들어갔다. 아편 전쟁에서 패한 후 웅크리고 있던 중국이 세계에 다시

등장한 셈이다. 그러나 중국은 미국형 시장과 다른 행보를
추구했다. 중국의 공산당은 소련처럼 와해되지 않았고
자본주의 체제인 민주주의를 수용하지도 않았다. 식민지를
통한 시장 확대를 시도하지도 않았다. 중국은 농촌과
노동력에 기반을 둔 자신들의 방식을 고수하며 미국과 다른
공동체 국가를 목표한다.

파동에 따른 예술과 공예의 특징

이제 연표의 하단을 보자. 회색 파동의 상승 시기는 예술
중심 시대다. 상승 기류에는 정신이 중요하기에 이상적인
관념성이 강조되고 보편성보다는 개성이 중요해진다. 이
시기는 원심력이 작용하면서 거대한 제국 체제가 형성되고
다양한 개성을 포용한다. 이런 점에서 나는 예술의 특징을
개성과 다양성으로 꼽는다.

반면 회색 파동의 하강 시기는 공예 중심의 시대다.
파동의 하강 기류가 현실적인 문제로 향하면서 물질성이
중요해진다. 이 시기는 구심력이 작용하면서 제국이 분열되고
국가 체제가 된다. 다양성보다는 적절성이 중요해지고
개성보다 객관적인 보편성이 강조된다. 이는 공예의
특징이다. 1850년을 기점으로 디자인이라는 용어가 산업
현장에 등장하면서 서서히 공예를 대체했다. 현대는 파동이

하강하기에 공예의 시대지만 요즘은 디자인이 더 많이
거론된다. 현대는 공예와 유사한 디자인의 시대다.

연표를 보면 회색 파동과 함께 200년 단위로 반복되는
붉은색−파란색 파동이 있다. 위쪽 붉은색 파동은 400년의
전환기(생산 시대)와 겹친다. 1050년, 1450년, 1850년 전후의
전환기는 모두 붉은색 파동에 해당된다. 그리고 아래쪽
파란색 파동은 400년의 이행기(소비 시대)와 겹친다. 1250년,
1650년, 2050년 전후의 이행기는 파란색 파동에 해당된다.
쉽게 말해 붉은색은 전환기, 파란색은 이행기에 해당된다.
400년 단위의 회색 파동과 200년 단위의 붉은색 파동이
겹치는 전환기는 더욱 거대한 전환이 일어났다. 1050년과
1850년은 회색과 붉은색 파동이 겹쳐 있다. 이때 정신적
관념과 물질적 생산 양식이 모두 급진적으로 전환되었던
반면, 650년의 이슬람 발흥이나 1450년 르네상스 시기에는
주로 정신적 관념을 중심으로 한 전환이었다는 판단이다.

과학적 기준으로 볼 때 붉은색 파동이 전환기(생산
시대)에는 원심력이 작용하고, 파란색 파동인 이행기(소비
시대)에는 구심력이 작용한다. 연표 왼쪽 하단에 있는
키워드들이 보여 주듯 원심력의 붉은색 파동은 비교적
감성적이고 생산적이다. 파란색 파동은 이성적이고
소비적이다. 디자인 모형에서 감성은 상승의 엔트로피,
이성은 하강의 네트로피에 해당한다는 점에서 감성 시대인

전환기에는 경제와 사회, 이성 시대인 이행기에는 정치와
과학 분야가 각광을 받는다.

400년 단위로 예술과 공예가 반복되는 현상과 별도로,
나는 붉은색 파동이 예술, 파란색 파동은 공예에 해당한다는
가설을 세웠다. 회색 파동이 상승할 때 붉은색의 원심력과
파란색의 구심력이 백 년, 200년, 백 년 번갈아 작용한다.
하강할 때도 마찬가지다. 그래서 1050~1450년의 하강은
전반적으로 공예 중심의 시대이지만 전환기 초기 백 년은
예술, 이행기 200년은 공예, 후기 백 년은 붉은색 전환기의
예술적 경향이 우세하다. 마찬가지로 1450~1850년의 상승
패턴을 보면 전반적으로 예술 중심의 시대지만 전환기 초기
백 년은 예술, 이행기 200년은 공예, 후기 백 년 전환기에
들어서며 다시 예술 활동이 부각된다. 즉 엔트로피는 예술,
네트로피는 공예/디자인에 해당된다.

붉은색 전환기와 파란색 이행기의 패턴 구분으로 예술과
공예/디자인의 특징이 더 분명하게 드러난다. 전환기에는
패러다임의 변화가 일어나 다양한 문제 제기가 쏟아져
나온다. 다소 감성적인 활동으로 개성이 강해진다. 이행기에는
파편적인 개성들이 융합되어 보편성이 강조된 사상들이
등장한다. 문제 해결을 위한 적절성을 추구하며 새로운 공통
감각을 형성한다. '문제 제기'와 '문제 해결'로 구분되는 두
시기의 특징은 각각 예술과 공예/디자인에 상응한다. 19세기

전환기는 두 개 파동이 겹치는 시기였다. 다양한 문제가 더욱 강렬하게 제기되었던 만큼 문제 해결도 쉽지 않았다. 20세기 중반 이행기에 들어서면서 전환기 때 제기된 문제들을 해결하기 위한 완전히 새로운 패러다임을 마련해야만 했다. 그래서 인류가 그토록 극심한 갈등과 희생을 치른 것은 아닐까.

파동으로 본 현대

연표를 보면 200년 단위로 회색과 흰색 공간을 구분했음을 알 수 있다. 흰색 공간에 있는 2016년은 소비 시대이면서 소비 중심 시기다. 사회적으로는 이행기이고 정치적으로는 국가 체제다. 2016년에서 옆으로 시선을 옮기면 패턴 변화에 따라 현대와 비슷한 시대를 찾을 수가 있다. 17세기 말, 13세기 초, 9세기 말, 5세기 초, 1세기 말, B.C.4세기 초가 현대의 이행기와 유사하다. 특히 파동이 하강하는 흐름인 13세기 초(1216년)와 5세기 초(416년), B.C.4세기 초(384년)를 주목할 필요가 있다.

유럽의 위기와 근대의 시작

1850년과 1450년 전후 200년은 전환기다. 1450년 전후로 르네상스 정신과 종교 개혁이 있었고, 1850년

전후로 자유주의 사상과 산업 혁명이 있었다. 1450년 이후
2016년까지 약 550년의 역사는 현대를 형성한 중요한 시기로
이 시기 정신과 물질에 관련한 모든 변화는 근현대를 이루는
기반이다.

　　1450년 유럽은 외부의 위협에 시달렸다. 약 1000년 동안
무너지지 않았던 동로마 제국의 콘스탄티노플 성벽이 1453년
오스만 제국의 거대한 대포에 무너졌다. 기독교 문명의 동쪽
성벽이 무너지면서 콘스탄티노플은 이스탄불이 되었다.
파죽지세의 오스만 제국은 발칸 반도를 점령하고 신성 로마
제국의 수도인 오스트리아 빈을 포위했다. 유럽 문명이
파멸될 수도 있는 일촉즉발의 상황이었다.

　　유럽이 이토록 허약해진 원인을 찾으려면 200년을
거슬러 올라가야 한다. 시작은 13세기 중반 몽골 제국의
확장에서 비롯된다. 몽골 제국은 강성했던 중국과 이슬람
국가들을 평정하고 서유럽에까지 이른다. 몽골의 침입으로
유럽의 기사와 전사들은 결집하여 대항했지만 역부족이었다.
(1241년 레그니차 전투) 때문에 유럽의 지배 세력은 권위를 크게
상실했다.

　　몽골 제국의 대칸인 오고타이 칸(1186~1241)이
사망하면서 몽골군은 유럽 정복을 포기했다. 천운이 유럽
문명을 살렸지만 기울어진 살림 탓에 내분이 일어났다.
비옥한 노르망디 지역을 놓고 잉글랜드와 프랑스 왕의 오랜

갈등이 촉발된 것이다. 노르망디 공국의 정복왕 윌리엄은
런던 동남부 헤이스팅스 전투(1066)에서 잉글랜드 왕
해럴드를 제압하고 잉글랜드의 왕이 되었다. 이런 이력을
근거로 잉글랜드의 왕은 노르망디가 제 영토라고 주장했지만
프랑스는 인정하지 않았다. 결국 잉글랜드와 프랑스 사이에
백 년 전쟁(1337~1453)이 일어났다. 아쟁쿠르 전투(1415)에서
패한 프랑스는 패색이 짙었으나 혜성같이 나타난 소녀 잔
다르크(Jeanne d'Arc, 1412~1431)가 이끄는 전사들은 위기의
프랑스를 구했다. 전쟁에서 패한 잉글랜드는 엎친 데 덮친
격으로 랭커스터 왕가와 요크 왕가 사이의 왕위 쟁탈전(장미
전쟁, 1455~1485)이 일어났다.

유럽 문명은 몽골의 침약에 연이은 귀족들 사이에
내분으로 약 130년 동안 전쟁을 감당해야 했다. 이 과정에서
유럽의 기사와 전사 계층이 몰락했다. 이들은 중세 체제를
지탱하는 기반이었다. 1000년 동안 유지되었던 영주와
기사의 봉건 지배 체제가 무너지자 유럽은 혼란에 빠졌다.
14세기 중반 흑사병도 유럽이 허약해진 큰 원인이다. 상당수
유럽인이 숨겼고 인구는 급격히 줄어들었다. 특히 농노들의
희생이 컸다. 식량을 생산할 노동력이 사라지자 유럽의
사회 경제 제도였던 장원제가 무너졌다. 중세의 큰 특징인
봉건제와 장원제 모두 한순간에 붕괴한 셈이다. 이런 시기에
이슬람 세력에게 빈이 포위되는 위기가 왔다. 그럼에도 신성

로마 제국은 필사적으로 빈을 지켰다. 공성전이 장기화되자
오스만 제국은 철수했다. 추운 기후와 전염병도 유럽의
방어에 일조했다.

이슬람 세력에 지중해를 잃어버린 유럽은 새로운 기회를
모색했다. 선두는 스페인이 섰다. 1492년 스페인은 이슬람
세력을 몰아내고 이베리아 반도를 장악했다. 스페인의
함대가 오스만 제국의 함대에 승리하면서 지중해 패권도
다시 찾았다. 포르투갈은 천문과 항해 기술에 몰두했고
각고의 노력 끝에 대양 항해가 가능해졌다. 대서양을 횡단해
신대륙을 발견했고 아프리카를 돌아 인도에 다다르는
신항로도 개척했다. 대항해 기술을 도입한 유럽의 나라들은
앞다투어 신대륙과 아프리카의 바다 인접 지역을 식민지로
삼았다. 식민지에서 들어오는 다양한 자원과 식량, 다른
문명권에서 수입한 문물과 기술을 적극적으로 수용하면서
유럽 문명은 새롭게 눈뜨기 시작했다. 대항해 기술은 유럽이
위기를 돌파하는 중요한 탈출구를 제공했다.

몽골, 흑사병, 이슬람이 연쇄 반응을 일으키며 유럽의
정신과 의지가 다시 깨어났다. 위기를 계기로 유럽은 자성과
함께 변화를 갈구했다. 먼저 이슬람에게서 배울 필요가
있었다. 이슬람 문명에서 건너온 고대 그리스와 로마의
서적들이 본격적으로 번역되자 종교에 대한 각성이 일어났다.
종교 전쟁 이후 인간의 이성과 의지를 신뢰하는 18세기

계몽주의 정신이 싹트기 시작했다.

관념의 변화와 함께 정치 체제도 변화하기 시작했다. 삼십 년 종교 전쟁이 끝나는 1650년즈음 유럽에 새로운 정치가 시작되었다. 홉스가 디자인한 근대 국가 개념이 적극 도입되면서 절대 왕정에 기반한 중앙 집권제 국가가 형성되었다. 종교 전쟁과 1648년 베스트팔렌 조약이 근대 국가를 형성하는 계기가 되었다. 국가들의 세력 균형을 추구하는 현대의 국제 정치 개념도 이때 시작되었다.

17세기 중반 잉글랜드는 청교도 혁명을 통해 의회를 중심으로 한 공화정을 도입했다. 공화정은 귀족이 아닌 새로운 계층을 정치에 포함시켰다. 당시 잉글랜드는 유럽의 변방이었기에 이런 변화가 별반 주목받지 못했다. 그러나 잉글랜드가 스페인의 무적함대를 물리치고 바다의 패권을 차지하면서 유럽의 새로운 열강으로 떠올랐다. 잉글랜드는 스코틀랜드와 웨일스 등 주변 지역을 합병해 영국(Britain)으로 나아갔다. 이와 함께 공화정 체제도 유럽 지식인들에게 주목받기 시작했다.

유럽의 열강들은 아메리카 대륙을 놓고 식민지 쟁탈전을 벌였다. 남아메리카가 스페인과 포르투갈의 차지였다면 북아메리카는 영국과 프랑스의 차지였다. 바다를 장악한 영국은 한발 앞서 북아메리카에서 프랑스를 제압했다. 18세기부터 아메리카 대륙에는 서서히 독립의 바람이 불었다.

남아메리카는 이주민과 토착민이 힘을 합쳐 독립 국가를
형성하기 시작했다. 영국의 식민지였던 미국도 보스턴 차
사건(Boston Tea Party, 1773)●을 계기로 독립을 선언하면서
영국과의 전쟁을 선포했다. 영국과의 패권 싸움(칠 년
전쟁)에서 패배한 프랑스는 영국을 견제하기 위해 미국의
독립을 도왔다. 이 과정에서 프랑스 재정은 파탄에 이르렀다.
당시 프랑스 왕이었던 루이 16세(Louis XVI, 1774~1792)는
재정을 충당하기 위해 삼부회(1789)를 열었다. 재정이 탄탄한
중간 계층은 왕과 귀족에게 강력한 정치 개혁을 요구했지만
반영되지 않았다. 이에 분노한 중간 계층은 민중을 선동해
혁명을 일으켰다. 이것이 프랑스 대혁명(1789)이다.

 프랑스의 혁명은 다른 유럽 국가들의 귀족들에게 위협이
되었다. 귀족정의 국가들이 결집해 프랑스 혁명을 되돌리려
하자 중간 계급과 민중은 이를 막기 위해 혁명군을 결성했다.
이때 나폴레옹(Napoléon, 1769~1821)이 혜성같이 등장했다.
포병 장교였던 그는 포병술로 전쟁을 승리로 이끌며 영웅이
되었다. 나폴레옹은 유럽 전역의 패권을 장악하고 스스로
황제에 올랐지만 연합군과의 결정적인 전투(워털루 전투,
1815)에서 패하면서 몰락했다. 이 과정에서 유럽의 오랜

● 대영 제국의 지나친 세금 징수에 반발한 북아메리카의 식민지 주민들이
 아메리카 토착민으로 위장해 1773년 12월 16일 보스턴 항에 정박한 배에
 실려 있던 홍차 상자들을 바다에 버린 사건.(위키피디아)

귀족 체제는 급격히 무너졌고 정치와 경제의 주도권도 중간 계급에게 넘어갔다. 이로써 유럽의 패권국으로 떠오른 영국의 공화정 체제는 더욱 주목받게 되었다. 이 시기 다른 문명들은 여전히 귀족을 중심으로 한 제국 체제를 유지했다. 벼랑 끝에 몰렸던 유럽이 한발 앞서 변화를 모색한 것이다.

1850년 전후는 유럽이 본격적으로 세계로 나아가는 대전환기였다. 영국의 산업 혁명이 유럽 대륙과 미국에 확대되면서 유럽 문명권의 생산력은 인도와 중국을 넘어섰다. 1870년 전후 수십 개 공국으로 쪼개져 있던 독일과 이탈리아가 각각 통일했다. 독일과 이탈리아는 영국의 자유주의, 프랑스의 계몽주의를 답습하지 않고 낭만주의와 파시즘 같은 새로운 사상과 정치 이념을 만들어 냈다. 이와 함께 유럽의 문화와 예술에서도 많은 변화가 일어났다.

약 200년간의 거대하고 급격한 전환은 많은 저항을 불러왔고 새로운 갈등과 문제들도 일으켰다. 국제적으로는 식민지 경쟁 과정에서 다른 문명과의 충돌이 일어났고, 국내적으로 자본가와 노동자 사이에 계급 갈등이 심각해졌다. 다양한 갈등들은 상황을 극단으로 몰았다. 1차 세계 대전으로 유럽 내 갈등을 해소하려 했지만 일시적으로 봉합되었을 뿐이었다. 얼마 뒤 2차 세계 대전을 겪고 나서야 세계로 확대된 유럽의 오랜 갈등을 해소할 수 있었다.

인류는 두 차례의 거대한 희생을 치르고 나서야 새로운

시대를 수용할 수 있었다. 전쟁으로 유럽은 패권을 상실하고
미국과 소련으로 대표되는 새로운 냉전 시대를 맞이했다.
다양한 문명들은 미국과 소련을 중심으로 한 패권적 시장과
공동체를 수용해야만 했다. 냉전 체제는 오래가지 못했다.
1978년 중국은 대대적인 개혁 개방을 시작했고, 1991년
소련이 와해되면서 공산주의 실험도 종식되었다. 양쪽으로
나뉘어 있던 이데올로기 체제는 미국을 중심으로 한
신자유주의 체제로 재편되었다.

　　문명 단위로 구분되어 있던 오랜 지역 체제는 전 지구를
포괄하는 세계 체제로 재편되었다. 1450~1850년까지 유럽의
변화, 1750년 산업 혁명 이후 1950년까지의 전환기는 현대
세계 체제를 형성한 조건적 원인임을 알 수 있다. 그리고
1950년 이후의 이행기는 냉전에서 신자유주의 체제를 거쳐
21세기 현대까지 이어진다. 신자유주의 체제는 뒤에서 좀 더
자세히 다룬다.

가장 닮은 시대

　　지금까지 유럽 문명에서 현대까지의 흐름을 살펴보았다.
이제 연표의 파동을 중심으로 현대와 닮은 시대를 찾아보자.
2016년은 이행기다. 이행기를 중심으로 역사의 패턴을
살펴보려면 2016년에서 400년씩 앞으로 가면 된다.

　　첫 번째 이행기는 17세기 후반 소비 시대(생산 중심)이다.

이 시기 유럽에서 삼십 년 종교 전쟁이 끝났고 과학 혁명이 시작되고 있었다. 정치적 기준으로는 회색 파동이 상승하는 제국 시대다. 유럽은 국가 단위로 분열되고 있었지만 오스만 제국과 인도 무굴 제국은 여전히 건재했고 중국도 명나라에서 청나라로 왕조가 교체되었을 뿐이다. 만주족이 세운 청나라의 영토가 한족 명나라의 그것에 비해 훨씬 넓어진 것을 보면 제국의 골격은 더 강화되었다. 17세기는 2016년과 사회, 과학의 기준은 같지만 경제와 정치적 기준이 다르다. 17세기 제국과 달리 2016년은 회색 파동이 하강하는 국가 시대다.

400년 더 앞에 있는 13세기는 회색 파동이 하강하는 분열된 국가 시대였다. 21세기와 모든 기준이 같다. 이 시기는 중세의 황금기로 도시 공동체가 활발했다. 1200년 이전까지 종교에 대한 확고한 믿음 덕분에 종교의 자유가 제법 인정되었다. 종교적 믿음이 절정이 이른 뒤, 신앙과 이성을 조화하려는 스콜라 철학이 유행했다. 스콜라 철학으로 이성의 중요성이 강조되면서 서서히 신앙에 대한 믿음이 흔들리기 시작했다. 1300년 이후 시작된 소빙하기와 흑사병은 삶을 더욱 피폐하게 했다. 혼란해진 질서를 잡는다는 명목으로 기득권 지배 계층이 이단 재판관을 두고 종교적 이단을 처벌하면서 가톨릭 전체주의가 형성되었다. 이런 관념적 변화가 반영된 건축 양식이 고딕이다. 고딕은 현대 고층 빌딩을 연상시킨다. 실제로 중세 말기부터 현대

자본주의의 맹아가 싹트기 시작했다. 시장이 확대되고 독점 자본이 등장하면서 현대처럼 국가와 계급 간 양극화 문제가 심각해졌다.

　가톨릭 주교이자 사상가였던 이반 일리치(Ivan Illich, 1926~2002)는 13세기를 기준으로 현대를 비평했다. 자신이 13세기에서 왔다고 말하곤 하던 그의 주장이 설득력 있는 것은 13세기가 현대와 닮았기 때문이 아닐까. 또한 놀이하는 인간, 호모 루덴스(Homo Ludens)● 개념을 주장한 요한 하위징아(Johan Huizinga, 1872~1945)도 중세 말기 사람들과 현대인의 유사한 심리적 상태를 역사적으로 논증했다. 이런 점에서 역사를 공부할 때 우리는 특히 중세를 주목할 필요가 있다. 현대인은 중세 이후의 역사 변화에서 교훈을 얻을 수 있다.

　400년을 더 앞으로 가면 9세기다. 파동이 상승하는 제국의 시대다. 중국은 당나라가 위력을 발휘했다. 유럽에서는 카롤링거 왕조가 프랑크 제국을 세웠고 서아시아와 중앙아시아에 이슬람 세력이 자리를 잡았다. 이 시기의 특징은 북방 민족의 약진이다. 북유럽의 바이킹족은 따뜻한 곳을 찾아 남하했고 유럽 문명을 장악했다. 당나라는 북방

●　인간의 본질을 유희라는 점에서 파악하는 인간관이다. 문화사를 연구한 하위징아가 주장한 개념으로 이때 유희는 단순한 놀이라기보다는 정신적인 창조 활동을 가리킨다.(위키피디아)

민족이 세운 나라다. 당나라 이후에도 9세기 북방의 거란국이
맹위를 떨쳤다. 이 시기도 17세기와 마찬가지로 사회와
과학적 기준은 현대와 일치하지만 경제와 정치적 기준이
상이하다.

　　400년을 앞으로 가면 5세기 초다. 중국 문명은 여러
국가들이 난립했고, 유럽에서는 로마가 해체되기 시작했다.
서아시아에서는 파르티아 이후 사산조 페르시아(226~651)가
제국을 형성했다. 인도에는 쿠산 왕조에 이어 다소 영토가
축소된 굽타 왕국이 들어섰다. 이 시기는 파동이 하강하는
국가 체제다. 비록 사산조와 같은 거대 제국도 있었지만
대체로 제국들이 분열되거나 영토가 축소된 상황이었다.
중세 말기처럼 정치와 경제, 사회 기준이 모두 우리 시대와
닮아 있다. 중세 말기와 마찬가지로 이 시대의 역사도
주목할 만 하다. 이 시대 유럽 문명은 로마 제국이 쇠퇴하고
봉건제가 시작되는 이행기를 맞았다. 중국 문명은 위촉오의
삼국 시대가 끝나고 위나라와 동진, 서진의 시대에서
북조와 남조로 전환되는 위진 남북조 시대(220~589)를
맞는다. 특히 416년은 동진 시대였다. 중국 문명이
남북으로 크게 분열되어 패권을 다투던 시기다. 서아시아는
사산조 페르시아가 맹위를 떨쳤고, 인도에는 굽타 왕조가
있었다. 한반도는 고구려와 백제, 신라로 삼분된 삼국
시대(B.C.100~668)의 절정기였다. 삼국 시대 이후 한반도는

1300년간 통일된 국가를 이루고 있었다. 삼국 시대와
근대만이 분열된 역사를 경험했다는 점에서 우리 시대를
이해하기 위해 삼국을 살펴보는 것은 필수적이다. 어찌 보면
현대 북한과의 분단, 동서의 지역 갈등 구도는 당시의 상황과
유사하다. 다만 국제 관계에서 북한의 실정이 당시 고구려의
위상과 대비될 뿐이다. 이 시대에 대한 기록은 비교적 많이
남아 있다. 로마 제국의 역사는 이미 다양한 관점들이 나와
있고, 위진 남북조를 다룬 중국 역사도 적지 않다. 위진
남북조 바로 전 시대, 위촉오의 역사적 영웅들을 다룬 고전
소설『삼국지연의』도 참고할 만하다. 특히 이 시기는 인도
불교가 본격적으로 중국 문명에 유입된 순간이었다. 불교가
한자로 번역되는 과정에 노장 사상은 큰 역할을 담당했다.
로마의 가톨릭, 인도의 불교, 중국의 노장 사상에 대한
이론들은 이 시대를 이해하고 우리 시대를 가늠하는 데
유익하다.

　　400년을 더 앞으로 가면 1세기다. 기독교가 유대교에서
분리되어 보편 종교로 나아갔고 불교를 국교로 삼은 마우리아
제국에 힘입어 불교도 융성하기 시작했다. 회색 파동이
상승하는 제국 시대로, 한나라와 로마, 파르티아와 같은 거대
영토를 자랑하는 제국의 중흥기다.

　　마지막으로 400년을 더 앞으로 가면 B.C.4세기 초다. 이
시기 파동의 패턴적 흐름이 현대와 닮았다. 현대 인류에게

많은 가르침을 주는 공자와 노자, 부처, 소크라테스, 플라톤,
아리스토텔레스 등은 모두 이 시대의 사상가들이다. 최근 이
시대가 많은 역사가들에게 주목받으면서 춘추 전국 시대와
고대 그리스에 대한 역사 연구도 활발하다. 이 시대의 역사를
교훈 삼아 21세기가 나아가야 할 방향을 가늠할 수 있다.

이 시대를 알기 위해서는 먼저 B.C.5세기 고대
그리스 역사를 살펴보아야 한다. 페르시아 제국과의
전쟁(B.C.499~450)에서 승리한 고대 그리스의 아테네와
스파르타는 승리감에 도취되었다. 아테네가 해상을 기반으로
급격히 성장하면서 기득권 세력이었던 스파르타는 위협을
느꼈다. 해상 세력인 아테네와 육지 세력인 스파르타는 각각
동맹을 결성하고 내전(펠로폰네소스 전쟁, B.C.431~404)에
돌입한다. 당시 장군이자 역사가였던 투키디데스(Thucydides,
B.C.460~B.C.395)가 이 전쟁을 기록하면서 "전쟁은 잔혹한
교사"라는 유명한 말을 남겼다. 전쟁이 장기화되면서 고대
그리스 공동체가 지켜 왔던 관습과 도덕이 무너졌고 사람들은
도탄에 빠졌다. 플라톤(Plato, B.C.428~B.C.348)은 이 시대를
살았다. 그는 전쟁에 지친 대다수 사람들이 허무주의와
회의주의에 빠진 아테네에서 희망을 품고 대안을 탐구하는
데 일생을 바쳤다. 뭇 사람들이 정의는 강한 자의 힘에
좌우된다고 말할 때 그는 진정 올바른 정의가 무엇인지
고민했다. 철학자 화이트헤드(Alfred North Whitehead,

1861~1947)가 "서양 철학은 플라톤의 주석이다."라고 말했을
정도로 플라톤의 고민은 넓고 깊었다.

 최근 부상하는 중국의 역사도 주목할 만하다. B.C.5세기
중국은 주나라의 왕권이 무력해지면서 다양한 제후
국가들이 경합하는 춘추 시대(B.C.770~B.C.403)였다. 고대
그리스와 유사하게 오랜 시간 지켜 온 도덕과 관습이 모두
무너졌다. 공자는 주나라의 문화를 계승하고 새로운 지식인
계층을 양성했다. 그는 '가족'을 모범 삼아 새로운 국가
질서 개념을 제시했다. 공자의 사상은 중국 정치와 사상의
기반이 되었고 공자의 후학들은 중국 문명권의 정치를
주도했다. 중국은 B.C.4세기부터 몇몇 열강이 경합하는 전국
시대(B.C.403~B.C.221)가 되었다. 역사가들은 두 시대를 합쳐
춘추 전국 시대라 부른다.

 20세기도 B.C.5세기처럼 두 차례의 거대 전쟁과 냉전을
겪었다. 1차 세계 대전이 영국과 프랑스, 독일 등 유럽 내부의
갈등에서 비롯되었다면 2차 세계 대전은 러시아와 미국이
가세하고 인도까지 결부된 더욱 큰 규모의 전쟁이었다.
게다가 동아시아와 태평양을 둘러싼 미국과 일본의 패권
전쟁이 겹치면서 세계 대전으로 확산되었다. 전쟁 후 이념차
탓에 미국 동맹과 소련 동맹의 냉전 시기가 도래했다. 냉전
시기는 사십 년 정도의 해프닝으로 끝났지만 이 기간 중국의
국공 내전, 한국 전쟁, 베트남 전쟁 등 동아시아는 삼십

디자인 모형과 디자인 역사 연표에서 살펴본 유사한 시대

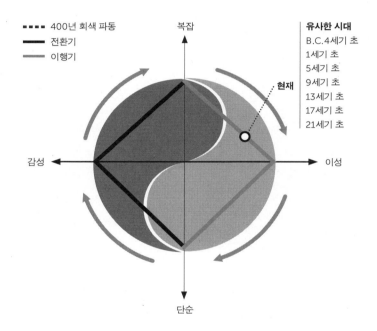

■■■■ 400년 회색 파동
▬▬▬ 전환기
▬▬▬ 이행기

복잡

유사한 시대
B.C.4세기 초
1세기 초
5세기 초
9세기 초
13세기 초
17세기 초
21세기 초

현재

감성

이성

단순

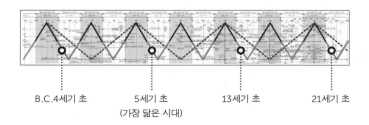

B.C.4세기 초

5세기 초
(가장 닮은 시대)

13세기 초

21세기 초

년간 갈등과 전쟁을 겪었다. 동아시아의 내전들은 외부에서
들어온 이념과 국내의 현실적 갈등이 겹쳐 극렬한 대립에서
시작되었다. 투키디데스도 지적했듯 전선이 이중화되면
전쟁은 더욱 잔인해진다. 비참한 전쟁 과정에서 오랜 관습이
무너지고 공동체는 파편화된다.

잔인했던 20세기가 저물고 이행기에 접어들면서
제국주의 갈등이 종식되고 미국을 중심으로 한 국가 시대가
본격적으로 막을 올렸다. 현재는 미국이 패권을 주도하지만
유럽 연합과 중국과 러시아, 인도 등의 다양한 문명들이
새롭게 부상하며 경합하는 모양새다. 최근 아프리카 및
서아시아에서 인도네시아로 이어지는 18억 이슬람 국가도
서서히 기지개를 켠다.

현대는 몇몇 열강들에 의해 지배되는 B.C.4세기 전국
시대와 유사하다. 같은 시기 고대 그리스와 페르시아의 에게
해, 로마와 카르타고가 긴장 상태로 공존하는 지중해의 국제
정세와도 마찬가지다. 이 때문에 다수 현대 지식인들은 이
시대의 역사를 주목한다. 실제로 거대한 전쟁을 겪고 참담한
현실과 미래를 고민하는 공자와 플라톤의 고민은 현대
지식인의 당면 과제와 유사하다.● 서양의 현대 역사학자들이

●　실제 플라톤과 공자가 읽히기 시작한 것은 오래되지 않았다. 20세기
　　중반부터 플라톤 사상이 재조명되었고, 마르크스 사상에 밀렸던 공자
　　사상은 20세기 후반에 들어와서야 관심을 되찾았다.

이 시기의 고대 그리스를 주목하는 이유는 현대의 유럽
역사와 많이 닮았기 때문이다. B.C.5세기 고대 그리스
도시 국가 동맹은 페르시아 제국을 패배시키고 에게 해를
장악하면서 페르시아의 이오니아 지방을 식민지로 삼았다.
이 역사적 사건은 19~20세기 유럽 국가들이 아편 전쟁과
1차 세계 대전으로 유라시아 대륙의 중국과 이슬람 제국을
제패하고 태평양과 인도양을 장악하면서 해양에 인접한
국가들을 식민지로 삼았던 사건과 흡사하다. 또한 아테네와
스파르타의 갈등은 해양 세력인 미국과 육지 세력인 소련의
냉전과도 닮았다. 비록 당시와 같은 전쟁은 일어나지
않았지만 2500년 전의 역사 구도가 반복된 셈이다. 그렇다면
B.C.4세기 마케도니아의 알렉산드로스 3세가 기마 전술을
앞세워 아테네에서 인도까지 달려 헬레니즘 문명을 이룩한
사건과 B.C.3세기 중국 진나라의 진시황이 석궁을 앞세워
전국 시대를 통일한 사건은 우리 시대의 미래에도 반복될 수
있다. 역사적 패턴을 곧이곧대로 따른다면 B.C.3~4세기의
역사는 20~21세기에 반복될 수도 있다.

　　디자인 모형은 4개의 꼭짓점으로 이루어져 있다.
현대는 전환기를 지나 이행기의 중심으로 가고 있다. Y축
복잡에서 X축 이성으로 내려가는 과정이다. 200년 단위의
파동에서 이 위치에 있는 시대는 17세기, 13세기, 9세기,
5세기, 1세기, B.C.4세기에 해당된다. 400년 단위의 회색

파동의 하강기를 고려하면 13세기 중세 말기, 5세기 중세
초기, B.C.4세기가 현대와 유사하다. 특히 5세기 초는 200년
단위와 400년 단위의 파동이 모두 일치하기에 우리 시대와
가장 닮은 시대로 꼽을 수 있다. 이 시대의 역사와 철학을
면밀히 볼 필요가 있다. 연표의 파동은 역사의 반복적 패턴을
근거로 우리 시대와 닮은 시대를 찾아 효율적으로 공부할
수 있는 계기를 마련해 준다. 멀게는 춘추 전국 시대와 고대
그리스(B.C.4세기 초) 그리고 로마 제국 말기와 위진 남북조
시대(5세기 초)를 살피면 된다. 가깝게는 이슬람과 송나라,
봉건 유럽의 중세(13세기)도 눈여겨볼 만하다. 세 시대 모두
현대와 파동의 패턴이 닮아 있다.

　　역사가 그 시대의 맥락적 흐름(세계상)을 이해하도록
이끌어 준다면 철학으로써 그 시대를 살아간 사람들의
세계관을 엿볼 수 있다. B.C.4세기 초, 중국 문명의 경우
공자와 맹자, 유럽 문명은 플라톤과 아리스토텔레스의
사상이 잘 알려져 있다. 5세기 초는 구자국(현재 신장) 출신의
쿠마라지바(鳩摩羅什, 344~413)가 동진에 들어와 불교
사상을 전했다. 구역(舊譯)으로 불리는 그의 방대한 경전
번역은 현장 법사(602~664)의 신역(新譯)과 함께 현재도
그 탁월성을 인정받는다. 로마의 경우 아우구스티누스의
신국 사상과 『고백록』이 유명하다. 아우구스티누스는
후일 루터의 종교 개혁에도 큰 영향을 준다. 13세기 초

중세에 오면 성 안셀무스(Anselmus, 1033~1109)부터 오컴의
윌리엄(1285~1349)까지의 스콜라 철학을 주의 깊게 관찰할
필요가 있다. 이들의 보편 논쟁•은 고대 그리스 사상을 신학
사상으로 반복한 것으로, 근대 철학의 논쟁과도 상당히
유사하다. 안셀무스와 오컴 사이에는 신과 이성을 분리한
토마스 아퀴나스(Thomas Aquinas, 1224~1274)가 있다. 중국
문명에서는 주렴계(周敦頤, 1017~1073)부터 주자(朱子,
1130~1200)까지 이어진 송명이학(성리학)이 있다. 주자는
불교와 도학 그리고 유학을 종합한 거대한 사상적 체계를
만들었다. 사서삼경으로 대표되는 송명이학은 한반도 조선의
건국 이념이었으며 현재까지 그 영향을 미친다. 현대의 파동
패턴과 유사한 이 시대들의 역사(세계상)와 철학(세계관)을 잘
선별해 면밀히 살피면 우리 시대의 미래를 모색할 단서를
발견할 터다.

• 초기 스콜라 철학의 성 안셀무스는 플라톤의 이데아처럼 보편
개념이 개체에 앞선다고 주장했다. 이것은 실재론이다. 반면
아벨라르두스(Pierre Abélard, 1079~1142)는 보편 개념이 개체 안에
있다고 주장했다. 후기 스콜라 철학에 들어와 윌리엄은 보편 개념이란
단지 추상적인 언어로 이루어진 이름뿐이라며 개체의 중요성을 강조했다.
이런 오컴의 주장을 유명론이라고 말한다. 강유원은 이를 보편 개념
실재론, 보편 개념 개체 내재론, 보편 개념 유명론으로 구분한다. 3부의
디자인 모형에서는 보편 개념 실재론이 Y축 하단, 보편 개념 개체
내재론이 X축, 보편 개념 유명론이 Y축 상단에 해당한다.

3 생산 시대와 소비 시대

경제 기준에서 파동은 생산 시대와 소비 시대로 나뉜다. 생산 시대와 소비 시대를 이해하기 위해서는 먼저 생산과 소비의 특징에 대해 살펴볼 필요가 있다. 이번 장에서는 생산과 소비를 이해하기 위한 도구로 공동체와 시장의 범주 구분을 제안한다.

생산은 공동체에서만 이루어진다. 농산물은 농업 공동체에서, 시장의 상품은 산업 공동체에서 생산된다. 그리고 소비는 공동체와 시장의 방식이 다르다. 공동체의 소비는 사용이고 시장의 소비는 판매와 구매(교환)다.

공동체는 필요를 생산하지만 시장은 필요를 거래한다. 공동체는 협업을 통해 생산하고 생산물을 공유한다. 생산물의 사용에 있어 대가를 강요하지 않는다. 이렇듯 공동체는 생산물을 공유한다. 반면 시장에서는 서로 필요한 것이 있어야만 거래가 성사된다. 거래는 일종의 경쟁으로, 모든

거래에는 반드시 합당한 대가가 요구된다.

공동체와 시장은 항상 공존한다. 생산 시대에는 공동체가 강조되고 소비 시대에는 시장이 강조될 뿐이다. 대다수 문명은 공동체를 우선시하고 시장은 차선으로 두었다. 그런데 15세기 이후 유럽 문명은 점차 시장을 우선하기 시작했고 산업 혁명이 일어나면서 유럽 문명은 시장 중심으로 전환되었다. 18세기에 이르러 공동체는 시장에 종속되었다. 18~20세기 생산 시대에 유럽을 제외한 다른 문명들은 농업 공동체를 기반으로 삼았다. 유럽 문명이 전 세계에 확산되면서 세계의 많은 공동체 문명들도 결국 유럽 문명의 전철을 밟게 되었다.

산업 생산의 목적은 사용이 아닌 교환이다. 산업 혁명 이후 유럽의 생산 시대가 공동체가 아닌 시장을 우선한다는 점을 주목할 필요가 있다. 시장 중심의 유럽 문화는 식민지 정책과 맞물려 전 세계로 확대되었고 1950년 이후 소비 시대─소비 중심 시기에 들어와 많은 공동체가 시장에 종속되었다. 현대의 생산은 산업과 상업을 중심으로 이루어진다. 농업조차 산업화되는 추세다. 그러므로 우리 사회를 이해하기 위해서는 공동체와 시장의 차이 그리고 농업과 산업, 상업의 차별적 특징을 비교해 보아야 한다.

공동체와 시장

공동체는 서로를 잘 아는 친족과 유사하다. 개인보다
집단을 우선시하고 관계를 중시한다. 공동체의 덕목은 협업과
이타심이다. 『논어』는 기소불욕물시어인(己所不欲勿施於人)을
말한다. "내가 남에게 받기 싫은 것을 남에게도 행하지
말라."라는 뜻으로 서로에게 삼가는 자율적 태도를 강조한다.
위계질서를 나누는 유학의 가르침은 공동체의 수직적
관계에서 유용한 도덕적 지침이다. 유학은 인간 유형을
군자(君子)와 소인(小人)으로 나눈다. 군자는 공적인 이익을,
소인은 사적인 이익을 추구한다. 유학에서 선비는 모름지기
군자를 지향해야 한다고 강조한다.

반면 시장은 공동체 밖에서 서로 모르는 사람끼리
마주치는 공간이다. 공유하는 문화나 관습이 없기에 서로를
경계하게 된다. 개인을 우선시하는 시장에서는 자유로운
경쟁과 이기심이 중시된다. 그 결과 시장은 공정한 경쟁을
강조한다. 공정이란 기회의 균등 및 정당한 분배를 의미하며
계약으로 보장된다. 계약은 서로의 권리를 명시해 파멸적
경쟁을 막는다. 계약은 보통 강자가 주도하기 때문에 시장의
공정이란 강자의 관용이라 불러도 무방하다. 이런 이유로
시장은 강자와 약자가 나누어지기 전 단계인 "기회의
공정함"을 가장 중요한 덕목으로 삼는다.

『성경』은 "내가 남에게 받고 싶은 것을 먼저 베풀라."라고

공동체와 시장의 특징

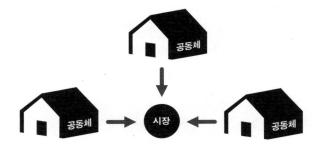

공동체	시장
이타심	이기심
혈연, 지연 등	계약
공자 윤리	기독교 윤리
수직적/수동적	수평적/능동적
협업	경쟁
공유/증여	거래/약탈
시간적/언어적	공간적/수학적
물질적/신체적	관념적/정신적
유한 욕망/진화	무한 욕망/진보
양자 역학	고전 역학/원자론
유기체적	기계적
민중	시민

말한다. 서로에게 다가가는 친밀감을 강조한 가르침이다.
그런데 내가 받은 것과 상대방이 받고 싶은 것이 다를 수 있다.
특히 강자와 약자의 수직적 관계에서는 상대방에게 강요하는
상황이 곧잘 발생한다. 그래서 기독교의 가르침은 서로 거절이
가능한 수평적 관계에서 유효하다. 개인은 모두가 평등하다고
전제하는 시장에서 기독교 윤리는 유용한 지침이 된다.•

　일본 사상가인 가라타니 고진(柄谷行人, 1941~)은 교환
방식에 따라 사회를 구분한다. 그는 교환 방식을 상품 교환,
약탈, 호수 증여, 공동 기탁, 네 가지로 유형화했다. 상품
교환은 서로 합당하다고 느낄 때 발생하는 거래이고, 약탈은
강제로 빼앗는 것이다. 호수 증여는 받을 것을 고려하지 않고
주는 것으로 선물을 생각하면 쉽다. 공동 기탁은 일종의
공유재로 누구나 사용 가능한 물건이나 공간을 말한다. 이때
상품 교환과 약탈은 시장의 교환이고 호수 증여와 공동
기탁은 공동체의 교환으로 구분된다.•• 간편하게 말하면

•　여기서 제시하는 예수와 공자의 명제는 동서양의 황금(도덕)률이다.
　나는 간단하게 수직과 수평 관계로 공동체와 시장의 범주를 나누었다.
　『일상적인 것들의 철학』(바다출판사, 2016)의 저자 이성민은 황금률을
　기준으로 개인 단위로 파편화된 우리 사회의 관계들을 재조명한다. 그는
　도올이 수직과 수평의 관계로 두 황금률을 분석하는 것에 기반하여,
　고정적 2자 관계와 유동적 3자 관계, 비계열적 수직 관계와 계열적 수직
　관계로 분석의 범주를 넓힌다.

••　가라타니 고진도 공동체와 시장을 교환 방식으로 구분한다. 공동체의

시장의 교환이 거래, 공동체 교환은 공유이다.

이렇듯 공동체와 시장은 생산과 도덕, 교환의 시스템이 다르다. 그러나 일상에서 공동체와 시장은 항상 공존하며 때론 경계가 모호한 경우도 많다. 가령 현대 기업은 내부적으로 협업을 위한 공동체이지만 외부적으로 서로 경쟁하는 시장이다. 기업 내부에서 각자 치열한 생존 경쟁을 벌인다는 점에서 시장의 논리가 적용되기도 한다. 건물의 안과 밖처럼 보는 관점에 따라 시장과 공동체가 달라진다.

국가의 형태는 문명의 성향에 따라 '공동체 국가'와 '시장 국가'로 구분된다. 공동체 국가는 혈연과 지연 혹은 언어나 문화에 기반해 토착적으로 형성되지만 시장 국가는 인간의 인위적 계약으로 형성된다. 근대 국가는 계약으로 탄생한 국가, 즉 시장 국가(state)다. 근대 국가의 개념을 정초한 사상가로 영국의 토머스 홉스를 꼽는다. 그는 자연 상태를 토대로 국가 개념을 세웠다. 홉스가 생각한 인간의 자연 상태는 만인 대 만인이 투쟁하는 야만적 상황에서 발휘되는 이기심이다. 수학자였던 홉스는 삼각형 내각의 합이 언제 어디서나 180도로 변하지 않듯이 인간의 야만적 이기심도 변하지 않으리라 생각했다. 그는 야만적 상태를 벗어나기

교환 방식은 호수 증여와 공동 기탁이고 시장의 교환 방식은 상품 교환 및 약탈이다. ─가라타니 고진, 조영일 옮김, 『세계사의 구조』(도서출판b, 2012)

위한 영구적인 사회 계약을 주장했다.

홉스의 야만적 자연 상태에서는 파편화된 개인의 무한한
욕망이 발휘된다. 그러나 동물은 인간과 다른 욕망 구조를
지닌다. 배부른 사자가 옆에 있는 아기 사슴을 거들떠보지도
않듯이 신체 감각에 종속된 동물의 욕망은 유한하다. 반면
인간에게는 감각을 억제할 이성이 있기 때문에 무한 욕망이
가능하다. 인간은 배가 불러도 사냥을 해 재산을 축적하고
미래를 대비한다. 인간의 무한한 욕망을 주목한 홉스는 실제
자연의 유한한 욕망을 간과했다. 또한 자연은 변하지 않는
절대 공간이 아니다. 자연은 항상 변화하며 인간의 자연
상태도 마찬가지다. 인간은 때때로 이해하기 어려운 이타적
행위를 한다는 점에서 "인간 본성이 이기적이다."라고 규정할
수는 없다.

홉스가 생각한 자연 상태는 인간 종에 한정된 인위적
시장이었다. 시장이 인위적 공간이라면 공동체는 자연적
공간이다. 자연의 욕망은 유한하고 상황에 따라 계속
변화하므로 공동체는 고정 상태를 인정하지 않는다고 볼
수 있다. 그래서 공동체 국가에는 계약이 없다. 혈연과 지연
등으로 자연스럽게 형성될 뿐이다. 무한 욕망이 작동하는
시장은 자유와 경쟁을 앞세우지만 유한을 인정하는 공동체는
관계와 협업을 한층 중요하게 여긴다.

홉스는 17세기 유럽의 과학 혁명의 분위기에서 살았다.

과학 혁명은 뉴턴의 만유인력 법칙처럼 수학적 원리에 근거한
영구적인 법칙을 추구했다. 홉스의 영구적인 사회 계약도
과학 혁명의 자장 속에서 형성되었다. 또한 서양의 개인
개념도 원자론에 기반한다. 원자적 개인은 자유로운 계약에
따라 사회를 구성한다. 근대 국가는 홉스의 이기심과 원자적
개인을 중심으로 한 시장적 계약 원리에 기초하는 셈이다.
17세기에 시작해 19세기까지 이어진 과학 혁명의 흐름은
서양의 근대 국가를 형성하는 이론적 배경이 되었다.

공동체 국가는 19세기 중반 이후 주목받기 시작한
진화론 및 양자 역학과 유사하다. 진화론은 환경에 적절하게
적응하는 자연 선택을 강조했다. 인위적 시장이 법칙을
따르는 발전적 진보를 추구한다면 자연적 공동체는 유기체의
진화에 가깝다. 20세기에 대두된 양자 역학도 고전 물리학의
절대적 법칙을 부정했다. 오로지 원자적 중력만을 다루는
고전 물리학과 달리 양자 역학은 전자기력과 강력, 약력의
다양한 힘과 소립자들이 형성하는 중층적이고 복합적인
관계를 따졌다. 또한 우주의 근본을 입자가 아닌 파동으로
보고, 존재보다는 관계를 중시했다. 공동체 국가도 다양한
이념과 제도가 중층적으로 공존하기 때문에 하나의 이념이나
제도로 규정되기 어렵다.

시장 국가는 원자적 시민들의 법과 계약으로
이루어지기에 주권자는 시민이다. 시민은 재산을 소유해야만

투표권을 얻을 수 있고 계약에 참여할 수 있다. 재산이 없으면
계약도 없고, 따라서 시민도 국가도 없다. 반면 계약이 없는
공동체 국가에는 주권 개념이 모호하다. 당연히 시민 개념도
없다. 관습에 따라 형성되는 공동체 국가는 그곳에 사는
사람이 주인이고 방문하는 사람은 손님이다. 공동체 국가에
주인이 있다면 다양한 소립자들처럼 복합적 정체성을 지닌
민중이나 백성이다.•

농업 공동체에서 상업 시장으로

20세기 디자인은 상업적이란 인식이 강했기에 디자인은
당연히 시장적 활동으로 여겨졌다. 그러나 협업을 지향하는
디자인은 시장보다는 공동체적 성격이 더 강하다. 디자인은
기업, 즉 산업 공동체에서 생산된다. 생산된 상품이 시장에서
거래될 뿐이다. 디자인은 산업 공동체의 생산이지만
산업은 교환을 목적으로 하기 때문에 항상 시장 경쟁력을

• 21세기 국가는 표면적으로는 유럽의 시장 국가를 표방하지만
 내부적으로는 공동체적 특징을 여전히 띤다. 중국 등 동아시아
 국가들에서는 여전히 공동체적 특성이 두드러진다. 이들 국가에서는
 '시민'이란 표현보다 '국민'이나 '민족'이란 표현이 주로 사용된다. 시민과
 국민에는 다소 시장적 성격이, 민족에는 공동체적 성격이 있지만 모두
 유럽 문명권의 시장 국가를 본으로 삼아 형성되었다는 점에서 전통적인
 공동체 국가 개념에는 잘 맞지 않는다.

의식한다. 바로 여기서 "디자인은 상업적이다."라는 선입견이
형성되었다.

공동체의 생산인 디자인은 시장에 간접적으로
반영되지만 개인이 생산물을 선보이는 예술은 시장에
직접적으로 모습을 드러낸다. 실제로 예술 분야에는 큰
시장이 형성되어 있다. 미술 경매 시장은 둘째치더라도
아트숍에 가면 상품화된 예술을 흔히 볼 수 있다. 문학, 음악,
연극, 영화 등 문화 예술 시장의 규모는 디자인 산업보다 훨씬
거대하다. 시장적 관점에서 볼 때 디자인이 산업적이라면
예술은 상업적이라 말할 수 있다.

상업과 상인

상업과 대립되는 분야는 농업이다. 상업은 전형적인
시장의 활동으로, 농업과는 그 목적이 다르다. 농업의 목적은
생산이고 상업의 목적은 판매와 구매다. 즉 농업이 생산하면
상업은 생산물을 거래한다.

농업에서 노동의 산물은 온전히 자기 자신의 것이지만
상업에서는 그렇지 않다. 그래서 농업과 상업의 소유
개념이 달라진다. 농업은 노동자가 생산물을 사용함으로써
소유하지만, 상업은 거래를 목적으로 하기에 상인이 생산물을
소유하지 않는다. 상인은 반드시 생산물을 팔아야만 (화폐)
소유가 가능해진다.

농업 혁명 이후 문명은 농업 공동체를 기반으로
형성되었다. 시장은 공동체 외부의 중립 공간으로 공동체들은
시장에서 만나 자급자족하고 남은 것을 교환했다. 인류는
최근까지 이런 흐름을 유지했다. 그런데 18세기 유럽에서
농업 공동체가 무너지기 시작했다. 이때부터 농업
공동체는 도시의 시장에 종속되었다. 이후 사용이 아닌
거래를 목적으로 한 생산이 급격히 늘어났다. 이런 생산을
산업이라고 불렀기에 이 현상을 산업 혁명이라고 말한다.

산업은 필요에 따른 생산이 아닌 판매를 목표하는
생산이다. 생산물이 팔리지 않으면 망하기 때문에 산업은
반드시 상업을 동반한다. 산업 혁명으로 과잉 생산이
일어나자 유통을 전문으로 하는 상업이 발달했다. 유럽에서
산업과 상업의 시장이 발달하자 오랜 농촌의 농업 공동체는
점차 와해되기 시작했고 농민들은 노동자가 되어 도시의
시장에 편입되었다. 1850년쯤 영국에서 도시 인구가 농촌
인구를 넘어섰고, 다른 유럽 국가들도 영국의 뒤를 따랐다.
20세기 초반까지 유럽 생산의 중심은 농촌-농업에서
도시-산업으로 전환되었다.

19세기 초 사회주의자였던 샤를 푸리에(Charles Fourier,
1772~1837)는 팔리지 않는 쌀을 강에 버리는 상인들을 보고
경악했다. 당시 많은 사람들이 굶주렸지만 상인들은 냉정했다.
본래 상업의 속성이 그렇다. 시장에서 팔리지 않는 생산물은

농업 시대와 산업-상업 시대의 특징

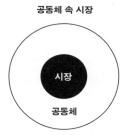

공동체 속 시장

시장

공동체

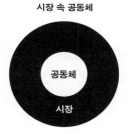

시장 속 공동체

공동체

시장

농업	상업
디자인	예술
공동체적	시장적
자급자족/거래	거래
중농주의	중상주의
사용 가치	교환 가치
적절성/대량 생산	다양성/대량 소비
네트로피(이성)	엔트로피(감성)
자율/위계질서	자유/불평등
정치	경제

가치가 없기 때문에 쓰레기로 취급된다. 시장이 확대되고 상업이 활성화되면 자연스럽게 쓰레기도 늘어나기 마련이다. 쓰레기를 줄이고 이윤을 늘리려면 시장을 확대해야만 한다. 즉 대량 소비가 필요하다.

상업 시장은 공동체를 파괴해야만 확장이 가능하다. 가령 4인 가족의 경우 치약 한 개를 팔 수 있지만 단독 세대가 늘면 한 사람당 한 개씩, 즉 4개를 팔 수 있다. 산업 혁명으로 대량 생산이 가능해지면서 대량 소비(판매)를 창출해야 했기에 유럽의 도시는 기하급수적으로 성장했다. 과잉 생산을 감당할 새로운 땅, 곧 해외 식민지도 필요해졌다. 유럽의 시장이 세계로 확대되면서 다른 문명의 공동체들은 유럽 농촌과 같은 파국을 맞았다.

농업이 노동을 통해 이윤을 창출한다면 상업은 시장의 규모로 이윤을 발생시킨다. 상인들은 시장의 규모를 키우고 시공간 차이를 통해 이윤을 창출한다. 가을 수확기에는 쌀이 흔하지만 봄이 되면 쌀이 귀해진다. 상인은 가을에 쌀을 싼 값에 대량 구입해 봄에 비싼 값으로 되판다. 유럽의 동인도 회사는 중국의 차와 도자기를 유럽에 가져와 수십 배 차익을 남길 수 있었다.

상인 입장에서 생산물의 보관과 운송은 아주 중요하다. 운송 과정에서 해적이나 도적에게 약탈을 당하면 망하기 때문에 반드시 물건을 지켜야만 한다. 그래서 과거 상업은

무력을 가진 국가의 보호 아래 이루어졌다. 국가의 보호가
여의치 않으면 상인이 직접 용병을 고용했다.

중국 문명권의 조공 무역은 국가가 상인들의 교역을
보호한 사례다. 중세 말기의 유럽도 십자군 원정대의
비호 아래 이슬람과 교역했다. 십자군 전쟁이 끝나자
상인들은 직접 사병이나 용병을 고용했다. 용병 제도가
확대되면서 베네치아 등 이탈리아 도시 국가들은 용병을
통해 전쟁을 수행하기도 했다. 상인들의 용병 활용은 동인도
회사의 식민지 개척에도 유용한 역할을 했다. 특히 영국
동인도회사는 인도에서 수십만의 세포이 용병을 고용해 무굴
제국을 무너뜨렸다.

상인의 용병술은 현대까지도 이어진다. 최근 미국은
과거 베네치아처럼 아프가니스탄이나 이라크 전쟁, 아프리카
내전에 개입할 때마다 현지 용병을 고용한다. 다국적
기업도 용병을 고용해 전쟁에 개입하고 이권을 챙긴다.
19~20세기에는 국민을 중심으로 한 징병제가 대세였지만
최근에는 다시 용병제로 돌아가는 추세다.

중상주의와 중농주의

중농주의와 중상주의는 생산과 소비의 가치를 구분하는
경제 이론으로 시대의 구분점도 된다. 공동체와 생산을
우선하는 중농주의는 공동체 속에 시장을 둔다. 농업을

장려하는 국가 부의 원천은 공동체가 생산한 농산물이다.
반면 시장과 거래를 우선시하는 중상주의는 공동체를 시장
속에 둔다. 상업과 금융 가치를 우선시하고 금은 등 화폐
보유량을 국가의 부와 동일시한다.●

중농주의와 중상주의의 입장 차는 국가 정체성에 대한
해석차로 이어졌다. 중농주의자들은 국가를 공동체로 보았다.
그들은 국가 지배층의 시장 개입을 반대하고 자유 무역을
주장했다. 개개인이 자유롭게 이익을 추구하다 보면 시장은
자연적으로 균형이 잡히리라는 게 그들의 생각이었다.
국가의 역할은 폭력을 중재하거나 방어하는 등 최소한으로
축소되어야 한다는 주장이다. 반면 국가를 국제 시장 속
행위자로 여긴 중상주의자들은 국가가 적극적으로 시장에

● 중상주의(重商主義)는 세계 경제와 무역의 총량이 불변이라는 가정
 아래 자본 공급으로 국가가 번영을 이룰 수 있다는 경제 이론이다.
 역사적으로는 15세기에서 18세기까지 유럽의 국가들에서 채택되었던
 국내 산업의 보호와 해외 식민지 건설 등을 핵심 내용으로 하는 일련의
 경제 정책 역시 중상주의적 경제 체제라 불린다. 중상주의는 지배자의 부,
 금 보유고, 무역 수지 등을 중요하게 여겼다.
 중농주의(重農主義)는 18세기 계몽주의 시대 프랑스에서 발생한 경제
 이론이다. 국가의 부는 오로지 농업의 가치에 따라 발생하며, 농산물의
 가격은 높게 책정되어야 한다는 주장이다. 중농주의는 18세기 하반기에
 크게 유행했으며, 체계적으로 수립된 최초의 경제 이론으로 평가받는다.
 중농주의의 가장 큰 유산은 노동의 결과 만들어지는 생산물을 국부의
 원천으로 삼았다는 점이다. 이로써 중농주의는 그 이전까지의 중상주의와
 차별화된다.(위키피디아)

개입할 것을 요구하며 보호 무역을 주장했다.

17~18세기 유럽은 하나의 국제 시장으로 묶인 중상주의 체제였다. 국제 시장 속 행위자인 유럽 국가들은 이윤을 얻기 위한 치열한 경쟁을 벌였다. 유럽 시장의 경찰 역할은 군사력이 강한 스페인과 영국과 같은 패권 국가가 담당했다. 새로운 강자가 등장하면 패권을 둘러싼 갈등이 치열해졌다. 그래서 이 기간 유럽 문명에는 전쟁이 잦다. 작은 공국의 영주들은 시장의 경쟁과 패권 전쟁에서 생존하기 어려웠다. 이들에게 비싼 화약 무기와 군사 등 전쟁을 감당할 여력이 없었기 때문이다. 공국의 영주들은 힘을 합쳐 하나의 강력한 중앙 집권제 국가를 만들거나 그런 국가에 소속되어야만 했다. 그래서 왕을 중심으로 한 중앙 집중형 절대 왕정 체제가 수립되었다. 절대 왕은 자신이 곧 국가라고 생각했다.●

절대 왕의 권력은 오래가지 못했다. 18세기 산업 혁명으로 유럽 시장이 활성화되자 새로운 권력층이 출현했다. 왕과 귀족의 재산을 관리하던 중간 계급은 축적된 재산을 기반으로 영향력을 발휘하기 시작했다. 학자, 변호사, 의사, 기술자, 예술가 등 새로운 지식인들도 중간 계급에 편입되었다. 이들은 경제와 사회의 주요 행위자로 등장했고 왕과 귀족은 서로를 견제하기 위해 중간 계급을 이용했다. 이

●　루이 14세(Louis XIV, 1638~1715)는 "짐이 곧 국가다."라고 말했다.

과정에서 중간 계급은 정치에도 개입하기 시작했다. 그러나
신분의 장벽을 넘을 수는 없었다.

변화는 18세기 후반 영국에서 시작되었다. 스코틀랜드
출신 애덤 스미스는 중농주의자였다. 그는 프랑수아
케네(François Quesnay, 1694~1774)와 같은 프랑스 중농주의자의
영향을 받아 대표적인 경제학 이론서인 『국부론』을 썼다. 기존
중상주의 경제론이 시장 관습을 반영한 '인간법'을 따랐다면
애덤 스미스는 관습을 초월하는 '자연법'을 주장했다. 인간의
본성이 이기적이라는 홉스의 기본 전제를 수용하기는 했지만
스미스는 홉스처럼 비관적이지 않았다. 인간이 자유롭게
이기심을 추구할 때 최대한의 부가 창출되며, 각자가 제
욕망을 쫓기만 해도 "보이지 않는 손"이 국가 공동체의 경제
균형을 잡아 주리라 기대했던 것이다.

『도덕 감정론』의 저자이기도 한 스미스는 인간의 본성에
대해 낙관적이었다. 홉스는 인간의 이기심이 무한하다고
보았던 반면 스미스는 인간의 이기심에 한계가 있다고
생각했다. 앞서 언급했듯이 배부른 사자는 옆에 있는 어린
사슴을 잡아먹지 않는다는 것만 보아도 자연 상태의 욕망은
유한하다. 마찬가지로 스미스는 인간의 욕망도 유한하다고
생각했다. 홉스는 야만적 시장을 자연 상태로 보았고
스미스는 욕망의 한계가 작용하는 시장을 자연 상태로
보았다. 게다가 스미스는 인간은 동물과 달리 이타적인

동정심도 지녔다고 생각했다. 때문에 자기만족 이상의 부를
다른 사람을 돕는 데 쓰리라 짐작했다.

애덤 스미스는 가치는 노동으로 만들어진다는 로크의
'노동 가치설'도 수용했다. 한발 나아가 분업과 협업을
활용하면 생산력을 크게 증대할 수 있다고 주장했다. 예를
들어 혼자 바늘을 만들면 하루에 스무 개 이상 만들기
어렵지만 열 명이 분업하면 4만 개 바늘을 만들 수 있다는
논리였다. 노동에 있어 인간의 이타심과 협업을 중요시한
스미스는 홉스의 무한 욕망을 유한 욕망으로, 로크의
사유(私有)를 공유(共有) 개념으로 탈바꿈시켰다. ●

애덤 스미스의 이론은 중농주의를 대표한다. 18세기
유럽의 중간 계급은 중농주의 영향을 받았다. 이들은 스미스
이론에 따라 국가의 시장 개입을 부정했다. 중간 계급의 실제
타격 목표는 국가가 아닌 귀족 계급이었다. 그들은 귀족과
국가를 분리하려고 노력했다. 1776년에는 미국 시민은 영국
귀족에게서 독립했고, 1789년에서는 프랑스 대혁명이 일어나
민중이 정치의 주체가 되었다. 두 사례 모두 중간 계급 주도로

● 애덤 스미스의 주장은 고전 경제학의 기초가 되었다. 자연법과 노동,
 분업에 근거해 경제의 독자성을 주장한 스미스의 사상은 산업 혁명의
 주역인 중간 계급 자본가들에게 큰 영향을 주었다. 그들은 스미스의
 중농주의 이론에 따라 국가 개입을 배제한 자유 무역을 추구했다.
 다만 당시 사회 경제 전반은 국제 무역보다는 소작농과 소농 공동체를
 기반으로 하는 작은 경제 단위였다.

이루어진 혁명이었다. 이들은 민중과 힘을 합쳐 국가를
장악했고 왕과 귀족을 단두대에서 처형했다. 유럽의 오랜
신분제가 무너지면서, 민중을 선동한 중간 계급은 정치의
주도권을 쥐었다. 경제의 주요 행위자로 등장한 민중 덕분에
시장 수요도 크게 확대되었다.

19세기 영국은 강력한 해군력을 바탕으로 한 세계의 패권
국가였다. 일찍부터 공화제를 유지했던 영국에서는 1832년
선거를 통해 중간 계급이 국가를 장악하는 형태를 갖추었다.
영국 중간 계급은 겉으로는 자유 무역을 강조했지만 뒤로는
영국의 이익을 우선시했다. 국제 시장에서 충돌이 일어날
경우 무력을 동원해 식민지를 착취했다. 일례로 영국은
청나라와의 무역 불균형을 해소하기 위해 인도에서 아편을
재배해 청나라에 수출했다. 그리고 아편을 판매해 얻은
수익으로 청나라 차와 비단 등을 수입했다. 청나라에서
아편이 사회적 문제가 되자 조정(정부)은 아편 수입을
금지했다. 이 과정에서 두 나라가 충돌해 두 차례의 아편
전쟁(1840~1842, 1856~1860)이 일어났고 청나라는 두 번 모두
패배했다. 아편 전쟁에서 승리한 주역은 영국 정부가 아닌
중간 계급 자본가들이었다. 증기 기관과 철재 몸체, 장거리
대포로 무장하고 청나라를 유린한 네메시스 군함은 영국
동인도회사의 주도로 만들어졌다. 아편 전쟁에서 승리한
동인도회사는 청나라에게 굴욕적인 개방을 강제했다.

청나라가 무너지면서 다른 유럽 열강들도 동아시아
식민지 확보 경쟁에 뛰어들었다. 동남아 국가 대부분은
유럽 열강의 식민지로 전락했다. 프랑스는 인도차이나
반도, 포르투갈은 마카오, 네덜란드는 인도네시아, 미국은
필리핀을 차지했다. 영국과 미국의 지원에 힘입어 뒤늦게
열강에 합류한 일본도 식민지 경쟁에 뛰어들며 조선과
만주를 식민지로 삼았다. 세계는 16~17세기 아메리카 대륙과
마찬가지로 유럽 열강들의 식민지 쟁탈 무대로 전락했다.
다른 문명들의 오랜 공동체들은 맥없이 무너졌고 유럽 문명의
국제 시장은 전 세계로 확대되었다.

유럽 시장의 세계화

유럽 문명은 강력한 군사력을 바탕으로 이념과 기술,
체제, 언어 등이 모든 분야에서 우월성을 과시했다. 유럽의
식민지가 된 다른 문명들은 유럽의 문화를 수용해야만 했다.
자유주의 이념 추구는 사회적 목표가 되었고 개인의 권리와
경쟁에 기초한 민주주의와 자본주의는 선진적인 체제로
자리매김했다. 세계의 인재들은 유럽과 미국에 몰려들었고
이들은 유럽의 기술과 문화를 자국에 전달하는 선교사가
되었다. 다른 문명권의 오랜 전통적 가치들은 폄하되거나
폐기될 운명에 처했다.

20세기 초 모든 분야의 권력을 장악한 유럽의 중간

계급들은 점차 귀족화되었다. 노동과 성실을 강조했던
자본가는 게으름을 미덕으로 삼았고 겸손과 절제는 과시와
과소비로 바뀌었다. 자본 계급의 토대가 되었던 프로테스탄트
윤리는 쓰레기통에 버려졌다. 미국 경제학자 소스타인
베블런(Thorstein Bunde Veblen, 1857~1929)은 이들을 유한
계급(The Idle Class)이라고 불렀다. 중농주의 자유 무역을
주장하던 중간 계급들이 귀족화되면서 국가 체제도 중상주의
보호 무역을 추구했다. 이런 흐름은 1차 세계 대전과 세계
공황으로 가속화되어, 2차 세계 대전까지 많은 국가들이 보호
무역 체제로 전환했다.

19세기 후반 2차 산업 혁명이 일어나면서 본격적인 대량
생산이 시작되었다. 탄탄한 중공업을 바탕으로 새로운 강자로
등장한 독일은 기존의 패권 세력인 영국과 충돌했다. 유럽은
영국과 독일을 중심으로 분열되었고 두 국가의 갈등은 세계
대전으로 이어졌다. 탈아입구(脫亞入歐)를 주장하며 아시아의
유럽을 자처했던 일본은 1차 세계 대전의 승전국이 되면서
새로운 열강으로 부상했다. 일본은 한반도를 발판 삼아
만주와 중국 대륙까지 노렸다.

이십여 년 후 다시 일어난 2차 세계 대전은 혁명 세력인
소련(극좌파)과 파시즘의 독일(극우파) 사이의 이념 전쟁이자,
태평양을 둘러싼 미국(온건파)과 일본(극우파)의 각축전이었다.
큰 틀로 보면 파시즘을 상대로 한 전쟁이었다. 대륙에서는

소련이 독일 파시즘을 제압했고, 태평양에서는 미국이 일본 파시즘을 제압했다. 미국이 일본에 원자 폭탄을 떨어뜨리며 기나긴 전쟁은 종식되었다. 승전국인 미국과 영국은 다시 세계 패권을 차지했고, 소련도 하나의 세력을 구축했다.

1945년 세계 대전이 끝나고 전쟁에 환멸을 느낀 인류는 국제 연합(UN)을 만들었고, 다양한 국제기구와 국제 협약도 이때 마련되었다. 독일과 일본은 패권을 상실했고, 미국과 소련이라는 새로운 강자들을 위한 새로운 계약이 요구되었다. 원자 폭탄의 위력을 과시한 미국이 각종 계약을 주도했다. 각국 대표들은 미국 브레턴우즈에 모여 미국 달러를 기축 통화로 삼고 국제 관세 협약인 무역 협정(GATT)을 맺었다.●

소련은 엄청난 희생을 감당하며 독일의 무릎을 꿇린 승리의 주역이었다. 소련은 미국의 패권을 수용하지 않았다. 미국과 소련이 이념적으로 충돌하자 서유럽과 일본은 미국을 지지했고, 동유럽과 중국은 소련의 손을 들었다. 식민지였던 한국과 중국, 베트남 등 아시아 국가들도 이념적으로 찢어졌다.

● 이 협정을 브레턴우즈 협정이라 부른다. 브레턴우즈 체제(Bretton Woods System)는 국제적인 통화 제도 협정에 따라 구축된 국제 통화 체제로 2차 세계 대전 종전 직전인 1944년 미국 뉴햄프셔 브레턴우즈에서 열린 44개국이 참가한 연합국 통화 금융 회의에서 탄생되었다. 협정에 따라 국제 통화 기금(IMF)과 국제 부흥 개발 은행(IBRD)이 설립되었다. 통화 가치 안정, 무역 진흥, 개발 도상국 지원, 특히 환율 안정이 주요한 목표였다.

세계는 미국과 소련을 중심으로 한 냉전 체제가 형성되었다.
이런 구도는 흡사 2500년 전 페르시아 제국을 이긴 고대
그리스의 아테네와 스파르타 동맹의 충돌을 연상시킨다.
실제로 조지프 나이(Joseph Samuel Nye, 1937~)와 같은 국제
정치학자들은 고대 그리스의 역사를 염두에 두고 냉전 전략을
구상했다.

미국 동맹과 소련 연방은 모두 유럽 문명의 시장에서
기인한 체제였다. 세계 체제가 공동체에서 시장으로 바뀌자
구세계의 중심이었던 중국과 이슬람 국가들은 제3세계로
전락했다. 중국은 소련과 같은 공산주의 국가였지만 다른
노선을 견지했다. 영국에서 독립한 인도 또한 독자 노선을
걷기 시작했다. 제3세계 국가들은 중국과 인도를 중심으로
새로운 세력을 형성했다.

현대 사회

1750년 산업 혁명으로 열린 생산 시대는 1950년 소비
시대로 전환되었다. 생산 시대에 생산하는 산업이 시장을
주도했다면, 소비 시대에는 산업보다 상업이 중요해진다.
흐름상 1750~1950년 생산 시대−생산 중심의 과잉 생산은
1950년 이후 소비 시대−소비 중심의 극처방으로 해결해야만
하기 때문이다.

자본가들이 내린 극처방은 세계 시장의 확대를 통한

자본의 지구화였다. 2차 세계 대전 이후 계획 경제를 추구했던
국가 자본주의는 약 삼십 년간 호황을 누렸다. 이 기간 동안
산업 공동체의 노동자들은 많은 혜택을 받으며 중산층이
되었다. 그런데 1970년 이후 자본의 이율이 점차 하락하고
석유 등 원자재 값이 폭등하면서 자본주의는 위기를 맞았다.
1980년대 미국과 영국은 불황을 회복하기 위해 국가가
주도했던 규제를 대폭 줄였다. 노동법이 유연해져 고용과
해고가 쉬워졌고 물가 대비 임금도 서서히 하락했다. 각종
규제에서 벗어난 자본은 임금이 저렴한 해외에 공장을
설립하고 해외 시장을 적극 공략해 초국가적 기업으로
성장했다. 이를 신자유주의 체제라 말한다.

소련과의 갈등으로 금융 위기에 처했던 중국은 1978년
개혁 개방을 추구하며 신자유주의 시장 질서에 편입되었다.
1980년대 후반 동유럽의 경제도 붕괴하면서 공산 정권들이
하나씩 와해되었고 결국 1991년 소련 연방도 해체되었다.
이후 대다수 국가들은 미국이 주도하는 신자유주의 시장
질서에 흡수되었다.

신자유주의가 주장하는 자유 무역은 18세기
중농주의자들이 주장했던 자유 무역과 사뭇 다르다.
통화에 있어서만큼은 중농주의보다는 중상주의에 가깝다.
신자유주의도 중농주의의 주장대로 국가의 시장 개입을
반대했지만 금융에서만큼은 국가의 강력한 개입을 허용했다.

신자유주의자들은 기본적으로 통화주의자들이다. 경제는
하락하는데 물가는 오르는 '스태그플레이션'을 해결하기 위해
신자유주의자들은 인플레이션(물가 상승)을 막기 위한 통화량
규제를 강조했다. 당시 그들의 주장은 일리가 있었고 실제로
경제 위기에 처한 몇몇 국가들이 회생하였다.

　　현재 신자유주의 체제는 미국의 달러가 주도하고 있다.
세계 경제는 미국 내 FRB 연방 은행에서 발행하는 달러와
월스트리트의 금융 시스템을 중심으로 돌아간다. 이를
금융 자본주의라고 말한다. 미국의 군사력은 달러 체제를
뒷받침한다. 다른 국가들도 중앙은행을 통해 화폐를 발생하고
금융을 통제하지만 각 국가들의 화폐는 달러로 환산되어 세계
무역에 참여한다는 점에서 미국의 달러에 종속되어 있다고
볼 수 있다. 달러와의 환율이 국가 경쟁력의 지표가 되는 이
시대에서는 달러가 금융 시장의 왕인 셈이다.

　　1648년 종교 전쟁을 통한 베스트팔렌 조약에서 시작되어
미국의 독립과 프랑스 대혁명, 1차 세계 대전과 대공황 그리고
2차 세계 대전을 종식하는 데 주요한 기점이 된 브레턴우즈
협정, 20세기 중반 냉전 시대를 지나 신자유주의까지 약
400년간 근대 인류는 숨 가쁘게 달려 왔다. 그사이 종교적
신은 국가와 자본으로 대체되었고 정신은 물질화되었다. 오랜
문명의 공동체 국가들은 근대 유럽이 발명한 시장 국가로
편입되는 과정에서 개인으로 파편화되었다.

21세기에 들어와 신자유주의 체제는 한계를 드러내고 있다. 양극화에 따른 불평등, 각종 혐오 테러 등 예상치 못했던 다양한 사회 문제들이 등장했다. 대안도 마땅치 않다. 이미 공산주의는 무너졌기에 북유럽형 사회 민주주의만 간간히 거론된다. 그러나 서로 대립하던 자유주의와 공산주의(혹은 사회주의), 세계주의와 국가주의 등은 모두 개인주의에 기반한 시장을 중심으로 한 이념들이다.

현대는 시장 제국주의 시대다. 패권 국가인 미국은 달러와 군사력을 앞세워 세계 시장을 이끌고 있다. 그러나 미국의 패권이 언제까지 계속될는지는 의문이다. 현재 세계의 흐름은 예측 불허다. 유럽은 오랜 분열을 종식하고 연합하여 유로 공동체를 결성했지만 순탄하지 않다. 2016년 6월 영국은 유로의 탈퇴를 선언했다. 유로 공동체의 격변으로 이어질지 지켜볼 일이다. 불과 150년 전 아편 전쟁에 패했던 중국은 세계의 공장으로 등장하며 과거의 영광을 되찾기 위한 토대를 구축했다. 중국은 성공적으로 자본을 축적한 뒤 거대한 소비 시장을 선도하고 있다. 이제는 중국의 뒤를 이어 베트남과 동남아시아가 세계의 공장으로 부상하고 있다. 러시아와 인도의 움직임도 만만치 않다. 러시아는 중국과 함께 중앙아시아 국가들을 아우르는 상하이 협력 기구를 구상 중이다. 인도양을 기반으로 한 동아시아와 아프리카 국가들은 인도를 중심으로 한 오랜 경제 공동체의 회복을 모색하는

것이다. 이를 경계하는 미국은 달러 패권을 앞세워 일본과
오스트레일리아 등 태평양 국가들을 중심으로 환태평양
경제 동반자 협정(TPP)을 추진 중이다. 그런데 2016년
미국 대선에서 도널드 트럼프가 당선되었다. 선거 과정에서
줄곧 TPP 같은 자유 무역 협정에 반대하며 보호 무역을
주장해 왔던 트럼프가 이끌 미국의 행보는 예측하기 어렵다.
2076년은 미국이 형성된 지 300년을 맞는 해다. 역사에서
300년 이상 가는 제국은 드물다는 점에서 미국이 과거 로마
제국처럼 분열될지는 앞으로 지켜볼 일이다. 물론 당장은
미국의 패권이 강력하지만 다른 문명들의 도전 또한 만만치
않은 까닭이다.

　　또한 현대는 국가의 시대다. 20세기까지는 국가와
시장이 갈등하는 시장 구조였다. 그러나 중상주의와 중농주의
이론에서 보았듯이 시장의 상대적 개념은 국가가 아닌
공동체다. 21세기는 '국가 vs 시장'의 프레임이 아닌 '공동체
vs 시장'으로 프레임으로 시선을 바꾸어야 한다. 시장 국가를
초월한 새로운 공동체를 지향하는 사회 모델이 필요하다.

　　2050년까지는 여전히 시장 중심의 소비 시대-소비 중심
시기다. 20세기부터 이어진 과소비는 자원의 고갈 문제와
각종 환경 문제를 유발하고 있다. 이런 흐름에서 새로운 삶의
의식이 제기되고 새로운 기술들이 등장한다. 파편화되었던
개인은 새로운 공동체를 구상하기 시작했고 새로운 통합을

위한 융복합적 사고를 지향하고 있다. 기술 변화의 흐름도 숨
가쁘다. 디지털 기술과 인공 지능, 3D 프린터, 로봇 기술, 드론
등 새로운 기술 혁신들은 새로운 생산 방식과 생산 관계를
예고한다. 가상 현실과 홀로그램 기술은 기존 시공간에 대한
개념 변화를 촉발하고, 산업 중심적 패러다임이 환경 중심적
패러다임으로 교체되면서 기존의 경제·정치 체제도 변혁을
맞을 터다. 현대 인류는 이행기라는 통합적 변화의 입구에서
어떤 이념과 체제를 선택할지 기로에 서 있다.

디자인의 가치

산업 혁명 이후 공동체가 시장에 종속되면서 우리 시대는
전형적인 시장 중심 사회가 되었다. 소비에 있어 적절성을
추구하는 공예/디자인이 공동체의 사용을 지향한다면
다양성을 추구하는 예술은 상업 시장을 지향한다. 자유로운
예술은 공동체의 속박에서 벗어나 수평적 시장에서 평가받고
거래된다. 붉은색 파동의 생산 시대(전환기)는 예술에
해당되고 파란색 파동의 소비 시대(이행기)는 공예/디자인에
해당되지만 산업 혁명 이후의 근현대는 공동체 중심에서 시장
중심 사회로 전환되었기에 공예/디자인도 시장의 예술적
경향을 띠게 된다. 이는 공예/디자인이 본질에서 벗어나게
되었음을 의미한다. 이런 현상을 살피기 위해 가치 측면에서

공동체와 시장을 다시 살펴보자.

가치란 무엇일까. 가치 개념은 상당히 복잡하지만 크게 보면 위계질서를 나누는 것이다. 쉽게 말해 가치 판단이란 무엇을 먼저 할지 행동의 우선순위를 결정하는 행위다. 가치가 높다고 생각하는 것의 우선순위가 올라간다. 가치는 상황에 따라 달라진다. 가치 기준이 하나로 수렴된다면 그 사회는 전체주의 사회가 된다. 시장에서 가치 평가의 유일한 잣대는 돈이지만 공동체에서 가치는 절대적이지 않다. 비록 현대가 시장 중심일지라도 사회에는 언제나 시장과 공동체가 공존하기 때문에 가치 기준은 다양하다.

우리는 흔히 "가족 같은 공동체"라고 말한다. 가족은 돈으로 거래할 수 없다. 가족 안에서는 사적인 소유 개념이 불명확하다. 구성원이 번 돈을 나눠 쓴다. 집과 부엌, 치약, 청소기 등 물건도 공유한다. 공동체는 함께 생산하고 함께 소비하는 일종의 공유 경제 시스템이다.● 공동체에서는 가치를 공유하지만 시장에서는 가치를 거래한다. 공동체에는 상황에 따라 다양한 가치가 공존하지만 시장은 오로지 '이윤'만을 추구한다. 시장 자본주의에서 이윤은 경쟁을 통해 만들어진다. 자본주의는 제로섬 게임이기에 어느 한쪽이

● 영어로 Economy는 살림하는 사람이라는 의미의 그리스 단어 oiko nomos에서 유래했다.(위키피디아)

이윤을 얻으면 다른 한쪽은 손해를 보게 되어 불평등한
상태가 된다.

물론 공동체도 평등하지는 않다. 가치에 따른 위계질서가
형성되어 있다. 군주와 신하, 아버지와 아들, 어른과 아이
등의 관계에 따라 우선순위가 결정된다. 그런데 공동체의
위계질서와 시장의 불평등은 다르다. 승자와 패자로 형성된
시장의 불평등은 패자의 불만을 야기하지만 공동체의
위계질서는 오랜 관습적 이해에 근거하기에 불만이
적다. 불평등에 따른 불만이 극단에 이르면 폭력 사태가
벌어지는데, 시장의 불만이 공동체보다 크기 때문에 시장에는
폭력이 일어날 확률이 높다. 그래서 시장은 불평등과 불만을
줄이기 위한 공정한 정의 구현을 모색한다.

시장에서 가장 대표적인 폭력은 약탈이다. 약탈은 정당한
교환이 아닌 부당한 방법으로 남의 소유물을 훔치는 행위를
말한다. 시장에는 소유를 지켜 주고 교환 질서를 유지하기
위한 시스템이 필요했다. 이런 이유로 유럽 문명은 근대 법을
만들고 근대 국가를 형성했다. 즉 근대 국가란 시장 질서를
세우기 위해 형성된 시스템이다. 국가는 법을 통해 개인의
소유를 보호하고 공정한 정의를 구현함으로써 시장의 질서를
확립한다. 법을 어긴 사람을 가두거나 처벌한다. 오늘날의
국가도 시장형 근대 국가의 연장선에 있다.

자본주의를 분석했던 독일의 사회 경제학자 마르크스는

가치를 사용 가치와 교환 가치로 구분했다. 공동체에서는
사용 가치가 강조되고 시장에서는 교환 가치가 중요해진다.
사용 가치가 생산물을 사용하는 가치라면, 교환 가치는
생산물을 비교하는 가치다. 교환 가치는 상대적 개념으로서
비교할 대상이 있어야 비로소 가치가 증명된다. 이를 가치
상대성이라 말한다.

사용성이 높을수록 가치가 높아지는 게 일반적이듯
교환 가치는 사용 가치에 근거한다. 상품들은 상대적인 사용
가치에 따라 각각의 교환 가치가 매겨진다. 그런데 시공간에
따라 상품들의 사용 가치가 달라지기 때문에 교환 가치를
정하기는 쉽지 않다. 이런 이유로 사용 가치를 초월하는
독특한 상품이 등장했다. 그것이 바로 돈이다. 시장에서
모든 상품과 교환 가능하기에 가장 사용 가치가 높은 돈은
시장에서 절대적 가치를 누리는 상품의 왕이 되었다.

시장의 소비는 거래, 즉 교환 경쟁이다. 돈은 최고의
교환 경쟁력을 자랑하는 상품이다. 시장이 과열되면 교환
경쟁이 치열해지면서 돈의 교환 가치가 상승하고 시장이
축소되면 돈의 교환 가치도 빈약해진다. 돈은 공동체의 실제
사용에 있어 전혀 쓸모가 없다. 시장이 붕괴되면 돈은 거품
같은 허상이 된다. 그럼에도 시장 중심 사회에서는 실제 사용
가치보다 절대적 교환 가치인 돈이 한층 신뢰받는다.

디자인 분야에서도 비슷한 현상이 일어난다. 디자인의

기반은 적절한 사용 가치에 있다. 그러나 시장은 디자인의 사용 가치보다 교환 가치를 우선한다. 상품 경쟁력을 위해 디자인에 대한 수요가 생기자 전문 디자이너가 등장했다. 디자이너는 시장에서 상품의 교환 가치를 높이기 위해 기능보다 외관을 멋지게 치장하는 데 공을 들여야만 했다. 이 과정에서 스타일링 중심의 디자인이 탄생했다.

스타일링에 치우친 디자인은 사용 가치가 떨어지기 마련이다. 그럼에도 시장에서는 멋진 외관을 선보이는 디자인이 잘 팔리는 것이 현실이다. 스타일링은 사용성을 추구하던 공동체의 디자인을 시장으로 옮겨 놓았다. 상품 경쟁의 도구가 된 디자이너들은 멋진 스타일링에 매몰되어 점차 사용 가치를 폄하하게 되었다. 나아가 디자인 그 자체가 아닌 돈을 목적으로 두는 디자이너들도 생겼다. 이들에게 디자인은 돈벌이의 수단으로 전락했고, 교환 가치만을 추구한 디자이너는 사용 가치에 대한 전문성과 신뢰를 상실한 탓에 그 역할이 스타일링에 국한되는 상황에 처했다. 자연히 현대 디자인은 가치의 방향성을 상실했다.

20세기 후반 환경 문제와 각종 사회 문제가 대두되면서 디자이너의 역할과 책임에 대한 문제 제기가 시작되었다. 많은 사람들이 디자이너를 전적으로 신뢰하지 못하는 이유는 지금까지 디자인 분야가 취한 태도에 있다. 현대 디자인의 풍토가 스타일링의 함정에서 벗어나지 못하고 있기 때문이다.

그러므로 디자이너들이 염려하는 위기란 "디자인의 위기"가
아닌 "디자이너의 위기"다.

　　디자인의 본질과 뿌리는 공동체와 사용 가치에 있다.
디자이너가 사용성을 외면하고 스타일링만 지향하면 결국
디자인도 실패하고 스스로의 신뢰도 추락하는 악순환에
빠진다. 전문 디자이너들은 자신들에게 질문해야 한다.
디자인의 가치가 무엇인가. 교환 가치에 매몰되지 않았는가.
사적인 문제와 공적인 문제를 혼동하지 않았는가. 나아가
디자이너가 만든 디자인이 현대 사회에 어떤 영향을 주고
있는지 지속적으로 되물어야 한다.

4 기술 및 문자의 확대

지금까지 파동을 통해 역사의 흐름을 살펴보았다. 회색 파동과 붉은색-파란색 파동의 반복적 패턴을 통해 예술과 공예/디자인의 특징을 추출했다. 아울러 공동체와 시장의 특징도 살펴보았다. 이번에는 기술과 문자의 패턴을 살펴보자. 기술 변화의 흐름은 연표 중간 영역의 하단에, 문자 변화는 중간 영역 상단에 기록되어 있다.

감성과 이성은 디자인 모형의 X축이고 복잡과 단순은 Y축이다. 생존을 위한 자연 선택의 진화 과정은 감성화와 이성화, 복잡화과 단순화, 네 가지 전략이 모두 사용된다. 인류의 문명과 역사도 그렇게 진화해 왔다. 그런데 기술과 문자의 경우 점점 복잡해지고 이성화되는 방향으로 진행되고 있다. 우리는 흔히 기술과 문자가 진보해 왔다고 말하는데, 이때 진보란 더 복잡해지고 이성화되었다는 의미다. 이런 점에서 진보적 가치 지향이 자연의 진화에 비해 다소

편협하다는 사실을 유추할 수 있다. 여타 동물과 달리 인간의 진화는 진보적 의지로 이루어졌으며 기술과 문자의 진보는 문명을 진화시키는 동력이었다.

농업 혁명 이후 인간은 진화를 멈추고 기술적 진보를 시작했다. 복잡-이성에 의한 진보는 문명적 보편성을 지향했다. 산업 혁명까지 기술은 지속적으로 발전을 거듭했고 많은 사람들에게 보편화되었다. 이제 현대인은 자연이 아닌 인공 도시에서 생활한다. 문자도 마찬가지다. 약 5000년 전 몇몇 문명권에서 최초의 문자가 등장한 후 문자는 서서히 보편적인 소통 수단으로 자리매김했다. 이제 대다수가 문자를 사용한다. 기술과 문자를 통한 보편화는 인류의 주체적 인식을 확대했다.

기술 변화 패턴: 보편성의 확대

기술은 역사와 문명의 핵심 키워드이자 디자인의 상위 개념이다. 예술과 공예, 디자인은 모두 기술의 범주 안에 있기에 기술 변화를 추적하면 역사의 패턴과 함께 디자인의 변화 양상도 가늠할 수 있다.

기술은 크게 물질적인 도구와 정신적인 관념으로 나누어 볼 수 있다. 기술 관념은 경험에 의지한다는 점에서 과학의 초월적 관념과 다르다. 과학이 참과 거짓을 따져 변화를

초월하는 원리적 지식이라면 기술은 변화에 적응하기 위해
성공이냐 실패냐를 따지는 절차적 지식이다. 연표 중간
영역의 하단을 보면 해당 시기의 역사 흐름을 바꾼 성공적
기술이 나열되어 있다.

신석기 농업 혁명 이후의 기술

인류 최초의 기술은 '불'이다. 불을 다루게 되면서 요리가
가능해졌고 야생 동물의 위협에서 안전도 확보했다. 인간의
뇌는 신체에 비해 크고 복잡하다. 에너지의 20~25퍼센트를
뇌에 사용하는 인간은 비슷한 중량의 다른 포유류에 비해
훨씬 많은 에너지를 필요로 한다. 다른 동물이라면 이
에너지를 충당하기 위해 온종일을 먹고 소화하는 데 쏟아야만
한다. 하지만 인간은 불을 사용한 요리를 통해 자연 에너지를
압축해서 흡수했기에 시간을 효율적으로 사용할 수 있었다.

불의 혁명에 버금가는 혁명은 농업 혁명이다. 수렵과
채집을 하며 이동하던 인류는 약 1만 년 전 정착했다.
이때부터 인류는 농업에 기반한 유형화된 삶을 영위했다.
이를 농업 혁명이라고 말한다.● 쟁기는 자연의 척박한 땅을
일구는 농업 혁명의 핵심 기술이다. 인간은 쟁기를 통해

● 농업 혁명으로 동물적 인간이 식물적 인간으로 전환되었다. 이탈리아의
 생물학자 스테파노 만쿠소는 『매혹하는 식물의 뇌』에서 약 5억 년 전
 식물도 정착 생활을 결정했다고 말한다. 정착한 식물 종은 환경에 맞춘

기술의 확대 – 도구의 보편화

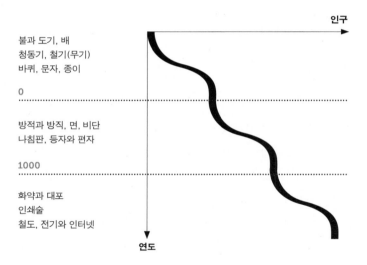

불과 도기, 배
청동기, 철기(무기)
바퀴, 문자, 종이

0

방적과 방직, 면, 비단
나침판, 등자와 편자

1000

화약과 대포
인쇄술
철도, 전기와 인터넷

인구

연도

농사를 짓기 시작하면서 한곳에 뿌리내릴 수 있었다. 농업
혁명 이후 인류 문명의 기술은 급격히 발달하기 시작했고
기술의 성패는 문명의 성장과 쇠퇴를 좌우했다. 성공한
기술을 발명한 문명은 그 지역의 패권을 차지했다. 기술을
발명하지 못한 문명은 다른 문명의 기술을 도입해야만
했다. 문명을 지속하기 위해서도 기술 교류는 반드시 필요한
조건이었다.

　　서아시아의 메소포타미아는 유라시아 문명의
배꼽이었다. 이 문명에서 바퀴 기술이 발명되었다. 아주
유용했던 바퀴 기술은 유라시아 대륙 전역으로 금방 퍼졌다.
또한 메소포타미아 문명의 수메르에서 최초의 문자도
형성되었다.(B.C.3000년경) 수메르 문자는 이집트 및 미노스와
미케네, 페니키아 등 지중해 문명에 영향을 주었다. 점차
지중해 유역의 문자들이 하나로 통합되어 알파벳이 되었다.
대륙의 반대쪽이었던 중국 문명권에서는 거북이 배와 소의
뼈에 점을 치고 이를 본뜬 갑골 문자가 만들어졌다. 인도와
아메리카 문명에서도 문자가 형성되었다.

　　B.C.1500년경 소아시아 지역의 히타이트인은 철기
기술을 발명했다. 철기 이전에는 청동기가 주로 사용되었다.

패턴 시스템을 확립하고 주변 환경을 유리하게 바꾸어 안정된 상태를
유지했다.

수천 년을 이어 온 기존의 청동 기술은 중앙아시아에서 발명되었기 때문에 주석을 필요로 했다. 주석은 흔한 광물이 아니었기에 생산 비용이 높아 부유한 지역이나 국가만이 청동 기술을 보유했다. 반면 철광석은 유라시아 대륙 전체에 흔한 광물이었기에 생산 비용이 저렴하고 다루기도 편했다. 철기 기술도 바퀴 기술처럼 급격히 확산되었다.

B.C.500년 전후 중국 문명권도 철기 기술을 확보했다. 기술 도입은 다소 늦었지만 기술 수준은 뒤처지지 않았다. 특히 철을 녹일 때 바람을 불어 넣는 풀무 기술•과 대량 생산이 가능한 거푸집 기술이 탁월했다. B.C.3세기 진시황은 표준화된 철기 기술로 만든 석궁의 힘으로 중국을 통일했다. 철기 기술의 빠른 발전 덕분에 중국 문명은 주변 문명에 강력한 영향력을 발휘했다.

중국 문명권에서 보유한 또 하나의 독보적인 기술은 제지술이었다. 종이는 기원전부터 만들어졌지만 문서에 사용된 것은 오래되지 않았다. 주로 비단과 대나무가 문서로 사용되었다. 비단은 가격이 비쌌고 대나무는 다루기와 보관이 어려웠다. 105년 한나라 관료인 채윤(蔡倫, ?~121)은 종이의

• 풀무 기술은 철을 녹이기 위해 바람을 넣는 기술이다. 유럽의 풀무는 밀 때만 바람이 들어갔지만 중국의 풀무는 밀고 당길 때 모두 바람이 들어갔다. 즉 바람이 두 배 빨리 들어갔다. 유럽은 중세가 넘어서야 이 기술을 도입한다.

중요성을 간파하고 종이 제작 기술 개량하고 체계화했다.
그가 황제에게 건의한 이후 종이는 문서에 종종 사용되었고
당나라에 이르러 비단이나 대나무 등을 완전히 대체했다.
반면 유럽과 중앙아시아 문명은 종이가 없어 진흙, 양피지,
동물 가죽, 건물 외벽 등을 사용했다. 8세기에 이르러서야
중국의 종이 기술은 이슬람에 전달되었고 몇 세기 더 지나
유럽까지 전파되었다.

　　전쟁이 잦았던 유럽 문명은 무기 기술이 뛰어났다.
영화나 책에 나오는 중세의 기사는 거대한 창과 갑옷을 입고
있다. 등자와 편자 덕분이다. 유럽 문명은 중앙아시아의
유목민들이 사용하던 등자 기술을 일찍 수용했다. 발을
지지할 수 있는 등자 덕분에 유럽의 기사들은 거대한 창과
갑옷을 사용할 수 있었고, 말발굽인 편자 기술 덕택에 무거운
기사를 태우고도 더 빨리 달릴 수 있었다. 당시 말을 탄 기사는
20세기의 탱크처럼 위력적이었다.

　　근대 전쟁 기술의 핵심인 '화약'은 10세기 무렵 중국에서
발명되었다. 화약은 이슬람에서 대포에 응용되어 동로마의
콘스탄티노플 성벽을 무너뜨렸다.(15세기) 유럽은 이 화약
기술을 적극 도입해, 작고 연사 가능한 효율적인 대포와
소총을 발명했다.(17세기) 대포는 범선과 융합되면서 유럽
대항해 시대를 이끌었다. 총은 활을 대체했다. 전투를 이끌던
기사는 보병이 쏘는 총에 취약했다. 보병은 전투에서 지위를

회복했다. 과거 전쟁의 주역이었던 기사와 궁수는 보병과
포병으로 대체되었다.

활자는 11세기 송나라의 평민 인쇄공인 필승(畢昇)이
내놓은 발명품이다. 그러나 중국에서 활자는 잘 쓰이지
않았다. 한자의 특성상 한 면 전체를 찍는 목판 인쇄가 더
유용했다. 활판 인쇄술은 알파벳이라는 새 주인을 만나면서
진가를 발휘했다. 15세기 유럽의 금속 인쇄술은 종교 개혁에
불을 붙였고 과학 혁명에도 크게 기여했다.

현실 문제를 중시했던 중국 문명에서는 실생활에 유용한
기술이 발달했다. 화약은 불꽃놀이에 쓰였고, 나침판은
묘지나 집터를 잡기 위해, 인쇄술은 기록을 위해 발전되었다.
뿐만 아니라 비단 및 도자기 기술이 고도로 발달했다. 반면
유럽 문명은 신학을 중심으로 초월적인 과학을 발전시켰다.
특히 천문학이 발달했다. 고대 그리스에서부터 이어 온
천문과 역법은 바다를 항해하는 데 막대한 도움이 되었다.
유럽의 천문과 역법, 기하학 등 과학적 성과는 다른 문명보다
뛰어났다. 또한 산술적인 금융 기법도 발달했다. 유럽의
산술은 르네상스 무렵 시장의 형성과 함께 급속히 발달했다.
이때 이슬람을 경유해 인도의 십진법이 전해졌기 때문이다.

르네상스 이후 유럽은 다른 문명의 기술을 적극적으로
수용했고 이를 보다 발달시켰다. 이런 노력은 산업 혁명으로
이어졌다. 19세기 물리학과 화학과 전기 등 새로운 과학들은

산업 기술과 융합되었다. 과학 기술에 기반한 기계식 공장과
전기, 철도 등은 인류 삶의 풍경을 완전히 뒤바꿔 놓았고 유럽
문명은 세계의 패권을 차지했다.

　　이렇듯 많은 근대 기술이 중국에서 발명되었지만 중국
문명은 현대 과학과 기술의 빠른 변화에 적응하지 못했다.
기존 제도와 관습도 변화를 막는 거대한 장벽이 되었다.
18세기 후반 영국의 사신들이 청나라의 황제에게 굴욕을
당할 정도로 유라시아 대륙에서 위력적인 제국을 유지했던
중국이지만 이때의 자신감은 오래가지 못했다. 불과 몇십
년 만에 중국은 영국을 상대로 한 아편 전쟁에서 패하면서
거꾸로 유럽 문명의 과학 기술을 수용해야만 했다. 이때
제도와 관습 등 관념적 문화도 변화해야만 했다. 이후 한국과
일본, 베트남 등 다른 중국 문명권 국가도 유럽 문명에
종속되었다.

　　17~18세기 영국은 막강한 해군력을 앞세워 해양 무역을
주도했다. 인도의 면직물과 중국의 차를 수입해 아프리카에서
수출했다. 이 돈으로 아프리카에서 노예를 사서 아메리카의
대형 플랜트 농장에 팔았다. 그 수익으로는 아메리카에서
설탕을 수입했다. 영국은 본래 양모를 수출하는 나라였기에
섬유업에 관심이 많았지만 18세기 이전까지는 품질 좋은
인도의 면직물과 경쟁할 수 없었다. 절박했던 영국은 풍부한
석탄 자원과 증기 기관을 융합한 새로운 기술을 발명했다.

이 기술은 산업 혁명의 계기가 되었다. 산업 혁명으로
기계를 이용하는 공장 생산이 수공업을 대체했고 면직물의
생산력은 폭발적으로 증가했다. 가격 경쟁력도 품질도 점차
좋아졌다. 19세기부터 영국의 면직물 생산량은 인도를 가볍게
추월했다. 기계식 공장 생산은 새로운 생산 관계를 만들었다.
자본가와 노동자 계급이 생겼다. 기계를 소유한 고용주인
자본가(부르주아)는 오로지 팔 것이라곤 자기 몸밖에 없는
노동자(프롤레타리아)를 고용해 공장 기계를 돌렸다. 농업
기술 발달로 농촌 인력이 남아돌았기 때문에 일할 노동자는
풍부했다. 일거리를 찾아 도시로 몰려든 사람들 대부분이
굶주리는 빈민으로 전락해 공장 노동자로 전환되었다.
영국에서 노동 운동이 활발했던 것은 가장 먼저 노동자
계급이 형성되었기 때문이다. 노동자들은 열악한 현실을
타개하기 위해 노동조합을 형성하고 노동 운동을 시작했다.
기술 변화로 인한 노동 계급의 형성은 20세기 사회주의
운동의 도화선이 되었다.

산업 혁명 이후의 기술과 디자인

　　근대는 유럽 문명의 영향을 크게 받았다. 17세기
잉글랜드와 네덜란드에서는 금융 기법이 고도로 발달했다.
네덜란드는 동양과 중계 무역을 하기 위한 주식회사를
운영했고, 잉글랜드 정부는 자금을 조달하기 위해 은행을

만들었다. 네덜란드의 주식회사는 현대 기업 구조의 모태가
되었다. 보험 제도 또한 영국령인 스코틀랜드에서 시작되었다.
흄과 애덤 스미스, 리카도, 마르크스, 케인스 등 자본주의
경제학자들도 대부분 영국에서 공부하고 활동한 사람들이다.
이런 유럽의 금융 기법과 경제 이론은 현대 자본주의 구조의
기초가 된다.

19세기 유럽은 급격하게 변화했다. 영국에서 산업
혁명이 시작되면서 생산 방식, 생산 공간, 생산 관계, 심지어
사회적 관계까지 변화시켰다. 생산력이 높아지자 시장이
확대되었고 자본주의가 본격적인 궤도에 올랐다. 전통적으로
가치의 토대였던 토지와 인간은 자본주의 시장 속으로 빨려
들어갔다. 토지와 인간은 사고팔 수 있는 상품이 되었고, 가치
생산은 토지가 아닌 노동으로 대체되었다. 19세기 영국의
정치를 장악한 자본가들은 자본주의 이념을 관철하기 위해
체제를 민주주의로 전환했다. 민주주의는 농업에 종사하던
농민들에게 이동과 노동의 자유를 주었다. 자본가들은 이를
통해 부족한 도시 노동자를 확보할 수 있었다. 산업 혁명과
자본주의, 민주주의 체제가 삼위일체로 조합되면서 영국을
비롯한 유럽 국가들은 크게 성장했다.

기술적으로 근대와 현대를 구분할 수 있다면 1850년을
꼽을 수 있다. 1850년 이후 산업 혁명의 양상이 달라졌다.
증기 기관은 내연 기관으로 교체되었고 중공업이 발달하기

시작했다. 철도와 전기 기술이 발명되면서 수송과 통신 속도는 비약적으로 빨라졌다. 대량 생산은 대량 소비를 낳았고 무기 또한 대량 살상 무기로 진화했다. 유럽 열강은 더 많은 자원과 시장을 확보하기 위해 아프리카와 아시아 등 전 세계를 무대로 식민지 쟁탈전을 벌였다. 근대 유럽 문명은 기술을 앞세워 세계를 하나의 시장으로 묶었다. 우리가 소위 근대화, 산업화라고 말하는 것의 요체는 바로 이런 변화다. 식민지가 된 세계의 문명들은 반강제적으로 전통적인 체제를 버리고 자본주의와 민주주의를 도입하였고 그 결과 세계화가 완성되었다.

산업 혁명 이후 200년간 인류의 과학과 기술은 엄청난 성장을 거듭했다. 빨라진 운송과 통신은 지구를 단일화된 문명으로 결집했다. 사람들은 과학 기술을 통해 미래를 예측했고, 과학 기술에 대한 믿음은 생활에도 깊숙이 침투했다. 의심하지 않고 엘리베이터에 탑승하며 철도나 비행기의 도착 시각을 믿고 약속한다. 기상청의 예보에 따라 하루를 준비한다. 이제 과학 기술은 일상의 일부, 아니 전부가 되었다. 현대인들은 신보다 과학 기술을 신뢰한다.

인류 역사상 발달된 기술을 보유한 국가는 기술력을 바탕으로 주변 문명을 흡수해 제국으로 성장하곤 하였다. 문명이 커지면 기술은 문명 전체에 보급되고 보편화된다. 그러면 더 많은 사람들이 기술의 혜택을 누리게 된다. 산업

혁명으로 물질적 기술의 보편화 속도는 더욱 빨라졌고 이
흐름은 최근까지 지속되었다.

19세기 디자인의 등장은 현대 기술의 보편화 흐름에서
탄생한 미적 활동이다. 초기 디자인은 혁명적 예술가들이
주도한 이념적인 미적 활동이었다. 이들은 예술의 사회적
책임을 주장하며 개성 있는 장식이 아닌 유용하고 훌륭한
품질을 갖춘 생활 예술을 추구했다. 표준화된 생산을
통해 생활 속 계급의식도 타파하려 하였다. 이들은 사회
혁명가였고 되도록 많은 사람들이 좋은 삶을 영위할 수 있는
유토피아를 꿈꾸었다.

1919년에 설립된 바우하우스(Bauhaus)는 이러한 열망이
반영된 디자인 학교다. 바우하우스의 주역들은 대부분
보편적 평등을 추구하던 사회주의자들이었다. 1933년 나치의
압력으로 폐교되면서 바우하우스 출신은 대부분 다른 나라로
망명했다. 그런데 이들이 망명한 나라는 소련 등 동구권의
사회주의 국가가 아닌 자본주의 국가 미국이었다. 이는
디자인 역사의 아이러니다.

21세기에는 정보 혁명에 따른 정신의 보편화도 진행되고
있다. 시공간을 구분하지 않는 디지털 기술로 세계는
초월적인 시공간을 공유하게 되었다. 빅 데이터 기술은
인간의 고유 영역인 언어조차 넘으려고 한다. 구글은 빅
데이터를 분석해 다양한 언어의 번역 시스템을 구축한다.

모바일 기술은 다양한 정보에 즉각적으로 접속 가능하도록 만들었다. 지금까지 기술은 인간의 신체를 대체해 왔지만 인공 지능과 러닝 머신은 인간의 이성 영역까지 대체할 태세다. 최근 급성장하는 3D 기술과 VR(가상현실) 기술은 새로운 생산 방식과 생산 관계의 등장을 재촉한다.

21세기 현대는 이행기의 단계에 깊숙이 들어선 상태다. 이행기는 전환기에 제기되었던 문제가 통합되고 해결되는 시기다. 기술의 적절성과 보편성은 더욱 탄력을 받을 것이다. 새롭게 등장하는 기술들은 이런 흐름을 반영한다. 또한 현대의 이행기는 '소비 시대-소비 중심'으로 소비가 한계에 다다른 소비 시대다. 약 삼십 년이 지나 2050년이 되면 소비 중심에서 생산 중심으로 바뀔 것이다. 이런 상황에서 우리 앞에 놓여 있는 디자인이 어떤 방향으로 나아가야 할지 생각해 볼 필요가 있다.

문자 변화 패턴: 이성의 확대

인간은 언어를 통해 소통한다. 사실 말과 문자가 없어도 소통은 가능하다. 동물과 아기는 말을 못하지만 표정과 몸짓으로 자신의 의도를 알린다. 물론 정확한 의사소통은 되지 않는다. 이런 불편에서 인간은 표정과 몸짓을 보완하는 말과 문자를 발명해 더 정확한 소통 체계를 만들었다.

소통 체계를 보통 언어라 말한다. 철학자 도올 김용옥은
언어란 "느낌의 응집"이라고 말한다. 태초의 언어는 규칙의
학습이 아니라 내면에서 우러나오는 어떤 소리였다.
최초의 인간이 느낌을 소리로 표현했고 다른 인간이 그
소리를 공유하면서 공통 언어가 형성되었다. 가령 '엄마'는
한국의 아기가 어머니의 혀를 보고 따라 낸 소리다. 개그
프로그램이나 뉴스 매체에서 만들어 낸 유행어도 마찬가지다.
이런 식으로 소리를 공유함으로써 그 문화의 언어가 형성되고
전승된다.

언어는 그 집단의 문화를 반영한다. 모국어는 모어(母語),
어머니의 혀에서 나온 말이기 때문에 모국어가 바뀌면
유전자가 바뀌듯 국가의 문화 정체성도 바뀐다. 하나의
언어를 공유한 집단은 공통 관념을 지닌다. 해당 집단의
언어가 사라지면 집단 관념인 기술과 문화도 함께 사라진다.
한국어가 사라진다면 한국인이라는 정체성과 관습, 고유
기술도 모두 함께 사라질 터다. 지금 지구상에서 생명 종의
멸종만이 아니라 언어의 멸종도 심각하다. 많은 언어학자들이
민속 언어의 보존에 힘쓰지만 이러한 추세는 가속화되고
있다. 생각의 다양성이 멸종되어 가는 셈이다.

언어의 혼종화도 심각하다. 현재 다양한 문명의 언어들이
융합되고 있다. 과거 한국어에는 중국어가 많이 섞여
있었듯이 현대 한국어에 영어와 일본어가 묘하게 섞여 있다.

세계화 이후 다양한 단어들은 하나의 단어로 통일되고 있다. 문명마다 다르게 쓰이던 용어가 통일되고 많은 분야의 전문 용어들이 공통화된다. 다양한 기술이 점점 통합되었듯 언어도 점차 보편화되는 형국이다. 언어의 혼종화는 지구의 다양한 문명들이 하나의 보편 문명으로 점철되고 있다는 증거다.

언어는 구체적인 대상을 지칭하는 구체어와 대상이 모호한 추상어로 나뉜다. '엄마'는 대상을 분명하게 지칭하는 구체적 단어다. 하지만 '사랑', '과일' 등은 대상이 불분명하고 모호하다. '엄마'는 구체어이고 '과일'은 추상어이기 때문이다. 추상어는 소통의 원활을 위해 임의로 발명된 단어다. 사과, 배, 귤 등을 모두 통틀어 '과일'이라고 묶어 말한다. '과일'이라는 단어가 없다면 비효율적으로 구체어를 나열하는 수고가 불가피하다. 추상적인 개념도 사라질 것이다. 인간은 상황에 따라 구체어와 추상어를 적절하게 섞어 복잡한 감정을 전달한다. 특히 추상어를 활용해 복잡한 소통을 효율적으로 확대해 왔다. '예술', '공예', '디자인'은 모두 추상어다. 이런 말들을 개념어라고도 말한다. 추상어들은 다양한 개념을 품기에 맥락에 따라 의미가 달라진다.

문자의 형성

독일 사회 이론가인 니클라스 루만(Niklas Luhmann, 1927~1998)은 "최초의 문자는 읽는 것"이라고 말했다. 인류의

선조들이 별자리를 읽고 길을 찾았다는 점에서 별도 하나의
문자다. 문명이 발달하면서 알파벳과 한자와 같은 쓰기 전용
문자가 발명되었고 이를 통해 기록을 남길 수 있었다. 이후
문자는 문명의 주요 지표가 되었다.●

고대인들은 신에게 안전과 행운을 기원하며 제물을
바쳤다. 제사장은 누가 어떤 제물을 바쳤는지 기록했다. 소를
제물로 바치면 소 모양을 간략히 그려서 표기했다. 하지만
제물을 바친 사람 이름은 표기할 방법이 없었다. 그래서
발음이 비슷한 그림의 소리를 차용했다. 예를 들어 이름이
'양소'라면 '양'자를 표기하기 위해 양 모양을, '소'자를
표기하기 위해 소 모양을 그렸다. 점차 그림의 모양보다는
소리가 더 중요해졌다. 점차 그림의 의미는 사라지고 소리만
남으면서 소리를 표기하는 그림들을 조합하여 말을 표현하게
되었다. 표음 문자가 탄생한 것이다.

최초의 표음 문자는 기원전 3500년경 메소포타미아
문명의 수메르 지방에서 형성되었다. 이를 설형 문자라고
말한다. 점토판에 기록했기에 마치 쐐기풀 모양처럼 보여
쐐기 문자라고도 말한다. 대표적인 표음 문자인 알파벳은
이때의 설형 문자를 기원으로 둔다.

●　최근에는 구전을 통해 문명을 전승했던 훌륭한 문명들이 밝혀지고 있다.
　　문자가 문명의 필요충분조건은 아니다.

문자와 인식의 확대 — 이성의 보편화

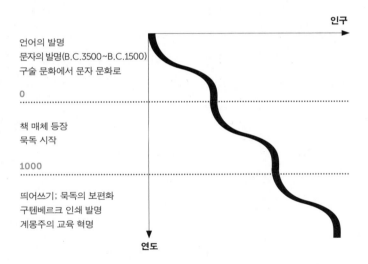

인구

언어의 발명
문자의 발명(B.C.3500~B.C.1500)
구술 문화에서 문자 문화로

0

책 매체 등장
묵독 시작

1000

띄어쓰기; 묵독의 보편화
구텐베르크 인쇄 발명
계몽주의 교육 혁명

연도

수메르에서 시작된 표음 문자는 이집트와 페니키아, 그리스를 거쳐 로만 알파벳으로 이어졌다. 유럽과 북아프리카, 서아시아를 포괄하는 로마 제국은 라틴어와 알파벳으로 소통했다. 표음 문자인 알파벳은 이십여 자를 아는 것만으로 소리 대부분을 표현한다. 하지만 로마 제국의 지식인들은 공용어인 라틴어를 배워야 했다. 로마 제국도 중국 문명과 마찬가지로 귀족 등 소수의 여유 있는 집단만이 라틴어를 배우고 활용할 수 있었다. 이런 흐름은 중세까지 이어졌다.

중국은 소리보다 그림 자체에 상징성을 부여하는 방식을 선호했다. 소 그림을 보면 언어의 발음이 달라도 이 그림이 소를 의미한다는 기본적인 소통이 가능하다. 이런 표의 문자는 중국어의 특성에서 탄생했다. 단음절어인 중국어는 같은 소리를 성조로 구분한다. 하늘 천(天)과 내 천(川)은 소리는 같지만 성조와 의미가 전혀 다르다. 소리가 다르지만 의미가 같은 경우도 있다. 집 우(宇)와 집 주(宙)는 소리는 다르지만 의미가 유사하다.● 한자는 이런 중국어의 특징을 반영한 문자다.

중국 문명권은 한자로 소통했다. 제국의 통치에는 표의

● 물론 우(宇)와 주(宙) 사이에는 미묘한 의미 차이가 있다. 宇는 처마를 강조하고, 宙는 대들보를 강조한다.

문자가 효율적이었다. 각 나라마다 '하늘'을 의미하는 발음이 달라도 한자인 天을 보면 하늘을 떠올릴 수 있기 때문이다. 한국과 베트남, 일본 등 중국 문명권에 있는 다양한 나라들은 언어가 달랐지만 문자 소통은 가능했다. 중국 한자는 서로의 언어를 바꾸거나 침범하지 않고도 소통할 수 있는 효율적인 수단이었다. 하지만 한자는 최소한 1000자 이상을 알아야 언어생활이 가능했기에 익히기 만만치 않았고 여유 있는 소수 집단만이 배우고 활용할 수 있었다.

음성은 망각되기 쉬운 반면 문자는 기록으로 남기 때문에 시공간을 초월한 소통이 가능하다. B.C.6세기를 전후로 고대 그리스 문명에 문자가 확산되면서 구전 중심의 문화는 점차 문자 중심으로 전환되었다. 미국 철학자인 에릭 해블록(Eric A. Havelock, 1903~1988)은 플라톤의 『국가』가 음성에서 문자로 문화적 패러다임이 변화하는 과정을 기술한 책이라고 해석한다.

비슷한 시기 인도 문명권은 구전으로 문화를 전승했다. 힌두교와 불교의 경전은 운율이 일정하고 같은 소리가 반복된다. 카스트의 브라만 계급은 베다 경전을 외워서 전승했고, 초기 불교의 경전들도 구전으로 전승되었다. 이들은 마치 노래 부르듯 경전을 외웠다. 사실 대다수 인류 문명은 문자보다 음성을 선호했다.

문화를 전승하기 위해서 구전과 문자 중 어느 것이 더

적절한 수단일까. 언어 공동체가 유지된다면 음성이 문자보다
더 정확한 소통 수단임에는 틀림없다. 하지만 인류 문명은
언어적 단절을 거듭해 왔기에 현재는 음성보다 문자가 많이
남아 있다. 예를 들어 현대인은 카이사르의 『갈리아 전쟁기』를
통해 갈리아 전쟁●의 상황을 안다. 그러나 구전으로 문화를
전승했던 피정복 지역의 갈리아 사람들은 훗날 언어와 역사를
동시에 상실했다. 현대인은 갈리아 전쟁에 대한 갈리아
사람들의 입장은 전혀 알 수 없다. 오로지 카이사르의 글을
통해 추측할 뿐이다.

책과 묵독

유럽에서 책은 서기 전후로 등장한다. 책이 발명되면서
양면 기록과 효율적인 독서가 가능해졌다. 책이 등장하기
전에는 파피루스나 양피지에 두루마리 형태로 기록했다.
중국은 대나무나 비단에 기록했다. 종이는 B.C.150년에
중국에서 발명된 것으로 추정된다. 종이는 한나라 때 문서에
사용되다가 8세기 이슬람 문명에 전해졌다. 약 400년이 더

● 갈리아 전쟁(B.C.58~B.C.51)은 로마 공화정과 갈리아 부족 간의
　전쟁이다. 갈리아 지방 총독으로 임명된 율리우스 카이사르가 이 전쟁을
　이끌었다. 카이사르는 칠 년이라는 짧은 기간 동안 갈리아 전역을
　장악하고 이곳을 로마의 속주로 만들었다. 갈리아 전쟁에 대한 1차
　사료로는 카이사르의 저작 『갈리아 전쟁기』가 남아 있다.(위키피디아)

지난 12~13세기에 유럽 문명에 종이 기술이 전파되었다.
이후 현대까지 종이와 책은 가장 보편적인 문자 매체로
기능한다.●

　초기 문자의 읽기는 낭독이었다. 띄어 쓰기나 구두점이
없었기 때문에 반드시 소리 내서 읽어야 의미를 파악할
수 있었다. 말을 할 때 띄어 쓰기와 구두점을 찍지 않는
것과 같은 원리다. 유럽 문명권에서 구두점과 띄어 쓰기는
11세기에 와서야 시작되었다. 띄어 쓰기와 구두점 덕분에
조용한 묵독●●이 가능해졌다. 과거의 사람들은 낭독자의 입을
통해 내용을 파악했지만 묵독하는 현대인은 저자의 생각을
개인적으로 읽는다. 낭독이 집단적 읽기라면 묵독은 개인적인
읽기다. 묵독은 책을 통해 자신을 재인식하는 과정이다.
이로써 문자는 타인과의 소통만이 아닌 자기 자신을
메타적으로 인식하는 매체가 되었다.

　유럽 문명에 문자에 띄어 쓰기와 구두점이 활용되기
시작된 1050년 전후는 회색 파동과 붉은색 파동도 점정에

● 　최근 디지털 기술의 등장으로 종이와 책은 기로에 서 있다. 약 2000년
　　만의 매체 변화와 함께 문자 사용의 양상도 달라졌다. 디지털 매체가
　　확산되면서 사람들은 서술보다 단문 소통에 익숙해졌고, 문어체보다는
　　구어체에 친숙해졌다. 문자 활용 변화에 따라 생각의 방식도 변화하였다.

●● 4세기 로마의 아우구스티누스는 소리 내지 읽지 않고 묵독하는
　　암브로시우스(Sanctus Ambrosius, 340~397)를 보며 감탄했다.
　　암브로시우스의 조용한 묵독은 아우구스티누스에게 큰 충격이었다.

이른 시기다. 세계사 연구자 스턴스는 이 시기 문명의 교류가
활발했다고 말한다. 나 역시 이때부터 문자는 읽기에서
쓰기로 변모하기 시작하지 않았을까 추측한다.

인쇄술은 중국 문명이 유럽 문명보다 한발 앞섰다.
중국은 문서의 한 면 전체를 나무에 파는 목판 인쇄 방식을
따랐다. 1048년 송나라 필승이 활자를 발명했지만 중국의
한자는 워낙 많고 복잡해서 활판 인쇄보다는 목판 인쇄가
적합했다. 12~13세기 한반도의 고려는 세계 최초로 금속
활자를 제작했지만 널리 사용되지는 않았다. 당시 납 활자는
활용 가치가 높지 않았다. 조판 시 글줄 잡기도 어려웠고
소량만 인쇄할 수 있었다. 반면 목판 인쇄는 몇백 부 인쇄가
가능했다. 한편 유럽에서는 중국 문명권보다 약 200년 뒤인
1440년 독일의 금 세공업자였던 구텐베르크가 금속 인쇄술을
발명했다. 주조업을 하던 숙부 아래서 금속 가공 기술을 익힌
구텐베르크는 합금 연구를 거듭해 더욱 단단한 납 활자를
만들었고, 잉크와 인쇄기까지 발명했다. 그는 포도주를 짜내는
압축기를 참고해 압축식 인쇄기를 발명했다.

15세기 중반은 르네상스의 정점이자 400년 단위의 회색
파동이 변하는 전환기다. 11세기 활판 인쇄술과 띄어 쓰기와
구두점, 15세기 금속 인쇄술의 발명이 거대한 전환기와
일치한다는 점에서 문자 활용의 변화는 역사를 전환한 주요
원동력으로 추측된다.

금속 인쇄술 이후의 문자와 디자인

구텐베르크의 금속 인쇄술은 유럽 문명권에서 폭발적으로 성장했다. 구텐베르크는 처음으로 성경을 인쇄했다. 잘 팔리리라 예상했기 때문이다. 유럽의 문자와 인쇄술은 시장에서 자유롭게 유통되었다. 알파벳은 각 지방 고유의 말을 표현하는 표음 문자였기에 중앙에서 통제하기 어려웠다. 단테(Dante, 1265~1321)와 마키아벨리(Niccoló Machiavelli, 1469~1527)는 라틴어가 아닌 이탈리아어로, 데카르트는 프랑스어로 책을 썼다. 지역마다 말은 달랐지만 사용한 문자는 로만 알파벳으로 동일했기 때문에 알파벳 활자 인쇄는 시장성이 뛰어났다.

인쇄 기술은 종교 개혁의 견인차였다. 루터는 라틴어 성경을 독일어로 번역했다. 자국어로 된 성경 보급이 확대되면서 종교 개혁은 확산되었다. 라틴어를 모르는 사람들도 신의 말씀을 읽을 수 있었다. 다양한 사람들이 성경을 읽게 되면서 성경을 둘러싼 다양한 해석이 등장했고 종교 갈등은 심각해졌다. 교황청의 면죄부 판매를 비판한 루터는 한발 나아가 교황과 사제의 지위조차 부정하는 해석을 주장했다. 위기를 느낀 교황청은 루터를 이단으로 여겼지만 많은 귀족과 민중이 루터의 주장에 공감했다. 급기야 참혹한 종교 전쟁이 일어났다.

문자가 확산되면서 유럽 문명에는 연쇄적인 변화가

일어났다. 종교 개혁은 과학 혁명을 일으켰고, 과학은
계몽주의의 기반이 되었다. 신의 의지가 인간의 이성으로
대체되었다. 합리적 이성을 신봉했던 프랑스 계몽주의자들은
신이 아닌 인간의 이성으로도 객관적 진리를 알 수 있다고
생각했다. 이들은 프랑스 대혁명을 주도해 귀족 계급을
무너뜨리고 공화정 체제를 이끌어 내었다. 프랑스에
계몽주의가 있었다면 영국에는 자유주의가 있었다. 영국의
중간 계급 자본가들은 개인의 소유권 보장과 자유로운 경제
활동을 주장했다. 자유주의자들은 귀족 계급이 운영하는
국가를 부정하고 자유 시장을 강조했다. 국가를 장악한
계몽주의 및 자유주의자들은 자신들의 사상과 체제를 더욱
예리하게 다듬었고, 식민지에도 자신들의 사상과 체제를
강요했다.

　계몽주의자와 자유주의자 모두 대중 교육을 강조했다.
19세기 영국과 프랑스에서 공교육 체제를 선보이면서 상당수
민중이 문자를 배울 계기가 마련되었다. 인류 최초로 문자가
민중에게 보편화되었고 지식에 대한 격차도 줄어들었다.
11세기에서 시작된 문자 혁명이 15세기 인쇄 혁명에 이어
19세기 '교육 혁명'으로 이어진 셈이다.

　카도 지적했듯 교육 혁명으로 불씨가 지펴진 대중
교육은 주체의식의 확대에 기여했다. 개인의 인권과 자유,
평등에 대한 인식이 확산되는 등 많은 긍정적인 효과가

있었다. 교육 혁명으로 민중의식이 증진되면서 사회주의와
공산주의, 아나키즘 등 다양한 이념들이 등장했다. 마르크스와
엥겔스는 1848년 유럽의 혁명적 바람을 타고 『공산당 선언』을
출간했다. 이때 본격화된 자유주의와 공산주의 사이의 이념
대립은 20세기 냉전 체제의 원인이 되었다. 문자의 확산은
다양한 이념으로 굴절되어 근대 인류사에 큰 영향을 주었으며
현대도 이런 흐름의 연장선상에 있다.

연표에서 1850년은 근현대 전환기의 정점이다. 1850년
이후 현대는 문자로 만들어졌다고 해도 과언이 아니다.
문자의 확대는 사람들의 인식과 소통의 규모를 확대했고
정치인과 학자 들은 문자를 통해 다양한 생각을 하나로
모았다. 근대 국가가 형성되자 영국은 영어, 프랑스는
프랑스어, 독일은 독일어를 모국어로 삼았다. 모국어와 문자의
언문일치(言文一致)를 통해 국민의 정체성과 민족의식이
강화되었다. 이런 흐름을 타고 조선도 1895년 갑오경장
때 한글을 국가의 공식 문자로 채택하였다. 이때 많은
한국인들이 한글을 배우며 민족의식을 고취했다.

보편적 문자와 별도로 특수한 문자 형식은 국가와
언어를 초월하는 직업 공동체를 만들어 주기도 한다.
과학자들의 문자가 숫자와 수학 기호이고, 음악인들의
문자는 음표다. 이런 접근에서 사실적 대상을 아이콘화한
'아이소타입(Isotype)'은 디자이너의 문자라고 할 수 있다.

아이소타입은 19세기 말에 새롭게 발명된 문자다.
오스트리아의 마르크스주의 사회학자였던 오토 노이라트(Otto
Neurath, 1882~1945)는 문자를 모르는 노동자들을 대상으로
그림 문자를 개발했다. 누구나 알기 쉬운 그림 문자를 통해
노동자의 암울한 현실을 전달했다. 그의 노력이 탄생시킨
아이소타입은 현재 공항이나 올림픽 등 국제 행사에 유용하게
쓰인다. 디자이너들은 보편적인 이미지 글자인 아이소타입을
다룸으로써 언어를 초월한 소통을 할 수 있다.

　　문자를 알면 사고의 폭이 넓어지면서 자연스럽게
주체적인 사고를 추구하게 된다. 실제로 문자를 배운
사람들은 더 높은 삶의 질을 추구했다. 합리적 이성을 믿고
비판 정신을 지니게 되어 자신의 의지로 삶을 개척한다. 이런
태도를 근대정신 혹은 근대성이라고 말한다. 이런 흐름은
미국에서 적극적으로 실천되었다. 거대한 영토의 미국은
전통과 계급에서 자유로운 평등 사회였고 누구나 노력하면
성공할 수 있는 기회의 땅이었다. 세계의 많은 사람들이
미국으로 몰려들면서 공급보다 많은 수요가 창출되었다.
갑자기 인구가 늘어난 미국은 유럽과 달리 대량 생산보다
대량 소비가 먼저였다. 미국은 유럽의 열강들처럼 대량
소비를 강요할 식민지를 개척할 필요가 없었다. 자국 내의
소비만으로 자연스럽게 대량 생산 체제를 갖춰 나갔다.

　　미국은 1929년 과도한 생산으로 대공황의 위기에

오토 노이라트, 게르트 아른츠의 아이소타입

처했지만 2차 세계 대전을 통해 이를 극복했고 나아가
승전국의 지위도 누렸다. 게다가 다른 국가를 지원한다는
명목으로 자국 내 과잉 생산도 상당 부분 해소했다. 유럽의
혁명적 예술가들과 바우하우스의 디자이너들이 미국으로
망명한 것이 바로 이때다. 이제 바우하우스 출신들이 대부분
미국으로 망명한 이유를 짐작할 수 있다. 당시 대량 생산과
대량 소비를 감당할 수 있는 나라는 미국이 유일했던
까닭이다. 표준화된 대량 생산을 추구했던 디자인은 거대한
소비 시장을 필요로 했다. 게다가 미국은 이념과 상관없이
뛰어난 인재들을 포용했다.●

　　지금까지 살펴보았듯이 문자가 확산되면서 사람들은
신보다 인간의 이성을 신봉하게 되었다. 자연히 문제 해결의

●　정치적으로 볼 때는 1917년 10월 러시아 볼셰비키 혁명 이후 이 년간은
　　세계가 공산주의 혁명의 분위기였다. 당시 많은 지식인, 예술가 들은
　　이 열기에 이끌려 공산주의자가 되었다. 1924년 세계 동시 혁명을
　　지향하던 레닌이 사망하고 그의 뜻을 계승한 트로츠키가 스탈린과
　　권력 투쟁에서 패배한 후 소련은 일국 공산주의로 전환한다. 이후
　　공산주의 이념을 표방하는 세력들은 다양한 분파로 분열되었다. 이는
　　정치적으로는 민족 자결, 경제적으로는 일종의 보호 무역적 성향으로
　　외부에 배타적인 성격을 띤다. 또한 스탈린 집권 이후 소련은 국가
　　정책으로 민중을 억압하고, 트로츠키주의자를 숙청하는 강력한 공포 정치
　　체제를 시행했다. 이때 구성주의 작가들도 다수 숙청되었다. 이후 소련은
　　히틀러의 나치와 같이 신고전주의 양식을 체제의 이미지로 삼았다. 이런
　　점이 유럽 예술가들의 망명을 주저하게 했다.

방식도 감성에서 이성으로 이동했다. 3부의 디자인 모형에서 언급했듯이 문제와 해결 사이에는 갈등과 대화, 타협의 과정이 있다. 이를 예술과 디자인으로 구분한다면, 다양성과 개성이 중요한 예술은 갈등에 해당되고 적절성과 보편성이 중요한 디자인은 타협에 해당된다. 그러면 예술은 감성, 디자인은 이성이 된다. 감성적 예술이 대화(혁명과 개혁)의 과정을 거쳐 이성에 이르자 사람들은 이를 '디자인'이라고 불렀다. 즉 디자인은 이성화된 예술인 셈이다.

마지막으로 문자는 가장 중요한 디자인 대상이다. 다양한 개념을 품은 추상적 문자는 이해하기 어려운 소통 수단(데이터)이기에 디자인이라는 정보화 과정이 요구된다. 그래서 디자이너는 반드시 문자의 특성을 이해해야 한다. 문자의 시각적 특징만이 아니라 문자의 본질인 읽기와 쓰기에도 관심을 둬야 한다. 문자를 이해하지 못한 디자이너는 그릇된 정보를 멋지게 디자인함으로써 사회에 나쁜 영향을 줄 수도 있다. 단순히 보이기만을 바라는 디자인은 제대로 된 정보를 구성해 내지 못하기에 큰 재앙을 불러올 수도 있다. 미국 스리마일 원자력 사고도 잘못된 정보 디자인으로 일어난 참사 중 하나다.

예술과
디자인

디자인 역사 연표의 목적은
인류사를 통해 디자인을
이해하기 위함이다.
5부에서는 4부를 기반으로
예술과 디자인의 시공간적
특징을 분석하고 우리 시대
디자인의 역사적 의미와
역할을 살펴본다.

1 디자인 개념의 형성

근대에 들어와 인간은 이성에 의지하기 시작했다.
종교와 정치가 재조명되었고 다양한 분야들이 기능적으로
분화되었다. 경제학, 사회학, 심리학 등 신생 학문도 대거
등장했다. 정신적인 변화는 물론 물질적 변화도 상당했다.
산업 혁명은 지금까지와 전혀 다른 생산 방식을 요구했고
생산 공간은 물론, 인간관계조차도 재구성했다.

더불어 예술과 공예 분야에서도 변화의 바람이 불어왔다.
귀족과 형식에 종속되어 있던 예술은 자유를 얻어 독립
분야로 발돋움했고, 산업 혁명에 영향을 받은 공예 분야는
전통의 수공예와 공장식 기계 공예로 분리되었다. 기계
공예는 빠른 속도로 수공예를 대체해 나갔다. 이 과정에서
'디자인'이라는 새로운 미적 활동이 등장했다.

디자인 역사는 19세기 중반 예술 공예 운동(Art and
Craft Movement)에서 시작된다. 이름에서 짐작할 수 있듯이

예술과 공예 그리고 디자인 흐름

시장이 확대되면서(소비 확대)
미(차이, 지위)를 추구하는
사람들의 수가 점차 늘어난다.

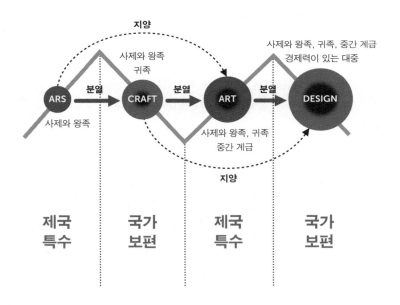

디자인은 예술과 공예의 융합으로 새롭게 형성된 미적
활동이다. 그러므로 예술과 공예의 어떤 특징들이 디자인에
반영되었는지 살펴봐야 한다. 이를 위해 먼저 예술과 공예의
특징을 보자.●

파동으로 보는 예술과 공예의 흐름

　400년 단위의 파동과 200년 단위의 파동은 예술과
공예의 특징을 구분해 준다. 붉은색 파동은 예술의 시대다. 이
시대의 특징인 다양성과 개성, 문제 제기를 예술의 특성으로
보았다. 파란색 파동은 공예의 시대로 이 시기에는 보편성이
높아지고 타협에 의한 문제 해결이 요구된다. 그러므로
적절성과 보편성, 문제 해결을 공예의 특징으로 이해했다.

　회색 파동의 경우 정치적 기준인 제국과 국가, 즉 영토의
크기에 따라 예술과 공예를 구분했다. 거대한 제국이 되면

●　본래 예술은 음악과 문학을 포함한 개념이다. 19세기 일본에서 art는
　미술로 번역되었다. 번역어로서의 미술은 아름다움을 추구하는
　활동이라는 점에서 예술과 유사한 의미이지만 지금은 회화와 조각
　같은 조형 회화만을 가리킨다. Art and Craft Movement는 예술 공예
　운동으로도 번역되지만 실제는 회화나 조각, 건축의 조형 예술, 즉
　미술 분야의 종사자들이 주축을 이루었기에 미술 공예 운동이 정확한
　표현이다. 다만 여기서는 예술과 미술을 딱히 구분하지 않으므로 예술로
　통칭하였다.

개인이 정치에 개입할 여지가 적어지기 때문에 사람들은
보편성보다 개인 삶에 관심을 둔다. 제국은 넓은 영토와 많은
신민을 다스리기 위해 개성과 다양성을 존중한다. 상대적으로
영토가 좁은 국가에서는 정치 참여가 활발하다. 항시 외부의
위협을 의식해 내부적으로 결집해야만 한다. 그래서 집단적
보편성이 강조된다.

　　인류의 역사는 특수(감성)와 보편(이성)이 공존하며
이중의 운동을 한다. 개성적 예술과 보편적 공예가 체제
흐름에 연동하여 변화한다. 국가 시대로 전환되었다고
예술 활동이 사라지는 것은 아니다. 공예 안에 예술 성향이
내포되어 공존한다. 거꾸로 국가가 제국으로 바뀌면 예술
안에 공예 성향이 내포된다. 체제 변화에 따라 예술과 공예가
상호 축적되면서 인간의 미적 활동은 점차 확대된다.

　　현대 예술과 디자인이 유럽 문명에서 비롯되었기에
유럽의 역사와 문화를 주목했다. 중세 이전 유럽 문명에는
헬레니즘 문명의 건축과 조각, 일부 철학자의 미적 관점이
남아 있지만 미적 활동에 대한 정보는 충분하지 않다. 그나마
알려진 미적 관점조차 대부분 시와 음악에 국한된다. 5세기
로마 제국 이후 11세기까지의 유럽 문명에는 종교와 관련된
화려한 작품들이 있지만 역사 기록이 마땅치 않아 암흑
시대라 불린다. 이러한 이유로 분석의 시작은 중세 후기로
잡았다.

11세기를 전후로 유럽에는 공예 길드가 형성되었다. 길드는 장인(匠人)들의 공업 공동체(craft)다. 장인들은 길드를 통해 기술을 공유하고 서로의 이익을 보호했다. 또한 새로운 장인을 길러 내는 교육의 장이기도 했다. 유럽의 장인들은 길드를 통해 전통 기술을 보존하고 전수하면서 집단의 이익을 확보했다. 길드 장인들과 일부 상인들은 영주에게 세금을 내고 자치권을 얻었다. 이를 코뮌이라고 한다. 코뮌은 일종의 자치 공동체로 현대 도시의 기원이다. 길드와 코뮌은 약 400년 동안 유지되었다. 길드로 대표되는 1050~1450년까지를 공예 시대로 보았다.

유럽 문명에서 현대적 의미의 예술이 등장한 시기는 르네상스 시기다. 이 시기 공예 분야에 위대한 예술가들이 있었다. 얀 판에이크, 미켈란젤로, 라파엘로 등 유난히 많은 개인 예술가들이 등장한다. 또한 레오나르도 다빈치, 알베르티, 뒤러 등의 지적인 예술가들도 등장했다. 이들은 비록 길드에 속한 장인이었지만 독특하게도 제 이름을 걸고 작품을 만들었다. 르네상스 이후 탁월한 개인 공예가들이 등장하자 예술은 길드 중심의 공예에서 기능적으로 분화되었다. 이 흐름이 200년 동안 지속되자 1650년 이행기부터 개인 예술가들의 활동이 두드러졌다. 렘브란트와 루벤스, 벨라스케스 등 수많은 유럽 예술가들은 본인 이름을 브랜드로 삼아 활동했다. 이것이 르네상스 이후

1450~1850년의 400년을 공예 시대와 대비되는 예술 시대로
본 근거다.

1850년 이후에는 개인이 아닌 집단적인 예술가 그룹이
등장한다. 인상파와 입체파, 야수파 등의 이름에서 보듯
예술가들은 공통의 이해와 성향을 바탕으로 길드와 같은
그룹을 형성했다. 이는 중세 말기와 유사한 현상이다.
르네상스 시기 공예에서 예술로 전환되기까지 200~300년이
걸렸다. 마찬가지로 1850년 이후 예술에서 공예로
전환되기까지도 꽤 오랜 시간이 걸릴 것이다. 1650년을
전후로 한 이행기가 예술이 꽃을 피운 바로크● 시대였듯이
2050년 전후가 공예가 꽃을 피울 시기라는 점을 예상할
수 있다. 1850년 전후 예술가들은 변화된 사회에 적응하기
위해 다양한 비판적 역할을 수행했지만 1950년 이후 소비
시대에 들어서자 예술은 점차 시장화되었다. 17세기 바로크
예술이 귀족 문화의 후원에 의지했다면 20세기 예술은 대중에

● 미술사가인 뵐플린(Heinrich Wölfflin, 1864~1945)은 고전 예술과
 바로크 예술의 특징을 비교했다. 그는 선과 회화적 상태, 평면과 깊이,
 폐쇄된 형식과 열린 형식, 다원성과 통일성, 명료성과 불명료성이라는
 다섯 가지 기준으로 고전 예술과 바로크 예술을 구분했다. 고전 예술의
 특징은 선적이고 평면적이며, 폐쇄되어 있으면서도 다원적이며 명료하다.
 바로크 예술의 특징은 회화적이고 깊이가 있다. 열린 형식이면서
 통일성을 띠지만 불명료하다. 뵐플린이 정리하듯 통합을 지향하는 바로크
 시대의 특징은 이행기와 일치한다.

의지하기 시작했다. 소위 대중문화가 탄생한 셈이다. 1991년
소련 연방이 무너지자 예술의 정치적 활동은 의미를 상실했고
예술가들도 문화와 스타일 등 보편적 생활 양식에 더 큰
관심을 두었다. 이런 예술의 대중화 경향은 마치 중세 후기의
공예와 흡사하다.

　　이렇듯 미적 활동의 흐름은 역사의 패턴과 유사하게
반복된다. 큰 틀의 역사에서 볼 때 중세에는 공예, 르네상스
이후에는 예술이 발달했고 다시 근대에 들어와 공예가 우위에
섰다. 그런데 근대에는 중세와 달리 전혀 새로운 미적 활동인
디자인이 등장했다. 그리고 21세기, 사람들은 공예보다
디자인을 더 많이 호명한다.

기능과 목적

　　"인생은 짧고 예술은 길다."●라는 유명한 말이 있다.
여기서 예술은 '기술'을 의미한다.●● 기술은 집단의 관념을
포괄하기에 개인의 인생에서 달성되지 않는다. 기술은 문명

● 　고대 그리스의 의사였던 히포크라테스(Hippocrates, B.C.460~370)의
　　유명한 명제.

●● 이때 예술은 현대적 의미의 예술이 아닌 기예로 번역된다. 그리스어로는
　　techne, 라틴어로는 ars다. techne는 "규칙에 의한 이성의 제작 활동"을
　　뜻한다. ars는 art의 어원으로 생활 양식이나 탁월한 기술을 의미한다.

안에서 발명되고 전승되지만 문명 간 교류를 통해서도
발전되고 축적되기 때문에 기술의 생명은 길고 길다.

　　예술과 공예, 디자인은 모두 기술에서 비롯되었다.
로마에서는 ars(기예)라는 단어로 통칭되었고 중세부터
craft(공예)라는 세부 용어가 등장했다. 중세 이전까지 예술과
공예 사이에 구분은 없었다. 르네상스 이후 예술이 공예에서
기능적으로 분리되면서 art라는 표현이 사용되었고, 현대적
의미의 예술과 공예의 구분이 시작되었다. 하지만 18세기
이전까지 예술과 공예 사이에 명확한 구분이 없었고, 회화나
조각은 현재와 같은 예술적 지위를 부여받지 못했다. 18세기
미학이라는 새로운 학문 분야가 등장하면서 시와 음악과
같은 감성적 활동이 겨우 학문적 인정을 받기 시작했다. 이후
회화, 조각과 같은 미술은 정신적 예술인 미학적 활동으로
분류되었지만 건축과 생활 공예는 물질적 도구를 만드는 제작
활동으로 여겨졌다. 미학의 등장과 함께 "정신적 예술"과
"물질적 공예"의 구분이 시작되었다.

기능의 양면성

　　18세기 미학은 미적 활동을 즐거움(쾌락)을 추구하는
무용한 활동으로 규정했다. 미술(회화와 조각)이 무용성을
추구하자 기술의 유용성은 건축과 공예의 몫이 되었다.
당시 유용성은 주어진 용도(use)에 맞게 생산물을 제작하는

방식이었다. 그런데 18세기 말 진화론이 대두되면서
기능(function) 개념이 유행했다. 건축 분야도 시대의 흐름에
따라 유용성의 개념을 '용도'에서 '기능'으로 전환했다.
기능은 용도보다 확장된 개념으로 미래의 목적과 변화까지
고려한다. 용도는 과거의 형태를 답습하면 되지만 목적을
고려한 기능은 새로운 형태를 상상해야 한다. 예를 들어
글씨를 쓰는 용도인 연필 형태는 고정되어 있다. 제작자는
글씨 쓰기라는 용도를 위해 기존의 연필 형태를 따라서
만들면 된다. 반면 꽃의 형태는 기능에 따라 변한다. 즉 '꽃'의
형태는 주어진 생식 여건에 적합하게 변해야만 한다. 환경에
따라 생물들의 형태가 변하듯이 기능은 주변 환경의 변화에
따라 형태가 바뀌는 유용성 개념이다.

　　이렇듯 기능은 진화론의 생물학적 특징이 반영된
개념이다. 1859년 다윈은 생물의 형태는 자연 환경에
적응한 결과라는 자연 선택 진화론을 발표해 엄청난 파장을
일으켰다. 많은 분야들이 다윈의 개념을 수용했고 공예와
건축 분야도 진화론에 영향을 받았다. 진화론에 근거한 기능
개념은 기계적 건축이 아닌 유기체적 접근을 요구한다.
하나의 생명체가 생태계의 일부이듯, 하나의 건물도 도시
생태계의 일부다. 생명체와 환경이 상호 진화하듯 건물과
도시도 서로 영향을 주고받으며 진화한다. 그렇기에 건축가는
건물의 용도뿐 아니라 도시 생태계 전체를 고려해 건물을

설계할 의무가 있다. 한발 더 나아가면 도시 자체가 건축의
대상이 된다.

　건축가인 서현은 『건축을 묻다』에서 기능을 명시적인
것과 잠재적인 것으로 나눈다. 건축가가 건물을 지을 때
의도한 목적은 명시적 기능이고 사용 과정에서 새롭게
파생되는 기능은 잠재적 기능이다. 예를 들어 오르세
미술관은 본래 기차역이었지만 미술관으로 그 기능이
바뀌었다. 기차역은 건축가가 의도한 명시적 기능이고
미술관은 건축가가 의도하지 않았던 잠재적 기능이다. 시간이
지나자 건축가의 의도와 상관없이 건물에 새로운 기능이
부여된 셈이다.

　이런 기능의 양면성은 예술 작품에도 적용 가능하다.
죽은 예술가는 말이 없기에 과거 예술가의 정확한 의도는
알기 어렵다. 평론가 등 감상자는 작품을 새롭게 해석해
예술가가 의도하지 않았던 잠재적 기능을 창출하곤 한다.
과거 「모나리자(Mona Lisa)」의 명시적 기능은 초상화지만
지금은 르네상스를 상징하는 다빈치의 작품이라는 점에서
새로운 잠재적 기능이 형성되었다. 또한 몇 번의 도난
사고를 통해 화제가 되면서 루브르 미술관의 주요 수입원이
되었다. 다빈치는 「모나리자」의 다양한 잠재적 기능을 전혀
예상하지 못했을 것이다. 예술의 잠재적 기능은 후차적이며
우연적인 만큼 예측하기 어렵다. 이런 예술의 잠재적 기능은

현대 예술의 큰 특징이 되었다. 20세기 이후 예술가들은 의도적으로 명시적 기능을 포기하고 잠재적 기능에 주력하기도 한다. 그래서 현대 예술은 관람자에게 친절히 설명되지 않는다.

다시 19세기로 돌아오면 당시 유럽에는 시대를 대표하는 건축 양식이 없었다. 대부분 고대 그리스나 로마네스크, 비잔틴, 고딕 등 과거의 양식들을 무분별하게 차용했다. 용도에 따라 건축물을 지은 셈이다. 진화론적 기능 개념에 따르면 근대의 시대정신(환경)에 어울리지 않는 양식들은 이미 폐기되어야 했고, 새 가치관에 부합한 새로운 양식이 요구된다.

새로운 양식을 주장하기 위해서는 먼저 과거의 양식을 공격할 필요가 있었다. 가장 먼저 타깃이 된 것이 장식이었다. 조잡하고 과도한 장식은 교묘하게 기능을 가린다는 이유로 비난받았고 심지어 "장식은 범죄"라는 표현까지 등장했다. 돌과 나무 등 전통적인 건축의 재료도 공격을 면치 못했다. 철과 유리는 시대를 대표하는 건축 재료가 되었고, 장식 없는 건축이 새 시대에 부합하는 양식으로 부각되었다.

기능 개념이 건축 분야에 새로운 시대정신이 되면서 미국 건축가인 루이스 설리번(Louis H. Sullivan, 1856~1924)은 "형태는 기능을 따른다.(Form Follows Function.)"라고 말했다. 미국과 유럽의 건축가들은 기능주의적 개념을 적극적으로

예술과 공예 그리고 디자인

예술	**+**	공예/건축	**=**	디자인
잠재적 기능		명시적 용도		잠재적 기능
내부 목적		외부 목적		내부 목적
전환기		이행기		전환기
개인적		협업적		개인적
다양성 – 문제 제기		적절성 – 문제 해결		다양성 – 문제 제기
유일함		대량 생산 – 만듦		유일함

수용하였고 이 명제는 건축 분야를 넘어 20세기 기능주의
디자인 양식을 대표했다.•

내부 목적과 외부 목적

본래 예술에도 명시적 기능이 있었다. 대부분 귀족과
성직자 등 상류층의 생활 양식과 필요에 따라 예술의 기능이
구분되었다. 초상화, 벽화, 장례식 등 사용 목적에 따라 형식도
구분되어 있었다. 18세기까지 많은 예술가들이 귀족과
성직자의 의뢰를 받아 작품 활동을 했고 극소수만이 독자적인
작업을 꾸려 나갔다. 19세기에 이르러 귀족 계층이 몰락하자
이런 예술가들이 점차 늘어났다.

독자적으로 작업하는 예술가는 외부의 의뢰가 아닌
내면의 목적에 따라 작업한다. 이들은 상상력을 통해 스스로
명시적 기능을 부여한다. 무용성의 예술은 때론 명시적
기능을 포기하고 작품의 결과와 해석을 아예 독자들에게

• 이 명제를 쓴 맥락은 이렇다. "상공을 나는 독수리, 만개한 사과꽃, 일하는
 말, 한가로운 백조, 가지 많은 참나무, 구불구불한 옹달샘, 떠도는 구름,
 궤도를 따라가는 해, 이 모든 것의 형태는 그 기능을 따르는 법이다.
 기능이 변치 않는 한 형태도 변치 않는다. 유기물과 무기물, 물리적인
 것과 철학적인 것, 인간적인 것과 초인간적인 것, 이성과 감정, 영혼의
 표현, 이 모든 것에 있어 삶은 표현함으로써 인식되고 언제나 형태는
 기능을 따른다. 그것이 법이다." 설리번은 전형적인 진화론적 관점을 보여
 준다.

맡겨 잠재적 기능만을 남긴다. 이렇듯 내면의 목적을 따르는 예술가는 명시적 기능과 잠재적 기능의 선택이 자유롭다. 반면 의뢰를 통해 작업을 하는 건축가나 공예가는 선택지가 넓지 않다. 유용성을 추구하는 건축과 공예는 의뢰자와 사용자의 요구를 수용해야만 하기에 예측 불가능한 잠재적 기능보다는 주어진 명시적 기능에 충실하게 된다.

　이렇듯 명시적 기능은 자신의 내면을 따르는 '내부 목적'과 외부의 의뢰는 받는 '외부 목적'으로 나뉜다. 현대 예술의 가장 큰 특징은 내부 목적을 따른다는 점이다. 예술 시장도 이를 존중한다. 개성 넘치는 예술가의 잠재적 기능을 발견한 자본가는 그 예술가와 계약해 예술 작품을 유통하고 이익을 나눈다. 음반 및 출판 시장, 미술 갤러리 등 대다수 예술 시장은 자본가와 예술가가 이윤을 공유하는 계약을 맺는다. 작품 유통에 대한 리스크를 공유하는 셈이다. 그래서 예술가는 다소 독자적인 작업이 가능해진다. 그러나 공예/건축 등 디자인 시장은 내부 목적보다는 외부 목적을 따라야만 한다. 디자이너는 의뢰인에게 고용되어 작품 제작에 대한 대가를 받는다. 작품 유통에서 발생하는 이익은 모두 의뢰인에게 돌아가지만 실패에 대한 책임도 모두 의뢰인이 안게 된다. 때문에 디자이너가 의뢰인의 목적을 외면하면 의뢰인은 큰 리스크를 감당해야 한다. 게다가 디자인 제작에 있어 함께 작업하는 사람들, 사용자의 의도도 고려해야 한다.

디자이너는 시장의 리스크는 감당하지 않아도 되지만 외부의 목적과 내부의 협업 관계를 모두 살펴야만 한다.

이런 이유로 예술과 디자인은 시장의 경쟁 상황 면에서 다르다. 가령 미술은 미술관에서 경쟁하지만 디자인은 백화점에서 경쟁한다. 예술 작품은 예술가 개인의 산물로 대표되지만 백화점에 진열된 디자인은 기업의 산물로 여겨진다. 예술가는 개별 경쟁에서 이겨야만 이윤을 얻을 수 있지만, 기업 공동체에 속한 디자이너는 시장의 결과에 상관없이 디자인료나 임금을 받기 때문에 실패의 책임도 지지 않는다. 디자인의 실패는 디자인에 관련된 공동체 모두가 책임으로 여겨진다.

사회주의 노동 운동가인 영국의 윌리엄 모리스는 디자인의 아버지라 불린다. 그는 무용성에 빠져 잠재적 기능에서 허우적대는 근대 예술을 비판하고 생활 예술의 명시적 기능을 강조했다. 미학사가인 먼로 C. 비어슬리(Monroe C. Beardsley, 1915~1985)는 모리스가 미학사 최초로 예술의 사회적 책임을 주장했다고 말했다. 그의 주장은 동시대 유럽의 많은 예술가들에게 영감을 주었고 공예/건축가들을 자극해 디자인 분야를 고무했다. 그러나 모리스의 의도와 달리 공동체가 시장에 종속되자 디자인도 잠재적 기능에 빠졌다. 초기 자본주의 시장에서 디자인은 명시적 기능으로 주목받았지만 20세기 중반 소비 시대에

들어와 시장이 다각화되면서 자본가들은 잠재적 기능의
디자인을 추구했다. 시장은 디자이너들에게 개성과 기교가
넘치는 무용한 디자인을 요구했다.

때론 아예 명시적 기능을 무시한 디자인이 성공하기도
했다. 20세기 후반 에토레 소트사스(Ettore Sottsass,
1917~2007)가 이끌었던 멤피스(Memphis)[•] 운동이 대표적이다.
이들은 피아노 모양 전화기처럼 명시적 기능과 상관없는
형태의 디자인을 내놓아 주목받았다. 나아가 읽기 힘든
타이포그래피, 관상용 장식물 등 사용성은 없고 감각만
자극하는 디자인들이 대거 등장하면서 많은 디자이너들이
이 같은 분위기에 편승했다. 디자인의 명시적 기능과 예술의
잠재적 기능 사이의 경계가 점차 모호해지자 디자인의 본래
취지도 망각되었다.

공예/건축에서 디자인으로

11세기 장인들은 길드라는 공업 공동체를 조직해

• 기능을 따르는 형태보다는 시각적 즐거움을 반영하는 형태와 감정을
지닌 인간에게 감각의 유희를 제공하는 디자인이 필요하다는 취지로
1981년 모인 디자인 그룹이다. 에토레 소트사스를 중심으로 건축가이자
디자이너인 미카엘 드루치, 알도 치빅, 마르틴 버댕, 마테오 툰, 바르바라
라디체 등이 주도했다.(《디자인 정글》)

생활용품을 만들었다. 초기 길드는 비슷한 직종에 종사하는 공예가들의 분업 조직이자 직업 공동체였다. 점차 길드는 장인 정신에 기반한 교육 기관의 역할을 담당했다. 일정액을 내고 길드에 들어간 도제들은 상당 기간 수련을 거친 뒤 직인이나 마스터가 되어 길드를 이끌었다. 등록금을 내고 일정 기간 직업 훈련을 받는 현재의 디자인 대학 체계와 유사하다.

수공예와 기계 공예

1450년을 전후로 새로운 지식을 갖춘 공예가들이 등장했다. 이들은 길드 중심의 전통을 부정하고 새로운 제작 방법을 모색했다. 건축가였던 브루넬레스키(Filippo Brunelleschi, 1377~1446)는 정확한 재현을 위한 선형 투시도법을 발견했고, 알베르티(Leon Battista Alberti, 1404~1472)는 이를 이론적으로 정립했다. 소실점에 의거한 선형 투시도법은 르네상스인들의 개인화된 세계관을 대변한다. 후일 투시도법은 17세기 기하학에도 영향을 주었다. 레오나르도 다빈치와 미켈란젤로 등의 일부 길드 출신 장인들도 작업을 문자로 기록하였다.•

• 다빈치, 브루넬루스키 같은 종합 예술인들은 건축가로 활발히 활동했다. 당시는 화약 대포가 전쟁에 사용되면서 축성술의 중요성이 커졌다. 다빈치의 가장 주요한 업적 중 하나가 축성술의 개량이다.

　　르네상스 시대 탁월한 공예가들은 직관적 활동을
이성적으로 정립했다. 감각과 몸으로 배우는 공예가 머리로
배우는 이성적 활동이 된 것이다. 그러나 당시 이들의 활동과
작품들이 상당한 평가를 받았음에도 건축과 공예는 한계에
부딪혔다. 18세기 감성을 재평가한 미학에서 공예와 건축은
제외되었고, 과학을 신봉한 18세기 계몽주의자조차 회화와
조각에 비해 건축과 공예를 폄하했다. 건축과 공예는 상부
구조의 이성(과학)과 감성(미학)에서 모두 제외된 것이다. 반면
정신적 미술로 분류된 회화나 조각 등 예술은 재평가되었다.
초월적 정신을 지향한 미술가들은 의도적으로 물질적인
유용성을 배척했고 회화와 조각은 고귀한 정신을 상징하는
고급 사치품이 되었다. 이런 흐름은 200년간 지속된다.

　　19세기 산업 혁명에 이은 각종 사회 혁명으로 예술의
사치성과 무용성에 문제를 제기하는 개혁적 예술가와 공예가
들이 등장했다. 윌리엄 모리스를 중심으로 벌어졌던 부흥의
노력이 앞서 언급했던 예술 공예 운동이다. 예술 공예 운동을
주창한 이들은 귀족의 거실 장식이 아닌 생활미를 추구했고
공장에서 생산된 조잡하고 조악한 기계제품을 부정했으며
중세 길드의 장인들이 보여 주었던 수공예와 인간 노동의
가치를 강조했다.

　　예술 공예 운동과 달리 기계 공예를 적극적으로 수용한
사람들도 있었다. 영국의 관리였던 헨리 콜(Henry Cole,

1808~1882)과 건축가인 고트프리트 젬퍼(Gottfried Semper, 1803~1879)는 예술과 공예를 산업 혁명에 적용했다. 대영 박람회(1851)를 주도했던 헨리 콜은 박람회를 성공적으로 마치며, 우수 작품을 전시하는 빅토리아앨버트 미술관을 설립하고 디자인 학교도 만들었다. 이들의 활동은 기계를 강조했다는 점만 제외하고 생활 예술을 지향한 예술 공예 운동과 크게 다르지 않았다.

영국에서 일어난 예술 공예 운동은 주로 건축가들이 주도했다. 이 운동에 영향을 받아 유럽 대륙에서 개혁 운동을 추진한 사람들도 대부분 건축가들이었다. 1907년 독일 공작 연맹을 주도한 무테시우스(Hermann Muthesius, 1861~1927)와 페터 베렌스(Peter Behrens, 1868~1940)는 건축가였다. 아르 누보 양식을 주도했던 앙리 반 데 벨데(Henry van de Velde, 1863~1957)도 벨기에 출신의 건축가였다. 독일 바우하우스를 설립한 발터 그로피우스(Walter Gropius, 1883~1969), 「장식과 범죄」라는 칼럼으로 근대적 양식을 주장한 아돌프 로스(Adolf Loos, 1870~1933)도 오스트리아 출신 건축가였다. 당시 건축가들은 건축만이 아니라 공예와 예술, 사회 운동 등에 관여하는 종합 예술인이었다. 이들은 400년 전 르네상스를 이끌었던 예술가들을 연상시킨다. 15세기 르네상스 시대 공예를 이성적으로 정립한 장인들도 건축가를 겸한 종합 예술인이었다.

디자인 문화와 디자인 산업

건축가들의 예술 공예 운동은 디자인 개념을 낳았지만 현대의 산업 디자인과 다소 개념이 다르다. 건축은 한 번의 계획이 한 번의 제작으로 이어진다. 건축 분야에서 디자인이란 설계만이 아니라 제작과 관리 등 총체적 과정을 의미한다. 건축가 한 사람이 계획과 제작 과정에 모두 관여한다는 점에서 "건축=건축가"라는 등식이 성립한다.[•] 이와 마찬가지로 예술 공예 운동이 주장한 중세 길드의 공예에 있어서도 "공예=공예가" 등식이 성립되었다. 크기와 종류만 다를 뿐 건축과 공예는 모두 섬세한 수공예에 가깝다.

산업 디자인은 손이 아닌 기계에 의지한다. 기계에 종속된 산업 디자이너는 혼자서 모든 것을 관리하고 책임질 수 없다. 산업 디자이너는 디자인을 계획할 뿐 복잡한 생산 과정과 시장의 유통 과정에 관여하지 않는다. 산업 디자이너의 역할은 전체 디자인 과정의 일부이기에 건축이나 공예처럼 "디자인=디자이너"가 성립되지 않는다.

현대 산업 디자인은 헨리 콜이나 젬퍼가 주장했던 기계 공예에 가깝다. 20세기 초 독일 공작 연맹도 산업적인 기계

[•] 이집트에서 기원한 건축가의 개념은 총체적 관리자를 말한다. 그러나 최근 건축 분야도 토목 등 엔지니어링 분야와 협업한다. 특히 한국에서는 독점을 방지하기 위해 설계와 시공을 분리해 공사를 진행한다. 산업 디자인 개념이 반영된 결과다.

공예를 주장했다. 이들은 형태의 표준화를 통해 기계적 대량 생산을 추구했다. 이런 접근은 현대적 의미의 산업 디자인 개념이 되었다. 예술 공예 운동이 수공예의 총체적 디자인 개념을 가지고 '디자인 문화'를 형성했다면, 기계 공예 중심의 산업 디자인은 전문가 중심의 '디자인 산업'으로 나아갔다.

이렇듯 산업 혁명을 기점으로 등장한 초기 디자인의 의미는 분야에 따라 두 가지로 분화되었다. 초기 디자인은 수공예적 디자인 문화를 형성했다. 20세기 초반 전쟁에 이어진 경제 공황 등으로 표준화된 산업 디자인이 부각되었다. 2차 대전 후 시장이 성장을 거듭하자 1970년대까지 디자인 산업은 크게 성장했다. 다만 디자인의 문화는 역으로 다소 위축되었다. 1980년대 이후 산업이 생산 중심에서 서비스 중심으로 전환되자 디자인에 대한 사람들의 태도가 바뀌기 시작했다. 상품 경쟁이 첨예해지면서 총체적 디자인 개념이 부각되었고 환경 문제가 불거지면서 디자인의 전 과정을 살펴야 한다는 주장이 제기되었다. 급기야 1990년대 후반 산업 디자인 분야에 통합 디자인 개념이 유행하기 시작했다. '디자인 산업'과 '디자인 문화'의 경계가 무너진 셈이다. 이제 디자인은 산업이자 문화가 되었다. 이에 따른 디자이너의 역할 변화에 대한 목소리도 높아지고 있다. 그러나 "디자인=디자이너" 등식이 성립되지 않는 디자인 과정에 있어서 디자인의 책임 소재는 여전히 명확하지 않다.

통합 디자인 관점에서 볼 때 디자인 과정에 참여하는 모두가 역할이 다른 디자이너로 기능한다. 디자인 개념이 모호해지자 디자이너의 정체성도 모호해졌다.

소비 시대에 들어와 시장은 산업에서 상업 중심으로 전환되었고, 디자인도 산업에서 서비스로 중심이 이동했다. 기존 산업 디자인 분류인 시각과 공업, 의상 디자인의 구분은 점차 의미를 상실하고 있다. 디자인 영역이 서비스 분야로 확대되면서 헤어, 요리 등 다양한 분야에도 디자이너라는 직업적 정체성이 부여되었다. 이제 '디자이너'라는 직업의 개념도 재정의되어야 한다. 과거 산업 디자이너들은 주어진 역할에 충실한 것만으로 충분했다. 하지만 통합 디자인은 디자이너에게 더욱 많은 역할을 요구한다. 시대 변화에 따른 디자이너의 진화가 필요하다. 우선 개선해야 할 것은 전문 영역에 갇혀 있는 좁은 시야다. 좁은 시야 탓에 세상의 변화를 읽어 내지 못할 위험이 있기 때문이다. 디자인을 둘러싼 세상을 넓은 시야로 바라보아야 앞으로의 직업적 생존도 모색할 수 있다.

예술에서 디자인으로
중세에서 회화와 조각, 건축은 기술적인 공예에 속하였다. 르네상스에 이후 회화와 조각이 공예에서

분리되었고 18세기 이후 예술로 인정받게 된다. 이 시기
미학(Aesthetics)이 등장하면서 예술과 공예는 무용성의 정신과
유용성의 물질로 양분되었다. 19세기 예술과 공예에 대한
재통합 분위기에 힘입어 디자인 분야가 형성되었다. 이때부터
공예는 디자인의 물질적 기반이 되었고, 예술은 디자인이
나아갈 정신적 방향을 제시했다.

예술의 개념 정립

디자인이라는 단어는 15세기 이탈리아어인
디세뇨(disegno)에서 출발했다. 당시 머리로 하는 작업은
디세뇨, 손으로 하는 작업은 데생(dessin)으로 구분되었다.
디세뇨는 "보이는 않는 것의 재현"으로 "보이는 것을
재현"하는 모방과는 의미가 달랐다. 인간 이외의 동물은
보이는 것만을 재현하는 모방 기술을 지녔다. 벌집의 경우
어떤 벌이든 완벽한 육각형 형태의 집을 짓는다. 하지만
인간의 집은 다양하다. 인간은 벌처럼 완벽한 집을 짓지는
못하지만 다양한 집을 상상하고 계획할 수 있다. 디세뇨는
자연의 단순한 모방만이 아닌 상상력까지 모방한다는 개념을
포괄한다.

르네상스 이후 인문 정신이 고취되면서 자연의
물질보다는 인간의 정신에 대한 인식이 고취되었다. 고전
번역가였던 이탈리아의 피치노(Marsilio Ficino, 1433~1499)는

미적인 관점을 정신과 신체로 구분하고 정신적 활동의 위대함을 강조했다. 이탈리아의 화가이자 건축가였던 조르조 바사리(Giorgio Vasari, 1511~1574)도 르네상스의 예술을 분류하면서 위대한 정신을 지닌 장인 200여 명의 삶과 작품을 정리했다. 바사리는 길드와 전통 중심의 공예가 아닌 개인으로서의 창작 행위를 높게 평가했고 장인을 예술가로 끌어올렸다. 이런 흐름은 18세기 계몽주의까지 이어졌다. 프랑스의 백과전서파는 유용성과 무용성을 기준 삼아 공예/ 건축과 예술을 분리하였다.

현대 예술 개념은 18세기 미학에서 비롯되었다. 미학은 독일 철학자인 바움가르텐(Alexander Gottlieb Baumgarten, 1714~1762)이 처음 언급한 용어다. 바움가르텐은 인간의 인식을 이성과 감성으로 나누고 전자를 다루는 학문을 논리학, 후자에 대한 논의를 미학이라 일컬었다. 즉 미학은 감성학인 셈이다. 당시는 이성을 중시하는 계몽주의 시대였기에 바움가르텐은 미학을 논리학보다 낮은 수준의 학문으로 평가했다.

바움가르텐의 제자였던 요하임 빙켈만(Johann Joachim Winckelmann, 1717~1768)은 고대 그리스의 예술 작품을 연구한 미술사가다. 빙켈만에게 예술이란 고대 그리스인들처럼 자연의 아름다움을 모방하는 활동이었다. 고대 그리스인에게 가장 가까운 자연의 아름다움은 신체 비례였다. 그들은

신체를 아름답게 가꾸려고 노력했고 가장 아름다운 신체와
동작을 조각으로 남겼다.(당시 회화로 동작을 표현하기는 어려웠다.)
빙켈만은 고대 그리스 조각을 "고귀한 단순과 고요한 위대의
정신"이라고 찬양하며 이 조각들을 다시 모방함으로써 진정한
아름다움을 재현할 수 있다고 주장했다. 고대 그리스의
미적 활동인 모방이 빙켈만의 손에서 다시 태어난 것이다.
미술사에서는 이를 모방론이라 말한다. 비례를 따른 모방론은
프랑스의 합리론처럼 객관적 미의 방향을 제시했다.

　　비슷한 시기 영국의 경험론적 계몽주의자들도 감성에
대한 새로운 시각을 제시했다. 경험론자들은 감각 지각을
통해 이성이 재구성된다고 생각했다. 그들은 감각적 쾌락,
즐거움을 이성적으로 인식하는 것을 아름다움이라고
생각했다. 실제로 대다수 감각은 의도와 상관없이 경험된다.
즐거움과 같은 감정은 특별한 목적 없이도 일어난다. 즉 어떤
의도나 목적 없이 그 자체로 즐거운 쾌락, 순수한 감각 경험을
진정한 아름다움이라고 주장했다. 경험론자들은 직관적
상상력을 통해 아름다움을 실현할 수 있다고 여겼다. 영국의
경험론은 주관적 미를 대표한다.

　　칸트(Immanuel Kant, 1724~1804)는 프랑스의 합리론과
영국의 경험론 사이에서 고심했다. 그는 합리론과 경험론의
모순을 통합하기 위해 인간의 인식과 행동의 근본을 찾으려
노력했다. 『순수 이성 비판』을 통해 인간의 인식 체계를

정리한 칸트는 인간은 절대적인 신과 객관적인 물자체에
대해 아는 것은 불가능하다고 결론 내렸다. 인간은 객관적인
인식이 아닌 주관적 인식만이 가능하므로 각자의 주관적
인식은 존중되어야 마땅하다고 생각했다. 경험론의 손을
들어 준 것이다. 칸트는 이런 접근을 바탕으로 자유 개념을
주장했다. 자유 개념은 근대정신의 근간이 되어 정치와
경제, 예술 등 적지 않은 분야에 영향을 주었다.[•] 칸트의
자유는 타인에게 책임 있고 절제된 실천적 자유였지만
독일의 몇몇 사상가들은 그렇게 받아들이지 않았다. 타인과
상관없이 누리는 완전한 자유를 꿈꾸게 되었다. 이런 접근은
셸링(Friedrich Schelling, 1775~1854)과 피히테(Johann Fichte,
1762~1814), 헤겔(Georg Hegel, 1770~1831)에 이르러 19세기
낭만주의를 낳게 된다. 시인이었던 셸링은 완전한 자유를
예술로 승화했고, 피히테는 이를 정치적 문제로까지 확대했다.
그리고 헤겔은 완전한 자유를 신과 같은 절대적 정신으로
여겼다. 이처럼 낭만주의는 개인의 주관적 아름다움, 독자적인
예술 개념을 정초하게 된다.

정리하면 과거 아름다움은 객관성에 의지했다. 빙켈만은

• 칸트는 경험론자인 흄의 영향을 크게 받았다. 그는 주관적 인간의 자유
 개념을 통해 주관적 낭만주의를 정초했다고 평가되기도 한다. 하지만
 합리론적 접근을 추구했던 칸트는 『실천 이성 비판』의 도덕률을 세우기
 위해 합리론적 계몽주의로 돌아선다.

대상에 아름다움이 내재되어 있기에 인간은 이를 발견해
모방하기만 하면 된다고 생각했다. 경험론은 이런 접근에
균열을 내었고, 칸트는 자유 개념을 통해 이를 논증하였다.
그리고 낭만주의는 자유 개념을 도구 삼아 주관적 아름다움을
주장했다. 이제 아름다움의 인식은 대상이 아니라 아름다움을
인식하는 인간 주체에게 넘어온 것이다. 낭만주의의 주장은
주관성의 미학을 탄생시켰고 예술의 객관성도 무너뜨렸다.
전통적으로 부여되었던 예술 형식은 의심받기 시작했고
예술가들은 점차 형식의 구속에서 벗어났다. 때문에 19세기
예술은 객관보다 주관, 보편보다 개성이 강조되었다.

객관적이든 주관적이든 18세기부터 이어진 고귀하고
초월적인 예술은 성직자와 귀족 등 상류층에서 소비되었다.
이들에게 예술가는 자연의 아름다움을 발견하는 특별한
천재라고 여겨졌고, 왕과 귀족 등 상류층은 예술가들을
후원했다. 재능을 인정받은 예술가는 귀족과 유사한 생활과
지위를 누릴 수 있었다.

그러나 이런 흐름도 오래가지 못했다. 1789년 프랑스
혁명을 기점으로 예술 분야는 급격한 변화를 맞는다. 프랑스
혁명 정신은 나폴레옹의 전쟁을 통해 전 유럽에 확산되면서
귀족 계층이 급격히 무너졌다. 예술을 후원하던 귀족 계층이
무너지자 귀족에 종속된 예술가들은 오히려 자유를 얻게
되었다. 19세기 중반 예술가들이 얻은 자유는 두 가지였다.

프랑스 혁명은 귀족으로부터의 자유를 주었고, 낭만주의는
형식으로부터의 자유를 주었던 것이다. 다만 스스로 쟁취한
것이 아니라 강제적으로 주어진 쓸쓸한 자유였고, 고객과
형식을 동시에 잃은 예술가는 먹고살 길과 새로운 형식을
필사적으로 찾아야만 했다.

예술의 독립과 대중화

귀족과 형식이 사라지자 시대를 대표하는 양식도
사라졌다. 새롭게 등장한 중간 계급 자본가들은 귀족의
자리를 탐냈다. 그들은 과거 전통적 양식을 통해 자신들의
지위를 과시했다. 고대 그리스, 로마네스크, 비잔틴, 고딕
등 과거의 양식들이 다시 부활했고 무분별하게 응용되었다.
예술가들은 새로운 고객의 요구에 응할 수밖에 없었다.

일부 자존심 강한 예술가들은 시대를 대표하는 새로운
예술 양식을 찾기 시작했다. 인상파가 대표적이다. 19세기
물감을 담을 수 있는 튜브 기술이 개발되면서 인상파는
캠퍼스를 들고 밖으로 나올 수 있었다. 이들은 성경의
내용이나 귀족들의 초상화가 아닌 사물, 거리, 풍경, 민중과
농촌 생활 등 다양한 소재로 그림을 그렸다. 과거의 형식을
따르기보다 본인의 느낌과 감상을 표현하였다. 사물의
형태와 빛의 본질을 표현하려는 시도를 거듭하면서 기법도
다양해졌다. 이들의 도전은 야수파와 표현주의, 입체파 등

다양한 형식과 표현 기법들이 등장하는 계기가 되었다.

자유를 획득한 예술가들은 "예술을 위한 예술"을 주장했다. 예술을 위한 예술은 여러 가지 내용과 상황을 함축한다. 무엇보다도 예술이 형식과 고객의 속박에서 벗어나 하나의 분야로 독립하였음을 의미한다. 의뢰자가 없었기에 예술가들은 고귀한 정신을 특별한 제약 없이 작품으로 승화할 수 있었다. 또한 귀족의 구속에서 독립한 예술가들은 파(派)라는 말이 암시하듯 '단체'를 만들고 카페에 삼삼오오 모여 예술의 가치에 대해 토론도 하고 전시도 했다. 협회를 구성해 자신들의 권익을 보호했다. 그런데 다른 입장에서 보면 예술계의 독립이란 예술가가 예술 작품의 가치를 스스로 평가하는 이상한 상황이기도 했다. 실제로 예술가의 자격과 활동은 협회가 정한 룰과 제도에 따라 결정되었다. 협회가 인정하지 않으면 어떤 작품도 예술이 될 수 없었다. 이로써 예술은 예술계의 전유물이 되었다.

다다 운동가인 마르셀 뒤샹(Marcel Duchamp, 1887~1968)은 이런 흐름에 제동을 걸었다. 전시 위원회의 대표였던 뒤샹은 가명으로 변기를 전시에 출품하였다.● 변기 작품은 논란

● 「샘」은 마르셀 뒤샹의 1917년 작품이다. 뒤샹이 '기제품'이라고 부른 작품들 중 하나인데, 그 이유는 작품 제작에 이미 만들어져 있는 물건을 사용했기 때문이다. 그는 평범한 소변기에 샘이라는 제목을 붙이고 R.Mutt(뉴욕의 화장실 용품 제조업자의 이름)라고 서명했다. 뒤샹은

끝에 전시되지 못했고 뒤샹은 대표직을 사임했다. 이 사건은 예술의 본질과 가치, 예술가의 역할에 대한 반성적 성찰의 계기를 제공하게 된다. 특히 예술계 내부의 주관적 가치 판단이 논란이 되었다. 이를 계기로 예술의 가치 판단은 다소 객관적인 예술 비평가에게 넘어갔다. 물론 비평가는 하나의 기준을 제공할 뿐이다. 예술의 최종적인 가치 판단은 결국 구매력 있는 관람자의 몫이다. 20세기 중반 이후 예술 작품의 가치는 누가 돈을 얼마나 지불하느냐에 따라 결정되었다. 대중은 음반과 미술품을 구매하거나 입장료를 지불함으로써 예술 분야를 후원했다. 18세기 소수의 귀족 예술이 20세기 다수의 대중 예술로 전환된 것이다.

고대 그리스는 자연의 비례를 아름다움이라고 생각했고, 중세는 신, 르네상스는 투시도법과 같은 객관적 형식을 아름다움의 기초로 삼았다. 그리고 근대에 들어와 아름다움은 즐거움과 같은 주관적 경험이 되었다. 아름다움의 개념은 계속 변화했고 지금도 변화하고 있다. 아름다움을 제작하는 예술의 개념도 마찬가지다. 자유 개념에 힘입어 예술의 특정 형식들이 파괴되었고 장인 중심 예술은 개념 중심으로 전환되었다. 개념 예술이 창출하는 잠재적 기능은 예술가의

도발을 위해 이 작품을 미술 전시회에 제출했으나, 며칠 안 되어 전시가 중단되었다.(『건축을 묻다』)

의도와 상관없이 독자에게 마음대로 해석하고 감상할 자유를 주었다. 예술가의 전문성도 모호해졌다. 이제 예술은 누구나 언제 어디서나 할 수 있는 보편적 인간의 활동으로 여겨진다. 전문 예술가의 전유물이던 예술이 생활 속으로 들어와 대중문화가 된 결과다.

19세기 말 톨스토이는 "예술이란 감정을 소통하는 활동"이라고 정의했다. 이에 따르면 감정을 지닌 모든 생명은 예술가가 될 수 있다. 인간만이 아니라 영장류와 포유류도 감정을 느낄 수 있다. 최근 진화론자들은 침팬지와 조류, 포유류의 미적 감수성을 종종 거론한다. 심지어 침팬지는 그림을 그리는 예술 활동을 할 수 있다. 실제로 실험을 통해 침팬지가 그린 그림이 경매 시장에서 2000만 원에 거래되기도 했다. 최근에는 딥 러닝 기술에 힘입어 인공 지능을 갖춘 로봇의 그림이 종종 뉴스에 등장한다. 바야흐로 예술은 인간의 전유물이 아니다. 예술 주체가 모호해지자 예술 개념도 자연히 모호해졌다. 과거 예술은 특정 계급이나 천재의 전유물이었지만 이제는 누구나 접근할 수 있는 보편적 생활양식이 되었다. 과거의 기술(ars) 개념으로 되돌아온 셈이다.

추상성과 표준화

1850년 전환기의 정점에서 예술의 가장 큰 특징은

다양한 양식 실험이었다. 세잔과 같은 인상파 예술가는
입체적 사물을 평면적으로 구현하려고 노력하였다. 그는
사물의 표면만이 아닌 본질까지 모방하기 위해 추상적 접근을
시도했다. 이후 야수파와 입체파 예술가들은 추상성을 적극
활용했다. 앞서 언급했듯 장식에 반대했던 근대 건축가들도
추상적 양식을 주장했다. 단순한 추상성은 공장제 생산
방식에도 적합했기에 산업 자본가에게도 매력적이었다.
추상성은 구시대와 단절을 표현하는 상징적 양식이 되었다.

독일 디자인 학교인 바우하우스는 추상 양식을
본격적으로 연구한 기관이다. 바우하우스의 예술가들은
사물을 점, 선, 면 같은 근본적인 형태로 분해했다. 원과
삼각형, 네모 등 형태와 원색을 활용해 다양한 추상적
이미지를 만들었다. 바우하우스의 형태와 색 실험은 표준화된
산업 생산에 적지 않은 영향을 주었다.

초기 바이마르 바우하우스는 윌리엄 모리스의 정신을
계승하여 예술과 공예 분야의 결합을 통한 생활 예술의
구현을 목표로 삼았다. 그래서 초기 바우하우스의 교실에서는
예술가와 공예가가 함께 가르쳤다. 예술가 교사에게 기초
교육을 받고 콘셉트 방향을 공부한 후 공예가 교사에게 이를
구현하는 방법을 배우는 식이었다. 수공예를 표방한 교육
이념은 1925년 데사우로 이전하면서 기계 공예로 바뀌었다.
산업-상업 시장의 현실을 수용한 것이다. 공예가들의 역할은

점차 축소되었고 수업은 주로 예술가들이 주도하게 되었다.
바우하우스에 영향을 주었던 표현주의, 데스틸(De Stijl),
구성주의 등 추상적 표현 양식은 디자인 역사의 원조라 볼
수 있다. 이런 접근을 한 상당수의 바우하우스 교사들은
예술가의 정체성을 지닌 건축가들이었다. 이런 이유로 초기
디자인은 실험적 예술의 한 장르 혹은 건축의 하위 범주로
인식되었다.

예술의 대중화와 추상적 형식 실험은 산업 혁명의
흐름을 따른 것이다. 대중화와 추상성은 모두 디자인 분야의
큰 특징이다. 자유로운 예술가들의 독립적 활동이 디자인
분야를 촉발한 것이다. 이런 예술가들이 건축가와 디자이너의
정체성을 겸하면서 디자인은 예술 및 건축 분야와 공존했다.

1950년을 기점으로 자본주의 시장이 확대되면서 산업
디자인이 활성화되자 디자이너들은 예술계와 건축계에서
점차 분리되었다. 이에 편승해 산업 디자이너라는 직업이
생겼다. 이후 디자인 산업은 폭발적으로 성장했고 독립적인
디자인계가 형성되었다. 대학에 디자인과가 생기자 디자인은
학문으로 인정받기 시작했고, 디자이너라는 직업은
사회에서 일정한 지위를 획득하였다. 사람들도 디자인을
독립적인 미적 활동으로 인정했다. 이런 흐름은 21세기까지
이어진다. 최근에는 디자인을 예술과 건축의 하위 범주로
인식하는 사람들이 거의 없다. 디자인에 대한 보편적 인식이

높아지면서 디자이너들의 사회적 의식도 한층 성숙해졌다.
보편화된 디자인은 시장 경쟁력을 위한 수단을 넘어 다양한
사회적 역할과 책임을 부여받고 있다.

서양 예술사는 보통 라스코나 알타미라 등의 동굴
벽화에서 시작된다. 동굴 벽화는 신에게 공동체의 미래를
기약하는 일종의 제의적 활동이었다. 고대인들은 동굴 그림을
그려 놓고 여러 가지 의식을 행했다. 주로 몸짓과 춤으로
이루어진 의식은 공동체를 결집하고 실제 사냥을 위한 동작을
연습시키는 등 교육적 효과도 있었다.

두 번째로 이집트 예술이 거론된다. 피라미드 건축에서
알 수 있듯이 이집트 예술은 엄밀한 기하학에 근거한다.
이집트인들은 거대한 파라오의 무덤을 지으면서 신에게
복종하고 자신들의 문명을 외부에 과시했다. 당시 지배
계층이 주도한 거대한 공공사업에는 문명을 유지하기 위한

● 뒷장에 나올 그림은 서양의 미학과 예술의 형성 과정을 그린 도식이다.
 주로 오병남의 『미학 강의』와 먼로 C. 비어슬리의 『미학사』, 진중권의
 『미학 오디세이』를 참고한 정리한 결과물이다.

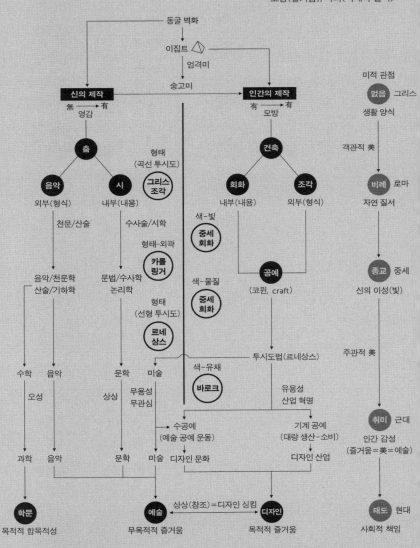

예술과 디자인 사다리 타기

techne(ars)
규칙에 의한 이성적 제작 능력

예술 구분 범주
시간(문학, 음악), 공간(회화, 조각),
시공간(영화, 건축)
노동(즐거움)/사회(비례와 질서)

동굴 벽화

이집트

엄격미

숭고미

신의 제작 — 인간의 제작

無 → 有 영감

有 → 有 모방

미적 관점
없음 그리스
생활 양식

춤

건축

음악 시
외부(형식) 내부(내용)

형태
(곡선 투시도)
그리스
조각

객관적 美

회화 조각
내부(내용) 외부(형식)

비례 로마
자연 질서

천문/산술 수사술/시학

색-빛
중세
회화

음악/천문학 문법/수사학
산술/기하학 논리학

형태-외곽
카롤
링거

공예
(코윈, craft)

색-물질
중세
회화

종교 중세
신의 이성(빛)

형태
(선형 투시도)
르네
상스

수학 음악 문학 미술

색-유채
바로크

투시도법(르네상스)

주관적 美

오성

상상 무용성
무관심

유용성
산업 혁명

수공예
(예술 공예 운동)

기계 공예
(대량 생산-소비)

취미 근대
인간 감성
(즐거움=美=예술)

과학 음악 문학 미술
디자인 문화

디자인 산업

학문

예술

상상(창조)=디자인 싱킹

디자인

태도 현대

목적적 합목적성

무목적적 즐거움

목적적 즐거움

사회적 책임

정치적 효과뿐 아니라 생산 과잉을 해결하고 부를 재분배하는
유의미한 경제적 효과도 있었다. 현대 건축가의 기원은
이런 거대 건축물을 총체적으로 진두지휘하던 역할에서
비롯되었다.

이집트 문명은 지중해 전역에 영향을 주었다. 물론 서양
예술의 본고장으로 여겨지는 고대 그리스에도 큰 영향을
주었다. 초기 고대 그리스 예술의 미적 기준은 이집트처럼
엄밀한 기하학적 비례에 근거했다. 고대 그리스 미술은 조각이
대표적이다. 이들은 카논(canon)●이라는 인체의 비례 규칙을
만들고 이에 따라 조각했다. 그러나 고대 그리스인들은 규칙에
얽매이지 않는 자유로운 영혼이었다. 규칙을 깨는 다양한
표현에 대한 욕구가 늘어나면서 다양한 동작과 비례가 적용된
조각이 이루어졌다. 이런 그리스의 조각 기술은 알렉산더의
원정을 따라 서아시아와 인도 문명에 영향을 주었고,
동남아시아 문명을 거쳐 한반도에까지 이르게 된다.

고대 그리스에서 기술과 예술은 구분되지 않았다.
기술(그리스어 techne, 라틴어 ars)로 통칭되었다. 고대
그리스인들은 기술(techne)을 두 가지로 분류했다. 하나는
신의 영감에 따른 것이고 다른 하나는 인간의 이성에 따른

● 고대 그리스 미술에서 이상적인 인체의 비례를 뜻하는 말. 기원전 5세기
조각가 폴리클레이토스는 『카논』에서 이를 논했다.(위키피디아)

것이다. 전자를 대표하는 기술은 '춤'이고 후자는 '건축'이다. 각 기술에는 형식과 내용이 종합되는데, 춤의 형식은 음악(비례)이고 내용은 시(문학)다. 춤과 음악, 시를 종합한 것이 그 유명한 고대 그리스의 비극이다. 반면 인간의 기술인 건축의 형식은 조각(외부)이고 내용은 회화(내부)로, 그중 대표적인 것이 신전 건축이다. 화려한 신전 건축을 위해서는 조각가와 회화가가 협업하며 건축가는 이를 총괄한다. 당시 선진적이었던 고대 그리스 문화는 지중해와 서아시아를 아우르는 헬레니즘 문명(당시 그리스를 헬라스라고 불렀다.)의 근간이 되었고 후일 로마 제국 문명의 기반이 되었다. 로마 제국의 건축과 조각, 회화는 모두 고대 그리스의 영향을 받았다.

5세기 초 서로마 제국이 해체되고 중세 봉건 시대가 시작되었다.• 건축, 조각, 회화 기술을 지닌 장인들은 길드 공동체를 만들었다. 이들의 활동을 공예(craft)라 불렀다. 길드 장인은 성직자나 왕, 귀족의 요구만이 아니라 민중의 생활을 위한 도구도 제작하였다. 길드는 직업학교 역할도 했다. 길드의 일원이 되고 싶으면 일정 금액을 헌납하고 십여 년간 배워 직인이나 마스터가 되었다. 도식의 오른쪽 흐름은 이런 상황을 반영한다.

• 15세기까지 유지된 서아시아의 동로마는 찬란한 비잔틴 문명을 일구었다.

도식 왼쪽을 보자. 인간의 제국인 로마가 무너진 중세는 신의 제국으로 여겨진 로만 가톨릭이 이어 갔다. 때문에 당시 미적 기준은 온통 신에 대한 믿음에서 비롯되었다. 중세 말기 형성된 대학의 교과목을 보면 기초 과정에 문법, 논리학, 수사학이 있고 고급 과정에 산술학, 기하학, 음악, 천문학이 있었다. 이 과목들은 성직자가 되려는 자들을 위해 마련된 고급 코스였다. 이 과정을 마쳐야 신학과 윤리학, 형이상학 등을 배우는 최고급 과정에 들어갈 수 있었다. 중세 대학의 커리큘럼에서 알 수 있듯이 음악은 문학보다 상위 과정이었다. 물론 길드 활동은 이 과정에 끼기 어려웠다.

르네상스에 들어오자 학문에 대한 인식 변화가 생겼다. 11세기부터 아리스토텔레스의 저작들이 번역되기 시작했고, 15세기에는 플라톤 등 고대 그리스와 로마의 저작들이 많이 읽히기 시작했다. 이런 흐름은 부패한 가톨릭 교단에도 영향을 주었다. 루터 종교 개혁이 촉발되었고, 급기야 유럽 전역이 종교 전쟁에 휩싸였다. 사람들은 신을 의심하기 시작했다. 신에 대한 믿음이 깨지자 인간의 이성이 중요해졌다. 17세기 이후 근대에 들어와 미적 기준은 인간의 이성이 되었고, 얼마 지나지 않아 인간의 감성도 중요시되었다. 이때부터 조각, 회화가 재조명되면서 예술로 인정받기 시작했다. 이제야 비로소 인간의 제작도 신의 영감과 어깨를 나란히 하게 된 셈이다.

　　18세기 미학이 등장하면서 예술적 감성이 주목받기
시작했다. 중세 교과목에서 보았듯 음악(수학)은 이미 고귀한
학적(예술적) 지위를 지녔다. 문학(시)의 경우는 이 시기에
하나의 학문(예술) 장르로 인정받았다. 건축, 조각, 회화는
학문이나 예술로 인정받지 못했다. 그나마 르네상스 시기
건축과 조각, 회화를 모두 섭렵한 탁월한 종합 예술가들이
투시도법을 발견하고 아카데미를 세우는 등 다양한 노력에
힘입어 어느 정도 사회적 지위가 인정되었을 뿐이었다. 이
또한 몇몇 궁정 미술가에 한해서였다. 미술이 현재적 의미의
예술로 인정받기 시작한 것은 19세기 중반 이후다.

　　18세기 산업 혁명은 거대한 사회적 전환을 불러왔다.
급속한 도시화, 신분 파괴, 급작스러운 기술 발전 등 정치,
경제, 사회의 제반 여건이 변화하면서 예술가와 건축가,
공예가 들은 혼란에 빠졌다. 그중 일부는 변화에 대응하기
위한 새로운 미적 활동이 필요하다고 느꼈고, 그들의 노력은
'디자인'이라는 새로운 미적 활동을 낳았다. 19세기에서
20세기 초까지 디자인 운동을 벌인 예술가와 건축가 들은
수공업과 기계 공업을 기준으로 나뉜다. 예술 공예 운동처럼
수공업을 주장한 이들은 디자인 문화를 강조했고, 독일 공작
연맹처럼 기계 공업을 주장한 이들은 디자인 산업에 중점을
두었다. 초기에는 디자인 문화 그룹의 영향력이 있었지만
20세기 산업이 발달하면서 디자인 산업도 크게 성장했다.

20세기 중반 이후 서비스업이 중요시되면서 들어오면서
디자인의 총체성이 강조되었고, 디자인 문화와 디자인 산업은
다시 하나의 디자인으로 통합되는 추세로 전환되었다.

18세기 경험주의자들은 인간의 상상력을 신적인
능력이라고 여겼다. 상상력은 주관적인 미적 판단을 대표하는
표현이었다. 당시 많은 사상가들은 상상력에 의한 활동을
예술이라고 말했다. 이후 상상력은 일종의 창조력으로
여겨지며 현대의 강력한 미적 기준으로 자리 잡았다. 건축과
조각, 회화 장르도 상상력을 지렛대 삼아 예술 장르로
편입되었다.

21세기 디자인 분야에는 '디자인 싱킹'이라는 표현이
유행한다. 이 말은 상상력 혹은 창조력이라는 의미로 읽힌다.
인간의 제작을 이어 오던 현대 디자인이 예술 장르로
전환되는 현실을 반영한 단어다. 이제 디자인 분야도 하나의
예술 장르로서 인정받기를 원하는 것이다.

지금까지 살펴보았듯 이집트와 고대 그리스의 기술
개념은 중세의 공예로, 르네상스 이후 예술 개념으로
이어졌다. 그리고 19세기 이후 디자인 개념이 형성되었다. 즉
기술은 공예를 낳고, 공예는 예술을 낳고, 예술은 디자인을
낳은 셈이다. 지금은 이 분야들이 모두 공존한다. 다만 각
분야의 기능적 역할 구분이 모호해 약간의 개념적 혼란이
있을 뿐이다.

2 현대 디자인의 등장

19세기는 인류 문명에 있어 거대한 전환기였다. 산업 혁명이 일어나 생산 방식이 바뀌고 대량 생산 체제가 형성되었으며 사회·정치 혁명도 잇따랐다. 전통적인 예술과 공예/건축 분야도 변화가 요구되었다. 현대 디자인은 이런 변화에 반응한 건축가, 예술가 들의 노력으로 일구어졌다.

자유로운 예술가들은 새로운 미래를 모색해야 했다. 일부는 새롭게 부상한 중간 계급 자본가들의 취향을 따랐고, 일부는 산업 현장에 직접적으로 참여했다. 개혁적인 예술가와 건축가는 사회적 책임을 강조하며 시대를 대표하는 새로운 양식을 모색했다. 중세를 모범 삼아 길드와 유사한 공동체를 조직하고 새로운 교육 시스템을 도입했다. 근본적인 형태와 색을 찾는 추상적 양식 실험도 거듭했다. 이런 다양한 도전 속에서 현대 디자인 개념이 등장했다.

디자인 개념의 변화

현대적 의미의 디자인은 1851년 영국 대영 박람회에서
시작된다. 1849년 헨리 콜은 대영 박람회를 준비하면서
《디자인 제조업 저널(Journal of Design and Manufacture)》을
발간한다. 이를 계기로 디자인이란 용어가 산업 분야에서
거론되기 시작했다. 대영 박람회는 영국이 자신들의 산업
혁명을 과시하기 위해 열린 행사다. 박람회에 출품된 많은
상품에는 과거의 양식에서 차용한 장식이 덕지덕지 붙어
있었다. 기계 생산 기술이 미흡한 탓에 장식은 조야한
수준이었다. 윌리엄 모리스는 청년 시절 이 박람회를 보고
경악했다. 이후 그는 시대를 거스르는 몰역사적 기계 장식을
거부하고 장인 정신에 뿌리내린 수준 높은 장식을 주장했다.
그러나 예술 공예 운동이 주장한 수공예는 시대의 흐름에
부합하지 못했다.[●]

생산 방식의 대세는 역시 공장식 기계에 있었다.
이를 위한 적합한 양식이 필요했다. 다양한 대안적 실험이

● 윌리엄 모리스는 대량 생산에 기반한 시장형 예술이 아닌 공동체형
 공예를 추구했다. 또한 노동자들의 편에 서서 노동 운동을 활발히
 했고 사회주의 정당을 만드는 등 사회주의 운동에도 적극적이었다.
 그가 수공업을 주장한 것은 예술의 본질이 즐거운 노동에 있다고
 생각한 까닭이다. 예술 공예 운동을 주도한 모리스는 기계제 생산을
 반대하고 수공업을 강조했다. 그럼에도 모리스 그 자신이 이미 자본가
 출신이었으며 기계식 공장을 운영했다.

시작되었다. 기계 공예를 거부한 예술 공예 운동이 수공예를
주장했다면, 대영 박람회를 주최했던 사람들은 기계 장식을
더욱 세련되고 정교하게 발전시키는 방향을 택했다. 독일 공작
연맹은 기계 생산의 효율성을 위한 형태의 표준화를 주장했다.
일부 과격한 예술가와 건축가 들은 아예 장식 자체를 거부하고
사물의 근본적인 형태로 돌아가자고 주장했다. 이때 산업
혁명에 대응하고, 기계 생산에 적합한 형태를 찾으려는 다양한
노력은 현대 디자인의 양식적 토대가 되었다.

산업 디자인과 계획적 폐기

　　각종 장식들은 과거의 계층적 구분을 상징했다. 당시
자유와 평등 이념을 주장한 공산주의 혁명가는 계급 구분이
없는 보편적 생활 양식을 추구했기에 표준화에 따른 대량
생산과 소비는 이들의 주장과 방향이 일치했다. 장식을
최소화한 추상적 양식은 산업 생산에도 적합했다. 이런
접근은 미국을 포함한 유럽 문명권 전체에 영향을 주었다.
　　그럼에도 유럽인들의 장식에 대한 애정은 여전했기에
장식이 붙은 제품은 인기가 높았다. 표준화된 양식으로
인식이 바뀌기까지는 큰 희생의 과정이 불가피했다.
20세기 초는 전쟁과 경제 공황 등이 겹친 격동의 시기였다.
전쟁과 경제 위기는 사람들의 삶을 피폐하게 만듦으로써
효율성에 대한 요구를 급격히 높였다. 사람들은 부족한

물자를 효율적으로 활용했고, 총과 탱크 등 각종 무기와
전쟁 물자들은 모두 표준화된 양식으로 생산되었다. 급박한
상황에서 장식을 제거한 표준화 양식은 대량 생산에 적합했고
효율적인 디자인으로 여겨졌다. 단순성과 기능을 강조한
모더니즘 양식은 이때 자리 잡았다.

마르크스는 자본가들이 "목숨을 건 도약"을 벌인다고
지적했다. 공장식 기계 생산은 대량 생산을 추구하기에
반드시 팔려야 한다. 산업 자본가들은 반드시 사용 가치가
높은 좋은 상품을 만들어야 생존할 수 있었다. 19세기
유럽의 산업 자본가들도 기계 생산에 적합한 형태를 찾고
있다. 이들은 상품 경쟁력을 위해 예술가, 공예가를
활용하기 시작했다. 특히 영국의 도자기 회사인 웨지우드와
독일의 아에게(AEG) 등이 적극적이었다. 독일 공작
연맹의 페터 베렌스와 건축가인 르코르뷔지에(Le Corbusier,
1887~1965), 바우하우스 초대 교장인 발터 그로피우스는
모두 아에게(AEG)에서 일한 경력이 있었다. 이들은 모두
건축가이자 예술가, 디자이너의 정체성을 공유했다. 혁명으로
귀족 고객을 상실한 예술가와 건축가 들은 산업 자본가에게
고용되어 기계 생산에 맞는 형태와 제품의 품질 향상을 위해
고군분투했다.

초창기 산업 디자인은 자본가에게 고용된 예술가와
건축가 들로부터 시작되었다. 산업 혁명 초기, 산업

디자이너들은 생산 시장의 요구에 따라 사용 가치를
지향했다. 포디즘•과 테일러주의••가 이를 뒷받침했다.
대공황의 타개책으로 제시된 케인스주의•••는 2차 대전
후 주요 경제 정책으로 도입되면서 생산이 주도하는 소비
시장을 설계했다. 이때까지 제품의 사용 가치는 소비의 주요
척도였다. 1950년 이후 소비 시장은 성장에 성장을 거듭했다.
그리고 생산과 소비는 반전되어 소비가 생산을 주도하게
되었다. 1970년 이후 소비 시대─소비 중심이 본격적으로
궤도에 오르자 사용 가치보다 교환 가치가 부각되면서
소비자의 다양한 미적 기호를 만족시키기 위한 스타일링이
중요해졌다. 장식을 제거한 국제적 표준화에 신물을 느낀

• 일관된 작업 과정으로 노동 과정을 개편하여 노동 생산성을 증대하는
집약적인 축적 체제다. 1913년 헨리 포드는 본인 공장에 컨베이어
벨트로 생산 라인을 구축해 대량 생산을 위한 효율적인 표준을
만들었다.(위키피디아)

•• 프레데릭 윈슬로 테일러(Frederick Winslow Taylor, 1856~1915)가
주장한 개념이다. 테일러는 산업 경영에 대한 과학적 연구를
처음으로 한 미국 발명가이면서 기술자였다. 그의 경영 체계는
일관 작업 배치 매뉴팩처와 대량 생산의 초기 발전에 조응한다.
노동 감독과 극단적 노동자 훈련과 규칙적인 반복 공정으로 노동의
전화, 노동 분업의 극단적 정교함과 생산 시간 최소화를 목적으로
했다.(laborsbook.org)

••• 케인스 경제학은 공공 부문과 민간 부문이 함께 중요한 역할을
수행하는 혼합 경제를 장려하는 이론으로, 방임주의의 실패로 발생한
문제점들을 해결하기 위해 개발되었다.(위키피디아)

산업 디자이너들도 개성 있는 스타일을 추구했다. 이런
시도가 시장에 적중하면서 개성을 강조한 디자인 상품들이
폭발적인 인기를 누렸다. 무장식의 표준화된 제품은 다양한
장식과 형태를 뽐내는 제품으로 바뀌었고, 예술 공예
운동의 "일상생활의 물건을 잘 만들자."라는 슬로건은
어느새 "시장에서 잘 팔리는 물건을 만들자."로 바뀌었다.
디자이너들은 멋진 스타일만을 만들기 위해 노력했고
유선형과 같은 특정 스타일이 유행하기 시작했다. 속도를
강조한 유선형 스타일은 기차나 자동차만이 아니라 기능과
전혀 상관없는 연필깎이에까지 적용되었다.

소비 시대에 들어와 교환 가치가 중요해지자 "계획적
폐기"개념이 등장했다. 계획적 폐기란 새로운 상품을 위해
기존의 제품을 계획적으로 구식화하는 방식이다. 프랑스
경제학자이자 탈성장 이론가인 세르주 라투슈(Serge Latouche,
1940~)는 전구나 프린터, 핸드폰 등은 사용 시간과 사용량,
사용 기간이 제약되도록 조정되어 있다고 말한다. 전구는
약 1000시간, 프린터는 1만 8000장, 일부 스마트폰은 일
년 팔 개월 정도 사용하면 고장이 나거나 사용 가치가
급격히 하락한다. 보통 새로운 기술이 등장하면 기존 기술은
자연스레 구식이 된다. 앞서 살펴보았듯이 인류 역사도
기술적 폐기에 맞추어 진화해 왔다. 하지만 사용 시간과
사용량을 제한하여 제품을 폐기하는 방식은 이전의 역사에는

없었다. 20세기 소비 시대에 새롭게 등장한 계획적 폐기는
거꾸로 기술을 제약해 제품의 판매 주기를 속도를 높인다.

최초의 계획적 폐기는 20세기 초반 경제 공황의
타개책으로 제안되었다. 하지만 당시 루스벨트
정권(1933~1945)은 이를 수용하지 않았다. 이후 1980년대
신자유주의 체제에서 자본의 이율을 높이기 위한 효율적
방안으로, 계획적 폐기가 재조명되었고 기업과 디자이너들은
이를 적극적으로 수용했다. 당시 계획적 폐기 개념은 다양한
가치를 수용한다는 취지를 내세우며 '다품종 소량 생산'을
내놓았다. 이런 상황에서 디자이너는 제품을 굳이 잘(튼튼히)
만들 필요가 없어졌다. 포장 등 눈에 보이는 스타일만을
적당히 바꿔도 충분했다. 계획적 폐기는 광고 디자이너에
의해 상징적 폐기로 나아간다. 광고 디자이너는 제품을
둘러싼 다양한 상징 이미지를 만들어 제품의 순환 속도를
높였다. 다양성의 가치로 포장된 계획적-상징적 폐기의
힘으로 적절한 사용 가치를 추구하던 본래의 디자인 개념은
완전히 망각되었다.

디자인의 역할과 책임

수천 년의 인류 문명에 쓰레기 문제는 없었다. 공동체는
사용할 만큼 생산했고, 어쩌다 남으면 시장에서 거래를
통해 필요한 사람에게 건넸다. 쓰레기는 지난 200년 사이

제기된 독특한 환경 문제다. 산업 생산 체제에서 팔리지 않거나 사용되지 않는 상품은 모두 쓰레기가 된다. 푸리에가 목격했던(자본가들이 쌀을 강에 버리는) 충격적 장면은 현대 시장에서는 당연한 행위다.

계획적 폐기의 가장 큰 문제도 쓰레기다. 충분히 사용되지 않은 상품들이 쓰레기로 전락한다. 현재 선진국의 제품 사용 주기는 오 년이 채 되지 않는다. 자본주의가 성장함에 따라 제품 사용 속도도 가속화되었다. 일회용품의 사용은 흔한 일상이 되었고 '패스트'라는 표현은 음식(푸드)만이 아니라 패션, 주거 심지어 사람 관계에까지 적용되고 있다. 지난 200년간 기하급수적으로 늘어난 쓰레기는 현재 온갖 환경 문제와 사회 문제의 근본 원인으로 부상했다. 20세기 말 신자유주의 시장은 다품종 소량 생산을 추구했지만 자본주의 속성상 다품종 대량 생산으로 탈바꿈되었고, 그 결과 더 많은 쓰레기가 생겨났다. 계획적 폐기에 동조했고, 상징적 폐기를 주도한 디자이너도 이 문제에서 자유롭지 않다. 1970년대 중반, 의식 있는 디자이너들은 책임감을 느끼기 시작했다. 환경 문제가 커다란 사회적 이슈가 되면서 계획적 폐기에 의심을 품은 디자이너들이 늘어났고, 이들 중 일부는 목소리를 내기 시작했다. 대표적인 인물은 스웨덴 출신 디자이너 빅터 파파넥(Victor Papanek, 1927~1998)이다. 그는 『인간을 위한 디자인』 서문에서 산업 디자인을 맹비난한다. 그는 기능

중심의 디자인, 사회에 대한 디자이너의 역할과 책임을
주장하며 공동체를 지향한 디자인을 선보였다. 그가 생각한
디자인의 가장 중요한 덕목은 필요에 따른 디자인, 특히
주어진 상황에 적합한 디자인이다. 파파넥의 주장과 활동은
디자인 분야 절반에 각성을 불러일으켰다. 미국 그래픽 디자인
분야에서 티버 캘먼(Tibor Kalman, 1949~1999)은 1964년 켄
갈런드의 "중요한 일을 우선하라.(First Things First.)" 선언을
다시 조명하며 디자인의 사회적 책임을 주장했다. 하지만
소수의 노력은 실질적인 변화를 이끌어 내지 못했다.

　　21세기에 들어서며 미국 컴퓨터 회사인 애플은 제품
품질을 높여 계획적 폐기의 주기를 늘리는 전략을 추구했다.
애플은 불과 몇 개월이었던 계획적 폐기 주기를 일 년 팔
개월로 늘렸다. 다른 기업들이 다양한 제품을 선보이는 이
년 동안 애플은 하나의 제품으로 승부했다. 이들의 품질
전략이 시장에서 성공을 거두면서 애플의 디자인은 새롭게
주목받았다. 협업을 통한 문제 해결이라는 디자인의 본질적인
역할을 강조한 사례다. 애플 디자인 성공은 디자인 개념을
재조명하는 계기가 되었고, IT 산업을 중심으로 UX 디자인,
어포던스(affordance)● 등 디자인의 적절성을 요구하는 새로운

● 　애플 디자인의 고문이기도 했던 인지 과학자 도널드 노먼이 제시한
　　표현으로 디자인이 특정 행동을 유도해야 한다는 의미다. 행동
　　유도성이라고 번역된다.

용어들이 등장했다. 그럼에도 다른 분야의 대다수 기업은
여전히 계획적·상징적 폐기를 고수한다.

디지털 시대

21세기는 디지털 시대로 넘어가고 있다. 디지털 공간은
아날로그 산업―상업과 다른 방식의 시장 시스템을 구축하고
있다. 디지털은 정보를 쉽게 복제하는 데다가 원본과
복제본의 차이가 없다. 유통 또한 거의 실시간이다. 무한
복제와 실시간 유통은 디지털 공간의 가장 큰 특징이다.
디지털 공간이 확대되면서 대량 생산 개념은 무한 복제로
바뀌고 있다.

디지털 공간은 아날로그 공간처럼 점유와 배제가
적용되지 않는다. 극장은 특정 시간에 특정 수의 관람자만
영화를 볼 수 있지만 유튜브에 올라온 영화는 누구나 언제
어디서나 영화를 볼 수 있다. 아무리 영화를 많이 반복해서
보아도 디지털 필름은 닳지 않는다. 즉 온라인 네트워크만
연결되면 모두가 동시에 무한대로 사용 가능하다. 또한
수정과 배포가 용이하기에 실수도 금방 만회된다. 윈도우,
모바일 시스템에서 오류를 잡기 위한 업그레이드는
일상적이다. 자동차의 리콜과 대비하면 비용 면에서
효율적이다. 이런 디지털 공간의 특징 때문에 최근 공유
경제에 대한 논의가 확산되는 추세다. 아날로그 공간에서

공유는 쉽지 않지만 복제 비용과 공간 점유율이 제로인
디지털 공간에서는 어렵지 않다.

최근 가장 주목받는 기술은 3D 프린터다. 3D 프린터에서
비롯되는 새로운 기술들은 20세기 전반기의 소품종 대량
생산(적절성)과 20세기 후반기 다품종 소량 생산(다양성)이
아닌 전혀 새로운 방식의 다품종 맞춤형 생산(다양성+적절성)을
예고한다. 3D 프린터는 공장을 요구하지 않는다. 맘에 드는
제품은 이미지를 다운로드하여 집에서 출력하면 된다. 마음에
안 들면 제품을 다시 녹여 다른 제품으로 출력할 수 있다. 3D
프린터는 지금까지의 산업 생산과 상업 유통의 방식을 완전히
바꿀 것으로 예상된다. 게다가 제작 과정에서 버려지는
재료가 거의 없기에 재료 효율성은 100퍼센트에 이른다.
쓰레기를 획기적으로 줄이는 데 기여할 터다. 디지털에
기반한 새로운 기술은 우리 사회의 혁명적 변화를 일으킨다.
가상 현실과 증강 현실은 시공간 인식 개념을 바꾸고, 드론은
이미 인간의 시선을 확대하고 있다. 발전된 드론 시스템은
이동의 혁명을 예고한다.

물론 이런 변화로 발생할 긍정적 효과만큼이나 부정적
효과도 지적된다. 가장 많이 거론되는 것이 일자리다. 기술
계발로 당장 상당량의 실업이 발생할 테고, 3D 프린터
등에 관련한 생산 방식의 변화는 자본가와 노동자라는 계급
구분을 모호하게 할 것이다. 즉 산업 혁명 이후 형성된 계급

관계와 사회적 관계도 상당한 변화를 겪게 된다. 이 밖에도 디지털 시대는 각종 직업을 위기로 몰아넣고 있다. 자율 주행 자동차는 '운전'이라는 직업을, 인공 지능은 계산과 제작, 번역, 금융 등 다양한 분야의 직업을 대체한다. 디자이너란 직업도 마찬가지다. 최근 3D, 캐드, 인디자인, 포토숍 등의 어도비 프로그램에는 일반인도 쉽게 접근 가능하다. 다양한 무료 이미지와 디자인 템플릿이 늘어나는 흐름은 오래전부터 시작되었다. 디지털 기술의 발달로 십여 년 전 수천만 원을 호가하던 디자인 용역은 수백만 원이나 수십만 원대로 떨어졌다. 이는 점차 좁아져 가는 디자이너들의 직업적 입지를 반증한다.

최근 바둑에서 이세돌 9단을 이긴 알파고 같은 딥 러닝 인공 지능 기술은 인간의 다년간 학습 경험을 순식간에 앞지른다. 인공 지능을 통제하기 위한 새로운 윤리와 도덕에 대한 논의가 진행 중인 지금, 적절성에 대한 개념도 바뀌고 있다. 지금까지의 적절성은 결과를 중심에 두었지만 결과를 예측할 수 없는 현재에는 과정으로서의 적절성이 더욱 강조된다. 이를테면 최근 과학 실험 과정에 인간과 동물의 학대에 대한 우려로 연구 윤리(Research ethics)라는 개념이 등장했다.

적절성은 디자인의 가장 큰 특징이다. 산업 혁명은 적절성의 디자인을 탄생시켰지만 소비 시대-소비 중심

시기에서 디자인은 예술적 다양성을 수용했다. 그리고 최근의
디지털 혁명은 다시 적절성 개념을 새롭게 규정함으로써
디자인에도 적절성 개념을 재도입한다. 디지털 기술은
예술의 개념도 바꾼다. 예술의 유일성을 비웃던 앤디 워홀의
대량 생산 퍼포먼스는 벌써 추억이 되었다. 현대 예술의
아우라는 완전히 벗겨졌고 디지털 기술을 통한 무한 복제는
일상화되었다. 예술가와 공예가, 건축가, 디자이너 등 미적
활동을 하는 다양한 직업들은 디지털이라는 용광로에서 서로
융합되기 시작했다.

예술과 디자인의 새로운 관계

21세기 디자인 분야는 20세기 산업 디자인과 다른 길을
걷기 시작했다. 예술이 대중 예술로 보편화된 것처럼 산업에
집중되었던 디자인도 보편적 문화로 전이된다. 다양성이나
적절성 중 어느 한쪽에 치우친 개념에서 벗어나 새로운
영역을 구축하려는 시도가 곳곳에서 일어나고 있다. 21세기는
이행기의 중심이다. 이행기가 심화되면 분야의 경계가
모호해진다. 예술과 디자인의 전문 분야도 이런 현상을 겪고
있다. 통합을 지향하는 시대의 흐름에 따라 융복합적 흐름은
자연스럽다. 다만 이럴 때일수록 예술과 디자인의 특징적
구분은 더욱 절실하다. 서로의 특징을 모른 채 이뤄지는

융합은 혼란만 양산할 뿐이다. 긍정적인 창발(emergence)을 기대하기 위해서는 예술과 디자인에 대한 올바른 이해가 선행되어야 한다.

예술과 디자인의 순환

인간의 관점은 시간과 공간 면으로 나눌 수 있다. 시간 관점은 순서의 개념으로 서로 순환 가능하다. 파동의 패턴은 시간 관점이다. 400년 단위로 제국과 국가로 구분하고 "제국=예술", "국가=공예/디자인"으로 배치했다. 200년 단위로 전환기(생산 시대)와 이행기(소비 시대)를 구분하고 "전환기=예술", "이행기=공예/디자인"으로 배치했다. 공간 관점은 위치 개념이다. 위치가 서로 다르면 양립 가능하다. 공간 관점에서는 시장과 공동체를 구분하고 각 집단의 특성에 따라 예술과 공예/디자인의 특징을 살펴보았다.

예술은 시장에서 공예는 공동체에서 형성되었기에 예술의 교환 방식은 거래, 공예의 교환 방식은 공유로 자리 잡았다. 제국과 시장의 예술은 개성과 다양성을, 국가와 공동체의 공예는 보편성과 적절성을 중시한다. 예술이 "남에게 베풀라."라는 성서의 가르침을 따른다면, 공예는 "남에게 삼가라."라는 유학의 가르침을 따르는 셈으로, 예술은 수평적 평등 관계, 공예는 수직적 위계 관계에서 유의미한 역할을 한다. 그래서 자유를 추구하는 예술가은 적극적인

태도를, 질서를 추구하는 공예는 소극적인 태도를 지닌다.

우리가 다루는 예술과 공예 개념은 대부분 유럽의 시장 문명에 근거한다. 과거 예술을 후원했던 이들은 중상주의를 추구했던 유럽 귀족들이었다. 20세기 초 근대 예술은 유럽의 자유주의와 사회주의 등 이념의 선전 도구로 사용되었다. 사회주의 성향의 예술가들이 정치적 활동을 벌이면서 예술과 시장이 대립한다는 선입견이 생겼지만 근대 예술은 근본적으로 산업-상업 중심의 시장 체제를 관철하는 도구였다. 사회주의 체제도 유럽의 시장 문명에서 탄생한 정치 체제다. 실제 현대 예술의 특징도 협업보다는 경쟁, 사용 가치보다는 상징적 교환 가치를 추구한다.

1450년을 전후로 공예에서 예술, 1850년을 전후로 예술에서 디자인이 태동했다. 공예는 예술을 추구했고 예술은 디자인은 추구했다. 19세기 건축을 매개로 예술과 공예가 새롭게 융합되면서 디자인 분야가 형성되었다. 그러던 것이 20세기 이후, 공예는 점차 축소되었고 디자인은 비약적으로 성장했다.

이로써 현대의 미적 활동은 크게 예술과 디자인으로 구분된다. 디자인 모형은 예술과 디자인을 시공간적으로 배치한 그림이다. 예술과 디자인은 세상을 아름답게 만들기 위해 늘 공생한다. 음과 양이 순환하듯 예술과 디자인도 순환 반복된다.(시간 관점) 그러나 예술과 디자인의 영역이

예술과 디자인의 순환

예술과 디자인은 미적 목적은
같지만 역할이 다른 분야다.

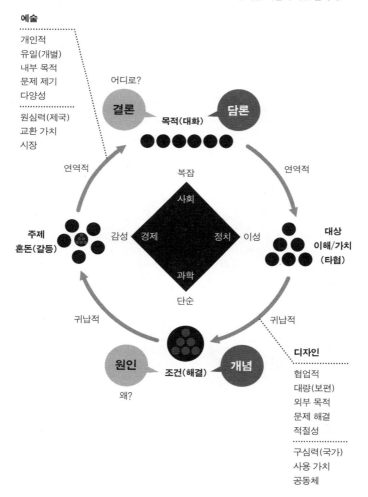

예술

개인적
유일(개별)
내부 목적
문제 제기
다양성

원심력(제국)
교환 가치
시장

연역적

어디로?

결론

목적(대화)

담론

연역적

복잡

사회

주제
혼돈(갈등)

감성 경제 정치 이성

대상
이해/가치
(타협)

과학

단순

귀납적

귀납적

원인

조건(해결)

개념

왜?

디자인

협업적
대량(보편)
외부 목적
문제 해결
적절성

구심력(국가)
사용 가치
공동체

다르다.(공간 관점) 예술은 문제 제기를 하고 디자인은 문제
해결을 위한 대안을 고민한다. 디자인은 보편적 개념을
정립하고 예술은 대화를 통한 담론을 형성한다. 예술적
담론은 타협을 통해 가치의 위계질서를 세우고 디자인적
보편 개념을 만들어 낸다. 보편 개념은 해결 방향을 제시하는
이론적 토대가 된다.

 문제 해결 모형에서 예술은 문제 제기를 통해 갈등을
거쳐 대화로 가는 과정을, 디자인은 대화에서 타협을 통해
문제 해결로 가는 과정을 나타낸다. 디자인이 '왜'라는 조건적
원인이라면 예술은 '어디로'라는 목적적 결과에 해당한다.
예술의 무대가 혼돈이라면 디자인의 역할은 이해다. 예술은
디자인이 해결한 선입견을 흔들어 혼돈을 만들고, 디자인은
다시 질서를 잡아 이해시키는 역할을 한다. 예술 과정이
귀납적 방법에서 시작해 연역적 방법으로 확장되고, 디자인
과정은 연역적 방법에서 시작해 귀납적 방법으로 정리된다고
이해하면 쉽다.

 아름다움은 정확한 수학적 방법만으로 만들어지지
않는다. 우연한 경험에 따라 다르게 인식되는 언어적 관점도
요구된다. 예술가가 축적된 감성을 소리나 이미지 혹은 행위
등 예술 작품으로 표현한다는 점에서 예술은 일종의 언어
활동이다. 개인의 가치를 중시하는 예술은 사회의 통념에
반하는 것이 허락된 유일한 분야로서 경험적이며 주관적이다.

예술가가 일으키는 갈등이 사회의 성장통이라는 점에서
예술은 경제와 사회 분야와 밀접하다. 반면 외부에서 주어진
문제를 해결해야만 하는 디자인은 비교적 객관적이다.
공동체를 지향하는 디자이너는 합리적이며 이성적인 판단을
내려야 한다. 주어진 목적에 맞게 가치를 정리하고 적절한
대안을 찾기 위해 행동의 우선순위를 정해야만 하는 디자인의
역할은 정치 및 과학 분야의 성향과 유사하다. •

　　독일 사회학자인 막스 베버(Max Weber, 1864~1920)는
정치가 폭력이라는 악마와 계약한다고 말했다. 정치가의
잘못된 결정은 폭력적 사태를 일으켜 많은 사람을 희생시킬
수 있으므로 정치에서는 과정과 결과 모두 고려되어야 한다.
베버는 정치인의 자질로 신념 및 책임감을 강조했다.

　　디자인도 정치처럼 대량 생산이라는 악마와 계약을 한다.
유일품을 만드는 예술가의 실패는 한 번의 실패로 끝나지만
대량 생산을 지향하는 디자이너의 실패는 규모를 상상하기
어렵기에 막중한 책임감을 지녀야만 한다. 디자이너의 작은
실수는 인쇄 사고의 원인이 되고, 잘못된 출입구 디자인은

•　행동 심리학자 대니얼 카너먼은 『생각에 관한 생각』(김영사, 2012)에서
　　인간의 사고 체계를 경험하는 자아와 기억하는 자아로 나누어 설명한다.
　　카너먼은 이성과 감성을 모두 고려한 자아를 말하지만, 내가 말하는
　　경험하는 자아는 감성, 기억하는 자아는 이성에 해당된다. 예술을
　　경험하는 자아, 디자인을 기억하는 자아로 구분할 수 있다. 기억이 주요
　　키워드가 된다는 점에서 디자인과 역사는 유사한 측면이 많다.

화재 발생 시 대피하는 사람들에게 큰 재앙이 된다. 쓸모없는
디자인은 대량 쓰레기를 만들어 환경을 위협한다. 디자인이
실패하면 기업이 도산할 수도 있다.

일본 디자인의 사상적 아버지인 야나기 무네요시(柳宗悅,
1889~1961)도 디자이너는 반드시 교양을 갖춰야 한다고
강조했다. 공동체를 살리고 죽일 수도 있는 디자인은
중요하고 어렵기 때문에 필연적으로 협업이 요구된다. 다양한
분야의 전문가들이 참여해 머리를 맞댄다. 결과에 대한
책임도 나눠 갖는다. 디자이너는 디자인 과정의 한 요소일
뿐이지만 이 요소는 굉장히 중요하다. 디자이너는 디자인의
디렉터로서 다양한 의견을 수렴해 최대한 실패율을 줄여야
한다. 그러기 위해서는 많은 경험과 넓은 시야를 지녀야 할
터다.

아름다움을 위하여

미적 활동인 예술과 디자인의 목적은 바로 아름다움에
있다. 아름다움의 어원은 앎에 있으며, 그 반대는
'모름다움'이다.● 인간에게 가장 아름다운 대상은 인간이기에,

● 아름다움은 서양의 beauty, 한자인 美에 상응하는 순우리말이다.
 사회학자인 신영복은 '아름다움'의 어원을 '안다'에서 찾았다. 서양의 미학
 Aesthetics의 어원은 고대 그리스어인 감각(aisthesis)으로 우리말인
 아름다움과 그 어원이 비슷하다. 덧붙여 서양의 아름다움은 beauty이고

인간은 서로 소통하고자 한다. 아름다움은 소통의 한
방편으로 아주 유용하다. 전달하고자 하는 정보나 메시지가
아름다우면 당연히 더욱 많은 사람이 이해하고 공감하기
마련이다.

인간이 감성과 이성으로 이루어진 것처럼 아름다움에
있어 예술과 디자인도 한 몸이다. 예술과 디자인은 상호적
관계이기에 디자인을 이해하기 위해서는 반드시 예술을
알아야 한다. 즉 예술을 통해 디자인을 이해하고, 디자인을
통해 예술을 이해해야 한다.

예술과 디자인은 아름다움의 양면이다. 예술과 디자인의
구분이 어려운 이유는 두 가지를 동시에 볼 수 없는 인간의
인식 한계 탓이다. 예술과 디자인은 순서적으로 나타나기에
어느 한쪽이 보이면 다른 한쪽이 보이지 않는다. 보이지
않는다고 사라진 것은 아니다. 언제든 뒤집으면 다른 한쪽이
나타난다. 한쪽 면만 없어도 동전의 가치가 사라지듯 예술과
디자인, 한쪽 극단으로 치우치면 아름다움도 균형을 상실한다.
아름다움은 이론과 실천이 하나의 맥락으로 묶여야 실현
가능하다. 예술은 주관성과 다양성, 개성에 근거하기에 이론화

19세기 동양에서 미(美)로 번역되었다. 그래서 아름다움을 만드는 활동을
미술이라고 말했고 아름다움을 다루는 학문인 Aesthetics를 '미학'이라고
번역한다. 한편 미학자인 오병남은 서양의 beauty에 상응하는 단어로
미(美)가 아닌 도(道)를 꼽는다.

작업이 불가능하다. 디자인은 예술과 달리 보편성과 적절성을
추구한다는 점에서 이론적인 객관화 작업이 가능하다. 고로
예술이 경험적·실천적 역할을, 디자인은 합리적·이론적
역할을 담당해야만 한다. 이것이 아름다움을 위한 예술과
디자인의 협업이다.

언어에 대한 예리한 관점을 제시했던 오스트리아
철학가 비트겐슈타인(Ludwig Wittgenstein, 1889~1951)은
언어는 일종의 게임이라고 말했다. 야구와 축구 게임의
규칙이 다르듯이 언어도 주어진 맥락에 따라 규칙, 즉 개념이
달라진다. 과거 예술과 디자인은 모두 기술이라는 한 개념에
종속되어 있었지만 사회가 변하고 아름다움에 대한 인식이
달라지면서 공예와 예술 그리고 디자인은 기능적으로
분리되었고 서로 다른 규칙을 따르게 되었다. 각 규칙은
지금도 계속 변화하고 있다. 비트겐슈타인은 언어가 가족처럼
유사한 의미를 공유한다고도 말했다. 고유 명사가 아닌 이상
언어는 특정 대상과 연관되지 않는다. 특히 추상적인 단어인
경우 더욱 그렇다. 말하는 화자의 의도와 상황적 맥락에 따라
의미가 달라진다. 그렇다고 완전히 다른 의미로 사용되지는
않는다. 어느 정도 비슷한 의도와 의미를 공유한다. 공예와
예술, 건축, 디자인은 서로 다른 규칙을 지닌 분야이지만
아름다움에 있어 유사한 의미로 소통된다. 이 분야들은
아름다움을 목적으로 한다는 점에서 한 가족이다.

인간의 정체성은 복합적이다. 사실 아름다움에 있어 예술가인가 디자이너인가 하는 구분은 별 의미가 없다. '나'라는 정체성은 가족과 직장 등 상황적 맥락에 따라 달리 인식된다. 가족에서는 누군가의 딸이나 아들이고, 직장에서는 누군가의 선배나 후배가 된다. 다양한 면모를 지닌 인간을 특정 정체성에 가둘 수 없고 가둬서도 안 된다. 아름다움을 추구하는 사람은 맥락에 따라 예술가도 디자이너도 될 수 있다. 때에 따라 비평가도 되고 사용자도 된다. 사람은 특정 직업으로 규정되지 않는다. 다만 예술을 해야 할 때 디자인을 하고, 디자인을 해야 할 때 예술을 하면 일을 그르칠 수 있다. 중요한 것은 사람의 구분이 아니라 (맥락에 따른) 개념 구분이다. 분야의 개념 구분이 없다면 직업 구분도 의미가 없다. 개념 구분이 선행되어야만 디자이너라는 직업적 역할에도 의미가 생긴다. 비록 아름다움에 있어 예술과 디자인이 한 가족일지라도 각각의 개념과 자신이 처한 맥락을 앎으로써 알맞은 행동을 취할 수 있다.

분야의 개념을 구분하기 위해서는 해당 분야의 맥락,
즉 그 분야의 역사와 목적을 알아야 한다. 이를 위해 시공간
범주와 기준을 제안했다. 또한 공간적 범주인 시장과
공동체를 통해 현대 디자인의 형성 과정을 설명했다.
본래 공예/건축은 농업 공동체를 지향한 활동이었지만
산업 혁명으로 20세기 산업-상업 시장 중심의 환경에서
성장하면서 산업 공동체의 활동이 되었다. 이후 공예/건축
분야는 시장의 상업적 특징을 일부 수용하면서 디자인 개념을
촉발했다. 산업 자본주의가 확대되면서 디자인은 주요한 미적
활동이 되었고, 21세기에 이르러 예술과 디자인은 시대의
아름다움을 만들어 가는 두 바퀴가 되었다. 예술 바퀴는
시장의 교환 가치, 디자인 바퀴는 공동체의 사용 가치를
지향한다.

공간적 범주는 시간에 영향을 받는다. 이를 진보 혹은

진화라고 말한다. 인위적 계약으로 형성된 시장은 획득
형질에 따른 진보를 추구하지만, 자연적 공동체는 자연
선택에 따른 진화의 산물이다. 기술의 역사에서 언급했듯이
선진 기술을 먼저 확보한 공동체는 강자가 되었다. 그러나
시장에서 영원한 강자는 없었다. 아무리 강한 제국이라도
시간이 지나면 쇠퇴하거나 해체되었으며, 상황에 따라 강자와
약자의 역할이 바뀌곤 했다. 기술과 문자의 진보로 비록
인간의 주체성은 확대되었지만, 삶과 죽음을 반복하는 인간의
삶이 자연의 순환을 따르듯 큰 틀의 역사는 자연 선택의
진화에 가까웠다.

중용(中庸)

이 책에서 역사가 반복적 패턴을 보인다는 가설을
세우고 이를 증명하려 했다. 연표에서 보았듯이 현대는
B.C.4세기 초(B.C.384) 혹은 5세기 초(416)의 역사 흐름과
유사하다. 두 시대 모두 제국이 해체되는 추세였다. 앞선
역사가 그랬듯이 우리 시대의 미래도 제국형 패권 국가가
아닌 문명을 공유하는 도시 국가 단위로 재편되는 흐름을
따르리라 예상된다. 특히 에게 해의 고대 그리스는 패권
전쟁으로 몰락했지만 화려했던 그들의 문명은 지중해와
서아시아의 도시를 중심으로 확산되었다. 우리 시대도 20세기
거대한 전쟁을 끝내며 유럽 문명의 패권은 종식되었지만

그들이 탄생시킨 자본주의 체제는 전 세계로 확산되었다.
그러나 21세기 들어와 시장 중심의 유럽 체제는 거대한
벽에 부딪혔다. 현재 세계는 문명 단위로 재편되고 있다.
각종 경제 블록의 형성은 시장 속 공동체가 아닌 공동체 속
시장을 예고한다. 21세기는 중국, 라틴, 이슬람 등 오랜 문명
공동체들의 재결합을 예상해 볼 수 있다.

　　4부에서 보았듯이 시장과 공동체는 인간 사회의 양면이며
서로 다른 도덕률이 적용된다. 이런 상황에서 맹자가 제나라
선왕에게 패도가 아닌 왕도를 강조한 것과 강자의 정의를
주장한 트라시마코스에게 올바름의 지혜를 역설했던 플라톤의
사상을 주목할 필요가 있다. 공교롭게도 공자와 플라톤은
우리 시대와 닮은 시대의 사상가들이다. 19~20세기가 경공과
트라시마코스가 주장한 패자와 강자의 시대였다면 21세기
이행기는 공자와 플라톤의 군자와 철학자가 존경받는 시대,
즉 군사력이나 경제력보다 문화적 수준과 도덕적 올바름이
중요한 시대가 되어야 한다. 이제 두 사상가의 지혜는
유토피아가 아닌 현실화해야만 하는 가치가 되었다.

　　역사에서 강자의 우월의식은 항상 갈등의 씨앗이 된다.
유럽의 계몽주의는 의지로써 인간성을 완성하겠다는 훌륭한
이상을 품었지만, 자신들의 문명이 우월하다는 착각에 빠져
다른 문명을 미성숙한 것으로 취급했다. 미성년에게 보호가
필요하다며 식민지 정책을 추구했고 어설픈 제국 운영은

각종 갈등과 폭력 사태를 낳았다. 계몽주의에 반대한 19세기 독일의 낭만주의조차 이런 한계를 벗어나지 못했다. 이들의 우월주의는 다양한 문명이 일군 정서에 공감하지 못한 결과였다. 거대한 제국이었던 청나라가 멸망한 이유도 별반 다르지 않다. 중국 문명은 화약과 나침판, 인쇄술 등의 탁월한 기술을 선취했지만 이를 유럽만큼 발전시키지는 못했다. 유럽의 대포가 코앞까지 왔음에도 문화적 우월감에 빠진 청나라는 위협을 느끼지 못했다.

　근대 한국사는 더욱 참담하다. 조선 지배층은 중화 문명의 계승자라는 의식에 도취되어 현실을 제대로 인식하지 못했다. 17세기 전후 자신들이 오랑캐라며 무시하던 만주와 일본 세력에 국토를 유린당했음에도 국가 체질을 개선하지 않았다. 외세를 끌어들여 안위를 지키는 데 급급했을 뿐이다. 19세기 민중의 동학 운동을 외세인 일본을 끌어들여 잔인하게 진압했고 부패한 관리들은 결국 나라를 팔았다. 해방 후 일어난 한국 전쟁도 외세를 끌어들인 대표적인 사례다. 이 전쟁으로 약 500만 명이 목숨을 잃었지만 분단의 상처와 갈등의 골만 깊어졌을 뿐이다. 지난 몇백 년간 격동의 국제 관계에서 지배층은 제대로 된 비전을 제시하지 못했고 한반도는 방향성을 상실했다. 그럼에도 일부 특권층의 권위의식은 여전하다.

　개인적으로 역사를 공부하면서 우월의식에서 온 오만이

문명을 쇠퇴시키는 가장 큰 원인이라는 결론에 이르렀다.
디자인도 마찬가지다. 오만한 디자이너들이 환경과 사회에
얼마나 많은 범죄를 저질렀는지 굳이 언급하지 않겠다.
역사와 디자인이 주는 교훈은 크게 다르지 않다. 오만의
배후에는 편견이 자리한다. 현재 디자인은 시장 경쟁력의
수단이라는 편견에서 벗어나지 못하고 있다. 디자이너들도
서로의 아이디어와 스타일을 놓고 경쟁하기 바쁘다. 이
때문에 디자이너의 전문성이 상실되는 아이러니가 발생한다.
다양성의 예술과 적절성의 디자인을 구분하지 못하는 데서
오는 문제다. 스타일은 디자인이 아닌 예술의 영역에 속한다.•
협업과 적절성을 추구하는 디자인은 개성이나 취향이 아닌
보편적 통합을 지향한다. 디자인은 시장의 경쟁과는 결이
다른 공동체적 활동이라는 점을 상기할 필요가 있다.

　　오만과 편견에서 벗어나기 위한 가장 중요한 방법은
중용(中庸)의 실천이다. 중용은 중간이 아닌 적절이다. 때에
맞게 행동〔時中〕해야 오래갈〔能久〕 수 있다. 상황에 따라 극단적
선택도 중용이 될 수 있다. 중국 고전인 『중용』에서도 양쪽

•　　그렇다고 디자인에서 스타일이 필요없다는 말이 아니다. 아름다움을
　　구현하는 분야의 개념적 역할 구분을 강조하는 것뿐이다. 아름다움에는
　　예술과 디자인이 모두 필요하기에 디자이너는 예술과 디자인을 모두
　　고려해야 아름다움을 실현할 수 있다. 그러나 일상생활에서 마주하는
　　작품 혹은 상품에서 예술과 디자인을 구분하기란 어렵다.

극단을 모두 고려하라는 집기양단(執其兩端)을 강조하지 않는가. 선택을 잘하기 위해서는 양쪽에 대한 포괄적 이해가 요구된다.

연표에서 다루었던 기준들인 생산과 소비, 국가와 제국, 전환기와 이행기, 원심력과 구심력은 모두 공존하는 양면성이다. 디자인 모형에서는 양립 불가능해 보이는 개념을 순서적으로 배치했다. 양쪽은 중용에 따라 순서적으로 전환되어야만 양립 가능하다. 한쪽 극단으로만 치우치면 다른 한쪽은 의미를 잃는다. 연표에서 얻는 교훈도 다양성과 적절성의 중용이다. 최초의 세계 제국인 몽골은 종교의 다양성을 수용했고 전문가를 적절히 활용했다. 시장적 특징과 공동체적 특징을 모두 포용했다. 다양성과 적절성의 융합은 엄청난 창발을 일으켰고 세계를 재패하는 원동력이 되었다.(로마 제국과 현재의 미국도 마찬가지다.)

아름다움을 위해서는 예술과 디자인을 포용해야 한다. 예술과 디자인에 있어 한쪽의 우월이란 있을 수 없다. 예술은 시대의 다양성에 기여하고 디자인은 시대의 적절성에 기여한다. 다양성은 시간적이고 적절성은 공간적인 관념이다. 직관적 다양성은 시간을 통해 축적되고 타협을 통한 적절성은 공간적 질서를 세운다. 다양성과 적절성의 시공간이 순환하듯 예술과 디자인이 순환하면서 개인과 사회를 성장시킨다.

디자인을 위한 디자인은 없다

지금껏 디자인 모형과 디자인 역사 연표의 흐름에
따라 디자인의 발생 과정을 추적해 보았다. 역사의 패턴을
파악하기 위해 정치와 경제, 사회와 과학으로 맥락적 범주를
구분하고 예술과 공예/디자인을 시대적 맥락에 연결했다.
이 과정에서 예술과 공예/디자인에 관련된 차별적 키워드를
추출할 수 있었고 이를 근거로 현대 디자인의 개념적 특징과
역사적 의의도 가늠해 보았다.

이 책의 서두에는 유용성에 관한 마르크 블로크의 질문을
실었다. 역사의 유용성은 교훈이고, 예술과 디자인의 유용성은
다양성과 적절성이다. 디자인은 사용 가치를 추구한다.
공동체에 기반한 유용한 사용 가치가 있어야만 시장의 건전한
교환 가치가 형성된다. 하지만 현대 디자인은 사용 가치를
망각하고 스타일 중심의 교환 가치에 매몰되면서 각종 환경
문제와 사회 문제를 일으키는 계획적-상징적 폐기에 일조해
왔다.• 윌리엄 모리스는 예술의 사회적 책임을 강조하며
디자인 개념을 정초했다. 그에게 사회적 가치란 사회주의

• 디자인은 현대 시장 경제의 가장 중요한 분야로 성장했다. 현대 디자인은
 적절한 문제 해결이 아닌 시장의 경쟁적 요소로 기능한다. 지난 100여
 년간 쌓인 수많은 산업 쓰레기들이 디자이너의 손으로 디자인된
 물건들이다. 전적으로 디자이너만의 책임은 아니지만 디자이너가 책임을
 피하기는 어렵다. 디자이너에게는 자신의 전문적 역할과 책임을 방기한
 잘못이 있다.

이념의 실현이었다. 모리스가 주장한 즐거운 노동으로서의
예술은 이를 실현하기 위한 방법이었다. 그는 과학적
사회주의가 팽배하던 분위기에서 과감하게 사회주의 세상을
그린 소설 『에코토피아 뉴스』을 썼다. 소설에는 이런 대목이
나온다. "혼자 꾸면 꿈이지만 함께 꾸면 현실이 된다." 그렇다.
모리스의 지적처럼 미래는 주어지는 것이 아니라 함께
개척하는 것이다.

　　한 분야의 역사를 알고 개념을 확립하는 과정은
일종의 정체성 찾기다. 디자이너의 정체성은 개인이 아닌
집단의 노력이 요구되는 덕목이다. 집단을 움직이기
위해서는 디자인이 추구하는 사회적 가치가 있어야 한다.
디자인이 추구해야 할 가치가 주어지면 그 가치를 중심으로
디자이너라는 직업적 정체성도 형성되는 것이다. 정체성이
확보되면 자연스레 사명감이 생기고 책임감이 주어진다.
디자이너는 디자인의 가치를 실현하기 위해 자신들의 미래를
만들어 갈 것이다.[●]

　　디자인 분야는 19세기 예술가들처럼 자기 분야의
순수성을 찾기 위해 노력해 왔다. 많은 디자이너들이

● 　현대 디자인의 가치는 돈으로 환산된다. 디자이너들은 돈을 벌기 위해
　　디자인한다. 그러나 돈은 디자인의 가치가 아닌 자본의 가치다. 디자인이
　　돈을 유일한 가치로 두게 되면 디자인 자체는 자본의 수단으로 전락한다.
　　이는 디자이너라는 존재가 자본의 노예가 되는 결과를 부른다.

디자인을 이론화하기 위해 노력했다. 그런데 대부분 개인의
특수 경험과 역량에 의존했기에 때문에 보편 이론에 이르지는
못했다. 파편화된 이론은 현실에 적용되기 힘들다. 디자인에
대한 의견은 달랐지만 이들의 동기는 하나, 디자인을 하나의
독립 분야로 정립하고(인정받고) 싶었던 것이다. 그러나
안타깝게도 예술을 위한 예술이 그랬던 것처럼 "디자인을
위한 디자인"의 자리도 없다.

　　디자인 개념은 시대와 상황에 따라 계속 달라진다.
그래서 작은 그물(경험)로는 결코 잡을 수 없다. 아주 큰
그물이 필요하다. 즉 디자인의 보편 이론을 찾으려면
디자인만을 연구해서는 결코 알 수 없다. 디자인을 둘러싼
세상을 알아야 한다. 일단 아름다움의 가족들 사이에서
디자인의 역할을 살피고, 이 가족을 둘러싼 사회적 맥락도
보아야 한다. 좁게는 인접 분야인 예술과 공예, 건축에 빗대야
하고 넓게는 정치와 경제, 사회와 과학 등 분야를 고려해야
한다. 나아가 보편적 인간과 자연(우주)에도 관심을 두어야
한다. 이렇게 큰 그물을 쳐야만 디자인의 보편 이론을 기대할
수 있다.

　　앞서 학문의 조건으로 개념과 방법, 역사가 유기적으로
연결되어야 한다고 말했다. 이를 위해 디자인 모형(방법)을
만들고 디자인 역사 연표(역사)를 구성해 예술과 대비되는
디자인의 차별적 특징들을 선별했다. 비록 하나의 문장으로

디자인 개념을 정의하지는 못했지만 몇 가지 키워드를
추출할 수 있었다. 디자인을 학문적으로 이론화하기 위한
시도로 시작한 이 책의 소기 성과다. 물론 이 접근도 개인의
경험과 공부 그리고 해석에 의존하기에 객관적이라 말하기
어렵다. 이 책이 제시하는 방법과 개념은 결과가 아닌 조건,
즉 가설이다. 이 책을 읽은 누군가가 같은 방법을 통해 새로운
해석을 제시한다면 예술과 디자인의 개념은 언제든 바뀔 수
있다. 다만 이런 시도와 노력이 축적되면서 풍부한 디자인
역사가 만들어질 것임에는 의심의 여지가 없다.

> 우리의 눈은 과거에 고정된 채 미래로 용감하게 나아간다.
> 이를테면 역사가가 세상에 제공하는 이미지는 백미러로 보이는
> 이미지다.
>
> ─존 루이스 개디스, 『역사의 풍경』

개디스의 말처럼 디자인의 미래를 알기 위해서는
먼저 과거를 이해해야 한다. 역사는 단순한 과거가 아니다.
역사 공부는 과거에 대한 호기심만이 아니라 미래에 대한
지향이라는 점에서 백미러를 보며 나아가는 운전과 유사하다.
마찬가지로 현재 디자인 역사 공부도 앞으로 디자인을 더
잘하기 위함이라는 전제 위에 있다.
단순히 그림을 많이 보고 안목이 높아진다고 디자인을

더 잘하게 되지 않는다. 과거의 양식들이 어떤 맥락에서 활용되었는지를 알아야 맥락에 맞게 양식을 활용할 수 있고 자신만의 스타일을 정립할 수 있다. 다만 여기에 만족해서도 안 된다. 르네상스 예술가들이 고대 그리스의 조각에 비추어 자신들의 분야를 정리했고, 19세기 예술·공예 운동가들이 새로운 시대를 앞두고 사회적 책임을 고민했듯이, 현대의 디자이너도 개인의 스타일만이 아니라 공동체의 스타일, 공동체의 미래 가치를 고민해야 한다. 이것이 디자인 역사를 공부하는 이유이며 진정 디자인을 잘하게 되는 길이다.

우리 시대의 가장 큰 문제는 공동체의 파편화다. 악덕 자본가들은 공동체 사이에 벌어진 틈을 이용해 모든 것을 시장화한다. 이 과정에서 경쟁이 과도해졌고 삶은 불안해졌다. 미래의 과제는 흩어진 공동체를 어떻게 다시 세우냐다. 가족 공동체, 직업 공동체, 지역 공동체, 문명 공동체 등 공동체 문제는 21세기의 화두다.

이행기를 살아가는 현대 디자이너는 시대적 문제를 아름답게 해결하는 역할과 책임을 수행해야 한다. 전환기에는 기존의 공동체가 흔들리고 혼란에 빠진다. 이행기에는 혼란을 해결하기 위한 공동체의 재구성이 요구된다. 이런 상황에서 적절성과 협업을 지향하는 디자인은 중요한 역할을 할 수 있다. 이것이 디자인의 시대적 가치이며, 현대 디자이너에게 주어진 직업적 사명이다.

전쟁은 너무나 중요한 것이어서
군인들에게만 맡겨 놓을 수 없다. •

— 조르주 뱅자맹 클레망소

"디자인은 너무 중요해서 디자이너에게만 맡길 수 없다."
《가디언》 에디터였던 데이비드 헵워스가 한 말이다. 그럼
이토록 중요한 디자인은 누가 한단 말인가? 클라이언트?
사용자? 아니면 협업을 통해 자연스럽게 형성해야 하는가?

안타깝게도 디자인은 하늘에서 뚝 떨어지지 않는다.
어떤 디자인이라도 반드시 누군가의 손을 타기 마련이다. 그
누군가란 바로 디자이너다. 디자인이 디자이너의 손을 타지
않는다면 디자이너란 과연 무슨 의미이며, 또 무엇을 하는
직업이란 말인가. 이 질문에 대답하기 위해 먼 길을 돌아왔다.
물론 해답은 여러 가지 길로 나뉜다. 나는 다양한 길들을 크게
두 종류로 나누어 보았다. 주체성과 정체성의 길이다.

● 명망 높은 프랑스 정치가였던 클레망소가 남긴 명언이 다수이지만, 특히
이 문장은 다양한 분야에서 많이 패러디된다.

주체성과 정체성

주체성은 스스로 자신의 존재를 인식하는 것이다. 그러나 자기 모습은 스스로 보기 힘들기에 반드시 누군가에게 물어야 한다. 그래서 정체성이 요구된다. 정체성 또한 자신의 본질을 찾는 과정이지만 주체성과는 다른 길이다. 정체성은 타인과의 맥락 속에서 자신을 인식하는 관계적 접근이다. 즉 주체성이 주관적 의지라면 정체성은 타자의 시선을 의식한 객관적 의지다. 사회적 동물인 인간에게 두 가지 길은 모두 중요하다. 경쟁을 위해서는 자신의 존재를 드러내는 주체성을, 협업을 위해서는 주변과의 관계를 고려한 정체성을 획득해야만 한다. 주체성이 없고 정체성이 과잉이면 누군가의 노예가 될 테고, 정체성을 모르면서 주체성만을 강조하면 도태될 것이다. 사회적 공존과 공생, 효율적 분업을 하기 위해 주체성과 정체성은 모두 필요하다.

지금까지 디자인 분야의 역사와 이론은 주체성을 찾는 작업에는 적극적인 편이었다. 엄청난 수의 디자이너와 학교, 다양한 스타일, 디자인에 대한 사회적 인식 등 성과도 대단하다. 그럼에도 이론적 정체성을 찾는 노력은 빈약하다. 반면 디자인 현장은 거꾸로다. 디자이너의 주체성은 없고 정체성이 과잉이다. 학교에서 주체적 디자인으로 무장하고 사회에 나온 예비 디자이너들은 혼란에 빠진다. 자신의 주체적 스타일을 인정받지 못하기 때문이다. 자본가들은

디자인이 중요하다는 사실을 알기에 스타일에 매몰된
디자이너의 판단을 믿지 않는다. 이런 상황에서 디자이너는
본질적 판단 과정에서 항상 소외된다.•

현대 디자이너는 디자인 과정에 있어 자기 목소리를
제대로 내지 못한다. 이렇게 된 1차적 원인은 디자이너가
공유하는 디자인의 주체적 가치가 빈약하기 때문이다. 개성
만점의 스타일만으로는 타 분야의 사람들을 설득하기 어렵다.
둘째는 이 스타일이 탄탄히 이론에 근거하지 않기 때문이다.
현대 디자인 이론은 주관적 경험에 근거한다. 즉 타 분야의
공감을 일으키는 보편성이 부족하다.

현대 디자인 분야는 "실천적 주체성"과 "이론적
정체성"을 제대로 갖추지 못한 채 자기모순에 빠져 있다.
이론적 정체성을 알아야 실천적 주체성이 생기고, 실천적
주체성이 이론적 정체성을 실현하는 기반이 된다. 그런데
현재 디자인 분야는 거꾸로다. 이론적 주체성과 실천적
정체성이 불균형하게 과잉되어 있기 때문에 디자인은
이론적으로 신뢰받지 못하며 실천적 상황에서는 노예가 된다.
신뢰를 상실한 디자이너는 자기 배반의 디자인을 하게 된다.

● 물론 몇몇 디자이너들의 스타일과 판단은 존중받는 경우도 있다. 흔치
 않은 특수한 경우로, 이때 디자이너가 누리는 혜택은 특권에 가깝다.
 보편적인 상황에서 디자이너는 쉬이 클라이언트의 노예가 된다.

이제 디자이너들은 디자인 과정에서 자기 자리를 다시 찾아야 한다. 이를 위해서는 먼저 이론적 정체성을 알아야 한다. 디자인의 이론적 정체성은 다른 분야와의 맥락을 살펴야 하기에 다소 번거로운 접근이 요구된다. 나는 이 책에서 이론적 정체성 찾기를 시도했다. 다른 분야의 역사를 통해 디자인의 보편적 개념과 가치를 찾으려고 노력했다.•

실천적 측면에서 주체성은 특수요, 정체성은 보편이다. 반대로 이론적 측면에서 주체성은 보편이고 정체성은 특수다. 성공한 디자이너는 자신의 주체성을 무기로 더욱 보편적인 이론, 정체성에 뿌리를 둔 이론을 마련하기 위해 힘써야 한다. 그럼으로써 보편적 디자이너들이 들어갈 창구를 마련해야 한다. 이론적 측면에서 정체성을 세워 주체성을 강화해야 한다. 즉 성공한 소수 디자이너는 보편을 지향해야 한다. 그래야만 선순환이 가능하다. 하지만 현실은 성공한 몇몇 디자이너가 자신의 특수성을 고수하고, 많은 디자이너들이 소수의 특권을 누리길 꿈꾸는 형국이다. 그 결과 실천적인 측면에서 정체성이 주체성을, 보편이 특수를 지향하게 되어 많은 디자이너들이 좁은 구멍 앞에서 좌절하고 탈락하게 된다. 더불어 현재의 기득권에 안주한 디자이너도 자본에 소모되고 마모될 뿐이니, 전형적인 악순환 구조에 다름 아니다.

요약해 보면

사회적 기준으로 예술은 전환기, 공예는 이행기에 해당된다. 전환기에는 기존 패러다임이 변하기에 각종 이념이 난무하면서 다양한 문제들이 제기된다. 이를 예술의 특징으로 잡았다. 이행기는 전환기 때 제기된 다양한 문제를 해결하는 시기다. 이행기가 무르익으면 다양한 의견의 적절한 통합이 요구된다. 이를 공예/디자인의 특징으로 삼았다.

정치적 기준으로 예술은 제국, 공예는 국가 시기에 발흥했다. 제국은 다양성을 포용하고 국가는 적절성을 통해 형성된다는 점에서 다양성과 적절성을 각각 예술과 공예의 특징으로 삼았다.

경제적 기준인 생산 시대와 소비 시대는 공동체와 시장의 범주로 분석했다. 모든 생산은 공동체에서 일어나고 소비는 공동체와 시장에서 각각 양상이 다르다. 공동체는 사용, 시장은 거래를 통해 소비된다. 르네상스 이후 유럽 문명은 시장형 제국이었다. 18세기 영국에서 산업 혁명이 일어났고 유럽 문명 전체로 확산되면서 시장을 지향하는 산업 공동체가 농업 공동체를 대체했다. 생산 시대의 유럽은 시장 중심의 산업—상업형 국가로 나아갔고 이에 따라 예술과 공예가 변화하는 과도기적 상황에서 현대적 디자인 개념이 형성되었다. 그래서 디자인은 예술과 공예의 중간적 미적 활동으로 여겨졌다.

예술과 공예, 디자인은 모두 기술에서 비롯되었다. 고대에는 모두 하나의 기술로 여겨졌다. 1050~1450년에 길드가 형성되며 공예 개념이 생겼고, 1450~1850년 미학이 등장해 예술 개념이 형성되었다. 그리고 1850년 이후 산업 혁명으로 디자인 개념이 등장했다. 초기 산업 공동체의 원형은 중세 길드에 있었다는 점에서 디자인은 르네상스 예술보다 중세 말기의 공예에 가깝다. 하지만 기존 공예는 수공예를 중심으로 한 총체적 디자인을 주장해 왔기에 대량 생산 중심의 산업 디자인과는 거리가 있다. 이 간극은 예술이 메꾸었다.

19세기 예술 공예 운동은 시대를 대표하는 새로운 양식에 관심을 두었다. 이들은 예술의 사회적 책임을 주장하며 생활 예술을 강조했다. 예술 공예 운동에 영향을 받은 독일 바우하우스의 미술가와 건축가 들은 기능 개념을 중심으로 디자인 분야를 일구었다. 바우하우스의 표준화 양식은 기계 생산 방식에 부합했고, 자본가들의 산업-상업적 요구에도 곧잘 대응했다. 이를 통해 산업 디자인이 성장하기 시작했다.

디자인은 산업 혁명과 함께 등장했기에 대량 생산을 특징으로 한다. 디자인 개념은 유럽에서 비롯되었지만 20세기 디자인은 미국이 주도했다. 미국만이 유일하게 대량 소비를 감당할 수 있었기 때문이다. 하지만 이조차 여의치 않아지자 경제 공황과 세계 대전이 일어났다. 이후

디자인은 새로운 변화에 직면했다. 길드를 계승한 건축
분야의 총체적 디자인은 보편적인 '디자인 문화'를 주장한
반면, 시장을 지향했던 산업 디자인은 전문적인 '디자인
산업'으로 성장했다. 자본주의 시장에서 디자인이 주요한
경쟁력으로 부각되면서 디자인 산업은 크게 발전했다. 공예
분야가 축소되면서 미적 활동의 구도는 '예술 vs 디자인'으로
바뀌었다. 비록 초기 예술 공예 운동이 주장했던 수공예는
축소되었지만 정신적 이념은 여전히 강력하다. 수공예의
총체성은 다시 21세기 디자인에 영향을 주고 있다. 스타일에
빠졌던 전문적 디자인은 통합 디자인으로, 즉 디자인 산업과
디자인 문화가 다시 융합되는 추세다.

우리 시대의 모습이 곧 우리 분야의 모습이다

우리 시대는 파동이 하강하는 국가 시대, 정확히 말하면
근대 유럽 문명이 발명한 시장 국가 시대다. 오랜 시간
공동체로 살아온 인류에게 개인주의와 자유주의, 민주주의와
자본주의로 대표되는 서양의 이념과 체제는 몸에 맞지 않는
옷이다. 아프리카와 남미, 중앙아시아에 그어진 직선의
국경들은 중층적이고 복합적인 공동체에게 용납되기 어렵다.

유럽형 시장 국가는 2500여 년 전 고대 그리스에
국지적 원형이 있을 뿐이다. 이후 제대로 운영되지 못하고

방기되었다가 르네상스 이후 유럽 문명권에서 다시 부활했고 400년 정도 다듬어진 미숙한 체제다. 그렇기에 현 체제는 환경 문제와 양극화 등 다양한 사회·경제 문제로 골머리를 앓고 있다.

약 150년간 유럽 문명의 지배 아래 있었던 오랜 과거의 문명들은 새로운 도약을 준비한다. 19세기 중국과 이슬람 문명은 국가 단위로 파편화되어 식민지나 제3세계로 전락했지만 21세기 들어와 문명 단위로 집결하기 시작했다. 두 문명은 농업이 산업으로 전환될 때 자본 세력의 무한 확대를 막았던 경험을 공유한다. 이런 점에서 이들은 현대의 자본주의, 민주주의와 다른 사회 구조를 만들어 갈지도 모른다.

우리 시대의 모습이 곧 우리 분야의 모습이다. 이 책은 이런 취지에서 쓰였다. 디자인 분야는 디자인을 둘러싼 맥락, 즉 현대의 정치·경제·사회 흐름을 살필 필요가 있다. 즉 디자인의 정체성을 알아야 디자인의 현재와 방향을 읽을 수 있다. 시대의 모습이 디자인의 토양이라면 디자인 개념은 씨앗이 된다. 이 씨앗에 다양한 분야들이 영양을 공급해야만 개념이 뿌리내려 디자인 보편 이론이 성장할 수 있다. 개념의 뿌리와 이론의 줄기라는 단단한 바탕 위에 비로소 디자인은 참열매를 맺을 터다.

예술, 디자인 부문

—— 가라타니 고진, 김재희 옮김, 『은유로서의 건축』(한나래, 1998)

—— 김성재, 『플루서, 미디어 현상학』(커뮤니케이션북스, 2013)

—— 김종균, 『한국의 디자인』(안그라픽스, 2013)

—— 니콜라우스 페브스너, 안영진 외 옮김, 『모던 디자인의
선구자들』(비즈앤비즈, 2013)

—— 도널드 노먼, 이창우 외 옮김, 『디자인과 인간 심리』(학지사, 1996)

—— 도널드 노먼, 이춘희 외 옮김, 『심플은 정답이 아니다』(교보문고, 2012)

—— 마리 노이라트, 로빈 킨로스, 최슬기 옮김, 『트랜스포머』(작업실유령, 2013)

—— 먼로 C. 비어슬리, 이성훈 외 옮김, 『미학사』(이론과실천, 1987)

—— 미스터 키디, 이지원 옮김, 『지금 우리의 그래픽 디자인』(스테파노반델리,
2013)

—— 박해천 엮음, 『디자인 앤솔러지』(시공사, 2004)

—— 박홍규, 『윌리엄 모리스 평전』(개마고원, 2007)

—— 빅터 파파넥, 현용순 옮김, 『인간을 위한 디자인』(미진사, 2009)

—— 서현, 『건축을 묻다』(효형출판, 2009)

—— 스콧 맥클라우드, 김낙호 옮김, 『만화의 이해』(비즈앤비즈, 2008)

—— 스튜어트 유웬, 백지숙 옮김, 『이미지는 모든 것을 삼킨다』(시각과언어, 1996)

—— 스티븐 헬러, 릭 포이너 외, 이지원 옮김, 『그래픽 디자인 들여다보기3』

(비즈앤비즈, 2010)

—— 아돌프 로스, 현미정 옮김, 『장식과 범죄』(소오건축, 2006)

—— 오병남, 『미학강의』(서울대학출판부, 2003)

—— 아르놀트 하우저, 백낙청 옮김, 『문학과 예술의 사회사』(창작과비평사, 2016)

—— 아서 단토, 정용도 옮김, 『철학하는 예술』(미술문화, 2007)

—— 야나기 무네요시, 민병산 옮김, 『공예 문화』(신구문화사, 1993)

—— 에르빈 파노프스키, 심철민 옮김, 『상징 형식으로의 원근법』(도서출판b, 2014)

—— 에른스트 H. 곰브리치, 백승길 외 옮김, 『서양 미술사』(예경, 2003)

—— 에이드리언 포티, 『욕망의 사물, 디자인의 사회사』(일빛, 2004)

—— 요한 요아힘 빙켈만, 민주식 옮김, 『그리스 미술 모방론』(이론과실천, 2003)

—— 윌리엄 모리스, 박홍규 옮김, 『에코토피아 뉴스』(필맥, 2008)

—— 윤여경, 『런던에서 온 윌리엄 모리스』(지콜론북, 2014)

—— 레프 톨스토이, 이철 옮김, 『예술이란 무엇인가』(범우사, 2008)

—— 윤여경, 『좋은 디자인이란 무엇인가』(스테파노반델리, 2012)

—— 정시화, 『디자인 씽킹』(국민대디자인대학원)

—— 정시화, 『산업디자인 150년』(미진사, 2003)

—— 조나단 M. 우드햄, 박진아 옮김, 『20세기 디자인』(시공사, 2007)

—— 진중권, 『미학 오디세이』(휴머니스트, 2004)

—— 진중권, 『서양 미술사』(휴머니스트, 2008)

—— 최범, 『한국 디자인 신화를 넘어서』(안그라픽스, 2013)

—— 카시와기 히로시, 강현주 외 옮김, 『20세기의 디자인』(서울하우스, 1999)

—— 카타리나 베렌츠, 오공훈 옮김, 『디자인 소사(小史)』(안그라픽스, 2013)

—— 프랭크 휘트포드, 이대일 옮김,『바우하우스』(시공사, 2000)

—— 필립 B. 멕스, 황인화 옮김,『그래픽 디자인의 역사』(미진사, 2011)

—— 하인리히 뵐플린, 박지형 옮김,『미술사의 기초 개념』(시공사, 1994)

—— 할 포스터, 이정우 외 옮김,『디자인과 범죄 그리고 그에 덧붙인 혹평들』(시지락, 2006)

역사 부문

—— 가라타니 고진, 조영일 옮김,『역사와 반복』(도서출판b, 2008)

—— 강유원,『역사 고전 강의』(라티오, 2012)

—— 김호동,『몽골 제국과 세계사의 탄생』(돌베개, 2010)

—— 구춘권,『지구화 현실인가 또 하나의 신화인가』(책세상, 2000)

—— 로버트 B. 마르크스, 윤영호 옮김,『어떻게 세계는 서양이 주도하게 되었는가』(사이, 2014)

—— 리처드 앨틱, 이미애 옮김,『빅토리아 시대의 사람들과 사상』(아카넷, 2011)

—— 마르크 블로크, 고봉만 옮김,『역사를 위한 변명』(한길사, 2007)

—— 박명림,『한국 전쟁의 발발과 기원』(나남출판, 2003)

—— 배은숙,『강대국의 비밀』(글항아리, 2008)

—— 버나드 칼슨, 이충호 옮김,『말랑하고 쫀득한 세계사 이야기』(푸른숲, 2009)

—— 시어도어 래브, 강유원 외 옮김,『르네상스의 마지막 날들』(르네상스, 2008)

—— 야코프 부르크하르트, 이기숙 옮김,『이탈리아 르네상스의 문화』(한길사, 2003)

—— 양병우,『역사의 방법』(민음사, 1989)

—— 에릭 홉스봄, 이용우 옮김,『극단의 시대』(까치, 1997)

—— 요나하 준, 최종길 옮김,『중국화 하는 일본』(페이퍼로드, 2013)

—— 요한 하위징아, 김원수 옮김,『문화사의 과제』(아모르문디, 2016)

368

—— 요한 하위징아, 이종인 옮김, 『중세의 가을』(연암서가, 2012)

—— 윌리엄 맥닐, 김우영 옮김, 『세계의 역사』(이산, 2007)

—— 유아사 다케오, 이시 히로유키, 야스다 요시노리, 이하준 옮김, 『환경은 세계사를 어떻게 바꾸었는가』(경당, 2003)

—— 율리우스 카이사르, 김한영 옮김, 『갈리아 전쟁기』(사이, 2005)

—— 이병한, 『반전의 시대』(서해문집, 2016)

—— 이병한, 「유라시아 견문」, 《프레시안》(2015~)

—— 이븐 할둔, 김호동 옮김, 『역사 서설』(까치, 2003)

—— 재러드 다이아몬드, 강주현 옮김, 『문명의 붕괴』(김영사, 2005)

—— 존 루이스 개디스, 강규형 옮김, 『역사의 풍경』(에코리브르, 2004)

—— 주경철, 이영림, 최갑수, 『근대 유럽의 형성 16~18세기』(까치, 2011)

—— 카를로 치폴라, 『대포 범선 제국』(미지북스, 2010)

—— 정수일, 『고대 문명 교류사』(사계절, 2001)

—— 칼 포퍼, 『역사주의의 빈곤』(벽호, 1993)

—— 투키디데스, 천병희 옮김, 『펠로폰네소스 전쟁사』(숲, 2011)

—— 피터 디어, 『과학 혁명: 유럽의 지식과 야망 1500~1700』(뿌리와이파리, 2011)

—— 피터 N. 스턴스, 최재인 옮김, 『세계사 공부의 기초』(삼천리, 2015)

—— 하비 케이, 오인영 옮김, 『과거의 힘』(삼인, 2004)

—— 헤로도토스, 박현태 옮김, 『역사』(동서문화사, 2008)

—— 홍문숙, 홍정숙, 『중국사를 움직인 100대 사건』(청아출판사, 2013)

—— E. H. 카, 김승일 옮김, 『역사란 무엇인가』(범우사, 1998)

—— W. H. 월시, 김정선 옮김, 『역사 철학』(서광사, 1989)

정치 부문

—— 가라타니 고진, 조영일 옮김, 『문자와 국가』(도서출판b, 2011)

—— 가라타니 고진, 조영일 옮김, 『제국의 구조』(도서출판b, 2013)

—— 막스 베버, 전성우 옮김, 『직업으로서의 정치』(나남출판, 2007)

—— 셸던 월린, 강정인 외 옮김, 『정치와 비전』(후마니타스, 2013)

—— 아리스토텔레스, 천병희 옮김, 『정치학』(숲, 2009)

—— 유시민, 『국가란 무엇인가』(돌베개, 2011)

—— 제러미 벤담, 신건수 옮김, 『파놉티콘』(책세상, 2007)

—— 조지프 나이, 양준희 외 옮김, 『국제 분쟁의 이해』(한울아카데미, 2011)

—— 존 로크, 문지영 외 옮김, 『통치론』(까치글방, 2007)

—— 칼 마르크스, 프리드리히 엥겔스, 강유원 옮김, 『공산당 선언』(이론과실천, 2008)

—— 칼 포퍼, 이한구 옮김, 『열린사회와 그 적들』(민음사, 2006)

—— 토머스 홉스, 신재일 옮김, 『리바이어던』(서해문집, 2007)

—— 플라톤, 박종현 옮김, 『플라톤의 국가 정체』(서광사, 2005)

사회 부문

—— 가라타니 고진, 조영일 옮김, 『세계사의 구조』(도서출판b, 2012)

—— 가라타니 고진, 조영일 옮김, 『자연과 인간』(도서출판b, 2013)

—— 강유원, 『인문 고전 강의』(라티오, 2010)

—— 게로르그 짐멜, 김덕영 옮김, 『짐멜의 모더니티 읽기』(새물결, 2005)

—— 니컬러스 카, 최지향 옮김, 『생각하지 않는 사람들』(청림출판, 2015)

—— 러우위례, 황종원 옮김, 『중국의 품격』(에버리치홀딩스, 2011)

—— 막스 베버, 김현욱 옮김, 『프로테스탄트 윤리와 자본주의 정신』(동서문화사, 2009)

—— 미조구치 유조, 이케다 도모히사, 고지마 쓰요시, 조영렬 옮김, 『중국 제국을 움직인 네 가지 힘』(글항아리, 2012)

—— 세르주 라투슈, 정기헌 옮김, 『낭비의 사회를 넘어서』(민음사, 2014)

—— 시라카와 시즈카, 심경호 옮김, 『문자 강화』(바다출판사, 2008)

—— 앤서니 기든스, 김용학 외 옮김, 『현대 사회학』(을유문화사, 2011)

—— 야나부 아키라, 김옥희 옮김, 『번역어의 성립』(마음산책, 2011)

—— 에리히 프롬, 원창화 옮김, 『자유로부터의 도피』(홍신문화사, 2006)

—— 에릭 해블록, 이명훈 옮김, 『플라톤 서설』(글항아리, 2011)

—— 우치다 다쓰루, 김경옥 옮김, 『하류 지향』(민들레, 2013)

—— 제러미 리프킨, 이경남 옮김, 『공감의 시대』(민음사, 2010)

—— 제러미 리프킨, 이창희 옮김, 『엔트로피』(세종연구원, 2015)

—— 존 키건, 유병진 옮김, 『세계 전쟁사』(까치, 1996)

—— 폴 호켄, 유수아 옮김, 『축복받은 불안』(에이지21, 2009)

—— 필립 볼, 이덕환 옮김, 『물리학으로 보는 사회』(까치, 2008)

경제 부문

—— 소스타인 베블런, 김성균 옮김, 『유한계급론』(우물이있는집, 2012)

—— 앙드레 고르스, 임희근 외 옮김, 『에콜로지카』(갈라파고스, 2015)

—— 애덤 스미스, 김수행 옮김, 『국부론』(비봉출판사, 2007)

—— 찰스 킨들버거, 주경철 옮김, 『경제 강대국 흥망사 1500-1990』(까치, 2005)

—— 최용식, 『환율 전쟁』(새빛에듀넷, 2010)

—— 최용식, 『회의주의자를 위한 경제학』(알키, 2011)

—— 최정규, 『이타적 인간의 출현』(뿌리와이파리, 2009)

—— 칼 마르크스, 강신준 옮김, 『자본』(길, 2010)

—— 칼 폴라니, 홍기빈 옮김, 『거대한 전환』(길, 2009)

과학 부문

—— 데이비드 버스, 이충호 옮김, 『진화 심리학』(웅진지식하우스, 2012)

—— 리처드 도킨스, 홍영남 외 옮김, 『이기적 유전자』(을유문화사, 2010)

—— 마이클 가자니가, 『왜 인간인가』(추수밭, 2009)

—— 박문호, 『뇌, 생각의 출현』(휴머니스트, 2008)

—— 스티븐 와인버그, 『최종 이론의 꿈』(사이언스북스, 2007)

—— 스티븐 제이 굴드, 이명희 옮김, 『풀하우스』(사이언스북스, 2002)

—— 스테파노 만쿠노, 알렉산드라 비올라, 양병찬 옮김, 『매혹하는 식물의 뇌』
(행성B이오스, 2016)

—— 에드워드 윌슨, 최재천 외 옮김, 『통섭』(사이언스북스, 2005)

—— 에릭 캔들, 전대호 옮김, 『기억을 찾아서』(알에이치코리아, 2009)

—— 엘리엇 애런슨, 박권생 외 옮김, 『사회심리학』(시그마프레스, 2015)

—— 이교원, 『생애 첫 1시간이 인간의 모든 것을 결정한다』(센추리원, 2012)

—— 찰스 길리스피, 이필렬 역, 『객관성의 칼날』(새물결, 2006)

—— 칼 세이건, 홍승수 옮김, 『코스모스』(사이언스북스, 2006)

—— 토머스 쿤, 김명자 외 옮김, 『과학 혁명의 구조』(까치, 2013)

—— 프리초프 카프라, 김용정 옮김, 『생명의 그물』(범양사, 1998)

철학 부문

—— 가라타니 고진, 이신철 옮김, 『트랜스크리틱』(도서출판b, 2013)

—— 가라타니 고진, 조영일 옮김, 『철학의 기원』(도서출판b, 2015)

—— 가라티니 고진, 조영일 옮김, 『네이션과 미학』(도서출판b, 2009)

—— 김용옥, 『노자와 21세기』(통나무, 2000)

—— 김용옥, 『달라이 라마와 도올의 만남』(통나무, 2002)

—— 김용옥, 『도올 논어』(통나무, 2000)

—— 김용옥, 『중용 인간의 맛』(통나무, 2011)

—— 레이 몽크, 남기창 옮김, 『비트겐슈타인 평전: 천재의 의무』(필로소픽, 2012)

—— 로버트 솔로몬, 캐슬린 히긴스, 박창호 옮김, 『세상의 모든 철학』
(이론과실천, 2007)

—— 르네 데카르트, 이현복 옮김, 『방법서설』(문예출판사, 1997)

—— 아리스토텔레스, 강상진 외 옮김, 『니코마코스 윤리학』(길, 2011)

—— 아우구스티누스, 김평옥 옮김, 『고백록』(범우사, 2008)

—— 앨프리드 화이트헤드, 김용옥 옮김, 『이성의 기능』(통나무, 1998)

—— 에른스트 카시러, 신응철 옮김, 『언어와 신화』(지식을만드는지식, 2015)

—— 왕필, 임채우 옮김, 『왕필의 노자주』(한길사, 2005)

—— 이반 일리치, 데이비드 케일리, 권루시안 옮김, 『이반 일리치와 나눈 대화』
(물레, 2010)

—— 이사야 벌린, 강유원 옮김, 『낭만주의의 뿌리』(이제이북스, 2005)

—— 이성민, 『일상적인 것들의 철학』(바다출판사, 2016)

—— 이유선, 『리처드 로티』(자음과모음, 2003)

—— 키르케고르, 강성위 옮김, 『불안의 개념/죽음에 이르는 병』(동서문화사, 2007)

—— 플라톤, 박종현 옮김, 『티마이오스』(서광사, 2000)

다큐멘터리 부문

—— 「강대국의 비밀 6부작」(EBS, 2014)

—— 「마음 6부작」(KBS, 2006)

—— 「바다의 제국 4부작」(KBS, 2015)

—— 「생명의 시작, 그리고 진화 5부작」(EBS, 2011)

—— 「세상은 생각보다 단순하다」(SBS, 2014)

—— 「지구의 탄생과 생명체의 기원 2부작」(EBS, 2010)

—— 「칼 세이건의 코스모스 13부작」(내셔널지오그래픽, 2014)

—— 「커맨딩 하이츠 6부작」(KBS, 2009)

모로 가야 닿는 곳

최범 디자인 평론가

옛날에 어떤 과수원 주인이 죽으면서 세 아들에게 유언을
남겼다. 과수원 어딘가에 보물을 숨겨 놓았노라고. 아버지가
죽은 뒤 세 아들은 과수원 이곳저곳을 열심히 파헤쳤다.
그러나 보물은 찾지 못했다. 이듬해 봄이 되고 나무에 과일이
잔뜩 열린 것을 본 아들들이 "아, 이것이 바로 아버지가 말한
보물이구나." 하고 깨달았다는 이야기다.

윤여경의 새 책 원고를 읽으니 이 이야기가 떠올랐다.
윤여경의 관심은 어떻게 보면 다소 엉뚱하다. 디자인 역사를
접근하는 방법도 매우 독특하다. 아무튼 기존의 전통적인
방법은 전혀 아니다. 그는 먼저 "디자인 역사란 무엇인가."라는
수동적인 질문이 "디자인 역사란 무엇이어야 하는가."라는
좀 더 주체적이고 능동적인 태도로 바뀌어야 한다고 말한다.
이 말의 의미는 무엇일까. 디자인 역사란 무엇인가가 아니라,
무엇이어야 하는가여야 한다는 주장은 역사의 단순한

서술이 아니라, 그러한 서술의 근거, 정당성을 묻는 것이다. 따라서 이것은 메타적인 물음이다. 그러니까 윤여경의 이 책은 디자인 사서(史書)가 아니라 디자인 사론(史論)이라고 볼 수 있다. 역사를 서술하는 것이 아니라 역사를 서술하는 것의 받침을 묻기 때문이다. 그리고 이는 논리적이고 정당한 근거에 바탕하여 쓰인 디자인 역사만이 디자인 역사의 자격을 얻을 수 있다는 주장이기도 하다.

이는 "현실적인 것은 이성적인 것이고 이성적인 것은 현실적인 것이다."라는 헤겔의 말을 연상시키기도 한다. 왜냐하면 현실과 이성이 일치한다는, 일견 단순한 주장처럼 보이는 헤겔의 이 말은 사실 모든 존재하는 현실이 이성적이라는 언명이 아니라, 이성적인 것만이 진정 현실적일 수 있으며, 그러므로 이성적이지 않은 현실은 사실 현실이 아니라는 지적이다. 헤겔은 현실 속에서 이성을 찾아내는 것이 바로 철학자의 임무라고 주장하는 셈이다. 물론 이럴 때 이성적이지 않은 현실, 그러니까 현실로 인정할 수 없지만 엄연히 존재하는 현실을 어떻게 다루는가 하는 것은 또 다른 차원의 문제다.

과연 이러한 논리를 디자인 역사에 대입하여 보면 어떻게 될까. 과연 우리 주위에 넘쳐 나는 수많은 디자인 사서 중에서 과연 논리적이고 정당한 근거에 바탕하여 쓰인 것이 얼마나 되는가. 물론 어떠한 역사서이든 간에 나름의 사관(史觀)이

없을 리는 없다. 다만 의식적이고 논리적으로 드러나 있는가,
아니면 무의식적이고 비논리적으로 파묻혀 있는가 하는
차이가 있을 뿐이다. 이 중에서도 후자는 대부분 아주 익숙한
주류적 사고방식을 진부하게 재생산하는 경우가 많다.
윤여경의 고민도 바로 여기에서 출발하는 것 같다.

　　인식과 방법론에 대한 그의 강한 관심은 물론 디자인에
대한 과학적 관심에서 비롯한다. 디자인은 과학이 아닐지
모르지만 디자인 연구는 과학적이어야 한다. 그런 점에서
윤여경의 접근이 매우 이론주의적이고 과학주의적인 성격을
띠는 것은 불가피하다. 그러나 이론주의와 과학주의가
이론적 정합성과 과학성을 자동적으로 보장해 주는 것이
아님은 물론이다. 이는 구체적인 서술과 논리 전개를 통해서
담보되어야 할 과제다. 또 그의 디자인 역사에 대한 메타적인
논의가 간혹 구체적인 디자인 실천의 문제로 이어질 때는
상당한 낙차가 발생할 수 있다. 역사에 대한 논의가 상당히
메타적인 차원에서 전개되는 데 반해, 정작 디자인 실천의
논의는 디자인 전문 활동의 범위에 한정된다는 느낌이 있다.
디자인 실천이 디자이너의 전문 활동으로 환원되는 것만은
아니다. 이는 한 사회의 정치적 실천을 직업 정치가들의
활동으로만 한정할 수 없는 것과 마찬가지다. 이런
측면에까지 메타적인 관심이 작동하지 않은 부분은 좀 아쉽게
생각된다.

하지만 디자인 역사를 단지 디자인 역사(Design History)라는 대문자 역사의 술어를 쓰는 행위로 간주하지 않고, 바로 디자인 역사라는 주어 자체를 성찰의 대상으로 삼은 점은 매우 높게 산다. 이러한 태도는 역시 한국 디자인계에서 매우 희소한 까닭이다. 그러니까 윤여경은 좁은 길을 가려고 하는 것 같다. 길고 외로운 길이다. 그러나 세상에는 큰길이 아니라 좁은 길, 곧은길이 아니라 굽은 길로 가야 하는 경우도 있다. 모로 가도 되는 곳이 있는가 하면, 모로 가야만 닿을 수 있는 곳이 있다.

역사는
디자인된다

1판 1쇄 펴냄 2017년 1월 6일
1판 3쇄 펴냄 2021년 1월 19일

지은이 윤여경
발행인 박근섭, 박상준
펴낸곳 (주)민음사

출판등록 1966. 5. 19. (제16-490호)
주소 서울시 강남구 도산대로1길 62
 강남출판문화센터 5층 (06027)
대표전화 02-515-2000 팩시밀리 02-515-2007
www.minumsa.com

ISBN 978-89-374-3392-4 (93600)

* 잘못 만들어진 책은 구입처에서 교환해 드립니다.